U0099931

攝影作品　張鈞甯

攝影作品《霸王別姬》張國榮

攝影作品　戴假髮的女人

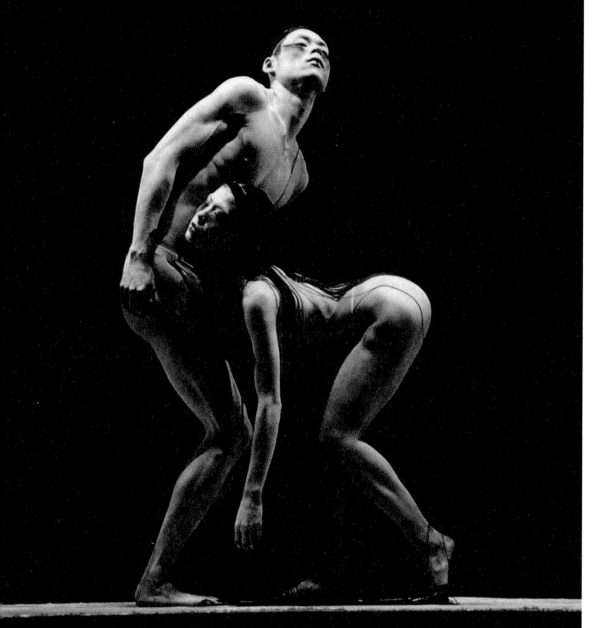

舞蹈作品《花神祭》

破碎的 Lili，Lili 系列作品

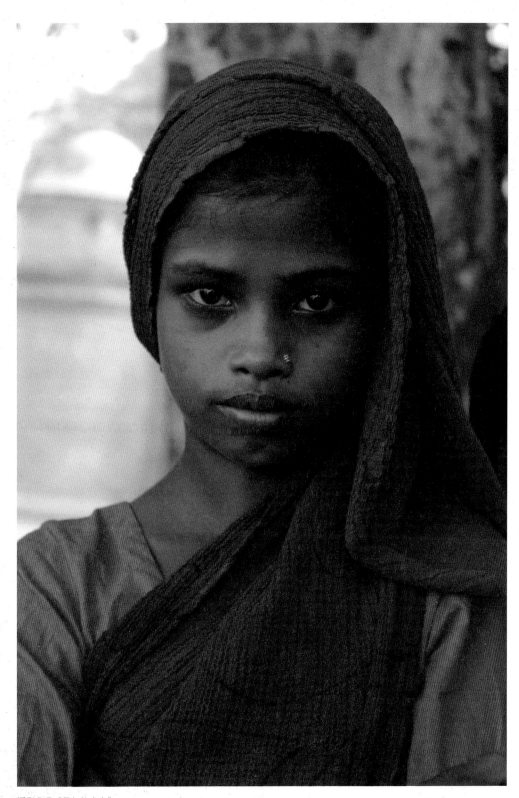

攝影作品《孟加拉少女》

藝術短片《廚房》，導演葉錦添

攝影作品《孟加拉的河流》

責任編輯　俞　笛

書籍設計　吳冠曼

書　　名　神形陌路——葉錦添的創意美學

著　　者　葉錦添

出　　版　三聯書店（香港）有限公司

　　　　　香港北角英皇道四九九號北角工業大廈二十樓

　　　　　Joint Publishing (H.K.) Co., Ltd.

　　　　　20/F., North Point Industrial Building,

　　　　　499 King's Road, North Point, Hong Kong

香港發行　香港聯合書刊物流有限公司

　　　　　香港新界大埔汀麗路三十六號三字樓

印　　刷　美雅印刷製本有限公司

　　　　　香港九龍觀塘榮業街六號四樓A室

版　　次　二〇一七年七月香港第一版第一次印刷

規　　格　十六開（170 × 240 mm）三九二面

國際書號　ISBN 978-962-04-4194-3

　　　　　© 2017 Joint Publishing (H.K.) Co., Ltd.

　　　　　Published & Printed in Hong Kong

神形陌路
葉錦添的創意美學

葉錦添 ⋯⋯著

目錄

實踐之路

陸　The Practice Road

戲劇於我極為重要，我從一個空蕩蕩的空間開始，這個空間存在於一大群隱藏在黑暗中的人面前。當我將自己置於光的中央時，這些人圍繞着我，我發現我們具有超越了存在着的這個具體世界的體驗。

流動的世界脈絡

一個瘦弱的魅影在精緻的紅木家具間飄行，黑色的軟身素衣，看來是山本耀司（Yohji Yamamoto）的系列，長髮乾淨收在腦後，無聲地進入室內。漢唐樂府的創辦人陳美娥輕聲介紹了我，我點頭示意，她便自然地坐下。我與她並肩而坐，觀賞我的作品《儷人行》，在面前不到咫尺之遙處，中國古代的仕女如魅影漸現，似傾訴，又含蓄，虛擬花間流連，空間盡是留白，色彩豔麗古雅，因距離之近又更顯虛幻。古典仕女舉手投足間盡是詩意，她靜默地觀賞，卻可感到她呼吸的平靜。觀後她沉默了一陣，大家都希望聽到她的意見，可是她感性地說，So sad，so beautiful。德國著名現代舞編導皮娜‧鮑什（Pina Bausch）畢生對女性有着細膩的創作，面對中國古老的女優的出現，有種說不出的悸動。她吸收着世界文化，並使用在現實背景中，對於情感的刻畫有着共鳴，顯然易於感應。最後我們意會到她真心喜歡，心就放下。但這時我發現她

臉上浮現了陣陣哀愁，這令我印象深刻。無獨有偶，數年後我有機會認識了她的好友山本耀司，擁有同樣黑色的氣質，害羞卻感性風趣，令我的印象有了轉折。他們同樣地活在行動之中，在深邃的內在行走，往往迷路間又能重返原點，往復耕耘，心靈充滿激情而孤獨。忽然想起多年前在歐洲獨自在不熟悉的街上行走，一直只注意眼前的景物，行動已超過了自己的知覺，整個人的精力已耗盡，仍渾然無覺地前行。當天色已呈漆黑，我仍茫茫然身在路上，看不到附近有建築，也沒有人影，黑色驟然深邃，逐漸把我的靈魂淹沒，當時的心中只有疲乏與絕望，必須冷靜地回到原點，從頭再來。

她的氣色令我印象深刻，漸漸從她身上找到後現代主義的模型，重新了解國際當代的文化創造基礎。成長中全力被牽動的世界，親歷了那種改變，在她漸進的風格中，重複、疏離、蒙太奇的拼貼，傳達着愛恨、悲喜集於一體的舞蹈風

格，啟蒙了一代又一代的現代舞者。她淬煉出一種社會知覺，摒棄了傳統單向度的唯美的技巧，進而製造了一個抽象的又屬於每個人的現代城市的情感經驗。她的創作開發了表演者的各種潛能，耐心地等待團員釋放自我。她會先出問題讓舞者以各種語言或肢體方式表演，她的桌子上總是佈滿了各式各樣的小紙條，一個個元素的筆記，皮娜·鮑什把這些元素如拼圖般拼在一起，並賦予意義。舞者必須清楚自己在舞作裡被賦予的意義，以大的空間去闡述作品中場景與場景之間的連結關係，通過語言、音樂、視覺效果或真實的物體等轉化呈現，如兩性的衝突、對愛的渴望、對群體性或形式化生活的控訴、對權威的恐懼，以及對劇場思考本身的探討。但這些成果只有少部分會被用在舞作之中，有時她會挑選出其中一段做比較詳細的回答，將其餘的回應串連在一起，最終可能成就了完全不同的場景。對鮑什的創作來說，直到開演前一刻舞台技術人員才完

成舞台裝置，首演前作品還呈現未完成狀態都是可能的事。一天的排練結束後，會發現作品從頭到尾全部改變，順序更改、增添場景或是把場景移除，名稱經常還要等到首演後幾個月才能確定。

而她創造的動作皆從舞者本身的真實經驗轉化而來，內容是日常生活中的吃喝拉撒睡等各種形象、動態，通過不拘一格的舞蹈拼貼，形式包括芭蕾、美式或德式現代舞、民間舞甚至街舞；劇場形式包括斯坦尼斯拉夫斯基式、布萊希特式、亞陶式，甚至通俗性的大眾娛樂如默劇或特技。許多觀眾與美國著名舞評家不看好鮑什一九八〇年代的作品，認為它太暴力、太荒謬，缺少舞蹈動作，但她在乎的卻只是人為什麼動，而不是如何動。她還原了舞台上人文主義的自由度。

皮娜・鮑什容許了高矮胖瘦的現代人成為她的舞者，不論年齡大小，每個人都可以擁有自己的位置。她非常偏好有害羞和敏感特質舞者，耐心地讓新舞者找到自己的平衡和認同，將個人的恐懼泯除並建立對彼此的足夠信任，才能做到新的發現。每位舞者，往往都需要很長的時間去適應，才能將內在很私密的部分誠實地表露出來。

她即興創作，允許年輕的舞者自由發展他們的舞蹈語言，並藉此越來越了解自己、發展自己的能力、反省社會周遭的情景。她關心不同文化，尊重每一個人，每個人的獨特性以不同的方式互動，長時間的密集工作如一個大家庭，每位舞者的特質、個性與能力都會是舞作的一部分。沒有意見完全一致的情況，創作上多元的介入融合了後現代主義的斷裂，從而產生了一種當代人類共同處境的直覺。

美國現代舞強調技巧的傳承，與德國所注重啟發個人的表現性理念有互補的功能。一筆獎學金的獲得使十八歲的她能夠前往紐約市的茱莉亞學院進修，她隻身坐了八天的船前往美國，開

始了她生命中舞蹈的奇妙旅程。回到德國，在烏帕塔這個小城市中，她的舞團集中精神發展她的藝術語言。她以抽象的語法呈現現代人的處境，尤其是對女性心理生理的細膩刻畫，使舞台與觀眾產生了深刻的共鳴。她的出現在國際上產生了當時與美國抗衡的舞蹈風格。相信對於歐洲，美國擁有力量、勇氣、幽默、金錢，以及面對困難挑戰的能力，因而紐約的劇評家是全世界最有權勢的。而她在國際上開啟了共融的通道，容許一切時間的介入，為未來世界啟蒙。回到世俗群體世界是她創作的前提，同時又體現出當下的孤獨感。這種創作方法體現了後現代的城市風景　回饋美國強大的實體世界。她擔任藝術總監的烏帕塔舞蹈劇場將德國舞蹈劇場推上世界舞台，創作令人印象深刻的舞台奇景。作品包括《春之祭》；由貝托爾特‧布萊希特（Bertolt Brecht）原作發展而來的芭蕾舞劇《七宗罪》在舞台上呈現越來越多的暴力；《穆勒咖啡館》成為個人演出的經

典；還有《詠歎調》中立於水池中的河馬、《貞》劇裡在斜坡旁的鱷魚；《康乃馨》以智利看過的花海為景，將八千朵康乃馨插滿舞台。

美國在第二次世界大戰後收納了不少文化精英，使前衛藝術得以在美國萌芽，從維姆‧文德斯（Wim Wenders）的視覺，可看到美國文化對德國的影響力。一九六〇年代亦是西方整體思潮一個劃時代的運動，它內容豐富、外延廣闊，很多觀念的生發與實踐都在狂熱的時代氣氛下被推動。一九六八年，巴黎五月學運、布拉格之春與甘乃迪遇刺，年輕人佔領各式各樣的傳統空間，跑上街頭，那是將革命狂歡化地扭轉在各種內外空間的反叛年代。一九六〇年代的自由是理所當然的，前衛、開放又不拘小節的風氣成為落後保守國家年輕人追逐的理想投射。搖滾精神具有顛覆傳統的意味，又帶着無比強烈的人性探索與創新，為理想而歌。各種流派傳達着各種思想感情，以靈魂的表達為真正歸屬。各種經驗投射出

不同層面的形象，此伏彼起，人創造着時間的同時，又各自互相影響與發展着其內容，直到成為事實的記憶，而這又經歷了多少磨難？那時候的氛圍創造着它的未來，各路人馬思想匯成江河，原創的動力互相激發，在世界混亂後重新產生面對人文主義的基礎的秩序，這是一次強大的回歸，如同格羅托夫斯基的《貧窮劇場》回歸到最單純的存在。安冬尼・亞陶（Antonin Artaud），他的殘酷劇場觀念要求演員進行各種實驗，令我想起帕索里尼（Pier Paolo Pasolini）的電影，在極限中創造着他的故事，他們都向着這個強大的實體作戰，在終極的角落中找尋出路，重新對二戰後的人文意義做出凝視。

但在這種熱切的理想主義氛圍中回到當下，我忽然對一九六〇年代失去了某種興趣，對嬉皮士產生了基礎的懷疑。那種所謂的自由最後演變成一種消極的活動，究竟一九六〇年代對我來講代表了什麼，為什麼長久以來都成為我的一種

參考的對照，但今天卻在我面前崩潰。它缺乏什麼？整個世界不斷地往前走，根據西方的整個歷史脈絡，所有思想與情感的牽動形成了我們所知道的世界。每段時間都有其表達自我的方法，但也在不斷引發各種可能，可能一九六〇年代就是引發我最大可能的關鍵，所以我一直追尋着一九六〇年代給我的啟示。但最後，由於整個事件沒辦法達成它們理想的高度，所以在前期就已經露出非常多的破綻。世界仍然自我轉動，少數人堅持着這種自由的狀態與對社會正義的爭取，但終究一九六〇年代已經過去。如果沒有了理想主義，這個未來要怎麼樣去證實？我們的未來從哪裡找尋？新的世界啟示着我們未來的方向，而那個方向來自何方？之前的世界給了我們怎樣的教訓，使我們充滿底氣繼續往前，找到一個當然的方向，一種能夠通達所有領域的想法及動力。

追溯到我們的原本，最原始的部分，從那裡再重新出發形成未來的藍圖。

新時代正不斷在變化中重建原初的理念，仕
人的主體性漸失的當下，在劇場的領域去理解劇
作的前瞻性，西方潛流着的豐富的文化記憶又在
我的內心呼喚，關於如何建立現代性並過渡到後
現代的方法與脈絡，它幾乎涵蓋了整個現代世界
的發展，經過歷史的迴旋，不斷深入世界各地，
成為全世界文化輸出的國度。少年在香港成長中
的我，看着那些記憶在成長與變化，只能自然地
充當觀眾，去分享並模仿着一切的發生。

二十世紀五十年代，彼得·布魯克（Peter
Brook）展開了一連串的舞台創作，改變了原來舞
台的歷史，《空的空間》的出版恰好與當時的時代
精神相呼應。劇場被分為僵化劇場、神聖劇場、
粗俗劇場與當下劇場，探討的內容包括格羅托夫
斯基、貝克特與肯寧漢、布萊希特以至最包容萬
象的莎士比亞。他受第四道大師葛吉夫的啟發，
強調不斷保持覺知的新世紀宗教精神，要空，不
要固定，要保持開放，沒有不變的答案或概念，

世界永遠是探索、冒險、旅行，必須回到零點。葛吉
夫將求道的方式分為四種，第一種是苦行僧，第
二種是僧侶，第三種是瑜伽，第四種是第四道，
又稱為狡猾之道，就是人不可以相信任何事，排
練、演出、觀眾三個原素成了創作當代劇場的金
科玉律。

彼得·布魯克接管了一個廢棄劇院――奧迪
翁劇院，那時劇院已關閉了十五年或是二十年，
他只刷新牆壁，增加安全措施，裝上新椅子，就
開始了他的旅程。在那裡，他建立了一九六八年
的時代精神，在工作坊進行各種排練、實驗與即
興，巴黎北方劇院的內部空間恰好是一個圓形，
這與伊麗莎白時代的莎士比亞環形劇場的空間特
色不謀而合。他將觀眾納入圓的共享空間的做
法，就是反對鏡框式舞台空間分裂了演員與觀
眾，強調觀眾是劇場本性中一個積極的元素，觀
眾就是劇場的一部分。當演出發生一種集體的整

體經驗時，那是一種包含戲劇與觀眾的整體劇場，此時對僵化、粗俗與神聖的區分都變得毫無意義。劇場的本質就是當下這一刻。他強調，如果一個人在某人注視下經過這個空的空間，就足以構成一個劇場行為。在彼得・布魯克的基礎上，西方劇場界翻開了新的一頁。

他們同時在面對一個主題——日漸僵化的劇場，使這一代人重新思考劇場與現代人的關係，找尋那條連接的線。傳統的古典劇會採用特殊的腔調與舉止，具有高貴的外表與音樂般的高嗓說話，但帝國姿態與皇室價值正在日常生活中急速消失，隨着新世紀的到來，這些宏偉舉止越來越空洞、越來越無意義，這些現象讓年輕演員心生不滿，並使他們急於尋找他們認可的真理。真正的古代事物已消失不見，僅在形成傳統演戲時，留下一些模仿，他們還以傳統的方式演戲，但他們的靈感不是來自真材實料，而是想像的替代品，就像是我們記憶中某位年長演員的發

聲——他也是通過對前一位前輩的記憶將其方式傳下來的。

當一場演出固定下來，通常就意味着它要被不斷重複——而且是盡量重複得精確無誤。但自它被固定下的那一天起，也是它內在某些無可名狀的東西開始死去的時候。髮型、服裝與化妝會過時，各種不同元素，簡略表達某些特定情感的行為，包含姿勢、舉止、聲調等，都會在時間中起着變化。他了解到活着的劇場，如果認為自己可以遠離諸如時尚那樣的瑣碎事物，那麼它勢必會萎縮下去。在劇場裡，每一種表現形式誕生時，就已註定會死亡；在不同時代中，每一種形式終將被重新建構，而建構出的新概念裡，也會包含周遭影響所留下的印記。一位音樂家是通過結構的表現，來讓人接近那些無形之物，他用音符記錄下這些無形之物，然後用固定的樂器來製造音樂。劇本中深刻的哲學探討必須是很短暫的，接着又是一些情節或喜劇的段落，然後

才能又回到哲學上來，羅伯特·勒帕吉（Robert Lepage）特別喜歡將正式演出視為排練過程的一部分，並積極回應觀眾的看法，然後在演出過程中不斷依觀眾的意見來修改，使觀眾能完全介入創作，他期望產生出人意表的舞台經驗。一九七〇年代初期，排練到一定完整程度時，他會去找一群小學生，然後將戲演給他們看，並以他們的反映作為修改的重大參考基礎。這一做法一直到一九九〇年代他都還在沿用，以此產生對觀眾本性與角色的認識。在美國，藝術家要保證創作自由，就必須自給自足，美國很早已在務實的基礎上下足功夫，這一做法一直影響着所有的媒介。

這些在表演藝術中做出貢獻的藝術家，他們的作品與創作理念成為表演藝術界的基礎。這些基礎又被梳理成各時代的脈絡，成為時代對一種藝術的評價標準。法國編舞家蘇珊·伯居（Susan Buirge）多年前與我合作，她就是其中一員，她們為了使舞蹈現代化而與各種困難角力，在法國產生了新的可能。對我來說，陽光劇團的亞莉安·莫努虛金（Ariane Mnouchkine）長期代表了法國劇場文化的高度，其在跨文化與傳統劇場的創作成為貫通東西方文化的橋樑與通道。演員如僧侶般群居，每天排練與演出，我因好友表演藝術家吳興國在其劇場演出了我們合作的《李爾王》而認識了她，在那裡，我仍能嗅到一九六〇年代的強烈味道。到今天，這些一九六〇年代的鬥士已垂垂老矣，但精力卻一刻不減。一九九〇年代末期，我有幸受邀歐洲各個重要藝術節，展示我不同類型的作品，我也由此認識了這世界源流的觀念。羅伯特·威爾遜（Robert Wilson）、蘇珊·伯居、弗蘭克·德貢（Franco Dragone）、阿庫·漢姆（Akram Khan）……各個時代的代表人物及眾多合作經驗，使我體驗到影響了我同代或前輩們的痕跡，是承前啟後的龐大基礎，至少對歐洲文化入迷的我，從未想過能成為他們的一份子。最早踏足歐洲是與林懷民合作的奧地利歌

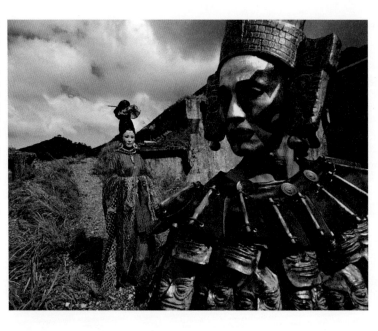

舞台作品‧一九九五年《奧斯提亞》（Oresteia）

劇《羅生門》，我第一次以設計師的身份踏足歐洲，開始了成為世界設計師之路。我代表亞洲引入東方文化與戲劇，與當地藝術家交流，由於第一次的成功，次年我立刻受邀單獨參與華格納秋季大戲《崔斯坦與伊索爾德》的演出，正式以個體身份與歐洲群體工作。就這樣，我不斷以台灣劇場的創作受邀參與亞維儂藝術節及其他重要的國際藝術節，如里昂雙年舞蹈節、愛丁堡藝術節等，從中我不斷認識國際友人，開始了解世界先進文化對表演藝術的專重與全力參與的動力如何助長了文化藝術的發展。我與 Papa（二〇〇四 Athens Olymics 總導演）一見如故，共同籌備了前衛舞劇《敦煌》，與理查‧謝克納（Richard Schechner，一九六〇年代美國環境劇場創發人之一）曾合作大型舞劇《奧斯提亞》。我不斷了解整個歐洲文化的脈絡，不斷在他們身上獲得新的養分，直接交流與觀照使我形成了新東方主義對傳統與西方當代文化互動的基礎。

舞台——新東方主義

劇場可說是電影的前身，人類在歷史中培養了一個人性溝通的藝術方法，通過一個空間，以聲音、動作，使作者對人生的感悟可以通過戲劇向群體傳達，以達到共享與啟示的目的。這是一切以群體為創作基礎的藝術，在英國，一個出色的演員必須有來自舞台的成就，若只在電影中成名，那他充其量也只是一個明星，等級就低了一截。舞台上擁有創作者的生命，觀眾可以直接實地感覺。戲劇於我極為重要，我從一個空蕩蕩的空間開始，這個空間存在於一大群隱藏在黑暗中的人面前。當我將自己置於光的中央時，這些人圍繞着我，我發現我們具有超越了存在着的這個具體世界的體驗。就好像舞者在舞台上移動，身體甦醒了，黑暗中所有的身體都甦醒了，我們分享同樣的身體體驗。這讓我感覺很有興趣，因為在一場表演中，舞台的大小一直是相同的，我們在激發想像力上是受限的。舞台創造了一個空間語言，就好像一個抽象的景觀，但同時也是真實

的，不同於電影和小說。因為你能看到演員的整個身體每一秒在你面前移動，可直接感受能量的溫度。在電影裡，你大多數看到的只是一部分，而且是過去的時間。可以說電影就像蒙太奇，把已過去的時間重新組合成意義，但是戲劇中，通過表演，身體所有的部位和舞台都能看到，這樣我找到了絕對的平衡，一個角色的比重和故事之間的平衡。這就給了戲劇更為超現實主義的結構。人們總說戲劇比電影更有藝術性，更具創造力，在電影中，你必須接近真實，就好像你必須更接近人類的活動一樣；你也必須更接近日常生活，即使當你運用一個真正的超現實主義風格。在電影中你必須創造另一個邏輯，但是戲劇有時更生動、更形象、更富象徵性。舞蹈裡，戲劇就變成了運動本身。所以，這種視覺語言不僅是風格、歷史、或戲劇，而是創造了一個新空間，不只是實體，還包括了節奏與韻律。它的維度更為自由。舞台上存有一個空盈的世界，每一次都可以

探問到不同的空間，它可以創造自己的法則、事故人情、空間哲理，窺探着人生的全部。

對我來說，從人最具象的狀態進入，舞蹈是所有創作之源。運動甚至靜止都是舞蹈的一部分。西方仍在不斷找尋事物抽象的意義，畢竟窮究物理是新東方主義的學習態度，而舞蹈是眾多人類藝術活動的一種，它擁有最原始單純的一面，卻涵括了全世界的精神面貌。

空間大師尚‧居‧勒加（Jean-Guy Lecat）提出任何空的空間都可以進行演出；提倡以非正式地作為創作劇場（site-specific theatre）；強調戲劇即是遊戲。二〇〇六年六月，尚‧居‧勒加在倫敦發展的計劃「圓形劇場」（The Round House），將一個舊火車站重建為劇場空間。二〇一六年一月，有幸上演我與阿庫‧漢姆合作的新劇《環》（Until The Lions），我遂有機會光臨了創作歐洲古老文化的空間——圓形劇場。

《環》（Until The Lions）

我對印度的文化一直懷有深厚的興趣，這次有機會接觸到印度史詩《摩訶婆羅多》。與英籍編舞家阿庫・漢姆的再度合作，使彼此有了更深的默契。我曾經接觸過各種不同的舞台，但真正圓型的劇場還是初次接觸。二○一六年一月十二日，在倫敦圓形劇場首演，四面的觀眾藏在黑暗裡，共同建造了古典舞台的氛圍。

在我的直覺裡，印度現在所流傳的多義性與各種文化互相融合的種種形態，開始展現新世界的脈絡，就是那些沒有中心的流動的線與點。印度的色彩強烈碰撞，呈現鮮明的對比與拓散，卻象徵着無形的狀態，慢慢形成各種閃爍的光，音樂「形幻」地雕塑着細密的結構。它沒有具體的形狀，可以隨時改變自己本身的紋路與節奏，默默地在一種龐大的組織之中流向任何的縫隙裡，生命力十分頑強地在自我組織着新的模式。我從這些華麗的傳統印度布料裡面發現了許多時代的秘密，來遠觀整個世界最早期的文化色彩。中世

紀以前的淵源，回教對全世界的影響，整個歐洲文明史的源頭又在我的面前聚攏。

與阿庫‧漢姆合作的第二個作品，感覺他愈趨成熟。由於《摩訶婆羅多》故事中全是複雜的神話與生命的奧義，印度史詩有很多種詮釋方法，阿庫的方法讓我想起了彼得‧布魯克（Peter Brook）。就有如他的前輩，彼得‧布魯克一九六八年執導的《摩訶婆羅多》在演出時，必須找到屬於他的語言系統與當代的意義。當時他演了一個小角色，但是卻彷彿攝取了劇場的生命，在他腦海內發光。所不同的是，注重文本的彼得‧布魯克總是以人文主義重新建構他者文化的史詩，而阿庫‧漢姆擁有的卻是身體的記憶，他對古印度舞的熟悉，使他可以站在舞台上，直接地呈現自我，直接地表達。他對神話的理解，我所看到的，就是他這種不同於彼得‧布魯克的深厚傳統舞蹈的血緣基礎，使他可以純粹從個人內在出發。他這種非語言性的內涵使我相信，

他在當今現代舞中正走著一條正確的路，單純地面對著一切細微的變化，重新以身體的記憶建構古典的實在，利用他快如閃電的動作與節奏綿密的舞步，重新闡釋了當代《摩訶婆羅多》舞蹈的意義。他重新闡釋了舞台說故事的方法，他對那個母體世界展開了想像的網，對古文化有新的視野，追求平穩直接與單純有力的切入。他開始相信文學，成為一個文本作者，在他的作品裡浮現了象徵意義。他不斷深挖這些東西的具體形象，這一切構成了他動作的原型。由於他的舞蹈帶有濃厚的古典意識，他把技法融匯在當代張力的節奏之中，因而成為強而有力的動態語言。古典的重現往往構成巨大的空間張力，他掌握節奏的能力讓我們可以被他感染，被他帶入空間的另外一個層次。

印度史詩《摩訶婆羅多》一直在我心中迴蕩，關於印度宗教文化的神秘感，以及其與生活息息相關的關係。阿庫‧漢姆用了一個奇異的入口，去墜入他的母體世界，那文化源流的核心，

舞台作品，2016 年《環》（Until the Lions），編舞阿庫漢姆（Akram Khan）

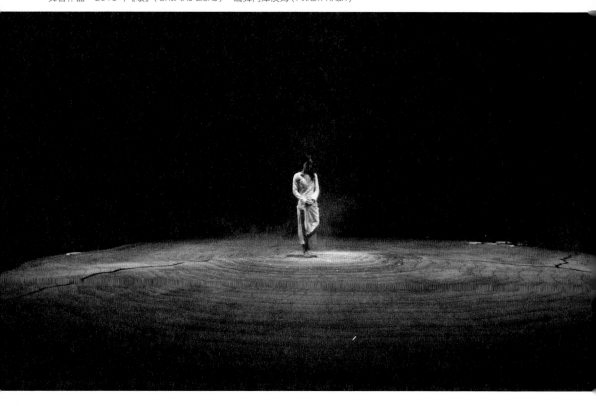

並由此開始了約一年的創作。他在每次的舞蹈創作中，都會找到身體與空間新的摩擦。這是一場能量的演出，在圓形舞台的中央有如神的武士，阿庫以坐者（「坐」是在意念的彼岸，坐看神息變幻，創作在定景與虛景之間，自在觀流）與守護者並存，全身投入舞蹈的演出中，每一片段可行與否，都在考驗舞者天份與身體力量的持久性及其敏感細膩的掌握度。每個舞者都有不一樣的能量，要在創作過程中發掘與提煉。阿庫富有抽象性的簡約主義體現於舞台上的空無，一切戲劇應有的場景與道具都沒有，只能用舞蹈來說故事，以情緒來產生動力與動作，語言以最簡化的方法進入，所有東西都要最純粹，尤其是

形式。他創造了一個以舞蹈解構音樂、節奏，再與我的意念發展全然一體的作品，使我在嘗試進入那個圓形的核心時，看到三個舞者以三種速度在舞台上一起發生，每個舞者按着故事的氣氛使角色出現，服裝也放棄其代表性，形象上沒有一個固定的角色。由於它是一個圓形舞台，四面都是觀眾，在這燈光微妙的佈置下，舞台上互相交換着身體的語言。舞台上三個舞者，分別扮演男人、女人與動物，分別演出了三種不同的維度：雄性與雌性的鬥爭、人與動物的鬥爭、人與神的瓜葛，使空間變得既單純又複雜。舞蹈充滿了暗喻與激情，四人歌隊不斷參與在這靈性的場地，產生連綿不斷的意象與節奏。當聖詩響起，緩慢的節奏又重複佔據舞台，動靜，急緩，交錯着不同文化的視野與交合。

舞蹈展開的時候，竹子構成了一個叢林，動物成為場景中的主人，在一個圓形的舞台中，空中靈動的煙霧裡，產生了神話世界的意象。我們很快找到了我們舞動的主人，一個滿心帶着復仇火焰的女性，深山獨自修煉，她將要毀滅自己，達到復仇的目的，她要死而後生，從一個女人重生為一個男人。她帶着各種神靈的庇護，最終擊敗了她的宿敵，這時候天崩地裂，一切因果示現，從地上噴發出火焰。

深邃的印度文化把我引入幽遠之地，一個我們並不全然認識的領域，印度史詩中存在的人情奧義豐富了我的世界。而我們在亞洲的意涵覆蓋下，從相異與相同中找到默契。阿庫的單純與我想像的複雜性不謀而合，產生了一個融合為一的可能，他有強勁的適應能力與創造力，簡化繁瑣的技術，往往把觀眾拉入一個單純的動機，創造着能打動人心的層層疊疊，與我豐富多變的靈感思緒，在創作中流轉無礙。結果每次我都開始製造一個空間，使他去破壞；不然就是破壞一個空間，讓他去救治。我在改變一個地方的邏輯，他卻以最單純的方法融合着它。我相信阿庫的身上

有種不變的東西，讓我相信他能給我某些事情的答案。我對他有未知的好奇，他在我身上可素取無盡的想像，對於傳統他會自發地融入他的血液與細胞，讓它能清晰地出現在舞台上。

在全球西化的時代裡，第三世界國家的文化中任何一環都會被牽連到廉價的民族意識，而阿庫卻以純粹的觀念，自由地選取東西合璧，古典與現代的音樂模式、電子樂與民族的吟唱，重新解讀了印度的聲音之美。他掌握了強勁的節奏，利用在傳譯方方面面的細節中所有接觸點的對錯，影響戲（氣）的銜接，建造動力的方向。

而力的控制，使聲音可以一直密集向上，怪聲應用於與神對話的緊張狀態，還原了原始的聲音，是那種神性的張力。甚至衣服的厚薄也會被他處理成柔軟的各種技巧，在舞台上有機地完成技術的潛藏，有如衣服在舞者身上穿了一千年，它不代表任何背景與角色，殘舊得幾乎與舞者的汗雨相連，結為一體，凝造出能量的語言，形成舞台

空洞的各種層次的回音，呼喚那龐大的黑色的底層。

在當今仍處於意識流、觀念主義，或各種傳統舞蹈正在流行的時代，阿庫的確開發了一條通往古典的路，而且引領着未來可以從自身身體的文化歷史探索，開發每個人與獨特的民族性的再創造。我深信，在他身上可以看到東方的意蘊，與我共同創作未來的語言。

浪漫主義芭蕾

——《吉賽爾》

芭蕾在我心中一直是象徵着一種女性美的藝術，優雅，憂傷，又充滿形式美。「芭蕾」起源於意大利，興盛於法國，本是法語「ballet」的音譯，意為「跳」或「跳舞」。最早可追溯至歐洲文藝復興鼎盛時代的意大利宮廷，是用音樂、舞蹈手法來表演戲劇情節。法國南部的勃艮第的宮廷裡，自一五八一年至路易十四皇朝時代（一六四三至一七一五），芭蕾舞臻於極盛。路易十四本人是一位卓絕的舞蹈家，且喜愛芭蕾表演。一六六一年，路易十四創立了歷史上第一所舞蹈學校——法國皇家舞蹈學院，即現在巴黎歌劇院，專門教授舞藝。此舉使芭蕾舞開始在法國發展流行並逐漸職業化，在不斷革新中風靡世界。而沿用至今的手腳的五個位置和一些優美的芭蕾舞姿，則是一七〇〇年在這裡得到固定的，由皇家舞藝大師皮埃爾・博尚和音樂家貝弗及呂利共同創造。

英國創造了「假面舞」（Masque），到了十七世紀後半期，維也納已成為芭蕾演出的中心。

十九世紀，先是在巴黎出現了「浪漫芭蕾」這個芭蕾史上的黃金時代，以及《吉賽爾》（一八四一）為代表的傳世之作；之後在俄國進入「古典芭蕾」這個整部芭蕾史上的鼎盛時期，留下了以《睡美人》（一八九○）、《胡桃夾子》（一八九一）和《天鵝湖》（一八九五）這「三大舞劇」為首的一大批經典劇目，從而促使人們形成了舞劇乃舞蹈的最高形式的觀念。到十九世紀末期，芭蕾舞仕俄羅斯進入最繁榮的時代。芭蕾在近四百年的歷史成長過程中，對世界各國影響很大，傳佈極廣，至今已成為世界各國都全力發展的一種藝術形式。直到二十世紀先後誕生出「現代芭蕾」和「當代芭蕾」之後，尤其是舞蹈開始走出「非舞劇」的誤區，竭力回歸動作本體，以美籍俄國芭蕾大師喬治・巴蘭欽（George Balanchine，一九○四至一九八三）為首的「純芭蕾」──即非舞劇式的芭蕾作品，又稱「新古典芭蕾」──開始佔領主導地位以來，才結束了戲劇芭蕾一統天下的局面。舞劇，最初專

指以歐洲古典舞蹈為主要表現手段，綜合音樂、啞劇、舞台美術、文學於一體，用以表現一個故事或一段情節的戲劇藝術，稱為古典芭蕾或古典舞劇；二十世紀出現了現代舞以後，以現代舞結合古典舞蹈來表現故事內容或情節的稱現代芭蕾。

傳統芭蕾是在歐洲民間舞蹈的基礎上，經過幾個世紀不斷加工、豐富、發展而形成的傳統舞蹈藝術，具有嚴格的規範和結構形式，展現出與眾不同的高貴氣質。芭蕾以嚴格的身體訓練，形成一種獨特的空間模式，與地心引力形成有趣的角力。回想少年時對芭蕾舞的印象來源於德加的畫，少女通過服裝不斷塑造質的轉換，芭蕾舞創造了全世界歷史上最美的女人形象之一，歷久彌新。芭蕾的美，在於情感詩意化的傳譯，多表現興奮、雀躍與哀傷，是情緒形式化的舞蹈動作，天鵝的體態與自然美，脆弱淒豔，傳譯着母性的美與力量。十九世紀以後，女演員要穿特製的足尖鞋，用腳趾尖端跳舞，所以也有人稱之為腳尖

舞。芭蕾舞鞋鞋尖用生產緊身胸衣的面料——緞子縫製而成。用腳尖跳舞的鞋盒藏在鞋尖裡，它實際上是一種硬套，套住腳趾和一部分腳面。不用木頭、塑料、軟木等材料，而由六層最普通的麻袋布或其他紡織品粘合而成。芭蕾舞動作與美態使我對她發展的脈絡充滿好奇。

再次到達倫敦，是為了古典芭蕾舞劇的再創作——《吉賽爾》，由我先發想整個舞台格局，與阿庫·漢姆在倫敦沙德勒之井（Sadler's Wells）簡短的會面中，我拿出了《吉賽爾》舞台上的設計，是一面浮在空中的沉厚的牆，面積與舞台同大，可以自動旋轉。他深深地看着，猶豫能不能做出來。但很快他就決定把全部資源都放在上面，就這樣，決定了吉賽爾的舞台設計構想，這也形成了我們創作上的奇特默契。

我創造了一個懸在空中的空間，一面浮動的牆，擁有沉重的結構，鋼筋水泥，在舞台上分隔了兩個世界，一個是屋外一個是室內。屋外是現實的世界，如難民聚居在這片叢林裡，吉賽爾成為一個沒有確切時代背景的難民，她在這裡生活已有一段時間，母親十分關心她，因為她有一種心理的疾病，憂鬱而容易精神不穩定，平常她只在帳篷附近的範圍遊動，所有遇見的都是熟悉的人，沒有任何危險。但是有一天，她遇到了一個打扮成難民的貴族，他們產生了單純的情感，她單純又封閉的心受到極大衝擊，她開始把身心都放在其上，直到有一天，大批貴族前來，要帶走那個青年男子，他的未婚妻也出現在這個叢林裡。吉賽爾大受刺激，憂鬱而死。數年後，傾慕她的村裡的另外一個男孩，跑到叢林的角落，一個廢棄的工廠，懷念着逝去的她。可是這個時候，廠房已經佈滿了受遺棄的女性靈魂，她們每天等待着進來的男性，用她們的魅力去誘惑他們，逼這些男人不斷跳舞，以至瘋狂而死。他心愛着吉賽兒，卻仍不免被群靈攏舞至死。接着貴族公子也帶着慚愧的心來到這個空置的廠房，她

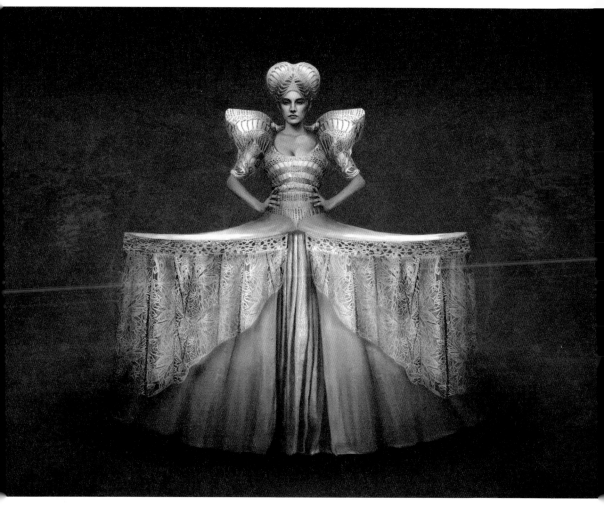

舞台作品，2016 年《吉塞爾》(Giselle)編導阿庫・漢姆 (Akram khan)，英國國家芭蕾舞團 (©English National Ballet)

們圍着這個貴族的公子，逼他起舞，直至吉賽爾的靈魂出現，吉賽爾希望以自己的存在換取他的生命，使這個貴族公子免於身死。

在芭蕾舞的世界，這是一個家喻戶曉的故事，擁有十分豐厚的傳統基礎，也出現過不同的版本。現代芭蕾出現，它也在不斷地改變着自己的風貌，我們加入了社會性的基礎，使原來浪漫芭蕾的古典形式發生轉化，成為當代語言的詮釋，在近期歐洲出現的難民潮惡化中產生反思，把社會事實移植在故事裡。在難民營中，我們把所有舞者抽象化，以極限的感覺去呈現，猶如排練的衣服，只有在女舞者身上加了二戰時代的氣息。吉賽爾剪成短髮，她有神經質與休養的味道，與她的周遭環境產生了隔絕。吉賽爾生活在封閉的世界裡，在外面的世界中，她帶着病人的氣息，但對於她個人，這個世界卻因此而變得單純而美好，她對貴族公子的專情被這個缺陷彌補，成為她所相信的力量，帶着憂鬱的病患卻保

留着尊貴的熱情，全然寬恕的心態使吉賽爾成為一個特別的角色。舞台上浮在空中的牆壁，將難民與富人分割成截然不同的兩個世界，他們互不干涉，幾乎無法穿越。因為這次相遇，讓這兩個世界有了交匯，巨大的牆壁在空中翻滾，改變了地平線的維度，打開了人鬼相隔的門，以愛與寬恕終結。一片天空有如一片沉厚的牆，沉重地懸浮在空中，吉賽爾使我重新進入芭蕾舞的世界，跨越了一道門檻——鬼魅與情感濃郁的女幽境。（女幽：介於真實與想像之間的女性，孱弱柔美。《吉賽爾》、《天鵝湖》中的女主角皆是這一類型代表。在中國古代文學和戲曲中，「女幽」也是一種重要審美傾向，《紅樓夢》中的林黛玉、《牡丹亭》中的杜麗娘表現尤甚。）浮現於幽幻深處的寂靜裡，她統一了某種寂然的高度，靈魂的居處，精靈出沒其間，芭蕾舞樹林中靜默的精靈，令我沉溺在失樂園的耽美中。

這時候，我對古典芭蕾充滿好奇，看了眾多

富有奇異感的舞劇，其中《天鵝湖》與《吉賽爾》都有迷人處，我發現芭蕾舞總是在最黑暗醜惡的世界中呈現出最具魅力的想像力，當芭蕾舞者穿着 Tutu 裙在黑暗、死亡的邊緣掙扎時，那美感會瞬間提升一個高度，是一種失樂園所存住的荒蕪，是被情感遺棄的美麗白色天使，帶着哥特的感覺，黑暗的雲在空中會聚，形成此間的愁，令我忽地與倫敦的感覺扣在一起，浮現着二次大戰後的毀滅殘像。舞蹈藝術的基本表現手段，源於對人類情感動作和自然界各種動態事物的模仿，古典愛情優美動人，追求愛與美的極致，產生了哀傷的曲調，每每因此扣到了生死的臨界。吉賽爾有憂鬱的症狀，身體虛弱易病，我們討論到吉賽爾的病，有人建議不要強調她的精神病，我卻感覺正是她的處境令這個故事更動人，因為她的缺陷維繫了真誠的自覺，正因為這缺陷，使她心中存在着完美的真誠的愛。吉賽爾展現了西方世界的舞靈，古典舞蹈芭蕾中人鬼相隔，以節奏與眾多高

難度動作舞至命絕，在愛的溫存中抱你入夢死。而阿庫所塑造的真純、簡約，全身投入他的身體舞台創作裡，使一切更進入集中狀態，在舞台上創造着一個更真實的世界。綜觀現代年輕人思想總是沉迷於表面的黑暗，我們卻希望在這黑暗的作品中呈現截然不同的角度。

這次合作令我認識了塔瑪拉·羅霍（Tamara Rojo），一個出色的芭蕾舞者及推動文化的旗手，她帶領着英國國家芭蕾舞團進入了新的時代，她燃起了我對芭蕾舞的想像與熱愛。塔瑪拉是英國國家芭蕾舞首席舞者與藝術總監，擁有熱情洋溢的西班牙血統，給人留下充滿魅力的印象。我們共同的朋友就是 Lili，她到過我的工作室，看到 Lili 一張浮游在空中的照片，照片中人上身赤裸，畫面切在肩膊上，頭髮散亂地鋪在面上，她看後很有感覺，我決定送給她。她將照片放在睡房中，一直伴隨她生活。與芭蕾舞的相遇，從對她的印象開始便有一種奇特的親切感。

《漢秀》與
弗蘭克・德貢

除了奧運會之外，《漢秀》（Han Show）是我創作中遇到的最大舞台，它也提供給我很多從實體機械到抽象思維的轉化經驗。人與物、人與空間完美地契合。

《漢秀》劇場是著名建築與機械工程師馬克・費舍爾（Mark Fisher）的設計遺作，建築外觀以一紅燈籠做發想，內裡卻是當今全世界最大的水陸空室內舞台，劇院完全為《漢秀》表演設計，舞台觀眾席有兩千七百個可移動的座位，演出中途觀眾席下降並移開，中間浮現一個巨大的水池，深八點七米，可隨時分區整合成各種空間移動的造型，有世界水平的二十七點五米高空跳台，技術之完備可謂空前夢幻。

《漢秀》的創作經歷了十分曲折的過程，負責漢秀的第一個導演是弗朗索瓦・吉拉德（Francios Girard），有法國血統的加拿大魁北克人，他生活在蒙特利爾，是個成功的歌劇導演，注重音樂性與詩意，熱愛莎士比亞的美學，用歌

劇的雄厚意像建築他的美學。吉拉德亦有電影背景，拍攝過《紅色小提琴》、《絹》(Silk)等電影，但品味奇異。他用聲音創作劇場，令我對西方人在戲劇音樂結構上的感知有了新的好奇，就如他所說「一切人物都能在其間形塑彼此，沒有影像只有聲音」。我們曾經一起塑造空間中的張力，以莎士比亞層層疊疊的節奏製造了一個夢幻般的想像世界，以影像詩意入手，營造各種色彩奇特的戲劇張力。

經過一年的籌備，弗朗索瓦‧吉拉德卻宣佈退出，由弗蘭克‧德貢（Franco Dragone）親自接手，風格一百八十度轉變，漢秀的創作從此進入了等待與弗蘭克‧德貢式的創作漩渦裡。

秋天的比利時，天氣微涼，黃葉還未落下，陽光燦爛怡人，弗蘭克‧德貢的總辦事處就坐落在這座小城，四層樓的建築，簡單質樸，接待處有一個長得像個美國演員的女職員，十分亮麗優雅。弗蘭克是意大利血統的比利時人，父親是礦

工，少年時出城，開始做兒童劇，後來遇到太陽馬戲團的製作人，共同打造太陽馬戲團，導演了多部名作，如拉斯維加斯的「Ô秀」。二〇〇〇年，弗蘭克自己創立了同名的弗蘭克‧德貢製作公司，走上生意人與藝術家兼顧的道路。他成功地自立門戶，二〇〇九年，澳門「水舞間」（The House of Dancing Water）的演出成為他掌握水陸空舞台技術能力的標誌。弗蘭克製造了各種融入現代科技的神話，大型裝置增強了創作的可塑性，開拓了舞台藝術的嶄新可能。

在德貢的理論裡，劇本是不存在的，所有有形有意的劇本對他來說都是俗套。他相信影像的詩意，用不同的畫面拼貼，強調出奇異的景觀，用最好的科技與最大的預算建造一種不可能的經驗。他追求詩意，一切全在他腦海內自轉，無故事性的創作法點狀行進，不斷改變。

我們開始了馬拉松式的拉鋸，在巴黎、拿波里、比利時，作謎樣的見面推進。

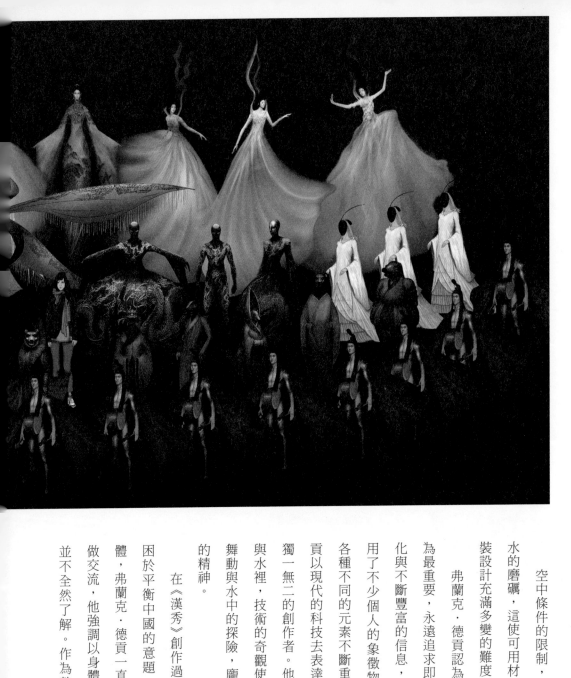

空中條件的限制，鋼絲的各種結構，再加上水的磨礪，這使可用材料大量減少，《漢秀》的服裝設計充滿多變的難度。

弗蘭克·德貢認為在他腦海隨時發生的靈感為最重要，永遠追求即興的創作，掌握着不斷變化與不斷豐富的信息，為這些景觀賦予情感，使用了不少個人的象徵物——果樹、白馬、水，各種不同的元素不斷重複出現在他的舞作中。德貢以現代的科技去表達他唯美的語言，成為世界獨一無二的創作者。他把表演的地平線帶到空中與水裡，技術的奇觀使觀眾的視線投入了空中的舞動與水中的探險，龐大的製作使他充滿了計算的精神。

在《漢秀》創作過程中，弗蘭克·德貢也曾困於平衡中國的意題，作為一個西方的創作團體，弗蘭克·德貢一直在各種不同文化的國度中做交流，他強調以身體創作，但德貢對東方文化並不全然了解。作為整個龐大創作組合中唯一

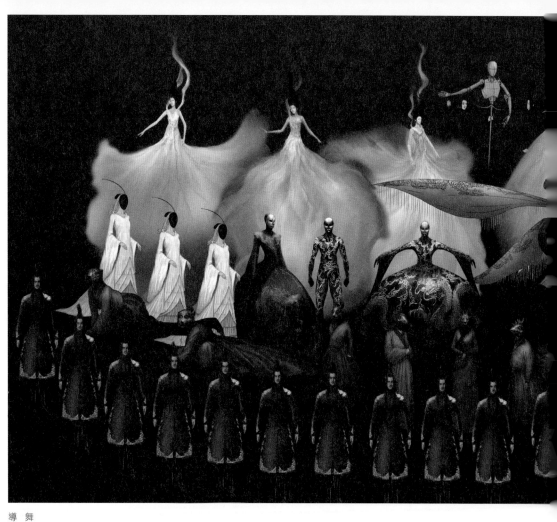

的中國主創，在負責《漢秀》的服裝設計工作的同時，我亦擔任了另一個重要的職責──中國的藝術顧問。我開始和他緊密地接觸，交流對中國文化的理解，深入到他創作的核心，我們慢慢形成了默契。我成為他面對中國主題的戰友與知己，得到了他充分的信任與尊重。那時候，我們共同追尋着一個能把意大利文化與中國文化共同融合的奇觀，他的注意力集中在童稚又抽象的荒誕中。他形容我們之前的設計沉重，這時候我觀察到舞者的身體，東西方的確有着極大差異，西方舞者自由地展開身體，情緒隨意地表現於節奏中；而東方舞者沉重、憂傷，表現較收斂，表現出更多的為個人的性格特徵，這使我好奇於這意大利人看到的中國世界。

為了深入了解意大利文化與東方文化的異

舞台作品‧二○一四年《漢秀》（Han Show），導演弗蘭克‧德貢（Franco Drangone）

同，我特意前往美國拉斯維加斯，觀摩德貢的聞名作品，如「Ô秀」。在這個著名的演出中，有很多意大利文藝復興時期的影子，例如那時的音樂，這對我啟發很大，我因而想像意大利文化與漢文化交錯的意味，以及漢秀跨文化形式表現的可能，而在往日法國小艇歌劇院的合作案中，我對意大利文藝復興時代的音樂戲劇已有深入研究，逐漸，我找到了創作的切入點。在充滿特技、幻覺的表像中，我們共同尋找東方神話的種種表現方式，製造心中理想的視覺裝置。

沉靜下來感受弗蘭克‧德貢的營造，我們又一度拉開了通往輕盈的弧線。弗蘭克掌握了一切又不用力抓住，就等待每個演員各自找到出口。自然的，從其意大利傳統文化生活的角度，德貢又以他用力的那一刻，就是詩意戲劇的形成。

弗蘭克‧德貢找到了京劇中的丑生，把插中的中國古典韻味。

科打諢的行當直接調到這個母體中，成了一種拿來主義的拼貼，這娛樂演出充滿商業味。他對虛擬角色的掌握使舞台的狀態彷彿一直處於虛擬之中，內容是虛構的，一切都是以美學為名，產生一種新的想像世界。在這美學中，一切都進入抽象，是色彩與力學的關係，如一個黑色的童話世界。德貢的腦海內由此至終徘徊着一個自製的幻覺，像宗教一樣滲入美學中，所有情節、人事、色彩、節奏在他形而上的世界中，無序地組合。

我曾經着魔地與弗蘭克‧德貢就藝術上的單純而討論，因為我相信，我所擁有的世界可以不斷豐富與探索他的可能，使他可以看到驚喜，達到作品的高度。中國傳統美學中的禦虛盈實已經在很強地創造歷史，很難以西方物之概念付諸形體，但可惜，我的想法真正能實現的只有舞作中的兩個部分，一個是十二生肖的創作，另一個是麒麟虛擬神話的演出，兩者潛在地演繹了深藏其中的。

舞台作品，2014年《漢秀》（Han Show），導演弗蘭克・德貢（Franco Drangone）

十二生肖在所有造型中最先與觀眾接觸，成為文化混合原創想法的模型。

就如西方的戲劇推進模式，弗蘭克・德貢希望《漢秀》的主角有一些夥伴，成為舞台想像空間的中介，連接現實與想像的領域。這時候我想到歷史上一些形象，它們無法為現代人所碰觸，因此我們希望通過現代舞台重現從前。傳統那種沉默的傷逝之情，或流逝中又收拾回來的東西，因此回憶總是沉重的，不管是情感上還是物質上，我們好像都沒有根據，現在要找它也找不到。因此不僅僅是實物，精神的東西我們也要找回來，似乎我們只要給它一個閘門，只要它有適當的通道，它自己就會回來了。這時又發現，在中國和印度的古文明美學再現中總有哀傷感，中國人的動作沉重有傷痕，那回憶來自深遠民族的身體。

弗蘭克在不斷加入通俗對照的同時，發現

很有趣的一點，在意大利文化中馬戲團的傳統裡面就有小丑的角色，小丑出來經常都是陪着觀眾笑、陪着觀眾哭，他帶着神秘與輕快的特質，正好符合我們歷史上失落傳統的過渡。我見過一些十二生肖的雕像，時代更迭，這些當時的雕像，情感表達方法跟我們今天很不一樣。它們非常冷，好像活在另一個時空，給我的感覺好像不太熟悉，但它們的表情卻很吸引我，若我把它們的神情重新搬上舞台，這個東西就會跟我們重新聯繫上。這些形象吸取了意大利文化中幽默風趣的暗黑美學，產生了生動的動態，還有喜怒哀樂，再穿上東西方剪裁的衣服後更感神奇，有一種靈的感覺，即便不說話站在那裡，也能感覺到一種力量，這是我的驚喜之處。

傳統的中國化就是研究老鼠就一定要戴老鼠的頭、老鼠的身體，擬人化地以形象狀物，這是十分民間的。而十二生肖老虎身體成了抽象人形，通過動作的設計，在這裡就是老虎形象的意思，他是表演老虎，而不是自己看起來像隻老虎，增加了表現的手段，就這樣，十二生肖中的老鼠、老虎、龍都忽然間有了截然不同的可能。我在十二生肖中用了西方的方法與身體語言，可以照西方的方法來演，使東西方有了銜接。弗蘭克的眼光獨到又充滿想像，比如他覺得那個豬就很可愛，它能引人發笑，它的形象把嚴肅性稍微分解了些，但是它的表情有點冷，卻能令人很快就喜歡它。《漢秀》中的十二生肖，即使站着不動，你依然能感覺到它們有神，你會忍不住去猜想：它們在想什麼？它們呈現的惆悵、木訥、呆滯卻又耐人尋味的古典荒誕感。

當弗蘭克在排練室全神貫注地看着初見的十二生肖服裝時，他把舞者身體拉開，十二生肖形成十二種奇特的表情。即使戴着面具，那細膩的動作、節突出的表情。即使戴着面具，那細膩的動作、節奏仍可表現充沛的情感與幽默。

我們追求那種古典的抽離感，使另一個世界

的維度得以開發，十二種動物，它們活起來了，在神秘的表情中，但人們卻並不了解它們的所思所想。衣服在各種剪裁與結構中出現形而上的幽默，產生了十二種節奏，生動卻又僵死地運轉在舞台上，成為一種神秘的風景，一種我們既熟悉又陌生的感受──當下的實在與虛幻並置的感覺。他們雖然實際地出現在舞台上，但卻仍然懸在記憶的空中，其中可愛幽默的動作又重疊着戲劇的哀傷，歷史衰亡也悠悠然地存在於這種逗趣又幽默的臉上。殘留着短暫的回味，失落的形體只成了神秘的注腳。你可以感覺到人性的重量埋藏其間，體會那些不易覺察的落寞與悲傷。

　　另一個被弗蘭克作為《漢秀》象徵之一的是麒麟，亦是全作讓我較為滿意的部分。麒麟給我的感覺就好像重回傳統的幽暗角落，重新去感覺亞洲巫神美學的再造，卻出現截然不同的形象。麒麟源於京劇，把京劇切末虛擬使用與象徵並融入舞蹈的處理成為麒麟構想的立足點，我自由地形塑着麒麟的抽象形態，產生舞動中的形狀。麒麟化身為戲劇靠旗，兩面最大的靠旗形成兩隻開合巨大的眼睛，靠旗支架形成麒麟意象化的軀體，這是一種中國化的處理，這種發現使我在重回傳統的步伐中產生了新的自由。中國戲劇正是這樣，講究以虛帶實、以形傳神，千軍萬馬只用幾面靠旗表達，靠旗飛舞，麒麟或昏昏欲睡，或振奮高飛，讓觀眾產生無盡遐想。服裝通過美學裝置並配上動作產生了意象，麒麟的創作充滿童稚又兇猛的趣味。形象完全顛覆傳統概念又極盡抽象，衣服強調其雕塑性，但是卻沒有強硬的結構，弗蘭克在舞蹈中組合成抽象動態的形象，我把一個舞者在舞台上產生的面積最大化，長達五米多的裝置，全由一個人來控制。

　　這時，我與弗蘭克的觀念最為接近，但因為他是意大利導演，與傳統木偶戲也有着深厚的淵源，所以我照顧了他的動作，在兼顧中國原來的藝術形態的基礎上也考慮了他的舞台表現形式，

他的世界有強烈的舞台慾。談到表演形式的問題，亞洲表演形式服裝是裝置起來的，是幫演員去演戲的，但它的形狀不是物理上的，而是虛擬的，麒麟穿京劇推磨的衣服，用京劇的形態走出來，整個衣服就跟它在一起，產生了鑼鼓點，這就是亞洲與西方表演藝術的區別。

我希望可以在麒麟身上找到傳統，並把它變成非常強的未來訊號，如果我們把虛化表演的那些傳統變成表現主義形式的話，麒麟就是其中一個開始。麒麟成為一個完成的意象，從它的動態與拼貼的形象來完成它的生命，你會看見那個東西慢慢融進你僵化的記憶，喚起潛在的記憶。這是我在《漢秀》中最大的收穫，但這種發現極少發揮在舞台上，也未能轉化到整體的景觀裡，這一點尤為可惜。

感覺《漢秀》像是在一片熱帶雨林落下的一陣春雨，涼快卻不持久，但窺見那神秘的氣息在瞬間迸發又隨着節奏逐漸消失，歎息地潛伏着內在幽深的故事，漸漸流出，繼續無形地潛航。在漆黑的除夕夜，武漢的夜色清冷，在長江大橋側的坡道上佈滿人影，煙花在凌晨時分爆出巨響，武漢又長了一歲，大橋遠看，景像迷離，不覺人生幾許。不管是時間還是共同留下回憶的痕跡，這漆黑的夜包容了一切。

《馬可·波羅》
(Marco Polo)

在開了數個小時也看不到邊的哈薩克斯坦大平原，那裡空無一物，只有茫茫然荒蕪的草坪。偶爾會經過一些遊牧村落，但這個一望無際的空洞才是印象最深的所在，這些村落點綴着大地的空洞。天空異樣的藍，雨天卻帶着灰霧，樹木靜靜地滋長，互不相干。引我想像在蒙古草原，藍天下等待着什麼發生？

原由

早在四年前，意大利籍美國製片人兼編劇約翰·福斯克（John Fusco）曾十分真誠地邀請我加入其主創團隊，創作《馬可·波羅》系列，但後因劇本沒通過而擱置了三年。三年後韋斯坦（Weistein Company）加入，Netflix 出品，使這部作品底氣十足。約翰·福斯克再度登門，我們開始了長達兩季的合作。全片加入了很多昆汀式的另類美學理念，全美國製作，他希望我能全面創作整體視覺指導，但因為早前參加弗蘭克·德

影視作品，2013 年 Netflix 美劇《馬可·波羅》。（©Anna Armatis）

貢團隊，所以我只能任服裝設計，曾參與《最後的武士》美術指導的 Lily 接替了我的位置。這次光是服裝的組合就動用了美國、意大利、英國三國人員共同打造。這次在整體美學與服裝設計上過程曲折，但卻讓我直接了解到美國製作的緊密繁雜的工作流程。雖然是東方的題材，我卻是主創團隊中少數具有東方文化背景的人。

歷史的回溯

對西方市場來說，馬可·波羅作為戲劇題材最大的吸引力莫過於他的跨國、跨文化，以及充滿神秘傳奇色彩的故事與人生。馬可·波羅大家耳熟能詳，但關於他的故事仍充滿爭議，故事跨度龐大，會引起眾多刻板印象的衝突。馬可·波羅，生卒年為一二五四年九月十五日至一三二四年一月八日，是來自意大利威尼斯的商人、旅行家及探險家。中國元朝時，他隨父親和叔叔通過絲綢之路來到中國，自稱懂得蒙古語及漢語。回

到威尼斯後，馬可·波羅在一次威尼斯和熱那亞之間的海戰中被俘虜，在監獄裡他口述其旅行經歷，由魯斯蒂謙寫出《馬可·波羅遊記》。然而，馬可·波羅到底是否曾來過中國，引發起人們很大的爭議。《馬可·波羅遊記》全書共分四卷，每卷分章，每章敘述一地的情況或一件史事，共有二二九章。遊記第一卷敘述在前往中國的路上所經過的中東和中亞；第二卷敘述中國和忽必烈；第三卷敘述東方的沿海地區日本、印度、斯里蘭卡、東南亞以及非洲東岸；第四卷記敘最近在蒙古和俄國。馬可·波羅稱中國北方為契丹，南方為蠻子，佛教為偶像崇拜，還描述了東亞等國之間的戰爭。

馬可·波羅的傳奇與元代成吉思汗在東西方兩個世界中起着極不一樣的作用。馬可·波羅的遊記對歐洲文化發展影響極大，在城市建設、科學、技術等方面，都對歐洲世界產生了強烈的影響，直接導致了東方主義的誕生。在此時，西

方諸國在互相影響下向着現代工業發展，而中國是令人神往的東方泱泱大國，鄭和下西洋早於哥倫布發現新大陸一百年，說明中國早已建立了海洋地理的知識基礎。中國航海業極發達，但在當時耗資巨大，需要大量上好的建船木材。於是鄭和就在越南等地，用政治力量摧毀了不少叢林，和這亦是在明晚期無力繼續的原因。但由於政治因素，與鄭和相關的文獻一夜間銷聲匿跡，中國人航海業的衰落，剛巧趕上西方霸權初立，西方的土地資源不足以使其擴展國力，其便以航海爭取優勢，最後發展到掠取別國資源，武力填壓，殖民別國，這也引發了荷蘭與西班牙一波又一波的殖民狂潮。

元朝的歷史讓人感到無限神秘，它在中國本土沒留下一片建築，它的歷史，在中國與西方有着截然不同的說法。西方人稱元朝為黃禍，認為成吉思汗是個了不起的人物。忽必烈時期才開始了元朝的國祚，先後建元上都，及後來紫禁城的

前身——元大都（建元上都，以大都為夏都）。而馬可·波羅的介入又令其更添神秘，一般學者認為他在回憶中加入了很多誇大的成份，而當時有很多從西方來的人士，都是以協助蒙古貴族經商為主，提供不同的貨物，又與教宗保持聯繫。在資料搜集的過程中，蒙古的形象一直被隱藏着，它擁有很多形象上的根源思路，但在如此廣大的範圍裡，沒有被傳播，沒有被傳承，在公開的歷史教育中被邊緣化或概念化。在研究中我們不斷發現出現在不同國家文獻中的資料，可與我們僅存的歷史資料作對照。

《馬可·波羅》使我重新思考整個中國禮儀習俗、與歷史相關的少數民族以及其他民族的歷史，因為一直以來我對蒙古及其他民族例如北方匈奴、突厥的研究還是不夠深入。這次因為《馬可·波羅》的關係，我遇到許多有意思的學者，尤其是在蒙古國，這開啟了從中國內外看到另外一個歷史的視覺。我試圖把中國的歷史聯繫到全

世界的歷史，重新去觀看，重新整理我們一直以來對自身和周圍世界的關係的看法。其中，蒙古國的學者瑟庫（Seku）給了我一個對匈奴的新看法，他認為有非常多的原始中國的圖騰都是來自匈奴，從外面傳到中原來。我們也知道中原有非常多的神佛，有很多的圖騰都是來自印度，也有大部分來自外族匈奴是不足為奇的。究竟文化傳承裡面的地圖、裡面的曼陀羅是怎麼形成，他們有着怎樣來龍去脈的關係？當了解到世界有着不一樣的脈絡的時候，整個世界會發生什麼樣的變化，每種文化民族相互之間會對我產生什麼樣的關係呢？《馬可・波羅》所引發的對整個全球歷史的考察，也牽扯到歐洲歷史的覺察，我越來越發覺，歐洲的歷史本身有許多我們以前所不熟悉的脈絡。在英國與法國強大之前，西班牙的影響巨大，西班牙影響了整個歐洲文明的風貌；還有一個是奧斯曼帝國，伊斯蘭教也影響了整個歐洲。

故事

在蒙古大帝國統一以前，有許多不同的種族在這個地域上各自發展，成吉思汗建立統一的帝國，成為整個地域的真正領袖。他們有嚴格的家族制度，每個重大的事情要經過整個家族的開會決定，每個族都有不同的族人，每群族人都有自己不同的血脈與家族傳承，產生不同的權力結構。

在古戰場的風暴中，具有濃烈勇猛氣質的蒙古人，有如神遣的武士征服着大地，家族遊牧化的全民作戰，使他們習慣於群體行動，經常以少數戰勝多數。他們在古戰場上兇狠機智、豪邁有力。我被那遊牧王國兄弟殺戮的場面震懾，人對歷史的迷戀，希望在歷史上面留下自己的名聲，那是不可替換之物。忽必烈為了歷史留名而必須與弟弟生死交戰，即因家族的觀念太強烈。藍天、野狼，成了一個種族的延續力量；亦包含上天的意旨，暗示着戰爭的成敗。一個遊牧民族，團結為重，作為領袖就必須要掌握這股無形的力

舞台作品，2013 年 Netflix 美劇《馬可‧波羅》。（©Anna Armatis）

量，以身作則，達成規範。當看到世界上有這樣恆久不變的力量時，各方力量乃聚。他們通過公開的各族選舉產生新的可汗，《馬可‧波羅》第二季的劇集中介紹這場面，忽必烈滅南宋統一中國後，面對族內的政治鬥爭，忽必烈馬上趕去北方參加他們的大會與選舉，因為他的兄弟又開始了正統之爭，這引起了家族族群的效應。這種情況發生在蒙古的戰役裡，家族之間有着強大的利害關係，這關係比戰役本身還重要。忽必烈的大一統政策遭到蒙古族內部的攻擊，他們主張回到成吉思汗時代，一個原來的蒙古，這也是最吸引我的地方。

創作的痕跡

開始在威尼斯的片段較寫實，曾經在意大利的攝製隊中，一九八二年的《馬可‧波羅》塑造了一個寫實高雅的風格，只是年份久遠，部分技術不到位。我們除了搜集大量資料，去處理時代感與次要角色外，在主要角色範圍內加以創造新的形象，把蒙古綜合化、國際化，使之包羅萬象。

這樣一開始就一分為二，元朝的中國蒙古帝國，與少部分的威尼斯天主教港口，排山倒海的中世紀威尼斯風格使我不斷吸收來自四方的訊息。在宗教封鎖下，那個時代的衣服有一定的限制，通常以布寬來定剪裁的樣式，以平面裁剪為主，這與全世界早期的經濟文化狀態相符。後來漸漸發展到文藝復興時代的立體裁剪。當時的男人女人都頭戴白布蓋頭，再外加帽，女性有各種護頭的頭巾，還有一布蓋在頭頂，衣服寬大。妓女的鞋是木屐。一般男鞋有很特別的鞋植，鞋頭尖尖長長。古代的世界，衣服的量是十分少的，大多數人家是手工製作，貧民衣服破舊，富人一生也沒有多少件華麗的衣服。當時布料十分珍貴，名貴布料更不常有，我們一組人四處尋找材料解決這個問題，一關又一關地嚴守下去。我一直徘徊在歷史與修正的迷陣裡。

《馬可‧波羅》使我可以重新認識中世紀歐洲的服裝情況，尤其是蒙古統一了中亞之後，所有出現的混種文化的代表，還有波斯，等於形成了一個多民族的全球文化的樣貌，這個跟我們一直以來所看到的中國範圍內的戲劇有非常大的不一樣。我們需要一個新的看待歷史的方法，把全世界的機緣都統一起來，去尋找未來的視覺。用新的角度重新看待歷史才能從歷史裡面找出新的脈絡，《馬可‧波羅》可能開啟了一個世界，把中國原來的界限模糊掉了，變成了一個跟全世界連接在一起的一部分。這樣使我感覺學到的東西比原來更強大、更豐富、更有想像力、更世界化，對北方西方民族進一步產生了興趣，讓我感覺到整個中國的整體性的模樣，在全面地迎向未來。

策略

《馬可‧波羅》令我認識到美國製作的強勢，以美國為首的大製作制度是主力，無法進入美國的系統操作，使我回到國內後陷入了大片時代的混戰中。與此同時，美國大片亦在過度商業化下，出現內容空洞的特質。電視劇本成熟，一季一季的製作，《馬可‧波羅》就是這種過渡期的產物，然而電影產業進入二十一世紀，公信力仍佔最重要位置。

美國的製作，牽涉到一個龐大機械組織的運作，那是金錢的來源，毫無異議，它已十分成熟地進入工作的每個細節，成為專業的共識。每個人都有相應的保障、工作時間權限，漸漸在每個部門形成份工精細的團體，上下結構緊密。因此每個人的投入都會在計劃中分成零件，隨時組織與分離，中間花費大量資源在管理層，沒有個人全力囤積，全都在行業內的漫長累積中定格。每個人都得遵守遊戲規則，一旦這規則受到挑戰，保持運作的完整性有時會超過創作的重要性。樹立個人的重要性為美國制度所忌，美國製作需要花時間與人保持關係，輕鬆自然的溝通是基本條

件。因為整個中心都在現場，一旦開始，全部人都集中在此，隨着權力結構而變化。

《馬可・波羅》嘗試把所謂的東方魅力用在西方的現代普及觀裡面，利用了整個美國電視文化的系統，試圖構成一個不斷上演製作的長期節目。它十分注重流行文化的影響，也十分尊重蒙古的歷史。《馬可・波羅》落在美國的系統裡面，卻變成一種市場與戲劇的較量，基本上還是偏重於形式，就是基於市場調查下的流行美。我們也可以在舞台世界、美國的藝術界看到這一點，觀眾總是代表了最重要的考慮，這證明了美國總是以實際商業作為考慮的重點。這些在美國的市場體系下，已經變成約定俗成的關係，每個製作人都要考慮到市場調查下公眾的反應。

要進入世界一流藝術家之列，在全世界的範圍來回穿梭，早上在巴黎，隔日在紐約，享受各先進文化的浸淫，與世界頂尖的業內一流高手過招，不管來自哪裡，都能會聚着五湖四海的人

們，各顯其才。工作團隊也包含了各國精英，這些夢想都在這些年的工作進程裡實現了。至於《馬可・波羅》，更是具有雄厚實力去支撐着這種實現的力度，它成了一塊向國際發招的試金石。

第一季開拍為威尼斯，我的組內動用了五位經驗豐富的歐洲電影助理，兩位來自意大利，兩位來自西班牙，一位來自倫敦，他們都是身經百戰、熟門熟路的人才。第二季開拍在布達佩斯，《馬可・波羅》（Marco Polo）之所以令我重新喜歡電影工作，主要來自這組人的感覺，我們為了《馬可・波羅2》在布達佩斯建立了一個百人工場，各路手工藝高手雲集，皮革製作出多種樣式，令我更了解美國電影的能力與要求。每個工作人員都極投入自己的工作，並提供着極專業的技術。

龐大的陣容也意味着資金雄厚，要顧及商業與技術的運作，《馬可・波羅》的製作模式來自美國好萊塢大製作（Studio Film）的模型，以製片為最重要的角色，已有一種慣性的規模。演員在拍攝

期間長時間留在現場，可以不斷嘗試造型，工作現場有數目龐大的工作隊伍，各方面技術人員齊備，等於建造了一個五臟俱全的工場，跟隨着拍攝的變化。但對於個人的挑戰在於，不斷要快速判斷所有創作的細節，判斷創作導向，與最高的創作部門緊密聯繫，沒有時間考慮，每個工序都與其他部門緊密相連，每天信件文書如排山倒海般襲來，節奏急速，而且常用術語、溝通能力是首要的關鍵，是群體的作業，而且有嚴謹的技術監督，每個獨立工作人員都會受工會的保護與監控，使其進入正常的軌道。

由於製片主創人員對我們的尊重與信任，我們在創作上仍然擁有極大的自由度，但同時卻要滿足他們的期望，在這體制裡，演員即擁有強大表演力的特殊人物，他們極重視專業，使我的工作能夠十分愉快並有效率地進行。

回溯中國電影製作，每次都會碰到剪裁的困難，經常面對日漸混雜與粗糙的作業，使工作只為訂單，沒有工藝乏的概念；服裝也經常缺乏對於現場操作的重視，沒有從一而終的工作習慣。往日中國電影難以精緻化，因為傳統沒有傳承，未來又沒有基礎，近年來在從業人員的努力下雖有一些進步，但就算在全世界的範圍內，懂剪裁的裁縫師已是鳳毛麟角。消失文化的速度比我們預想的要快太多了，電影剪裁師試圖要重新回到那年代，要熟悉全世界歷史的文化剪影。我在剪裁上常常參考西式剪裁，與中國的剪裁形成有趣的關係。西方專業人士在制度下的工作方法事事親力親為，付出全心全力是專業要求，新的創作能有效地實現；中國雖然產量不斷增加，但專業與工作能力仍有極大差距，工場採取拖延政策，破壞技術監管，創作管理失效。在中國的設計師好像在統禦一切，實則要做完每個人的工作；西方世界好像人人平等，卻是每個人默契地完成設計師的想法。一旦那基礎開始，設計師就會進行不斷的交流、詢問，這需要全面解決問題的能力，

舞台作品，2013年 Netflix 美
劇《馬可‧波羅》。（©Anna
Armatis）

但那些問題都在點上。中國正面臨一個本末倒置
的大混亂，專業素養仍需不斷提升，才可望成為
真正的電影大國。

每天匆忙地走在同一條路上，迎着來自世界
的人潮，絡繹不絕。在紐約首映的晚上，我重新
看到每個演員恢復到他們平常的模樣，他們共同
演了一齣戲。當大家離開這個空間，戲的拍攝結
束了，戲的生命卻開始了。《馬可‧波羅》給了我
一個到達世界的方法，一切都準備為你開展，看
清那個方向，不論任何國籍、任何地方，那方圓
已開展。中國歸零，零歸所有。

重生

如果身體是一個載體，靈魂當其元神，要進入任何領域，有時候並不需要經過身體。但在實踐的路上身體自然成為能量的秘密，要回歸古典並不等同於回歸從前，而是回歸單純，找尋原初的視覺，使時間並列成塔形的結構，遠近推移反覆辯證，理出時間的歷史，重新溶化成形式的曼陀羅。文化在每段時間都有他的成就，形成不同精緻的版塊，緣生起滅各有不同的命運，有些埋於青史，有些歷史長青，壯大成河流，影響一個民族，構成了他的形。

形式由漫長的組織與變化、內在與外在的張力不斷磨擦成形，但最終的是魂的孕育。形之確定是魂的幻滅，真正的形不會靜止不變，他依附在魂上，隨着魂的變幻而漂移，但是往細處走卻發現無限的細析組成了它的形，細析有時候會出現離散狀，而重新組合成它者又形成了另一個版塊。此起彼落的細節慢慢形成了一種自在的規律，形式隨着它的不同聚合而變化，細節慢慢匯

攝影作品

流成不斷變化的整體，產生了一個民族的節奏。

節奏的高雅處產生了韻律，因韻律而出神采，它蘊含於各種生活與藝術細節中，無所不在又如此脆弱，能瞬間形成漫天的芬芳，又因某個細節的失誤而落入俗套。如流水一樣完美地流動，這是人的靈魂深處可體驗的美，我所追蹤的傳統就是基於這種美的發現。

神息奇豔

歷史不是唯一的，歷史很難復原。

什麼叫新東方主義？它與傳統的關係如何？

中國元素和西方現代在我的作品中是沒有衝突的，借用西方文化表現東方文化絕對可行，沒有必要孤立東方文化。其實沒有所謂的在復古中創新了，尋回真實的歷史，有如尋找海床深邃的暗流，景象一片迷蒙。現今全球文化都能通過互聯網流通，循這線索，將來的美學可能沒有國籍上的定義。東方美學需要沉澱，新人應該努力尋找東方美學千年文化的源頭，這無關手法或材質，或是語彙表現，又或是符號再造等，多琢磨這些符號的底蘊，運用才更具深度。唯有努力去追尋這些源頭，才能找到新東方美學文化的實質。要了解未來中國的痕跡，在世界各地搜索一切相關的能量體，使其得以聚散奔流。我全面地展開了數個截面的進發，在混亂的中國現狀中突圍，保持清晰的視野。電影、舞台、建築室內設計、時裝、當代藝術、哲學文學，只是幻世之鏡。

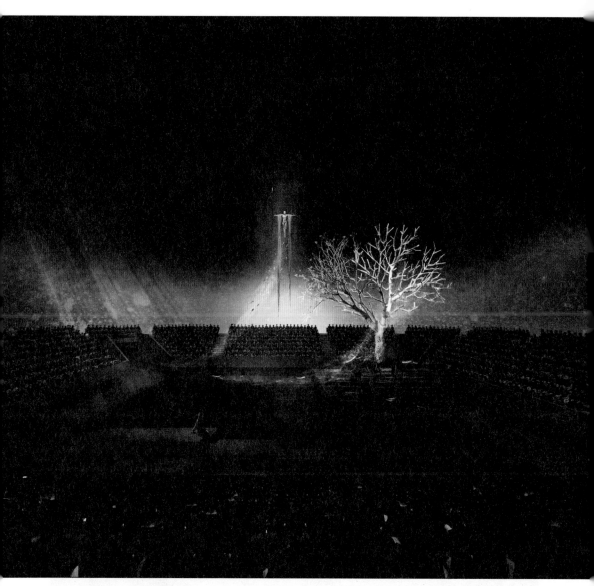

舞台劇，《後山海經》舞台效果圖

沉澱無關再造，與靈魂聯結的藝術才能成就新東方美學。現在並沒有多少人了解，但卻足夠持續深入探索。少了一層虛偽，世間就多了一層屏障。只要不住於術，一切就有解脫。我心中藍圖，漸漸產生了各自的紋樣，在國際上建立無雜質新東方主義，發現潛藏時間與空間外的世界如何影響着人間。這時代價值模糊，藝術真偽的互辯糾纏不清，認識純能量的暗流，是認識古代時空的道路。在中國各地不斷開發的出土文物，重新自發地活化了歷史印象。古物在博物館中再現，新的訊息又不斷被增加，這個古遠的世界歸結在何方？在印第安巫士世界所說的第二道注意力裡（在印第安特爾提克傳統的巫士世界中，有關於第一注意力（Tonal）和第二注意力（Nagual）的區分。第一注意力是身體本身的注意力，第二注意力所關注的非當時當下的世界，而是我們現在說的「平行宇宙」。）學習宇宙紋理，重新觀歷史世間源流，從無中採集無狀物，自在觀流。

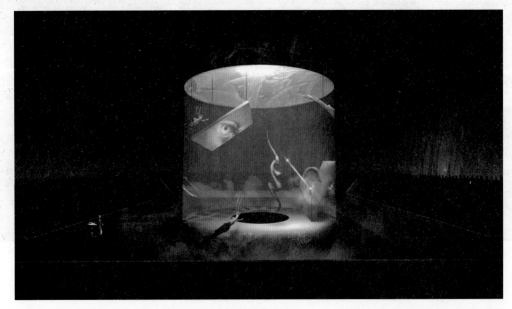

舞台劇，《後山海經》舞台效果圖

尋找新東方主義之源

從香港轉戰台灣，給我的意義是重新思考純中國的視覺，當時我找到的第一個工作就是面對京劇的革新。我墜入了當代傳奇，深入參與了他們的創作，革新京劇的進程，創造了至今也不褪色的《樓蘭女》。那是少數早期大膽嘗試的創作，

從京劇的傳統技術層面，對基本的美學研究做了一百八十度的改變，形成反叛前衛的風格，但又源於京劇技巧的脈絡。所有的服裝都要演員付出巨大的能量去支撐，衣服與造型呈現一種暴力的拼貼，強調希臘悲劇的戲劇張力。想起那段時間對中國元素很不熱衷，所有的想法都來源於對傳統西方各個時代的想像，有威尼斯的面具舞衣、伊麗莎白與文藝復興時代的風格與技巧、中國田野調查的民族服裝，製作出來像建築又像場景的服裝設計，在京劇演員參與創作製作下，形成了一種奇特的風景，使台灣當時的舞台界產生了兩極的反應，但卻是家喻戶曉。當代傳奇劇場，以京劇與現代舞、中國的美學碰撞莎士比亞與希臘

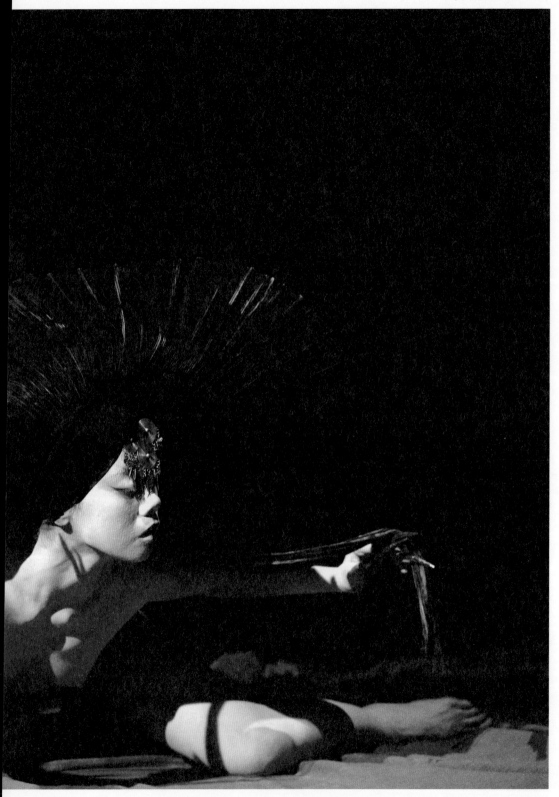

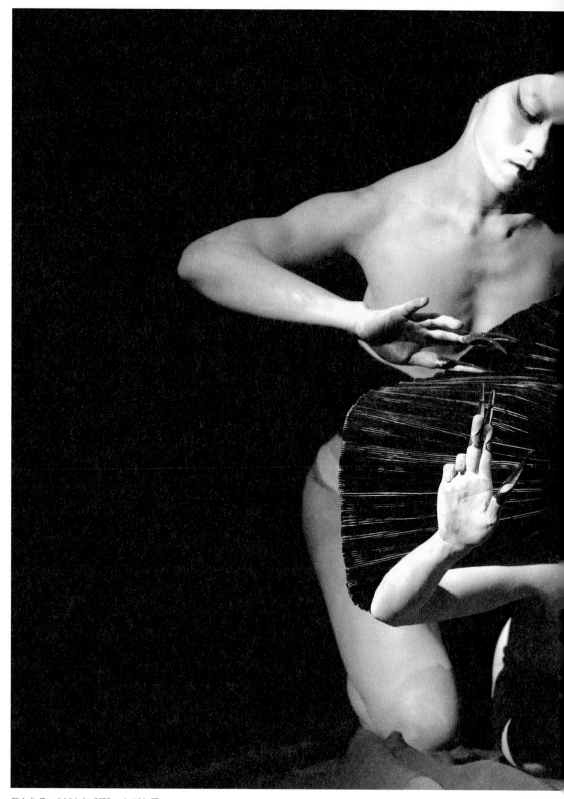

舞台作品，2009 年《觀》，無垢舞團

悲劇，以他者衝擊自我去找尋新的表達方法。

在台灣繼續探索的同時，我碰到了一位獨特的編舞家——林麗珍，她使舞者在黑暗中向着對方漫步，緩慢地移動身體，想像着接觸對方，用非常緩慢的動作去感受一切的身體變化。看她的舞蹈，有非常強烈的巫文化的味道，舞者身穿祭壇的衣服，充滿儀式感地移動她的身體，有時候舞台會交錯着不同的人形，在各個角度去慢行，產生了移動的風景，那種緩慢讓人有足夠的時間去墜入神秘的狀態。舞者全身塗白，畫上臉譜形式的面妝，強調了靈的存在，這種舞蹈充滿了動物的圖騰色彩。她的構想來自台灣原住民藝術，以此延伸，重新找到現代人與自然對話的方法。

我們合作的作品有《醮》、《花神記》、《觀》，都在探討人類的原始情感，在空間和語言的流動間建構了她的形象。林麗珍提供了強調巫虛（先秦兩漢流行巫風，通過邀神、娛神大道祈福攘災、慰鬼招魂的目的。《楚辭》、《漢賦》中留下了大量關於巫風巫術的描述，在《九歌》中可以看出楚人對巫鬼敬而遠之的微妙關係。）的人間，強調祖先靈界的精神力量。

在古舞蹈中，舞者通過巫術、祭禮向神靈禱告，在他們視野所及的世界中找尋圖騰的對象，那些對象回應了他們各種想像，從精神出來的是一種擬人化的動物。憑着這股動力，他們幻化了身體的變異，這種舞蹈不只是來自身體，更是靈性的。在我的意識內，古舞蹈並非單指原始圖騰舞蹈，也非單指宮廷舞，它蘊藏着更原始的東西。

受格羅托斯基啟發的劉靜敏（後更名劉若瑀），回到台灣後改變了整個優劇場（現改名為優人神鼓）的訓練方法，踏上了修行的路，與其夫發展了一套用擊鼓動作構成的表演形式，集中找尋身體與空間的關係。一個群體起落群居，在山野中感染天然之氣，為現代的城市人帶來自然訊息，使人的身體回歸自然狀態，帶給現代都市新的感受。他們每天都有着不同的訓練方法，創作出粗樸的動韻，猶如宗教中的情態，喚起了我

舞台作品，200 年《花神祭》，無垢舞團

對身體的記憶，進入思維，身體的內在、文化的內在，在台灣海峽行腳的心靈洗濯。

古雅清幽的古代仕女，在咫尺的舞台間漫少，她喚醒又實踐了我對古代中國的夢想。那種節奏，瀰漫着含蓄與綻放的細微變化，形成了詩意的氛圍。南管音樂來自宮廷又流落到民間，成為現今漳州和泉州的地方戲曲體系，但溯其源頭卻是極為久遠。藝術總監陳美娥女士引來了梨園樂舞作為表演的形式，豐富了這個創作的可觀性，不僅是音樂也有可觀賞的舞蹈，兩者交相輝映，產生了絕美的氛圍。

台灣的經驗是一群醉心藝術的表演藝術家共同打造的一個又一個不同的新世界，成果都在作品中流傳，也成為我不斷嘗試的基礎。在這個過程裡，有趣的是在條件不足的情況下，產生了新的自由，每個人都會從回憶中找到一些共同點填補一個空缺的位置，熱愛着傳統之美使我們凝聚在一起，以不同的面貌共同找尋着這個理想中的氛圍。

《紅樓夢》

湯顯祖寫《牡丹亭》，描述少女思春的情懷，使中國的庭院幻化成青澀慾望的花園，那只是幼小而不成熟的靈魂，卻令人魂牽夢縈。中國的人情總是借景喻物，看到庭院裡的廊，有着不同形狀的窗戶，每個窗戶都直視着另外一個空間、另外一番景象。那妙在陳設，流離於形式之間，產生一種曖昧的情愫。如在《神思陌路》裡提到的大型崑劇《長生殿》，在《紅樓夢》裡面提到的種種花草樹木，各有各的屬性，十二金釵也用了不同的花來形容她們的本質、她們行事的風格。古典戲曲的劇照，從男扮女的各種神態，都有一種特別的嫵媚，因為這種錯置產生了一種很特別的中國文化──一種很情色的東西，不是色情文化的情色，而是曖昧，裡面藏了很多詩意。我看《紅樓夢》，感覺到曹雪芹身上也有這樣一種象徵主義的氛圍。他把十二釵形容得很美，每個人都有不同，但各自都是悲劇收場。

《紅樓夢》的開始，也是以神話開篇。一塊石

頭與一棵仙草在女媧補天的時候被遺棄了下來，成為無用的存在。石頭以天上的水滋養了仙草千萬年，那仙草就是林黛玉，她無以為報，只能以眼淚相送，開啟了石頭記的故事。他們為了感受人間的經歷，一起約定到達人間，經歷這一輩子的人間故事。到了人間，他們經歷了一個頹廢荒唐而又淒婉空靈的青春夢魘。一種灰藍的色調，卻裝點着華麗的色彩，深藏在曹雪芹腦海裡的時間，一點一滴地收拾往事的夢。

　　然而每個人都有一個屬於自己的夢，我感受到的紅樓夢總是充滿哀傷，不止是那種不完整性，紅樓夢牽引着中國人情緒的依託。曹雪芹營造的美，是逝去的美，有很重的象徵色彩，這樣的東西無法用傳統符號化的方式表達出來。爭取一種我所期待的空間，色彩是紅樓夢能給我的強烈印象。曹雪芹收藏的風箏，豐富色彩早已深入民心，中國紅樓夢虛實並置，看着清朝畫家改琦的畫本，林黛玉婉弱雅幻之姿，又浮現精細及帶着濃烈的神秘感與傷逝色彩。

　　創作《紅樓夢》電視劇的過程中，有古典也有現代的兩部分，但是要把它統一起來，而且對人物有進一步的印象，尤其是十二金釵經常同時出現，又符合統一的調性與特別的性格。這次採用了國畫原色調的發展，但把主要的色調調成了現代的，因為要呈現年輕人的氣場，嘗試把美術上的表達模式裝置在中國的意境裡，使之產生虛擬的美感。中國造型的美學來自詩，它可以轉化成形式，可以轉化成故事的調度，演員的走位與做態，創造一種新的戲劇語言的表達方法。不管是舞台的運動還是佈景的處理，最後都是要在現實空間裡面去做改造，建造一種新的可能性，使既有的形式產生生活潑多樣的變化，達成虛擬詮釋的美感。

　　小說裡有黛玉葬花、寶釵撲蝶，如果完全寫實可能會失去一些靈氣，它是一個夢境，夢裡有很多中國的元素和想像的東西。曹雪芹並不那

舞台作品，《紅樓夢》。

麼寫實，他的小說是一部很強烈的失樂園，總是帶着一種自嘲。他寫十二金釵，寄託了他對美、對童真的嚮往。其實到他老的時候，他內心還是個小孩子，作品裡寄託了他的孤獨和對純真的嚮往。

想像《紅樓夢》的語境是完全的中國語境，為了擺脫外來文化的影響，我一直想找到能代表這種語境的東西，這種虛擬和真實的東西結合在一起的表現方式。《紅樓夢》本身把朝代模糊掉了，我試圖用一種虛擬的方法來接近那種美，照顧到世界的審美眼光。書裡明確點到的服飾，我們必須在創作裡做一個選擇：就用比較藝術的方法來處理而不是還原。直接走入曹雪芹的世界，他虛的地方虛，他實的地方實。在很多中國戲曲的資料中，一九一二年上海的京劇演出盛極一時，他們對京劇舞台進行了革新，用到了許多西方舞台的效果，如佈景和假山石。我看梅蘭芳演出的照片，藝術性很強，他對服裝、佈景的更新

很迷人。我在其中找到了很多可借鑒的東西。這種風格是什麼呢？就是實景和佈景的詩意結合。比如說，前面有一個走廊，後面是大觀園的佈景，遠處是天邊，天邊還有暗光。房屋比例也不是完全正常的比例，一半是搭的，一半是真的，是寫實的底子，但也非常舞台。我們拍每個鏡頭，前面都可以再擺個東西，或者有人走過。我們永遠都在幾個層次裡拍戲，我認為這是半寫實主義。我覺得每場戲能讓人記住的，就是它獨立的東西，有沒有代表時代、推動時代，讓觀眾擁有很獨特的體驗。中國戲曲裡的美和熱鬧都帶着哀傷，當我們遇到《紅樓夢》，這種感覺特別強烈，就像一個破碎的美夢。

《紅樓夢》是部很複雜的作品，是現實和虛幻交織在一起的，夢境本身也和日常生活有關。清朝的日常生活是什麼呢？我發現當時是雍正乾隆年間，最流行的娛樂方式是戲曲，那時候的戲曲帶了很多文人的味道，文學家、知識分子對其影

響深遠。推敲曹雪芹時代的審美觀點，包括寶玉的造型，經常有裘袍、戴冠、馬蹄袖……色彩與造型十分搶眼，都有些戲曲味。尤其在描寫警幻仙子的太虛幻境中，虛景中又出現了實景，充滿那時古典舞台的風味。當時無論是文學家還是音樂家都會陶醉在戲曲的世界，自然在小說裡會出現一些非寫實的橋段，整體美感的營造也有虛擬的成份。

曹雪芹寫紅樓有一個模模糊糊的明朝的影子，但很多細節都是清朝的。中國的很多東西都是這樣模糊，中國人是覺得什麼有意思，就直接拿來用，沒有時空感。清代孫溫的畫的整體效果，人物造型帶有戲曲味，那種美感有點華麗，連綿不斷的圖案和色彩，都是很柔和的，有很濃的色彩學意味，那是來自中國文化的深處。

我在復古的同時也加入了非常多的現代元素，年輕、反叛、少男少女的想像世界，加入了現代的材質，使它產生一種虛幻感。另外還參考

了國際時尚化的年輕人服飾，深入融匯在古代的剪裁裡。使用現代的裝飾性設計，是希望打破一種既定的模式，為了增加衣服中所訴說的世界浮華、人性黑暗面的詮釋。那種似有似無的時空模糊感，其實不只是在秦可卿、鳳姐這兩個角色上面用到現代的素材，比如薛寶釵就有一件全部用蕾絲拼合的禮服。這樣的設計產生了時間模糊與豐富多樣的細節，使服裝設計在這個劇裡產生更多時代的折射面。

開始的時候我們把所有服裝的細節變成是人物性格的折射，定好了一個方向之後，我們從中探索造型的樂趣，就有如每個人在既定的遊戲裡，找尋自己的形象。十二金釵相對於曹雪芹，有他最美好的回憶，整體氛圍呈現的華麗感，是帶着遊戲與冷酷相繼而生，隱喻了一種華麗背後的黑暗。我們用了各種傳統和現代的手工藝，動用了龐大團隊，使之一一完成。

具體到人物的刻畫上，賈寶玉的形象，頭上

戴冠，脖子上戴玉。但在這次的設計裡，我想把賈寶玉變成一個導體，通過他的眼睛去看寶釵、黛玉，他反而不是一個主體。所以他這次的造型反而走了寫實的路線，他的玉也不再是像戲曲裡那樣的掛法，而是很生活化的。

女性人物的戲主要分兩個系統，一種是寶釵系統，寶釵是比較白的，理性的、乾淨的、線條比較硬，頭上也沒有飾物，偏理智，包括王熙鳳；一種是黛玉系統，浪漫的，包括晴雯、史湘雲、紫鵑。林黛玉和薛寶釵是代表性的人物，服飾造型上就會有很多細節。我們在創作這兩個人物時，是重新去把她們建立在劇裡。林黛玉的形貌取決於清朝畫家改琦的《紅樓夢圖詠》，她是我看過歷史的畫作中最古典單純的，微微的笑臉與憂鬱的情態很好地提升了林黛玉的造型感。由於她住在瀟湘館，自然就充滿了某種文人的山水氣息，她等於是一個感性的代表。

造型上取了虛擬手法。中國有一種獨特的美

學，自古以來都注重頭臉的裝飾性，很多女性高度的審美來自裝扮，在裝扮的意義上，虛擬實景的詩意美學得以實現，一切相關的美學元素，都可以直接受益於劇作的表現上。而另一個很重要的原因，是為了提高新演員的凝聚力，使觀眾能體驗新的視覺效果。造型對於演員的凝聚力是很重要的，我做完衣服給演員，他們就自己去揣摩演出的方法，比如袖子很長，他們立刻就開始玩如果仔細觀察你會發現，在衣服上有很多特別的調整，我沿用了戲曲的裝飾手段，但其實是把戲曲的裝飾時裝化了。中國人最可貴的是感情和想像力的傳達。生活在二十一世紀，大眾和精英的審美都在中國境內急速發展，各有好玩的地方。

它們真正吸引我的東西是一樣的。

再次進入《紅樓夢》的世界是因為西方歌劇 —— 美國第二大歌劇院，三藩市國家歌劇院

舞台作品，2016 年美國舊金山歌劇院歌劇《紅樓夢》，作曲盛宗亮、導演賴聲川。
（©Cory Weaver/San Francisco Opera）

二〇一六年秋季大戲的邀請。《紅樓夢》的火苗又被燃起，在絕對西化的音樂中，如何把中國的情調融匯在一起是一個考驗。在舊金山歌劇院的舞台設計中，如何運用中國的元素成為一個非常複雜的符號學難題，必須使其經過轉化變成新的語言，才能把它提到與歌劇同樣高的位置。在為數不多的中國題材的西方歌劇裡，可能只有《牡丹亭》曾經在美國造成影響，二〇一六年歌劇版《紅樓夢》的演出，即將成為少數中的少數。一二〇回的《紅樓夢》被濃縮為兩個小時的歌劇，故事精煉地涵蓋了小說中重要的場面，描述集中在黛玉、寶玉與寶釵的三角關係上，涵蓋了《石頭記》的開篇、黛玉初臨賈府、太虛幻境、黛玉葬花、真假幻想與最後的分離，直至寶玉的出家與黛玉的死亡，形成了一個濃縮的完整段落。

歌劇的創作以音樂為宗，我已有多次的創作經驗，對於西方樂曲的節奏感也能互通。在色彩方面，中國色彩分雅俗，雅的節奏平緩，俗的大

鳴大放，也正是《紅樓夢》的色彩觀，它是包涵兩者的。歌劇版《紅樓夢》色彩極為豐富，眾多的圖案羅列其間，成為一道色彩的風景。但在今天，這些民族豐富的色彩在西方的文化裡都會帶有俗文化的味道，於是我重新調配了所有色彩的濃度，把色彩的調子同一化，比如說，黛玉的淡綠色、寶玉的棗紅色與寶釵的米白色；賈府則是以棕色為主，帶紅色，再以金色輔助，統一了所有色系，接下來還有和尚與平民的灰色，象徵皇族的金黃色……把空間明確分開，彰顯了三個主要造型。十二金釵成為眾多顏色的綜合體，相互映照，造成了一個色彩富盛的迷離夢幻氛圍。有些服裝具有建築的廓形，像是展翅欲飛的風箏，還有些服裝非常地抽象，使非角色內部的「精神光環」得以展現。衣服採取內部結構的加強，形的確立，每個人都有一個龐大的衣架，裡面隱現着半透明的色彩。因此，整個大場面都帶着透光的特色，加上眾多色調的燈光，使畫面沉浸在夢

舞台作品，《紅樓夢》。（©Cory Weaver/San Francisco Opera）

幻裡。

我從作者曹雪芹江寧織造的出身中汲取靈感，雲錦、織布機和風箏，構成了舞台的主要意象。類似風箏紙面的半透明感色彩，呈現出古典的夢幻感。舞台以六扇透明的彩繪組成了一個巨大的移動裝置，形成了大觀園的全貌，在這種景色、線條與色彩的互補下，勾勒出我們熟悉的大觀園的風貌，迷離的光影揭示這只是一個假象。

大觀園像一個幽靈存在於佈景的布幕間，成為不斷轉換的風景，觀眾在其中感受到陰晴圓缺，在天色的變化間墜入故事的氛圍，造成一種從抽象到具象的過渡，不管是浮華的夢境還是冰冷的現實全都帶着虛幻。

舞台佈景裝置勾勒出了具體的形狀，其中也包含了竹子與水影，象徵了黛玉的情緒變化，她從生到死，都離不開這個象徵。黛玉的色彩是對比着大觀園原來深沉與溫暖的調子，黛玉的孤傲，脫離了整體色彩的氣氛，成為獨立的風景。

水是陰性與死亡的象徵，在中國古代的女幽（介於真實與想像之間的女性，具有孱弱柔美的美態。《吉賽爾》、《天鵝湖》中的女主角皆是這一類型代表。在中國古代文學和戲曲中，「女幽」也是一種重要審美傾向，《紅樓夢》中的林黛玉、《牡丹亭》中的杜麗娘表現尤甚。）文化中，是經常重複出現的意象，黛玉正擁有這種神秘的氣質，令人過目難忘。

在對於中國色彩的研究中，紅色自古就有與黑相對照，好像是血與土地的關係，是文化的源頭，後來出現的綠成為紅的對照。在遠古的很多壁畫與器皿中，兩種顏色構成了對中國整體的印象，一強一弱，一虛一實，產生了一種古典的平衡，也合乎中國南北宗畫意的分野，北方重神采，南方重氣韻。在《紅樓夢》故事裡，各種複雜的矛盾中，這兩種色彩在視覺上產生了相互的對照，也因為這種色彩，成立了中國味道。從這種調子裡，調度出節奏感，適用於西方的歌劇，

儘量簡化中國的花紋，去掉色彩，只剩下一個影子，這樣調子就變得平緩，在使用各種棗紅色的基礎上建構了一個色彩的整體。

歌劇版《紅樓夢》也運用了抽象的投影，加入整體的氛圍中。不管是服裝還是場景都呈現透明的狀態，投影的內容穿過這些實物成為影像的前沿，個別的強調與色彩迷離的無聲，達到心目中所要傳達的夢的世界，這個夢不只適於東方，西方的觀眾也容易感覺。我嘗試不同類型的設計，有時前衛現代，有時又基於歷史。在這部歌劇中，我把傳統理念作為一個基礎，然後將其擴展到夢的境界。因此它是一半現實，一半想像。

我希望在這些服裝和舞台中注入一種情感和些許哲思，尋找到一種表達傳統的新方式。

在追尋東方視覺語言的同時，全世界正在發生着自我重生的現象，很多影像都會出現一種新的融合狀態，在光影交錯間產生新的可能。中國停留了太久，以至於它的形象被刻意固定下來，

只要他脫離分毫，不管是西方還是東方，都感覺他的不適應。正是在這一絲朦朧中找尋到這個過渡，同時在東方意境與西方比例中找到平衡，使兩種美學得以交匯，嘗試着把古代的意蘊貫通在西方詩意世界裡，才達到新的交流。

世界的莎士比亞

在最初創作的期間，我對電影十分入迷，尤其是當時日本的電影，例如黑澤明的電影，其中有一部叫《羅生門》，是我最喜歡的一部，不管裡面的美學表達的人心狀態如何，都是十分令人回味。後來到了參與電影《阿嬰》的時候，我才真正去重新創作這個題材，接下來除了電影，還有現代舞、傳統的京劇、西方的歌劇，同一個題材，我一共做了四種，從四種題材裡面去找尋這個作品題材所發揮的作用。所謂傳統的故事很多都有懸念，可是懸念推動着整個戲往前走，可以引它有不同的表現方法，這些表現方法來源於基本的傳統文化到現代所衝擊影響下的一切，比如說，《羅生門》裡面就有非常重的莎士比亞味，但原作其實是日本的芥川龍之介。

西方世界最重要的文化遺產之一是莎士比亞的戲劇。莎翁的戲劇從文字開始到音韻產生了空間，再從中發展他的想像力，從世俗人間到虛空的神話世界，人物刻畫入味，栩栩如生，而表達

的文字又在虛擬的美學中產生新的維度。通過莎士比亞的藝術，可以連接文化的相依性。在莎士比亞的世界裡，一切都融入其中，中國虛擬的道也從綿密組織的世界裡找到它的結構，產生節奏的自由，這種重新回到美學的各個層次，能自由傳達出作者內在的夢境，完成形而上詩學的再現，繼而可以成為創作莎士比亞美學的基礎。

中國的表現形式例如京劇，有非常強烈的表達方法，情感表現非常激昂，在這種戲劇張力下，他們產生了非常強烈的表現，產生了一種表現主義的視覺，裡面充滿着程序和人性的交融，用形式來刻畫這些細節，與觀眾產生長久的默契，產生了戲劇的力量。京劇裡面包含了非常多這種層層疊疊的戲劇張力、人性的刻畫、象徵性的處理，但是一直都落入行當的規範，沒有產生任何懸念與多樣性的變化，戲劇張力形成一種平面化的狀態，沒辦法激發起新的動能。就猶如把《羅生門》這種懸念非常重的題材放在中國題

材裡面都會產生個體、形式與象徵連成一起的狀態，就是正邪非常明顯。我在創作上也力圖從非常多的藝術領域去豐富這個題材，但在真正的戲劇和人性的刻畫上卻沒有重大的突破。這些作品在形式上造成新的感覺，卻沒有造成戲劇業內的討論，後來我讀了《紅樓夢》，在我心裡這是最接近莎士比亞的中國文學創作，還包含了他的古典味，用詞、用語與色彩，戲劇與神話的介入都很莎士比亞。這原來是個非常豐富的題材，卻由於曹雪芹最終沒有完成全部的寫作形成了一個遺憾，八十回的小說沒有完成整個故事的完整性。

莎士比亞話劇經久不衰，至今仍是一種流行符號。人們從不同角度理解莎翁的劇作，加入自己的理解、創造，於是，有宏大輝煌的《哈姆雷特》，也有時尚摩登的《哈姆雷特》，有一個人的獨角戲，也有體積龐大的舞台劇，讓文化根源、底蘊生發出更多的分枝，讓不同的人能在不同的形式中體會經典傳統，讓文化經典更有生命力。

比如費里尼的電影，把意大利舞台演出方法用在電影裡；黑澤明將能劇美學呈現在影片中。我就將莎翁糅合到中國文化當中，在舞台電影創作中有深刻的體會，如電影《夜宴》戲中每個道具都有一個比例，六成中國文化，四成莎士比亞。

在世界上觀察了那麼多年，仍然沒有看到一種所謂的東方古典的美感能夠貫通當代，成為一種時尚前衛的風潮。我覺得《紅樓夢》就是一個時尚的集合體，曹雪芹寫大觀園就是要談心中形幻之美，豆蔻年華、無知、青春、清純……想像力很豐富的美。只是這些發生在一個文學家的眼裡，他把古典的東西變成了最先鋒的。《紅樓夢》是屬於很多人的，它是一個既深入又不完整的夢，每個人都有一種填補它的空間。

在這段時間，很多與我合作的創作人都會找尋中國的形式，但是是用西方的題材。因為中國的題材很少把人性規劃得那麼兩極，也很少把現實探索得那麼切題，中國傳統戲劇大部分都帶着

明顯的道德形式結構故事，有教化色彩，忠奸分明，只有在神鬼故事中帶着人性深處的魅惑，中國人的情感在傳統中是埋藏的。在我看來莎士比亞和希臘悲劇都有一個同樣的主題和根源，就是人性最終極的源頭。這個源頭裡產生許多人與人之間的鬥爭和隔膜、人對自己本性終極的拷問。

我對戲劇化張力和細節的潛意識化的掌握，都曾受益於莎士比亞美學。從詩意形而上學解構形式，從而在千變萬化的文化導向中找到嫁接的模式，在細膩的部分去建造每一次不盡相同的整體，通過每一次的創作建立新的世界。有種東西是完美的，這亦是痛苦的根源，完美使一切成為永恆，卻永遠追求不變，成為不可能永遠的概念。完美究其終極只有一瞬間，追求完美者要永遠追求超越自我，與永恆作戰，直到沒有靈泉。乾枯無法再維持創造力，如繁星隕落，人的靈氣充盈，則萬彩並生；靈之虛脫，則僵化自焚。藝術之難，窮畢生也無力，卻無心自聖，化作恆光。

《如夢之夢》

雖然認識賴聲川導演已有很長的一段時間，但真正與他合作還是第一次。在《如夢之夢》中，我們嘗試了一個長達八小時的舞台劇，兩百個觀眾被安排在舞台的中央，四面舞台作為演出的空間。《如夢之夢》分成兩集，每晚演出一集四個小時的戲劇，故事時間從一九三〇年代的上海與巴黎一直延伸到二〇〇〇年的台北，故事圍繞着一個傳奇的女伶顧香蘭。顧香蘭由三個演員飾演，從豆蔻少女到風韻的成熟，最後是老年時光，四百套服裝在各個年代中，象徵着時代的變化，成為一個循環不息的風景。

服裝在色彩上分開了不同段落的故事，在現代的部分採取了無色的體系。現代的台北，每個人都是一身黑，象徵了一種冷漠的感情表達；一九三〇年代的上海色彩卻是濃艷，也代表那個年代情感豐富的狀態。故事在流離轉接中，牽扯到第二次世界大戰的場景變換，充滿視覺的營造。

戲劇裡，一九三〇年代狂歡的巴黎蒙馬特，

前衛的藝術家瘋狂的生活，與一九八〇年代後期一個獨居在巴黎的孤獨女人形成強烈對比，那種截然不同的境況，刻畫了夢幻與真實的鴻溝。

參與這個戲劇裡感受最深的是那種虛幻不實的孤獨感，同時感覺到亞洲人對於夢想歐洲的幻

想的落寞，不斷輪迴在各種場合中再現，眾多的服裝工作如何完成已經不清楚了，只是深刻地從賴聲川的世界觀中體驗到生死輪迴，時間在生命中的重量。

舞台作品，2013 年《如夢之夢》，導演賴聲川。

《孔雀》與《十面埋伏》

晨光從薄霧中甦醒，灰濛濛的仍帶着睡意，濕氣瀰漫了整個廣闊的叢林，當花兒還沒甦醒的時候，燦爛的春光隨着夢幻劃破了黑暗，如夢如詩。好一個明媚的早晨！孔雀擁有最豔麗的羽色，脆弱的身體帶着靈動之氣，看着它我有很多想像，想要在身體裡面去發現孔雀，以動作去表現它，重新以味覺、嗅覺、觸覺去傳達它的特質與感情。楊麗萍花了畢生的努力，去揣摩它的一舉一動、一神一韻，以身體帶動着觀眾的情緒，去營造那個虛幻美麗的所在，共同演繹一個詩意的世界。裡面包含了天國與地獄，互相對望，互相滲透；神在無間的世界中，感受到詩意般的苦澀，愛慾無常，孔雀無憂，與神共遊。有人活在光明之中，卻墜毀於黑暗；有人活在黑暗之中，卻渴望光明的眷顧，不惜粉身碎骨。烏鴉沉澱着愛慾，戀我戀他，自生與自毀，執着於自我迷惑的自性，無覺自性之沉寂，以至不可自拔。

第一次看到楊麗萍的時候，她帶着大隊人馬

到工作室，令我眼前一亮。除了她手中的菜籃，還有在她身上逐漸散開到每個成員的民族色彩，她大膽的衣着令我印象深刻，當然我們已經擁有強烈的合作意願，可謂一拍即合。當中還有一個小彩旗，齊腰的長髮，穿着濃烈民族色彩的服裝，那一夜她在我們面前表演了旋轉舞蹈。之後的合作十分順利，開始進入了她的孔雀世界，也引發了我的一種想像。最後我們沒有停留在一種中國模式，而產生了一個獨特的時空，那個地方存在於兩個世界，一個是彩蝶翩翩的花間世界，另一個是烈火吐豔的黑暗世界。前者住孔雀，後者住烏鴉，烏鴉嚮往孔雀的美麗，經常到花間偷看，他希望有一天與她們一樣美麗。悲劇產生於兩個孔雀的戀人被烏鴉所擄，雄孔雀被折磨致死，剩下雌孔雀超度成仙。其中有兩個特別的角色，一個是神，一個是時間，兩者都無法因道德參與現實，只可旁觀現實的一切。最後神降臨雌孔雀身前替她超度永生，這是一個帶着暗黑色彩

的童話故事，美麗而悲涼。在整個孔雀的世界觀營造上，參考了古代神話的氛圍，豔麗與殘酷的眾神世界，眾神是否指涉主宰地球的外星智能存在物，那裡並沒有一個永遠為維護着宇宙間微少人類的神明，卻有眾多在權力鬥爭中離散的靈體，安撫着人類無助的存在。

《孔雀》嘗試去創造一個詩意的夢幻世界，使它在舞台上產生一種新的表達語言，在第四幕「冬」的時候，我採取國畫與雪景淨化了整個時空，在日本演出的時候山本耀司得知我的作品演出，前來觀看並對第四幕的寂滅有所評價。我們雖然沒有強調東方的符號，但全劇的靈魂卻棲息於東方美的意境裡，帶着濃濃的情愫，美麗與哀愁共治一爐。演出結束後山本耀司與同伴們學習小彩旗旋轉身體，真的太可愛了。

形如影，影如鏡，幽幽之道，夢魅如林。血濺百步，沙場離魂，古哀何止十面埋伏。

經過長期的了解與認識，我與楊麗萍有了

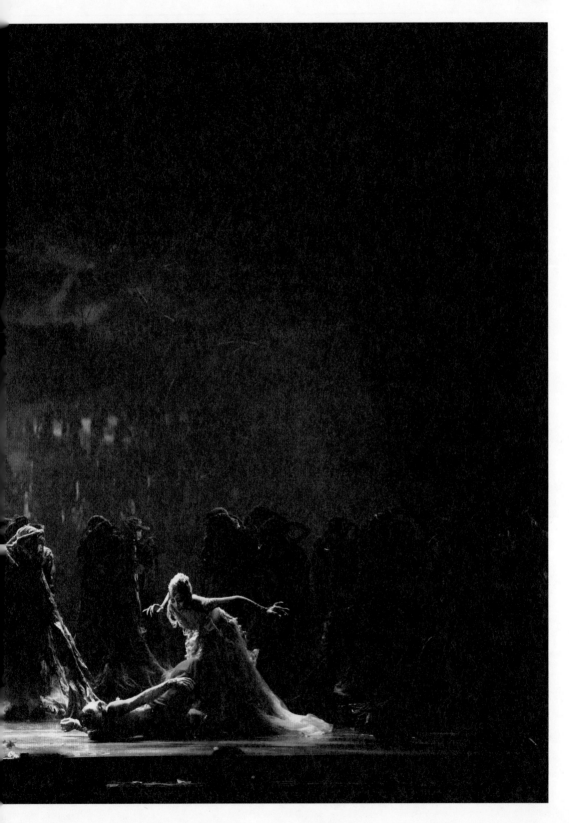

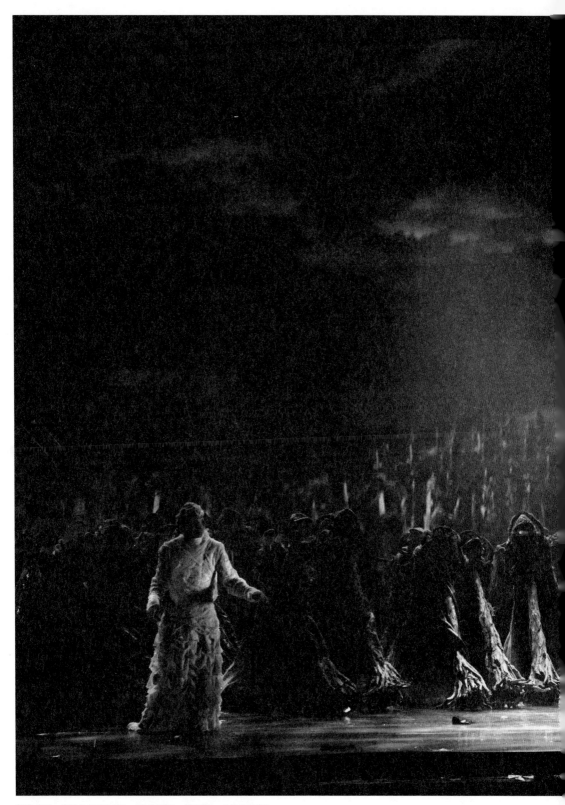

舞台作品，2012 年《孔雀》，藝術總監、總編導、主演楊麗萍。

更深刻的共識，我們都想把目光投向中國傳統的潛流的聲音，重新在自己的身體裡找其形狀，流淌着疏密聚散的節奏。回歸傳統的路上已不再傳統，它已流進生命延續的血脈裡。

再創作，傳統的形式有待開發，這個觀感一刻不息。然而追趕着時間的脈絡，我們湊在一起又再一次嘗試中國京劇程序化的再現藝術。當今的舞台世界受到西方自由、理性的戲劇衝擊，漸漸與現代的方式聯繫，卻與古代銜接不上，但是我總在發現一種可能性，可貫穿其間，無間地連接。

回到昆明，就馬不停蹄地跑到劇場密集地討論，這時候一一檢視所有素材，漸而浮現出此劇的形狀。《十面埋伏》的琵琶古韻帶着前衞的視覺，嘗試重新摸索傳統的可能，楊麗萍在《十面埋伏》的世界，從現代舞基礎前進，不變的是鑼鼓點，京劇程序化入其間自然有機地變化，就如追尋這實在的答案。我們帶着衝勁向前探索，參考了非常多的類似元素，從精氣神的原本進入其中的抽象世界。底子是現代舞的底，卻在引發京劇傳統藝術的介入，我建議用節子戲的方式完成這項創作，節子戲中經常會閃現不同的神彩，卻裝置在不分離的結構中，這樣更迎合後現代的模式，使我們更自由地進入靈彩的發現。

與楊麗萍再度合作，是在上海的戲劇節，我們演出了二十分鐘的《十面埋伏》片斷，贏得了英國倫敦沙德勒之井劇院（Sadler's Wells）藝術總監的青睞，我們開始計劃歐洲演出的創作，重要是突破國際界限，使中國的表演藝術與國際對話，各種嘗試沖向那唯一的機會。

重回傳統的腳步，聆聽那種節奏與聲音在空間中流蕩，熟悉又陌生，卻步步為營，雖行至一片廣闊的天地，卻埋藏在幽暗的叢林間，忽然豁然開朗。但在那景象到達之前，還有一條暗黑的走道。他們要求我們的身體全神貫注，聆聽那些

《十面埋伏》裡全是赤裸的血腥和爭鬥，殘酷而浪漫。萬把剪刀懸掛半空，寒光閃爍，紅

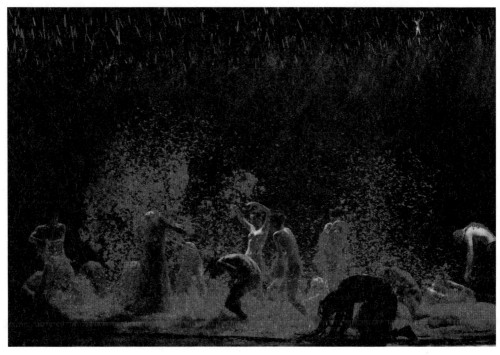

舞台作品，2012 年《孔雀》，藝術總監、總編導、主演楊麗萍。

羽毛代替血流成河；韓信因胯下之辱留名，黑白兩個韓信總是從對方胯下鑽出撕扯；虞姬反其道而行，選用男性反串，虞姬自盡一段，是從項羽處撒出一根紅絲帶，扯遠，脖頸繞幾圈，到底而亡。《十面埋伏》的故事很古老，但人性中的善惡、埋伏與恐懼，人類共通。

在無間斷地找尋傳統與未來的足跡中，楊麗萍踏出了奇特的一步，把《十面埋伏》演出到倫敦薩德勒之井劇院，在世界範圍內展示。

《昭君出塞》

這是新一輪的朦朧時代，往日的記憶重新回到當下。雖然它仍然那麼遙遠，卻在一點一滴地組織着它的分量。當我看到這種回憶的聲音持續地進行着，大環境中卻已進入了無根的未來，且漸趨厚重，一些人仍然持續地跌跌碰碰，找尋着回歸之路，使我不禁駐足凝視。

表演需感覺，即使全情投入還不夠；表演有節度，全身武藝也不夠。表演是重複的藝術，不斷重複探入新意，弧線使藝術不會僵化。

真正的傳統在哪裡？時間的轉換讓它視而不見，要回到傳統，就要回到以前的時間。傳統之美在於古典，帶着古雅清幽的細膩、婉轉動人媚態，存在於詩意的節奏裡。從形而上哲思到形而下的姿態，程式化的美學建構了這道橋樑，使我們可以進入一個虛擬的世界，產生一種永恆的審美向度——傳統美的向度。

一個男身，可以從這種程式化建構轉入女性的表像，借代成全然不同的存在，表演出截然不

同的生命。女幽文化在中國源遠流長，匯聚了民族原始的記憶，為男性文化所掩藏，卻飽含着男權世界在其中，形成一個幽幽的範圍。當我們在觀想，女色的驀然回眸，似曾相識的感觸油然而至，從深層的記憶深入潛意識的種種。它把我們直接帶到另外一個空間，整個空間比現在更接近最原初的內在時空。

梅蘭芳的一張劇照，為我開啟了傳統的門，這道門把我帶入抽象，直到今天，還未能看清其堂奧，那裡彷彿擁有我所有的世界，我的內在充滿了這種異豔的風景，隨時在我的意識內撲面而來。那形象猶如一個幻影，隨時疊印在任何一方倩影之上，同樣地傳達着一種靈魂深處的幽影。

那裡蘊含着神奇無間，豐盈剔透的神妙世界，帶着哀傷與一瞬即逝的美。它給我源源不斷的能量，直達最原始的記憶——產生情感的溫度。

這種不可或缺的情感慾望，在東西方同樣源遠流長，成為所有藝術媒介的情感寄託。它模糊

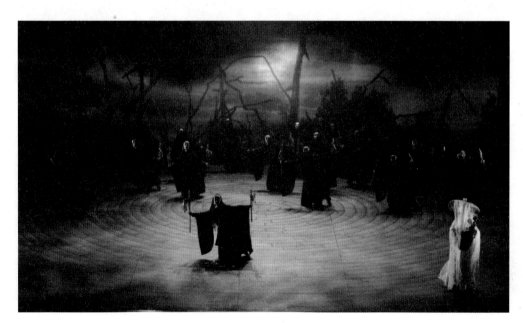

舞台作品，2015 年《昭君出塞》，領銜主演李玉剛。

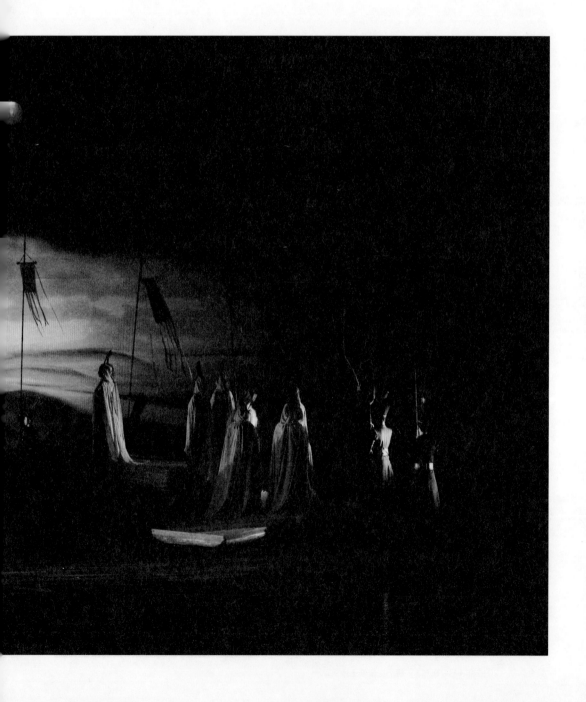

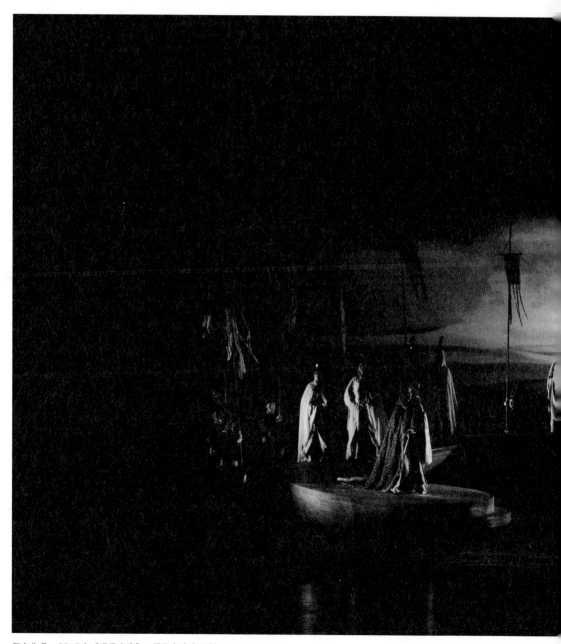

舞台作品，2015 年《昭君出塞》，領銜主演李玉剛。

地產生了對原慾的流連，成為各門藝術創造中最原初的動力，就是找尋那永恆的回應。了解了這點，再進入程式化的美學，就會發現從自然的動作裏、修煉與規範在有限的動作與情緒中，節奏受到充分的控制，自然動作與程序化的交流使觀眾與表演者產生了情緒的默契。他們從這些重複的動作中，感受到動作以內的深度。時間在此刻消失，產生了原型的曖昧，這種曖昧讓人流連忘返。靈魂可以在程序間抽離，游於現實以外。

李玉剛用了現實的手段，以接近大眾文化為出發點，重新搭起這道橋樑。以他的表演與身體，女性的裝扮，程序化的模擬，得到了大眾的喜愛，在這個時代裏是一個獨特的藝術存在。在他的心中，一定在兩性之間不斷作出切換。

對於一個表演藝術家來說，這是一種奇特的經驗，產生了我與他的切換，好像一面鏡子，有時候照向自我，有時候照向表演中的自己。現實與虛擬之間，有時候難辨真偽，但卻在表演之中

構成了兩者的平衡。

李玉剛深處於這種狀態裏，他要平衡內在的轉換，也要平衡時代的觀察。他傳達着古典文化中的女幽之夢，有着特殊的時代意義。

他出生在一個不是很富裕的家庭，藝術之路也是非常坎坷，這鑄就了他堅強忍耐的特性。舞台下他鞠躬盡瘁，為自己的藝術找出路，舞台上他收拾雜念，把身心轉換到另外一個境界，一個虛擬的世界。在那裏，他可以與古典對話，從那裏找回另外一個自己。憑着那個「古我」，流淌到他身體的每一處，婉轉魅惑的節奏中，宛然把自己變成一個異性，投入那幽媚的世界。

有好幾個夜晚、凌晨，在巴黎、倫敦，接到了內容圍繞着李玉剛新戲的電話，終於在我的工作室內初見，他的誠意是顯而易見的。細看他的所有資料，在他古典的扮相中感覺到一種可能，即使是流行曲已形成了對大眾的影響，他的努力也使這種響往仍得以傳播，大眾因而對中國古典

有所期待。他渴望提升自己藝術的素養，增加表演的深度。我們因此達成了合作的意願。

當然開始創作《昭君出塞》的可能時，發覺傳統與創新並不矛盾，未來的發展亦必以雙頭並進為重，兩者互為表裡，各司其職，一方在前衛思潮牽動傳統的同時，另一方必然有着強烈堅守傳統的意志。在形式上我以反其道而行的方式拉動整個結構，雖然目標是向着傳統探索，但在他身上並未適合全然傳統的做法。全然傳統的做法徒具形式的模擬是不合時代的，正統的傳統表演除外。這需要一種新的形態，一種張力去平衡這種矛盾。

他的音樂是民間的，是以流行歌為基礎，卻以多方面的嘗試接近古樂。我們需要一個理由，去使這個橋樑得以搭建，就是古今雅俗的平衡，既提升又保有他原有的一切基礎。

在這個年代，西方文化一枝獨秀，從歐美的藝術與娛樂的角度建立了全世界觀眾觀影的習慣。全球的資源歸納其中，形成了一個共同的直覺。邏輯化的思維觀想習慣性，全以西方人為主體的全球認知，不斷地灌輸在東方人民的生活裡。各地的傳統認知越發薄弱，漸失去了民族各地內在的記憶，投入無根的未來。我尊重這些愛為原始記憶奮鬥的人，是因為有了他們不懈的努力，我們的記憶才會延長片刻。

跨界：找尋真實之路

若以自然為宗，人為的世界是假的，這些東西都是虛擬的、不是真的，它都是我們人體範圍內做出來的。只不過它變成一個用自然材料做成的虛擬世界，來自人的記憶，所以電影在其中產生了一個假像的意義。它跟看小說有點像，小說是用文字的方法，通過你對文字的重複去了解其意義。這個人從外面走到房間裡，你好像跟他走進去，有想像。而舞台是一個以特定空間，去表現無限空間的地方，更有宗教性與儀式感。舞台跟電影最大的不一樣就是，舞台裡永遠都看到他整個人，在一個大小不變的空間內；而電影是永遠都看到他的局部，無法知道每個被攝空間站的大小，也很少看到整個人，幾乎有百分之八十都是看他的局部。一個是虛的道場，一個是真實空間的道場，裡面演出的都是戲劇，因此表現的方法不一樣。舞台有時候是舞蹈，有時候是崑曲，然而崑曲的程式化使它不能輕易拍成電影。

現在有幾個一直在轉化激烈的藝術形態，

使人進入了川流不息的感官世界，在社會不斷發展的過程中被引發而來。科技與人類對虛擬世界求真的渴望自古不息地延續擴大，人的現實與感官進入了新的形態，一個是複製自身經驗、不斷超脫技術的含量，增加了視覺的維度；另一個是裝置藝術，不斷在現實的環境中製造幻覺，製造空間的對話。它所產生的維度超越原來視覺的維度，以詩化的語言作注腳，電子化世界發展迅速，同時在建築設計與室內設計的發展中產生更多的想像空間。形體經過數碼的不斷增加、增值的酒店，在那個地方重新裝飾成久遠的年代，以麥克白（Macbeth）為題，以精確無誤的手法裝置整個場域，佈景按照時代嚴格地重現為故事的場景。觀眾通過帶面具可以直接進入這個世界，成為場景的一部分，跟演員同處於一個空間，走下個場景，繼續斷接各個情節。那種自由選擇場景與故事接觸的觀賞法，與空間直接接觸，產生模擬臨場經驗。時間與速度已經不成為問題，自

從空間產生了新的維度，像扎哈・哈迪德（Zaha Hadid）與安藤忠雄，有着不同的非西方化的思想的源流，產生出來的形體與空間的效應，安藤忠雄的空間哲學充滿東方哲理與自然的介入，扎哈・哈迪德則把形體改變成為有機的空間。這兩者影響了我們整體的視覺，未來世界將會從這兩個方向不斷地往前推進，從空到無，從具體到有機。這個世界不斷地受到自由的牽引產生了新的

在非科技的層面，美國的舞台界又孵生了一個叫《無眠》（Sleep No More）的演出模式，它的形態產生於一個自由的想像空間。一個古老電影還是舞台，今天已經發展出實景的模擬。人活在一個片段的電影場景裡產生幻覺，不管是影的場景越來越受到科技的影響從而顯得真實，虛擬的場景。同時，這又發生在電影裡，虛擬電法用文字解釋的狀態，整個歷史的場景成為他們維度，它本身組織着非邏輯的有機狀態，一種無

我的存在也可以改變，成為他者，進入演出本身。自己可以選擇存在的模樣、存在的模式、存在的能力，經過精工細密的佈置、道具的編排，產生一種真實的幻覺，觀眾可以從身體與空間的移動，自由選擇空間的時間，產生了自己個人的體驗。這種個體不斷替換自我，本身本質的形態會不斷複雜化，人在這種不斷交替的過程中產生消失自我的可能，成為一種慾望的原動力，慾望牽引着原始的記憶，就把原始記憶中的遺缺不斷填補，成為不斷尋找的動力。每個個體都會不斷發展自己的原起性，產生了獨特的風景，經過不斷細分化與微型化記憶儲藏的系統與訊息傳達的系統，根據相關不同的複雜網路會連起一種脈絡。脈絡會細分成越來越多的範圍，成為像血源一樣的管道，不斷封閉又傳送到遙遠的世界，四通八達地產生一種自由的幻覺。究竟什麼的體驗才是人真實的需要，我們活在世上真正要知道的是什麼？，在未來的感官裡，所有人的想像與直覺都能因為美術場景的介入而在實景再造的表演中實現。

每天早上太陽升起，整個空間呈現一片灰白，慢慢形成了記憶的回歸，我們開始認識到我們還存在於同一個地方，一切並沒有改變。所有這些存在於物都有它的名字，都有我們熟悉它的曾經，這些都成為我們生活的一部分，我們對它了如指掌，但在這名字的背後，它是否跟我們認識的是同一個事物、同一個對象，是不是只有我們所認知的那個功能，抑或它還有另外維度的存在，與其他的維度產生着關係，也影響了我們。

物質與人氣在不斷地組合着整個世界的流動，但是我們所知道的究竟有多少，當我們不斷深入地增加我們的感官，並不斷深入地探討我們經驗能力的同時，我們是否會看到一個不一樣的世界。凡此種種，一切都早已存在於我們的周圍，睜大眼睛，用心傾聽，展開心靈，可能看到的世界會更龐大。這個世界是否會顛覆我們原來熟悉的邏輯

而成為一個新的存在，或者是他們離開目前這個邏輯——所謂時空的存在，去達到另一個我們不熟悉的維度，新東方主義試圖去開這個永恆的人存在的模樣，重新去觀看這個世界，產生我們生命進展的可能。電影有時候能把這個感覺傳達出來，因為電影永遠都像一台冷冷的機器，對着一個活生生的人。

電影在新的媒體影響下形成了新的模式，人永遠徘徊在真實感的渴望中，由當代藝術中的裝置形成物質與空間的對話狀態。人如何再做真實的夢境？

要從李安與蔡明亮身上學習電影的創作，李安要在未來的電影中創造一個往前推進的世界，其世界回到電影的原本。電影是製造一個彷彿真實的世界、彷彿真實的經驗，讓人們可以通過電影感覺到沒法觸摸真實、沒法遇到的情境，在電影的摸索之中找到人生的經驗。如果撇開娛樂的成份來說，這種經驗就是人生、人類的知覺。

這裡原來是電影最優秀的傳統部分，但是到今天商業電影慢慢累積到一種成熟的程度，慢慢成為一種麻醉人心的娛樂方式。人的感官受到這個影響，會變得平面化。電影的科技一直在不斷發展之中，仍然停留在一種假像的層次，無法達到真實的體驗，因此從三維到更多維的發展是未來的趨勢。我想像未來的電影應該長什麼樣子，應該是利用多媒體空間產生更多的幻覺、更多的想像，形成了一個人為世界的重現。

李安一直希望做出一些跟目前電影不太一樣的東西，一直堅持着電影應該踏上未來，進一步研究電影經驗中的視覺。我們看到平面的畫面，加上聲音，是從一個平面去製造三維的效果，所有工作都試圖製造真實的幻覺。電影是創造真實經驗的藝術，電影是什麼？以前都是電影製作團隊編排好一個角度，使觀眾參與這個故事的邏輯成果，而至於這個人物跟我有什麼關係，卻已被故事的邏輯消化，沒有了真實經驗的累積。這

一切導致後來紀錄這些動作的意義成為既定的模式，你得到的經驗是模式化的。比如說我跟你做朋友，我跟你可能有幾天玩在一起，我在你旁邊，這些場景若以電影再現，這個夢境可以放大到什麼程度呢？所有片段都是重複白天，但是它卻要通過電影手法變形成為夢境，其實我們沒有辦法。有時候會感覺到空間的不確定性，無法拍攝。傳統的電影讓我們看到一個故事，看到一個人的感官與想法，還有我們熟悉的文學方法，從這個角度來講，我們接觸的是一種約定俗成的習性，而非感同身受的經驗。開始去研究電影是什麼，李安覺得進入三維是必要的，它所呈現的狀態存在着更多的維度，因為我能參與他們，而不只是鏡頭的拍攝。這個空間我們幾個人是在一起的，我在現場聽他們臨場說的話，看他們臨場的自然反應，將來電影可能成為鏡頭就擺在這兩個人中間，慢慢就變成更真實的重複，跟真實世界一樣。那時候會涉及真假的問題，有待科技去進

一步深入界限。

蔡明亮的電影從頭到尾都是在同一個主題裡不斷重複，同一個演員、同一個家庭、同一個空間裡詮釋對這個空間的感覺、深度。他身在異鄉遊歷，不屬於那裡，但是他也不能離開，於是漸漸在一個固定的空間內，產生強烈的漂流感與孤獨感。如果這個人和現實產生了關係，而且我們可以接觸，他不斷重複在真實與虛幻之間，在故事與真實生活之間讓我們去理解，那麼他就在成為紀錄片的感覺的同時也實現了戲劇的傳達。

蔡明亮的電影慢慢衍生出他的裝置藝術、舞台藝術、行為藝術，不斷轉換着他的表達態度，帶着非常沉重的灰色調子，經歷了人間的創傷，在這種無奈感與孤獨感中不斷引發時間的流動，不斷感受空間的變化。對於身體的慾望、對於自然的摩擦，都在他的電影裡面細膩地鋪陳，人與人的獨立與相互的關係承接了他戲劇的衝突。人將會獨立面對自己的處境、自己的生命，與自己存在

的狀態、自己無止境的慾望摩擦——在未來的世界裡如果我們能撇開所有充滿浮華與熱鬧的氣氛底下所產生的空洞感。在蔡明亮的電影裡啟示着一個非常未來的視覺，平面產生了一個封閉而不可逾越的屏障，讓人與人之間無法直接交流。

他的作品有着非常濃厚的層次游離的狀態，因為有了城市，就有了眾多獨立的空間，所以人開始處於自我的狀態，也有很多不可告人的自我的秘密。生活在隔離之中，建構在未來的語境裡感覺到同樣的分量，在未來的世界，人的身體會極度退化，地球的環境也會進一步萎縮，自然的生活沒辦法回到從前，因此我們會不斷改變，不斷地找尋妥協物，當地球終於離開人類適應的環境後，人類就會有一段非常痛苦的掙扎，不斷適應自己的身體，適應着這種外在的變化，產生深入層次的抽離與恐懼。

從李安與蔡明亮的創作去探尋截然不同的求真之路，還有什麼不足之處？原始電影來自真

實的震撼，一八九五年的火車頭開始了紀錄片的力度，它永遠被一股力量所拉扯，這股力量能產生感官的新維度，在科技上以技術求真，探索自然真理在電影中可能呈現的維度。與日漸娛樂化或擬真化有所不同，這一維度擁有高度良知與勇毅，以及持久忍耐力，求真以道，追求紀實藝術的良知與高度。它強調低限的科技與遠離商業技術參與的紀實電影，講求單純與實地紀錄的真實性，與現實同源，無分彼此，詩意是它的高度。這種紀錄片的精神是貢獻的，是藝術世界的沉默開拓，它孕育了寫實電影的力度。

沉浸在科學與夢的交接中，人所建造的幻夢從科學開始，科學以各種化為現實的手段，使夢境接觸到真實的維度。來源於新的發明及日新月異的器具，各種器具延伸並組織着人的世界，電影亦是通過器具的限制而完成它的語言。對於未來，東方的傳統並沒有年輕人的參照物，形式停留在早期的解釋中，沒有時代的意義。我在處理

戲劇題材的時候，不會把歷史變成唯一的，因為有時候它會妨礙我們了解故事最有趣的部分，歷史是支撐它的外形。每齣戲都有它自己的發展與系統，隨着創作的過程，這些題材會自己慢慢上升着溫度，我在升的過程創作，往往用一個懸念把這些東西翻來覆去地混合組織，由物與靈的兩種界面切入。物的渠道，就是我們去博物館看，參照顏色與形式，時、地、人，三者視覺的統一性，不僅樣子要對，每個形的精神狀態也要掌握清晰。拍電影的時候，我去問所有的歷史學家，卻沒有一個能給我全面的答案，沒有人知道一個廳堂長什麼樣子，東西擺成什麼樣子。科學的基礎是實物，博物館文化是西方傳過來的，它就只能研究花瓶，不能研究想像中的桌子，也不能研究沒有實物佐證的椅子，這是博物館文化留下來的一個限制，它只相信科學的事實。但是我們做電影不能把花瓶當成場景，所以我們的佈

局都有一個精神性的東西在裡面。如果在資料中沒有唐朝的，只有漢朝和宋朝，那我就從宋朝和漢朝之間找可行性，去理解唐朝人是怎麼生活的，不見得要有實物，但是我們知道中國人是怎麼喝茶的，唐朝出土的文物是有食器的。食器跟商朝不一樣，商朝是從一個鼎裡往外分，每個人都有一個小桌子，由中間眾多的僕人侍候；明清是大桌子，主客人都可坐在席上，在同一桌子喝酒吃飯，餐具酒局也因而改變，呈現的格局也不一樣。這些實證的資料可以在實物以外的文獻找到，所以它可以慢慢在我們心中構建出一個虛的實在。但現在電影的觀賞過程中，電影與觀眾製造了一個約定俗成的實在，模式是真的，從小到大毫不猶疑地接受了，以至成了審美習慣，但那存在的狀態其實是錯的，那些東西是從誤差中發展出來的。我們再去深入一步研究便會全部推翻，所以現在電影中大量運用的習性與真實的東西有一段很大的距離，都在接

受了一些中間編出來的東西，反而是庸俗化，成為西方眼中第三世界國家的作品水平。它們對自身傳統不尊重，一味用替代方法迎合世界潮流，又缺乏時代意識，卻想要創作一種獨立的世界。

有時候西方的學者懂的東西比中國的從業員還精準，而在西方，他們很多實物以數據作證，沒有民族誇大的情結。尊重歷史是因為你願意尊重歷史，在民族意境上作出深入的探索。約定俗成的東方與西方的東方有着截然不同的視覺，各有誤差，我們應該了解他們是怎麼建構的，從零出發。

所以我永遠是兩面觀照，有什麼東西到我面前，我都不會以某一種學術的角度汆看它，我是反過去觀察，之後就會找到在哪一個點出了誤差，哪些是實物。所以中國有一些東西是不清楚的，各種交合叢生，觀察、轉化與運用成為歷史的，各種交合叢生。從東方到西方是十分遙遠的路程，從西方的脈絡回到中國，更是陌生與無定，東方

形虛意實，西方意虛形實。東西方在我的創作中合流，成為相互對比與交融的可能，是因為內在美的節奏聯結起來。這比一切都困難，也比一切都容易。

整個世界都像能量網一樣，各種能量都有，都可隨時收集，關鍵看你創作的時候有多長時間去收集這個，把很多很大的東西放在一個很小的地方，放在一秒鐘裡，會形成一種愈來愈高的密度。如果密度夠大的話，一秒鐘的密度就能產生一顆原子彈。

創造圖像文字

符號學一直成為人類文明的意象，不管是顯或晦，一直呈現着記憶與傳達的功能。除了文字以外，圖案、色彩都包含着獨特的意思，不同的色彩承載着不同民族的含義，但細察其源流，它們同時還具有其他與之相關的不同的含義。我一方面發覺現代的語言正變得更為精確，有如法律般不斷被賦予無形的意義，但同時其所包含的內容卻愈來愈局限。人們想知道事情的細節，就會去閱讀介紹文章，文字成為陌生事件的中介，昔日巴別塔以不同的語言寫成，今天卻日復一日以新的方式翻譯流傳。但有一點，往日巴別塔的困惑消失了，語言卻產生了不確定狀態，因為再沒有分別性。文字儲存的態度有所改變，使真實服從於解釋之後，解釋成了真實的憑藉，沒有解釋真實也沒法被辨認。

探討文字的屬性，文字也只是控制唯心時間的一種溝通工具，然而對文字本身不可以先入為主，沒有真實感的文字是不可信的。其實文字早

期還是圖像，慢慢的，記錄真實的畫像越來越重的表像，其中充滿了各種訊息，有如文字。但這複與象徵性地使用才變成文字。但有時其產生的一來，與文字不同的是，不服從於工具式的存在質量可以使它成為主體，當文字變成概念，它就而有了內容與個性，每個意思的傳達就多了警惕可以影響全世界。自然界慢慢切換着組織而變成或含義，語境變得善變與曖昧。因為它所儲存的城市，就是文字意念發展而變成主導。城市自此信息的多義性蘊含了個別接收者的歷史含量，大

不只是個觀念，而真的組織成複雜結構的城市，多數時候，圖像是更能被人記住的。圖像有時非它就可以孵生變化出城市的內容與各種交通工常強烈，更接近最初的含義。在文字的世界中，具，甚至人與人的關係，並分別出每件事的意你需要學習語言，需要記住，需要尋求它的象徵來。命名也是人類的發明，是一種人自我賦予的意義，但你無法從心中直接接收它。你需要運用權利。文字是人類文明與自然界肉搏的利器，但你的頭腦去記住符號，但詞語限制了交流的力往往可以使人類在自我角度中無限擴大，它是無量。我一直覺得語言是有局限性的。我要尋求一邊無際的不實在體，終極的發展會在自然界極限種更深的更寬的交流，與內心的聯結，擺脫附加中產生矛盾，當文字無法證實它的永恆性或擺脫意義的曖昧。不過當下，我認為有兩種語言是非其背後操控的複雜主體利益時，文字就如咒語的常重要的：視覺語言和文字語言有相同的價值，消失一樣失去意義。這似乎是一個過渡的時期。我們可以想想去一個

但視覺可以脫離於此，當語言的可信性崩需要密碼的地方；我們需要秘密的數字。但後潰，實質性的空間就會填補進來，重新找尋影像來，我們就運用視覺密碼。視覺密碼很難被抄的脈絡，發現影像自身已在時代中形成了一個新襲，因為它沒有確切的邏輯性。未來的世界將有

越來越多的密碼。一切都會被控制，具有私密性，被保護起來。當你需要什麼的時候，你只有運用密碼方能得到。這也使得密碼不容易被抄襲。複雜的視覺藝術作品就如QR碼，將在未來流通。未來的視覺語言才剛開始。

自從有了智能手機以後，每個人每一天都會拿着手機，拍攝可能是唯一靜止卻是永恆的自己，一個現實存在的見證。它被允許靜止在那兒，面對着時光的繼續流逝，不管世界如何變化，它都是美好的，它從心底被看見、被收藏，成為人們內在的影像。地球上每天數十億的圖像不斷產生，兼具了影像產生的儲存量，這時候我們重新塑造了一種自我與影像的關係，我們塑造着在那個影像世界裡的自我，但卻不知不覺，漸漸趨於同一。

影像漸漸形成了一個新的場域，我亦開始了重新構建影像具有的語體，重新組合影像的意義。我開始大量儲備影像的素材，不斷以藝術作品的自由姿態來建造作品的風格，就如繪畫的素描本，漸漸找到我的節奏與影像的脈絡。我想發明一種攝影語言，找尋如何表達我的世界，一是求真，一是拼貼。重新妙用影像詩，就像森山大道，他的作品無時無刻不在拼貼。森山大道用影像開闢了一條河流，源源不斷地輸出他的世界，有超越好友荒木經惟之勢，這是美國攝影師William Klein所未做到的。影像大幅度的收藏，成為未來世界的一種可能，作展覽的話，把各種有趣的照片拼貼起來放在一起。在拼貼的作品中進行「流白」，用大量的照片記錄了視覺藝術領域的工作場景，還有旅行與生活中的點滴靈感。時間轉動，所有影像都在轉動，不同時間會看到不同的感覺。拍人像時，雙手全神貫注在對象的神息中，不斷在近距離找到那神思之門，新的視覺語言不斷出現，沒有其他可能，一切都在當下。有很多未完成的作品，卻成為未來的雛形，我內心究竟期待着一個什麼樣的世界？我的書寫

方法到我的創作方法是同時的，平衡身體的時間觀，注意精神的集中與爆發，集中身心的力量每一刻都在學習與吸收能量，找尋純之境。

陌路的神秘劇 ——Lili

Lili就像是一面意象的鏡子，填補了可以衡量的真實世界以及我們想像與記憶世界之間的鴻溝。這與其說是古老智慧，不如說是一套未來哲學。

美形之愛

有朋友分析我的藝術給他的三個印象——

情色、死亡、女性（Erotic，dead，femine）。

美國平等精神使觀眾成為最高決策的娛樂主導者，引起觀眾慾望的東西都為其所用，每個人渴望自己成為同一張臉、同一個人，因為只有這樣，你才可成為自己世界的中心，擁有最大的財富，被最多人擁戴與愛護，渴望可與美麗可愛的人一起。每個人都要擁有最美最難得的愛，這影響了全世界的審美，世界是以觀眾口味重新組合邏輯的，未來世界是否會在科技發達的情況下，每個個體被教育成相同的視覺、相同的慾望，回到一男一女的亞當與夏娃的世界？

然而愛是無法捉住對方的，包括那種美，在古代的庭園、宴會之間，有很多幽會的空間，情人背着自己的伴侶，在此間找尋機會，在情色的放縱間，庭園有時就成為一個不被規範的所在，而成為另一個樂園。陽台上美麗純潔的少女，陽台下英俊瀟灑的情人，庭園增加了一層面紗，使

一切有了羅帳，暗暗然的歡喜，在曖昧的國度。

森林中的精靈在水光中嬉戲，在陰暗的底色下乍現春光，憂鬱的青澀少女肉體微白添明，包含着強烈的慾望，令我想起了深受日本情色美學影響的巴爾蒂斯（Balthus），其畫作帶有濃烈的情色味，人的羞恥之心造就了禁忌的快樂。用你的所有青春也只是換來了我的一陣驚喜，那冷漠下酷酷的勁，在如此珍貴濃烈的情感中被燃燒，卻只可在無意間散發，那種不長久，就如朝朝暮暮，那突如其來的愛帶着黑色的哀傷，死亡的軸線片刻不離，鬱鬱無從解脫。青春傷逝，芳草無蹤，我們一直在找尋那落在塵垢中的荒原，折射着另一個宇宙，竟失落於無根的虛無中，下沉，下沉，如一個傻傻的愛上不可能成真的戀人，熱情沖暈了頭腦，那音樂如咒語一樣征服着活躍的心靈。有些可以歌頌美的工作，如油畫，瓦尚（Marius Vachon）、沙龍畫家威廉・阿道夫・布格羅（William Adolphe Bouguereau）、二十世紀初印象派批評他們作品中的唯美古典。在弗洛伊德夢的解析的震撼下，世界開始重新注意人類精神狀態的混亂與脆弱，超現實主義的藝術家有着天賜的才華，開始了心的記憶與時間之旅，探索時間的根源。這些在今天看來仍然強而有力和潛在地影響着未來，包括電影、文學、建築、時裝，種種維繫着潛意識情緒的一切。但在超現實主義建立的一九三〇年代後，這股探今溯古之風很快為唯物抬頭的西方主流文化所沖淡，包括超現實主義的藝術家的自我放縱與造作被慢慢吹散，很快就為其他藝術流派所淹沒。藝術家在夢的探求中失去純然的自覺，只徘徊在人性考察與物幻至慾的發洩。世紀初的藝術家大量探討潛意識的種種，呈現的卻是帶着情色意味的創作，那裡包含着現實解放下的原慾，卻使情色顯得低俗有力，其中畢加索（Picasso）、達利（Dali）、德加（Degas）、曼雷（Man Ray），以及攝影師巴塞里（Basseri），都把情色通過藝術帶入異境，

Lili 在三影堂，Lili 系列作品

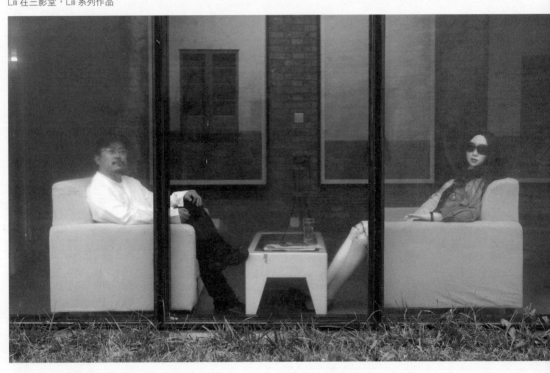

對原慾展開狂熱的挖掘，在情色幻象中形成一度
夢魘般的漩渦。同時西方藝術中的神話世界在
我少年時打下深刻的烙印，同樣極具情色意味
的希臘神話、北歐神話中的各種怪異動物，與
但丁《神曲・地獄篇》的各種異像，體現在博斯
（Bosch）的三聯畫中。來自博斯的畫作天堂、人
間、地獄的啟蒙，魯東（Redon）通過粉彩畫，
如童稚地塗鴉着神話的天空。相比之下，我更喜
愛戈雅（Francisco de Goya）深沉如靈夢的人間
倒影的魅惑。深刻的凝固死亡的伴奏影像，超現
實主義的藝術家進入時間回憶中，探索原始記
憶，如馬克斯・恩斯特（Max Ernst），找尋連
接古今內外的線，形態抽象的夢魘式的境像，居
斯塔夫・莫羅（Gustave Moreau），魅影重重的
倩影。卡夫卡《變形記》，人自我形象的迷思，
同時聯想起美國作家愛倫・坡（Allen Poe）的形
象與哥特文化的關係；李・米勒（Lee Miller）使
我想起殘缺之形，；漢斯・貝爾默（Hans Bellmer）

的少女斷形，迷戀斷裂的人體；喬・彼得・威金（Joel-Peter Witkin），屍體迷戀的古典魅惑與慾望；一九七〇年代的赫爾穆特・牛頓（Helmut Newton），當荒木經惟的攝影仍未在世界上大行其道時，他已在城市的不斷發展與金錢掛帥的世界中，營造了一個隱晦又無處不在的情色世界，那種共謀式的如古代的情色廣告畫的延續，卻利用着商業攝影手法的外衣，徹底地暴露了光天化日下的商業廣告與情色內容的曖昧關係。被顯露又隱藏的富人，權力操縱者與性慾望潛規則的關係，使被攝者的完美身體成為如取悅受眾的高級商品，除去個體性格，全然被擺弄着姿態，觀者被邀請共謀於此感官愉悅中。在一九七〇年代直到今天，這些藝術仍強有力地震撼着我，存在着古典的氣質，細膩的手法有如宮廷畫家，也在時尚界開啟了一扇情色之門。極富摩洛哥異國情調色彩，曖昧的時態，大小比例的超現實作品，他光怪陸離的寶麗來（Polorid）作品比荒木更早在

文化界流行。大衛・林奇（David Lynch）的電影每每把觀眾帶入時間的異境，與逝世的大衛・鮑伊（David Bowie）已成為一種流行，他富有魅力的一首《中國女孩》（China Girl）帶給我濃烈的政治意味，發生在他身上的一切可以看到未來，探討着未來世界，然而那潛在人世間的慾望又何去何從？

潛意識的黑盒子

倒着頭睡覺的鳥，永遠向着開始的方向前進。

在緩慢的轉化中，我開始進入了另外一種息神的狀態。在醒來的時候，即使面對了一個世界，但是在夢境裡面，另外一個世界也同時在進行着，我們有時候會交換着兩個世界的順序，兩個世界也不等於是只有兩者。它好像透視着我們還有更多不同層次的世界，在這種直覺的後面影響着我們知覺到的事情。究竟我們睜開眼睛的時候所看到的世界還有多少個層次，在我們知覺的範圍是沒辦法看見的。它好像網絡一樣，把我們的感官都歸納在一個整體裡面，這種歸納通過教育把我們鎖定在一種感官的世界。我們的身體、精神與理解事情、記憶的能力成為我們限制的根源。但在夢境裡，這個世界又是怎樣完成的，跟我們有什麼不一樣的關係？那個層次是否有更多的我們不知道的部分？甚至是它能見到我們不熟悉的細節？有時候會感覺，在醒來的時候所看到

的世界跟夢境也是聯繫在一起的，它們个分彼
此。即使有兩種解釋的方法，兩種觀照的角度也
使它產生不一樣的反應、產生不一樣的意義。但
當我進一步研究我們的從前、我們最原初的狀態
的時候，我覺得夢境又非常接近。它看來能填補
一些我們在現實中不能解釋的東西，我們在白天
看到的各種形形色色的東西都引起我們的記憶，
通過情感記憶下來。在我們的知覺範圍裡面，我
們一直惦念着這些熟悉的東西，避開不熟悉的東
西，這裡牽扯到一個非常神秘而廣大的領域。這
些文化隱藏了非常多的曾經，這些東西都以回憶
的狀態重新回到人間。在整個文明的過程裡面，
雖然我們想記錄的是事實的每一個細節，但是真
正記錄的是我們所製造的東西、所關心的東西。
這些東西都牽扯到原始的情感，原始的情感從何
而來、是從哪個地方開啟的，它又落在什麼地
方？在我們的生活裡面，這些東西一直都潛伏在
我們周圍，成為我們規範事情的標準。在藝術的

世界裡面，牽扯到人類潛意識裡面想到的各種東
西，這種東西很多時候會聯結到所謂的記事範圍
以外的潛意識的世界。這個世界大部分都來自夢
境裡面所呈現、投射出來的東西。我們活在現實
之中，但是有可能在感覺上身體被潛伏在一個夢
境的氛圍裡面，但是我們並沒有知覺到夢境一直
跟我們在一起。通過藝術我們發現可以碰觸到不
同層次的世界、不同層次的情感回憶，從那裡我
們可以活在更廣大的世界裡面，去感受現世的一
切。當我在歸納所有的時候，我感覺所有東西都
歸於一體，好像是浮萍一樣在空中遊蕩。它牽動
着我們的情感卻走了不同的方向。在那裡，我開
始漫遊，一直找尋這個引發我所有感官的世界，
裡面可能會找到一種終結的原初的世界。息神聚
形就是把夢境的世界和現實的世界合一，達到其
間超越的狀態，神形合一。

神話的故鄉

我一直追尋着全世界神話的故鄉，直到有一天，神話已在我心中成為象徵物，是遠古價值觀與記憶的密碼，所有形象只是它的顯現。當它的真實性失去了憑藉，我對它的源頭再不感興趣。如果潛在我心目中的所有異物都是不同時代人心裡的反映，這就失去了它原來的魅力。在地球上可能只發生過實實在在的實體世界，所有虛幻只是來自想像。在中國某一個年代，方術之事佈滿朝野，他們都推銷着自我的能力與煉金術，滿口神仙妖怪、長生不老，歷代的帝王深信不疑。當我在研究佛教與道教的源頭的同時，裡面有千百種的神話人物，妖魔鬼怪，這就猶如串聯着古往今來的未知所引發的恐懼與遐想，他們訴諸文字與圖畫，猶如一個曼陀羅般複雜。其中的西王母就有眾多的口頭傳說，來自不同的地方，有人說她是一個落後部落的首領，有人說她是一個仙女。

神怪故事從何而來，又以什麼方式流傳，現在看起來是否只值一笑，當我看聊齋志異，所有

的女鬼全都代表着人生的機遇，就好像當其時沒辦法抒發的情感都流露在人鬼的故事間，但說的是人間的故事。包括流傳的《白蛇傳》、魏晉南北朝的《洛神》，這些異於人類的幽幽的美，尤其是在中國與日本，這樣讓人憐惜的靈界人物甚多。但我更好奇的是在廟堂裡看到的滿天神佛，在空洞的天空下，是否有另外一個王國與地上的王國相仿，無不是金碧輝煌的建築，滿堂仙女的共舞，過路的神人指路，執掌着全世界的脈絡。這些神話人物的故事來自印度、東南亞各地，或來自中國各原生地的神話傳說，各種道德規範都有神跡，他們距離真實世界太遙遠。如果這些神佛反映着人對生命的幻想、個人禍福的保障，那這些神佛將了無生氣。孫悟空大鬧天宮，也反映着人生的奇想，並不具有真實性，而且流於通俗。當我重新觀看印度的滿天神佛，在印度教的系統裡，每個神都掌握着不同的境界，掌管着兩極，

繼而又延伸到生活的細節，這種源流是否是中國滿天神佛的原型？

在中國很多神仙都來自人間，某些擁有奇特經歷的人物，都會被推崇為神人，他們死後靈魂留在人間，關照人間的種種。我再細看遠古的從前，一時間也許不能全部了解──《山海經》裡面的神物妖怪，各種擁有奇特身體的村落人民，他們是怎麼從記憶中流傳下來的。如果在中國遠古的歷史裡，存在着人間以外的另一個世界，我們叫巫的世界，這個世界裡存在着很多我們不熟悉的生物靈物，雖然我們看不到它們，但卻在現實世界中產生它的意義。但是它們在古代被深深地相信着，存在於一個與我們平衡的世界裡，並且左右着我們的禍福吉凶。這些帶有儀式性的創造，使巫文化的神物都帶有表演的性質。早時在戰爭中、部落的競技中，動物的圖騰成為統治人民精神思想的象徵物，產生了族群團結的力量去對抗他們的敵人，當族群融合，各種圖騰就會相

人與天溝通，從他的身份發展出各種神物，來保衛他的王權，最能代表王權的是各種強壯的龍與金碧輝煌的麒麟，有時候以鳳凰作為點綴，獅子充當猛獸，掌管各種局部的空間。但還有一個角度讓我更接近這個模糊的界限，商朝依然以巫術治國，巫術成為一切最大的神秘地帶，國家事無大小都要經過占卜才能決定。在那時候，我看到兇猛靈動的神獸，滿佈在歷史遺留下來的器皿中。雖然那些神獸各有名字、各司其職，但是我看到的是，它們在動中靜止下來，就是說這些靈物的形象是它們在動中的形態，使我意會到在工匠的歷史裡，人在處理工藝品的製作期間，會把自我靈性的自覺投射在工藝品裡。特別是神獸，尤其是臉，臉直接反映着心，看到神獸的臉，我們能感覺到工匠的心處於什麼狀態，當他真的相信這些靈物的存在，就會全神貫注，當他們的神采兇猛詭異的神獸的臉顯示着當時工匠人生的命薄，隨時面臨着殺生之災。

互吻合。在文明以前，在文字與科學沒有充分發揮的時代，在生活裡可見之物就成為表示其存在價值的標示，代表了某種絕對的意義。像象徵四方的青龍、白虎、朱雀和玄武，代表了四方之氣，只有四方之氣互流，我們才會看見帝國的崛起。在帝國開啟發展的同時，這些圖騰就被賦予了實際功能，繼而變成政治的工具，用來管制教化人民，這已經屬於人間的絕對產物；如果圖騰失去它神秘的功能，我對它的興趣就大大減少。

在唐朝以後，因為巫文化的式微，所有神物都祭祀化，被人的審美所規範，我的興趣點又回到更遠古的從前。我們在漢文化之中，仍然能看到飛躍舞動的草龍，線條生動空靈。其實當秦始皇統一中國後，王權與人治已經覆蓋了一切想像的世界，如果要追溯它的起源，應該是儒家所推崇的周朝。儒家為周文王推廣了禮樂，社會上的一切都歸於一種道統的規範，一切的神秘力量，都歸於天子一人所有。只有天子才能代表所有的

Lili 系列作品

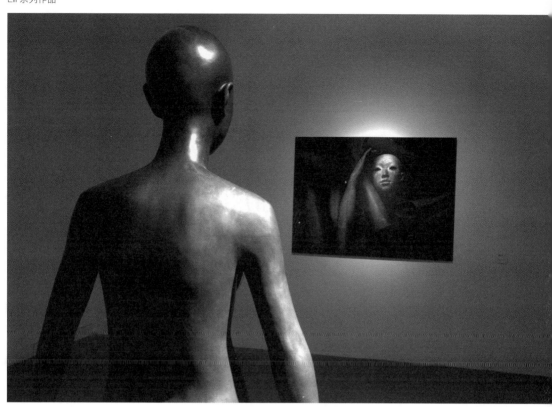

如果商朝仍然是一個地道的奴隸社會，那

這些奴隸就是工匠本身，他們在製作偉大雕塑的

同時都害怕死亡，害怕這種靈獸帶給他的災禍。

在這時候，我看到西方的雕塑，不管在希臘還是

羅馬時代，人處於一種信仰與對人性自我價值的

崇拜中，產生一種追求極致的力度與激情，由於

希臘神話充滿了人間世俗的情懷，就埋藏了工匠

們的恩怨情仇，從純粹的宗教到抒發情感的希臘

神話雕像，它們跟中國古老的雕塑有着截然不同

的神態，它們是各種美學的累積，各種製造難度

極高的石雕所產生的規矩，形成了這些雕塑的雷

同，少有像米開朗基羅與貝尼尼做出超過形式的

作品，把自己的靈魂與感情滲入到作品裡，產生

獨特的韻味。

巫文化的歷史

劉震雲曾經說過一句讓我印象深刻的話：

「有時候歷史會用另外一種方式呈現，就有如一根針輕輕地戳在歷史的皮層裡，能看到一些不為人知的角落，能看到一個沒被提起的現狀，這裡卻存在着更真實的世界。」

白小就對神奇的世界充滿好奇，也令我對神話傳說極易投入。山川河怪，全是童年玩伴，我對怪物有無比的親切感。龍的最早記憶，是在婚宴的大廳上，兩大柱在中庭的兩邊，一龍一鳳，代表男女陰陽的祥和歡宴；麒麟送子，又取多子多孫之意。由於外公家族龐大，童年回憶總會徘徊在盛大的宴席上，各家小孩穿梭叫鬧，龍鳳也只是一種過時的裝飾，由於時代全面西化，這種形象並沒有激起心中想像。

少年時代在敦煌壁畫中看到飛天，有如嬉戲在空間中的神獸，那是抽象核心與浮象表面的中介，沒法解釋的力量賦予形象，成為天體有情的圖騰。那是經過如何漫長的時間發展出來的境

界？進入現代化的西方語境中，他們急欲發展一套取代一切非人為力量的話語權，以科學實證主義統一了全世界的思維，人力所及的認知成為新世界的標準。

中國流傳下來的古籍，經過多次歷史性的毀滅，殘留着一個無形中心的想像。那想像由兩種相對的力量構成、形塑與流動。形塑可以在時間中找到樣本，流動卻在無形之中，兩者形成了一個想像的網。前者以歷史、實物考據一個曾經存在的世界；後者則被一個無形的網絡撕裂在外，在看不見的國度，發現流形的世界。在西方仍未洞悉的角落盛載着中國的靈魂與歷史。在敦煌莫高窟，看到無數唐或以前的宗教文化色彩的雕塑、壁畫，隋、唐、西夏、遼，佛教到中國後的融合與改變，供養人成為一種很特別的角色，是絲綢之路上的西域城市貴族形象。他們嚮往西方極樂世界，彌勒佛與武則天的預言也成為壁畫的內容。少時對敦煌飛天的想像入迷。在道佛合一的世界裡，空性以故事的形態流入人間，以神話原形顯現一個重疊的世界——天國。如何滲入那奇虛之界？西方極樂世界何時形成、又何去何止？各地圖騰產生了巫文化的地理，巫就是玄虛的層次，各地民族的原始崇拜提出了東方的力量，以空性作始，在那世界中，它們疾如雷電，勁震江河，傳達着遠古的聲音，涵蓋着炎黃子孫的源頭。中國龍圖騰的探索，其中奇珍異獸與《山海經》神話世界都令我心神震撼，大開想像之門。

龍圖騰的古中國

在中國，龍曾被認為是早期在農耕時代地上的蠕蟲，形象如蚯蚓，其實比它更渺小。每當快要大風雷暴時，它們都會大量地從地下鑽出。人民在久久的希望與幻滅中，對這些蚯蚓的形象產生了遐想。它們翻騰跳躍，成為後來飛升在天、翻江倒海的形象。圖騰文化有一個有趣的地方，就是不同圖騰民族的組合與分離。如果老虎與大熊組合在一起，就會有熊虎圖騰。每種動物都會加進不同的混合體，裡面除了呈現政治與經濟共同體的意味外，也成為新興的家族圖騰。究竟龍的形象怎麼完成的？中國幻象思維的飛躍，是我對中國文化一度神迷的通道，如果所有人的形象都來自記憶，那形象的原型從何而來？內在的流形，龍是線性之流形，再賦予獸像。讓我印象最深的是史前紅山文化所出土的玉巨龍。不同的動物在巫術時代都有它們的神話屬性，代表了不同的等級與高度，這已經是關於文明裡的圖騰與文化現象，脫離了原生神話的範疇。

我們從西方的理性科學去建立我們對事物的思維，可以較為容易地找到它的斷代的思維，可以較為容易地找到它的斷代。以後殘留的圖騰符號，成為怪異神話故鄉的墜入封建時代的蛻變，成為怪異神話故鄉的視覺象徵，也只能成為統治者的墜落點。以後殘留的圖騰符號，成為統治者的個斷代的分別。其中的祭祀與婚葬，我們要區分這要的。那時候人們相信天上的閃電是飛龍的憤怒，因為他們看到漫天的黑雲密佈整個空中，層層的悶雷籠罩了整個黑暗。看到忽然閃來的線狀的雷電就猶如看到佧大的天空飛舞着看不清的神龍。所謂神龍見首不見尾，相信就是對雲中雷電的描寫。當他們還不熟悉雷電的時候，就用龍來填補意識的空白，把龍說成是一個超自然的現象，龐大而令人敬畏。當一個國家漸漸龐大的時候，秉持對力量的崇拜，龍就成為必然的選擇。至於龍的象徵怎麼建立，牛頭鹿角威武典型的形象圓滿了整個雄偉想像的天空。它又生成九子，幻化出各種作用，龍有可能成為超越界域的大自

然的象徵，是人與上帝溝通的渠道。在中國傳統文化裡，只有天子能踏上這個祭壇，與上帝相見。這都是從圖騰的巫文化演變成統治的權力象徵。但即便如此，在歷代的帝王宮廷裡，仍然存在着不少方術之士，他們遊走於宮廷之間，帝王權神，販賣着不老之藥，成為煉丹術的濫觴。煉丹術成為歷代帝王延年的唯一希望。秦始皇曾經差遣五百童男童女去海上尋找蓬萊仙島，他駕崩前所建立的兵馬俑，規模龐大得像一支真的軍隊，而且每個戰士的面目都栩栩如生、無一相同。究竟為何要建立那麼大規模的藝術行為，幾乎傾盡國家的財富？唐朝的武則天也假借婆羅門女的轉世來獲得政權，用宗教維繫自己政權的權威性。

流觀《山海圖》

《山海經》的源頭是《山海圖》，是描寫各種珍奇異獸、奇異花木與神話故事的地理志。那些動物的形式，都深入我的腦海。隨着故事的描述，這些奇異之物又萌生了一層不真實的味道。

有趣的是，所有這些形象與後來中國神話裡面的描述大有出入。這個斷代是從何時開始，又何時轉換成這樣不同形態的呢？如果當時所做的地理田野調查還停留在巫世界，那麼有些動物是真實的，有些則是傳說，有些則是巫術裡的圖騰。因為當時沒有區分，所以形成了真假並置的狀態。其中的神話故事也是東拼西湊，沒有整體的規律。

它記錄了一個遠比那時候更遙遠的國度，大部分都是農耕時代的巫文化附屬品。巫到底是什麼樣的世界？那是一種變形的人間，從方術複生出來的另外一個層次的世界，由巫的力量從那層次來掌控這個世界，裡面包涵了原始的複雜記憶。中國歷史中的巫，後來被《易經》所取代。為觀測天象、占卜凶吉提供了大量的數據。曾經有很長

的一段時間，中國與巫文化緊密相連，巫成為整個生活的重要依據。各種異物神獸掌握着人生活中的種種，不管是國家大事、婚喪嫁娶、出門遠行，還是加官晉爵，都少不了占卜。因為在生活裡面，還有另外一個世界的存在，擁有主宰生活的全部力量，人們在與他們的溝通中產生一種默契，使他們趨吉避凶，細微到每天所有的環節，這種信仰慢慢被文明以科學所取代，只滯留着蒙昧時代的文化記憶。據此我對文化記憶有了另外一種想像。如果從科學的角度，這一切都不是真實的，因為有太多不合邏輯的部分，但有些部分卻成為科學的依據。至於《山海經》或者是說《山海圖》，假設以戰國時代的文化發展程度，地理志會把所有虛實世界裡的事物混為一談，分為不同章節裡的內容。其中有一些極為奇特的國家，也會是各有原因的完成。因為沒有考證的可能，這些描述成為唯一了解這種屬性的渠道。

如果不先入為主地認為中國舊東西是老套

的，那麼中國的原始神話是十分吸引人的，它有一種與世界各地文化不一樣的地方，就是一種中國獨有的古典詩意。它的記述可能仍以文字為主，中國古文字充滿了象形與詩意，純樸古雅的文體，使超自然的想像力得到形而上之美感。南海楚文化的基礎，以巫治國，遠攀商朝的源流。屈原的《楚辭》中，帶着感性的人仙世界；曹植在魏晉文學中的傳承，試看回到無時間的核心，以屈原的《楚辭》為宗，前後攀視。

《山海經》一直存在我腦海內，從不間離。

《山海經》之再現，好像永不終止地圍繞着我的童年與現在，成為我藝術色彩的底層。《山海經》書成於戰國時代，同時並行對軸心時代的每個古遠文化的對照，對比出其真實性。春秋戰國，百家爭鳴，在西方同樣產生了希臘文化的哲學時代，蘇格拉底、柏拉圖、亞里士多德，兩大文化源流可有相似之處？希臘繼承了埃及的科學文明，在思想上卻傾向人文主義，開始了包括希臘神話與

雕塑《愿慾》石膏像，Lili 系列作品

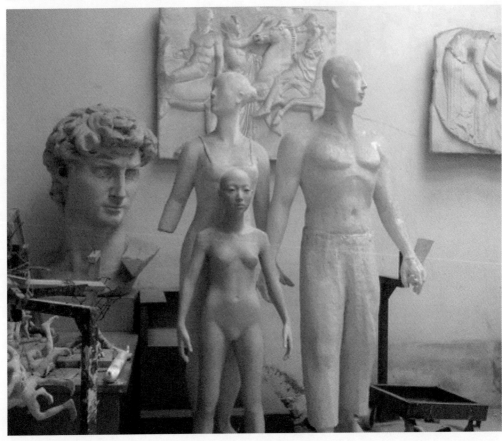

悲劇在內的偉大局面，人存活於一個流動的世間，貫通了天國與人間。他們互相交錯，產生了眾多天神動人的故事。然而道從何來？老子悟道之時，老子之前是什麼世界？如何從原始社會進入巫社會，再演變為什麼？又可否從春秋戰國說起，回溯人類文明前的記憶？在我的第一個當代藝術展《寂靜幻象》中就出現了夔、浮葉，以《山海經》的想像為原型，最後以原慾找到人之影子，深入潛意識的夢幻世界。

幻物至欲，人之起源

存於特定時空之內，一切都是真實的，因為我們只見眼前之物，人的目力有限，若能把視野移向身後不遠處，那所觀的自我也在情境中，那所見是夢。眾生的內觀靠導體「渡」相引，因而產生「渡體」（導體）。先投入其中感受，再觀全貌，情景幻變虛實之中，這就是「間」。生命之奧秘何以緣起，既幻且真，活着就是瞬間的夢幻。

人最古老的記憶是情感，在沒有人存在的時候，情感已是驅動一切的動力，從一個單細胞到由此產生另一個，每一個都以往昔為原型複製。但因為時空的關係，每一個時間點都會跟着另一個前進，產生些微的變化。時間之鏈有時像棵樹，由一個源頭發出，發枝萌葉，形成了枝幹關係網，情感來自原始記憶，無論你走到哪裡，都可以循着原路走回原點。當時間的年輪轉化，時空轉為散點並行，記憶的源流中斷，在似曾相識的漩渦中，不斷被斷折的母體所吸引，產生源流的分歧，無目的地漂流於母體之間，流失自我的鏈。

Lili 在塞維利亞河邊，Lili 系列作品

當人以自我的比例作世界的型，此型乃原始記憶的複製，重疊世界串聯着曾經，以相識之態重現在虛空之中，形形色色的像浮游世間，成色界域，可看可觸可感，通人性五感，通達全有。而人亦迷惑於此，惑於世，如斷線之靈。

當時空之內，迷色域界；當時空之外，無相任色。虛於形相，自生形態，立不動象，而觀萬有。此念觀照，以形時空而外，對視人念乖離，無集中之念；世間差異萬象，如色彩叢林，從不幻滅。如意識圖像的海洋，密佈着輕鈍厚薄的刮痕，成為時間與空間的塵垢，或沒入暗黑的空寂中，人世間如流之幻覺，叢生寂滅，乃屬有無。

我一直無法忘記，骷髏頭的形成與賈柯·梅蒂對頭像的執着，令我有透視時間與頭骨形成的原始關係，那裡有着賈柯·梅蒂過不去的通道，不論男女都有類似的結構。解剖學到今天已有一段很長的歷史，人與軀體的關係令人好奇，按着賈柯·梅蒂的說法，人的頭顱來自於一種精神素

Lili 在英國草原，Lili 系列作品

人本身控制物質的內容，改變着身體的歷史、精神的歷史、知覺的歷史。人與宇宙概念的關係，虛化的實體，進行在一系列物質權力再度深化轉移的基礎上。人發明的經濟貿易使地球上的一切物性權力喪失，為人的意志所主宰。但相互競爭關係使利益成為一切驅動力的源頭，人在既有自然環境不斷喪失的過程中亦不斷喪失自我的內容。自由民主成為分化世界各個集團的集中力，使其渙散，國際強大的經濟計劃使一切受到牽引，地球村由此而生。在地文化持續渙散，城市的組織離散、隨機化，沒有保障成為最大特色，全部轉化成患得患失的短期作業，人心惶惑。個體工作人員流散不實，今天能用什麼撐着

質長久累積的顯現，那裡埋藏着無限的神秘，兩個孔洞藏着的眼睛，使我們產生一種人的角度，一種兩相重疊的影像，憑着它我們看到世界，閉上它我們看到空洞的實體，人生於自然，或是這種視角產生了另一個人間的自然？

這世界？西學東漸，沒有人對傳統產生興趣，實利至上，大多成為任意拿用的商業元素。漫畫化成為主流，觀眾成為創作的導引線。他們太強太快，隨着機會此起彼伏，傳統的純我性壞死，船堅炮利的商業實力至上，傳統不堪一擊，紛紛轉型，成為商業的附庸，全世界一下子最大化地拋棄傳統藝術的責任，投靠企業成為藝術界的宿命。

我經常想像大爆炸相對於大靜止的觀念，科技一直引證世界的輪廓，密集的時間、空中的時間，倒懸着一個未來的幻象。行道之覺者進入時空中，如覺之行。時間就是無在之道場，在任何地方都能看到時間的形，它埋藏又顯露在生活的各處，未來的覺察就從過去開始，宇宙觀，同心圓，始也終也，一如矣。

能深入人潛在內部的世界，反映出原始的樣貌或狂熱的幻象，那神秘的領域沒有底限，在現實的門前，一條通往想像的路在昆蟲的世界裡面，沒有房子、衣服、交通與電子器材，他們住

在一個我們不熟悉的世界，但卻在同一個地方。與我們習以為常不同的是，那空間龐大而空洞，沒有內容。

一個人什麼時候會高興，什麼時候會哀傷，內裡藏着一些什麼？我為何喜歡這不喜歡那，為什麼我害怕某些特定的東西又迷戀着其他？是否有一個我，在我存在以前已存在，已有了喜怒哀樂，已注定了某種人生？人的年齡劃分了時間的分界，人的不同階段接觸到截然不同的世界，只要人的存在能量被強化為性徵時，年輕就成為時間的核心，它沒有確切的內容，卻有明顯的差異。當年齡愈來愈大，注意外表的觀念愈來愈弱，一個普通的人老了，時間變得孤立緩慢，懷念青春時間，回憶中浮士德情結，重回青春的步伐。那時間的色彩又會在回憶中亮起，時間起伏伸縮，來自純能量的知覺。孔子的四十不惑之論就是時間質量與時間內容的關係，時空之於生命是在一種無盡變化的流動中起作用。

Lili

攝影的深處──巴別塔無時飛行

我一直在攝影裡面追求真實，我經常拿着相機四處拍。拍了很長的時間，收集了非常多的影像。一直被邀請去參加國際攝影展，我就從這些照片裡面挑，發現我的作品風格不一，挑到最後，有一些奇特視覺的照片留了下來。這些照片都有一個共通點，我拍到的不是一個單面的世界，而是一個多層次的世界。隱藏在被拍背後的，才是我真正想要的。當然，這些東西是與我的下意識接觸的，並不是有意識去拍的，因為我沒有辦法預知會看到什麼，只是有其他領域的東西切進來，引起了我的注意。

二〇〇〇年之後，人們在影像記錄上發生了變化，因為智能手機的出現，每天有成千上萬的自拍。更有趣的是，每個人自拍完之後都會進行圖像處理：臉太寬修瘦點，眼太小就做大點，嘴做立體點，胸不夠大就做大點，這種無形中做出來的樣子都不是自己的本來面目，而是他們想成

破碎的 Lili，Lili 系列作品

為的樣子。每個人都想成為不是現在的自己。

如果人就是時間本身，歷史在每分每秒中重建著，亦在每分每秒中消失著，但在每一個可辨認的瞬間，有一個灰色的時間，在那裡我找到了Lili的痕跡。

亞洲當代藝術的自我辨析出現了失根的狀態，失去了一切的聯結，有如外星人指令下的記憶消失。歐洲藝術也一樣，古典藝術與當代斷裂，成兩股分流。受美國當代藝術的影響，沒辦法去傳承歐洲的源流與傳統，很多東西往當下事實議題的方向走，到最後就變成越來越概念化，它就少了一種跟人直接內在交流的東西。與人的關係愈小，藝術品的防衛機制就愈大，觀念有一種抽象性，可以通過分辨而成物理的抽象價值，這兩個加在一起形成了觀念的藝術。比如說某個東西有一個邏輯在那裡，我們把幾個不同邏輯的東西用一個方法擺在一起，一個新的空間被製造了出來，所以它就變成觀念，這個到一九六〇年

代後才越來越主流。那觀念是要在一個場景裡。而且它一定是一個假設，把它量化、經驗化、重複化，它本身在這個框子裡，它是哲學的。比如一加一等於二是人類變成人類的關鍵，沒有一加一就沒有人類，就沒有現在的人類觀念。但它很神奇，它是人曾經並永久存在的經驗。

有很長一段時間，人們是在用觀念去創作藝術，這是從外國傳到中國的，影響著中國的當代藝術。用觀念去創作的話，就會和平常人不發生關係。我覺得將來的藝術應該沒有一定的說法，人們不會為了某一種說法去做某一個東西，大家去欣賞藝術，也不僅僅只是去看這個說法是否成功。我覺得藝術應該回歸到更真實地探索屬於我們的一切，與所謂平民百姓的實質性產生關係，但是同時也要有藝術的高度，像米羅的《拾荒者》，作者探索著生而為人的神秘與其內在的訊息。少年時，我研究中國古代的哲學，開始了解

到我們的世界其實擁有多維度與多層次，真實與虛幻同時發生在我們周圍。人在一面牆前面，就看不到後面的東西，其中有非常大的限制。如果我的眼睛長在我的後面，那麼我也將看到我自己和其他很多東西在一起的景象。我認為這個就是夢境，人在夢中會看到非常多的事情。有時候拍了很多不同時間的個人照片，重新去看的時候會發現，其中的人沒有變，但是頭髮、衣服、天氣都在變，周圍的人也在變。所以在這種情況下，我就開始了「渡」的啟蒙。我一直在拍日常很普通的照片，發現「我觀」與「我見」的諸多分別，我需要尋找一個無定義的導體，在這樣的情況下，我就開始創造了一個像 Lili 這樣的人。

當我創造 Lili 的時候，我沒有任何想法。

她出現在我的雕塑《原慾》（Desire）中，我想像的是，一個女孩，在一個安靜的黑屋子裡，眼淚止不住流下來，像一種生命的獨奏，現在也能看到她殘留的淚痕，只要有另一個心靈進入，接近

她，和她對視交流，潛在一種人存在以前原始的記憶流出，引發人的內在反應。流淚的雕像成為一個原型的渡體，沒有喜悅與悲哀之別，只是產生原始效應，使每個人接收不一樣的內在訊息，脫離繁雜，回到情感的終點與起點，但內容卻迂迴，若持久對視，會在心內產生共振。當我感覺藝術在交流所產生的聯結，便嘗試把這個感覺放到生活無限的領域裡面，時間跟人本身的價值就會出現一個不確定的感覺。我想創造一個載體，是觀眾可以和它交流聯繫的，而且是多義的，每個人看它都會引發不一樣的東西，但是卻在同一時間的旅行中。人與自己身體的關係，人與自己記憶的關係，人與自己情感的關係，它將延伸到任何地方、任何領域、任何時空、任何界面中，成為人的影子，跟我們的記憶發生關係，與我們在虛實兩極中同源。

找尋 Lili

Lili 和我的藝術的主要內容是有直接聯繫的。就我個人而言，我對現代藝術的象徵性含義非常厭倦。兩次世界大戰後開始的很多觀念藝術脫離了傳統和基本的人類生活，我想重新和傳統聯結起來，創造一個未來，在那裡，一切都可以再次被聯繫在一起。現在我努力找到每個人之間的這種聯結。任何人都可以站在原欲面前，聯結就開始了。所以我創造了一個人身大小的擬真 Lili，從未來回到人生的劇場，就像我們身處的時空舞台。她介入了我們的日常空間，打破了現有的邏輯規則，產生另一種維度的觀看方式。

同時，Lili 是空的，每個人都可以在其中填滿記憶，讓她更強大，甚至比真實世界更複雜。這是一個脫離於時間和空間的真正重要的時刻，能夠思考我們所處的空間、所處的境況，Lili 包含了我的記憶，或者對我而言熟悉的臉龐、熟悉的氣息，女性的、青春的、反叛的、多愁善感的，甚

至是悲傷、空虛、孤單的。我想，這些都存在於世界上的每個人身上，當然還包括每個個體的複雜性。這樣我們就對現實所呈現的一切有了更多的理解，回到最本真的意義和情感中去，也就是使人的情感保持在最初的狀態。Lili 身處不同的時間和空間裡。她在那裡時，原始的時間就在那裡，從地球的第二秒開始，就聯結着永恆，從邏輯規則中出來，看到了真實。

我覺得自己有破壞重建的特性，因為我現在看一樣東西，可以環繞它來看，不是從我的角度來看。我從不相信單一的角度是絕對，也不相信有既定的角度看東西是絕對。虛實並置，她不是真人，可是在生活中出現，卻有真實的感覺。因為她跟我們很甚至在某些場景中還會有情緒。因為她跟我們很像。鏡頭裡記錄下眼前的 Lili 就像是某一個時刻的自己，站在 Lili 的面前，不由得讓人心生一種強烈的代入感。你跟她好像是在交流，某種東西會被她引出來，所以她締造了一種你可以和自

已對話的感覺。我試圖通過 Lili 來擴大這種交流感，讓我們有一個機會能脫離自我去重新看我們平常很瑣碎的生活的另一種真實。

Lili 的臉

尋找 Lili 的臉、形態，花了半年時間不斷修改，從佛像到希臘、非洲雕像到亞洲人，走過我潛意識的角落，使我迷惑於現代人心中的那個切入的面是如何形成的。今天的審美已看不到純然民族美感的彰顯，卻帶着混血色彩的奇異。當今大眾審美已有全球化傾向，Lili 的臉是非常熟悉的，在商業社會裡出現最多，不管在雜誌上還是電視上，她潛伏在生活的每一個角落，成為靈魂的伴侶。她產生於當代大眾的審美，這些漂亮的臉成為生活的代言，我們曾經在這些臉上面投入了非常多的感情。我做 Lili 的時候，完全是拋掉在電影、戲劇上的東西，重新去進入她的世界。

Lili 是大家最熟悉的樣子，最容易接受的

臉。也可以說她是平凡的，一種不經意的美麗，但她本身又帶有標準化的五官，她是一個沒有實體、沒有生命的個體，可是在藝術的媒介中卻與我們分享同一個空間，同樣代表着真實，這是一個很玄妙的境地。每個人都有一個當然的，就像我們的自拍像。每個人都有一個真正的樣子在自己的心裡，可卻不是他自己真正的樣子，就是有一個臉在這裡，每個人都有慾望要靠近它，它就會變成大眾矚目的焦點。比如說大部分流傳的耶穌像不是以色列人的樣子，中國的佛像不是印度人的樣子，它有一個可以替換的東西，這讓我感到很有趣。那個時候我想找一種新的關聯，這給不同的觀眾同時帶來不同的感覺。不同的記憶獲得不一樣的情感效應，因此，Lili 不是一個女孩的名字，而是很多不同文化和時空下無法確定的未成年人引發的回憶。

Lili 有靈性嗎？她的靈就是看她的人的靈，她的靈就是看她的人的靈，她存在的時候你會因為她跟你的比例是一樣的，她存在的時候你會

聯想到自己，但你是安全的，因為你不會想像你是她。實際上，如果我創造她是有個人的動機在裡面，就會比較危險，那會牽動你的防衛聯想，

但她以空的載體重回到你照片中的時間，這個部分是最有趣的。

所以她變成了一個不特定的東西，變成了我的一個「渡」。等我拍了幾千張，排了一整面牆的時候，從遠處看根本看不清是什麼，於是她就變成了一個無定的狀態。當你走近的時候，又發現每一個故事都是歷歷在目的。不過這個故事是假的，但是因為太像我們的生活，所以她變成了一個無定義的「間」。非常多不連貫的片段，在很多不同的空間出現，她慢慢組成了一個無間的世界，你不知道她在哪兒，但每個地方都那麼熟悉，而且她永遠都沒有自己的看法。

我把她放到好多不同的地方，在各種文化中穿梭。她真正出現在好多不同的國家和地方，非洲、印度、日本、巴黎、美國。在這個虛擬又真實的旅行過程中，重疊着真實世界的虛擬性，這種帶着抽象味道的當代性，使我嘗試通過一種古老的智慧，去接觸真實是什麼。

多幅照片同時存在於一個空間裡，大小比例是一樣的，但時間點是錯開的。當你看這些照片時，就像你在照鏡子，本人一成不變地固定在鏡框的中心，鏡中周圍的影像卻一直在變。時間、空間都在流動，這就是流白。影像記錄的都是拍攝者在過去生命中受觸動的某個片刻，單純的圖像相加是不產生邏輯意義的。但情感的記錄卻是有意義的，這些不囿於時空刻度的情感，集體組成了攝影者當下心靈儲存的一部分。作為導體的Lili，像一隻「濾鏡」，幫助觀者從具象實物中跳脫出來，似非而是，傳遞出夢境般的荒謬和造夢人默許的合理性，要拍真實的照片，就要把假像表現出來，進入創作者情感的平行宇宙。

攝影作為媒介要求記錄真實是不太可能的事。能記錄真實也許是種錯覺，因為真實是流

動不息的……在拍攝過程中，我形成了一種習慣，一直強調要尊重環境原來的模樣，不受攝影這個行動所干擾。一方面，我需要在現場拍攝，一方面又不存在於裡邊。羅蘭・巴特（Foland Barthes，一九一五至一九八〇）說，攝影從來不是為捕捉光影和畫面而來，但它比任何描繪工具更能展現內心與情感的真實性。用莫里斯・布朗肖（Maurice Blanchot，一九〇七至二〇〇三）的話說：「影像的本質完全在於外表，沒有隱私，然而又比心底的思想更不可企及，更神秘；沒有意義，卻又召喚各種可能的深入意義；不顯露卻又表露，同時在且不在，猶如美人魚的誘惑魅力。」客觀的真實被心靈的真實所替代，卻無限接近於個體的客觀。此時，畫面的魅力來自個體的創造力和情緒化的營造，在心靈的層面達到共鳴的可能。攝影通過記錄情感，延伸了觀者對世界的感知。

我現在拍的都是我覺得真實的，因為 Lili 是

一個假人，反而是真實的。但有時無論拍哪個真人，我都覺得是假的，是表演，有商業味。Lili 產生的語境是我們這個世界所不確定的，是真的，也是假的。我從她身上開始找人最原始的東西是什麼，是關於記憶、理智，一層又一層的外衣脫下，剝到最後，我後來發現是感情，你從這些影像上竟會看到她的感情。

青春之火，青春之門——Lili 的世界之牆

Lili 是一個青春的個體。每個人在回想青春的時候，最年輕的光陰，什麼都是第一次，你發覺你永遠都只記得那個時候，以後的所有成長、生存、回憶模式都是從那個時候發展而來的。比如說你第一次碰到什麼東西的感覺，你之後就會受它的影響。Lili 本是沒有生命的，卻飽藏着青春的記憶，那是因為每一個參觀者駐足、欣賞和觀看，每個個體用記憶賦予了 Lili 青春的生命。

Lili 的坐標十六歲，頭髮油亮，皮膚細白，

Lili 在上海《葉錦添：流形》展覽現場，Lili 系列作品

無邪執着，身材修長有肉，靈動聰慧。她神情傲慢又漫不經心，好像有用不完的青春，卻有着強烈的似曾相識感，一個永恆的視覺。無限延伸、無限可能的顯現，一切源於空無。她令不同的人看到不同的世界，每個個體內在的世界，每個初見 Lili 的朋友都會表達對她的感覺，卻巧妙地暴露了自己的內在，有人說出淫穢之詞，有人說她特別憂鬱，有人卻感覺她內心活潑。

Lili 可以從她的語境裡面，窺視到任何一個地方與時空。比如我回到香港的中學裡，把穿着校服的她放進去，她就會重演學校的回憶，但同時又產生她自己的故事。這裡面有一個很有趣的事情，我現在叫它「夢‧渡‧間」，成為時間重疊的注腳，這與我現在的世界觀很有關係。

若能停止腦海內的混亂，進入生命的主題，把 Lili 帶到夢的角度，一同找尋那深刻之處。只要有她，一切就可延續，草原、大地、甚至死之荒原，人的氣息，她帶給你的一切，另一個世界，一個你樂於碰觸的世界。可以給我無限驚喜與發現的世界，人在那裡不再孤獨，不會害怕時間的磨蝕，就算已失去對世界的期望，缺乏得到什麼的動力，就算是人的真實感情的喪失，從她那裡也會追求一種突破與發現的快感。但那裡仍是孤寂，創作是喜悅與無盡頭的折磨，我們被蒙蔽在自身的悲劇中。回眸中國歷史的傷痕，Lili 的是那時間以外的存在，找尋生命的內層，Lili 的門尚未打開。

Lili 就像是一面意象的鏡子，填補了可以衡量的真實世界以及我們想像與記憶世界之間的鴻溝。這與其說是古老智慧，不如說是一套未來哲學。

靜止的世界

靜止與流動是相對而存在的概念。如同寂靜與喧囂互為對照，響着的可能都無聲、喧囂的存在感也將就此失去；同理，靜止的意義，在於反

襯出萬物的流動，並隨時發生角色的置換。人類想當然地去感受，並相信感官觸及的一切，但有可能我們所存在的時間和空間，與我們想像的不太一致。

Lili 的加入，把一個單面的客觀存在變成了多種時間流相互交織、重疊的世界，代表着對現有「語境」的突破。Lili 擁有一張看似永恆不變的面容，歲月只能在髮絲的湧動間飛逝，但你無法真正揉搓她。墨鏡後面的視線，是一種跳出時間框架的微妙寧靜，超然物外又充滿了故事。她可以是你、是他，是每一個對未知與未來有着強烈感受的人。

她在路邊遊離，一副摩登的樣子，心情卻空乏。她在酒吧沉迷，在教室裡安靜地沉思，長久凝望着視線可及的遠方。Lili 的可塑性與多變性令人驚歎，雖然發不出聲音，但她卻可以與周圍的一切發生最熱切的對話。她與世界融為一體，反射出觀者內心的影像。這種記憶屬於你，不屬

於 Lili。她只是一個載體，一個靈媒，一個自我意象的鏡子，透過她，真正看到的是自己的影子。沒有定勢的模樣，可以最大地發揮能動性。

身處時空之中的人，遮蔽無處不在。能看見的東西受到限制，光的發生也由此變得不確定。事物的真實性，必須與周圍的時空相依存。時空消失了，事物也將不復存在。這是一個關於時間的秘密，一旦參與其中，必將不知所惑。此時的 Lili 就變成了化身、投射，代替我們去與時空發生關係，讓我們能夠重新看我們自己。

時間向前無限推進，吞噬生命時間的互相關聯，唯獨留下了記憶。即使肉身消亡，記憶也可以以某種方式永恆存在。當一切消失之後，唯一留下的，是一座全部由記憶組成的廢墟，其中瀰漫着時間的味道。時空的累積，最終呈現一個由意象所組成的集合體。與 Lili 的對視，是處於意念中盛大的儀式，可以瞬時爆發出力量，在現有的語境之中開闢出新的語境，新的想像空間，重

新與世界互相凝視。

製作 Lili 的目的，就是要尋找到一個聯通時間的媒介。她以堅守的姿態面對變遷，並在一切都灰飛煙滅之後，裝載下滿滿的記憶，重新回到我們的身邊。她的比例與正常的人類相一致，所有的東西都完全吻合。她看起來恍若相識，又並不相識，只因越過了如洪水一般的時間，接下來的一切都是新的。

所以 Lili 的意義還在於，她注視着，長久地靜默着，幫助我們用短暫的現在，把屬於彼此的未來用完。為了一窺未來，我們曾付出多少代價。換一個角度，Lili 是一個空的載體，未來其實正在發生。

Lili 的行者時空

神秘的現實時間中，注入了中間的空間，攝影是直面空間與時間的縫隙，Lili 可使你棲身事外，看到時間的內容。人主觀唯我，所看到是自己的投射，形成一種現實，但現實時間本身卻並不相同，現實世界不可被攝，這要經過主觀的門。Lili 不屬於時間，是沒有實體生命限制的自由影子。在時空中，人生並不自由，而她卻可以，人的存在被他的歷史包圍，Lili 卻沒有，她仿若置身其中成為人間的一部分，卻始終抽離，重複地參與人間，置身於不同的人間，接觸不同的地域與人生，從此她成為一個時間的行者，為我們保留了細碎的記憶，重新喚起平凡與愛的記憶。

Lili 的創作已有七年，如何形成這樣的創作氛圍，產生無限的意象，從任何一個界域而來。在歐洲的古畫裡，一個淹在水裡的女人，一度成了 Lili 的記憶，那古畫令我着迷，它並不確實存在，卻是如此深刻。人在某一處，總有一種似曾相識的感覺，會忽然在空間或意識中襲來，成了超現實的想像，擁有無限能量。來自意識的牆，隨時隨地引起注意，形成意象，而那意象又潛藏

在現實底層，形成花色奇特的豔彩，使人直觀空間與時間的縫隙。Lili 就存在於那不存在的界域，又存在於現實時空，參與了我們的人生，從生到死，由死入生。

植田正治的攝影中看到他太太的倩影，年輕的妻子穿着整齊典雅的和服，眉宇間無限的愛流動在觀看與被看之間，成了趣味盎然的影像。

在台灣的亞典書店中，找到了松井冬子的畫集，她的女性味很吸引我，糅合了文藝復興的達分奇寫實素描與日本古印象風格，形成一種解剖醫學圖像般的作品。九相生死圖的意象濃烈，描述着一種生與死之間的界域，有天葬的意識，帶有濃濃的女幽意識。她使我聯想到另一個西方畫家保羅・德爾沃（Paul Delvaux），他的作品帶有濃厚的東方寂靜色彩，人的慾望被靜止的時空納入夢境，成了一種如文學的論述，一種自我詭辯的魔術。

Lili 的創作是我受到對超現實主義入迷的童

年記憶的影響，到了有機會碰觸當代藝術時，我便把這個秘密花園喚醒，使現實浮現另一種色彩。她潛藏着無限空間與可能性，但她內容的抽象卻在實體的虛幻中。從一開始，我潛意識的內在被喚醒了一個新的意識，透過另一層知覺的世界發酵，經歷着無數瞬間的歷史，形成了一層幻象網絡，各種熟悉與陌生的世界交集，有些來自潛意識的影像，有些來自真實的體驗，在攝影創作的過程中，不斷進入那虛幻與真實的臨界。

開始的時候，Lili 的創作面很窄，要建立一個虛擬世界的人，進入當代並不容易，現在是冷科學當道的時代，而 Lili 的存在卻介乎兩者之間。當代意識的迷陣，我漸漸從她身上發現，可以遊離時間與空間的通道、情感與記憶的細膩紋理，她成為一個優遊地出入世界的玩伴。她以物身卻能回報靈的直覺，Lili 帶我進入了一個沒有邊界的世界，是一個無處不在的空體，正在開發着人為歷史的秘密。她像一面鏡子，倒映着觀者

的心，世界正在化成碎片，Lili 最終會脫離形象自立，成為無形式存在者，把自我交付於無間歷史。Lili 目前是以靜默姿態存在着，可謂藏，在世界的地平線黏着。把世界分解成顏色、形狀，它們重複着點線面的構成，是回憶給其意義。

Lili 的影像在畫面中不斷 reform，在視覺的慣性中，她終於會消失，只留下不斷掠過的影像，所牽起並留下的記憶，那形與色的世界，就有如那些無目的地組織而成的線條，形成了時間與空間的內在體會。現代人擁有海量的見識，成為網絡時代的有形人。

Lili 墨鏡的意義在於，她是來自另外一個空間的。有一個謎在裡面，看起來她是不動的。由於我對戲劇和造型非常熟悉，可以用下意識把她融合到那個空間之中。有時候 Lili 也會比較另類和怪異，比如她穿英國人十七世紀的軍服與各種富含民族意味或者是充滿時間記憶的着裝，但亦會進入超現實的表像世界，粉碎的身體、骷髏，

消失卻可見的形，全白的石像，以動物如馬頭人身的呈現，甚至是打破人間歷史比例，身高五米的巨大身體，等等。我們把她放到反映人意識的某個角落，她就會隨之變化。她會產生與你對話的感覺，這個是最有趣的。

攝影、裝置及錄像作品渲染出變幻的多層空間，引入她的情緒場景中，將現實世界和想像世界曝光在同一張底片上，以毫無個體特徵的 Lili 作為視覺落腳點，細膩地捕捉現實中的各種日常經驗。畫面中瀰漫着難以言說的情懷，記憶以光影為導體衝撞流動。正如《夢·渡·間》藝術展策展人馬克·霍本（Mark Holborn）的解讀：「我們都處於有形世界和想像的世界之間。Lili 也徘徊在二者之間。她填補了現實與記憶之間的鴻溝。她存在於有生命與無生命之間。」

Lili 像是一條自由的生產線，因為她的場景就是現實本身。比如你把她放在胡同裡，她馬上就能跟胡同產生對話。她創作空間是海量的。

我曾經拍過無以計數的人像，但有一個重要的意識存在於每個獨立的靈魂與個體的分化中，而且不斷轉換着。它們都是經歷着生老病死的瞬間，捕捉個體生命神奇的瞬間不易獲得，各種奇特的生的軌跡譜寫着人間，又潛伏着，成為異色的風景。

當代性別意識模糊，一個人的體內存在着兩種性別──男性、女性。阿莫多瓦曾把自己變成一個妓女，把身份轉移，直接切入一個扮演的他者經驗中。Lili 沒有參照物，意思是她沒有存在的歷史與證據，隨時換回物質的存仕，精神脫離，因此她擁有一種通行證，穿梭於物體與個體之間，成為一個不確定者，而且擁有龐大的變化與數量。多樣化使她把實際的現象拉入夢境中，人情的脈搏在其間流竄，沒有時間限制地無間流動，感應如處女細膩悠長的時間。拍攝 Lili 的感覺有如不斷開拓着世界的範圍，好像劃破時間的帷幕，有種輕鬆解放感，闖入不同時態的維度，越存在地成為她自己的主人，我只是不斷發現她

她應許與你到達任何一個想去的地方，在無盡領域中前航。Lili 可以引領我進入無限時空中，流形 Lili 嘗試由空白中找尋記憶的形狀，不斷在加減中找尋生活的痕跡，全然形成生活再生的可能。接下來，全世界攝影帶着 Lili 影像前進，進入真實與瞬間內存的宇宙。

潛意識的現代世界── Lili World

Lili 是如何在我複雜的藝術脈絡中成形？作為一個自我觀照的客體，Lili 避開了複雜的文化符號，抽離本體的內容，又在每一個空白中再生。用普遍的哲學來講，比如萬物有靈，它肯定有自己的一套體系，重新找到當代藝術與人的關係，而又能與觀眾產生更多交流。每個人心裡都有一個自己的樣子，可卻不是他自己真正的樣子，我希望在作品裡製造一個離開自己而看自己的可能性。從當代藝術展開始，漸漸的，Lili 超

Lili 系列作品

的不同面相，她已擁有一個自己要表達的世界。

Lili 不屬於空間，她只是像影子一樣地存在着，在時間與空間以外的多層世界流動間旅行，是空的載體。透過她，我們可以暫處於時空以外，找尋此域外之視覺輻射面，以重複人的比例，進出人的歷史與未來的真實時間模型中，與各種事物、人物、時間產生關係，體驗一個無縫的新宇宙。

Lili 在開始的六年，全都在找尋自己的語言，我一直以即興手法創作場景，幾乎在沒有預想下進行，只把她放至現實中直接投射，場景來自現實本身，人物、行為全都屬於真實情況，這期間集中在中港台三地，沒有刻意地與世界聯繫。直至二〇一六受到亞眠（Amiens）邀請在法國亞眠文化中心舉辦個展時，我才全面開始思考藝術語言的外在溝通方法。這六年可以給她足夠的時間去找尋方向，其間共展出了六次，依次為《寂靜・幻象》（今日美術館）《無憂》（北京銀

泰中心）、上海國際雕塑聯展（世博會九光百貨公司）、個展（台北清華大學藝術館）、《仲夏狂歡》（台北當代美術館）、《夢・渡・間》（北京三影堂）。《In Parallel 平行》亞眠藝術展亦在此時正式與馬克・霍本（Mark Holborn）合作，在與他無數的對話中發酵了 Lili 的空間。踏入二〇一五年，Lili 的旅程產生了決定性的變化，遠赴歐洲，開始了全世界的旅行。

《寂靜・幻象》

二〇〇七年十二月五日至二〇〇八年一月三日，北京今日美術館。

有緣在這一年開始了當代藝術的創作，我心中開始了一個內在世界的回溯。今日美術館的主展廳裏成一個巨大的「黑盒子」，黑色成為內在世界的底色，在那裡，我從小到大接受的關於這個世界的信息被重新打開，是一次直面自己的內心，從頭到尾對自己清理的過程。

當我首次凝視這黑盒子的內容時，看到的卻是我從未觸及的巨型雕塑，巨大的體積厚重感與人體形成龐大的對比，是我童年的夢魘，一種潛意識的幻獸，亦為人原型之變奏。學生時代遊歷歐洲的經歷以及西方雕塑對我後來的藝術之路影響甚遠，內在急欲碰撞古典歐洲雕塑對我的誘惑。我審視西方人體雕塑藝術經歷了四個高峰，第一個是古希臘時期的「恆靜」和諧美；第二個是文藝復興時期，以米開朗琪羅為代表的激情與受苦生靈的身體形態美；第三個就是十九世紀

末，法國羅丹的率性與暴露真實狂態美；第四個則是體認現代人存在的虛無與孤獨的賈柯．梅蒂。

《寂靜．幻象》是一場從遠古到未來的精神之旅，在這個「黑盒子」裡，所有的燈光都指向體量巨大的裝置作品《浮葉》。裝置作品是對人們視覺的一種佔有，賦予《浮葉》以超級的體量。

葉子其實是沒有大小的，可是我把它放大到這樣不可忽視的程度，是在提問人與樹葉的關係，也在暗示着對循環不死之物的興趣。它象徵着遠古之夢，把人們帶到寂靜，黑色的時空很容易令人想到出生之前的久遠世界。營造出一片夢境，那是存在於幾乎所有生命體誕生之前的情景。你可以想到原始的叢林，樹影和風，這種洪荒世界裡的神秘圖像一直在吸引着我，它構成循環不息的詩，而又在敘述着異種同源、殊途同歸以及生命過程中宿命的味道。浮葉預示着洪荒時代，茂密的樹林充滿地表，還沒有可爬動的動物生存；暴

雨急速地下着，樹葉被拍打到地上，地上佈滿了積水，液體的流動成為瞬間的光影。在那裡，我想像浮葉的存在，在葉子底下，我雕塑了一條人腿。他拚命地平衡着樹葉和地面的距離，產生適當的方向，但他沒辦法控制樹葉的重量，所以一直隨波逐流，往前衝擊着。這時候我感覺到這個時間的內容到今天仍然沒有改變，人們仍然是隨波逐流，被這股水衝擊着，他們把自己想像成在控制地面的距離，使他們的行為產生意義，為了這種不可控制的自我產生了不斷的掙扎與奮鬥，雖然是無奈與蒼涼，但是這種振奮與自我勉勵也是讓人動容的。我想人活在這個世界上，用浮葉來表達人存在的狀態，產生以人為主體視覺的一種鑽研與自我存在的證明。這時候，我已開始追尋鏡像世界陌路的痕跡，開始了新的視覺世界。

此次藝術展上還有一件巨大雕塑《藥》，它

獨特的造型源自小時候的記憶。其實，還是小孩子時我的頭腦中就會冒出各種怪物的樣子，我會把它畫下來。到了今天，它們又在意識內出現，於是我就想在展覽中展出一個長有一千隻眼睛的怪獸。它腿很大手很小，彷彿是潛意識裡被一種力量破壞之後的樣子。但怪異的形象隨着創作不斷淡化，人內在的原型不斷浮現，最終還是決定用《夔》殘缺的人體來描述一個黑暗中的舞者，講一個有關誘惑的故事。這是透視文明與希望關係的一件作品，人類在被災難毀滅的過程中，為了引誘躲在山洞中的真神，以最美的舞蹈在洞外誘惑，又以太陽鏡鎖住被誘出的真神，使災難得以平息。與一開始營造的寂靜場景作為對比，在這裡我強調了動態關係，在雕塑周圍設計了影像裝置，那是在樹影間閃爍的太陽。這些圖像是在拍攝電影《赤壁》過程中偶得的：電影中有些鏡頭是在西陵旁邊取景。我每天回來都要經過這樣一處有些鬼氣的樹林，順手拍下來一些看似晃動

的照片，後來在整理資料時發現剛好可以與《夔》的主題呼應。

雕塑《原慾》是 Lin 的最初概念，在做完《浮葉》與《夔》之後，我決定嘗試打破觀眾和雕塑是二元的歷史關係，於是做了一個流淚的雕塑。這尊一點七米高的銅雕，是一個近乎完美的青澀少女，她有一個獨自空靈的身體，一點點不易察覺的微笑表情，眼淚從她的眼眶中流出來。她呈現出生命中尚未發生、純淨無邪的心像，這是一個我擺脫不了的形象，是我熟悉的臉。不只是熟悉，也有自己在裡面。很多人看了都很有感覺，這一直延伸到 Lin 系列的創作。

整個展覽雕塑與影像裝置交相呼應，攝影，能成為一個抽象的窺探者，也就是說，它是人的內在觀念與行為最深刻的檢視物。從攝影的經驗中，我嘗試去抓住一些真實的東西，無法解釋的部分卻有一種很熟悉的感覺，會一直吸引着我的注意力，直到按下快門。人是一個活體，每分每

秒變化，可是現代人卻活在照片的概念之中。在恆定狀態的前行，在殘酷甚至暴力裡的優雅都是我所感受到的人性，而從這樣很小的點出發，作品卻會因真實而變得高大。

北京今日美術館的《寂靜·幻象》是 Lili 第一次展出，隱約已開始定義 Lili 存在的背景環境——一個浮游在理性世界之外的「異世界」，但它又跟我們所處的現實擁有同一個源頭；「非理性」之境似是我們自己的想像和虛構，卻又像是我們一切想像的源頭。

展覽作品中有一件龍形鑽石首飾——「睡龍吟（Dragon dreams）」，由我親自設計，且被周大福作為天驕（DIVENUS）系列所收藏，在法國展出。

《無憂》

進入二十一世紀，對我們現代人來說，意味着什麼？持續不斷消費的生態中，體驗與享受，擁有與控制，一種不止息的慾望在驅使我們行動，是今天我們精神世界不可或缺的。我想尋找一種更新的氣息，無憂無慮地塑造着我們的形貌，填充着我們的價值，進入一個五光十色的虛擬世界，所有價值都浮在表面的層次上，在這個時尚的光環中，每個人都能分到一份喜悅、一種燦爛。

不同的年代，世界不同的角落，都有它的時尚世界。時尚就是在某一個特定的時空裡，大家都認同的風尚。但時尚是短暫的，每個年代都可以遺留下那個時代所崇尚的風格，基本上每個人都逃不開這種普遍價值的影響。龐大的消費群，購買着當時所精心製造的品位與時尚，我有時候會想，這個金碧輝煌的金字塔世界，它是如何宣傳與建立在每個人內心最新的慾望裡。二十一世紀已然進入了我們的生活，時尚世界表層唯美的

外衣已然漸漸失色，為愈來愈實用的生活哲學所掩蓋。

人要重新審視自我存在的狀況、慾望與價值的形成。情感轉移在某種局部的世界裡，用細碎的片段去重組一個整體，透視、微觀、迷戀細微事物的本質和人的現狀的同時，同時人類產生了恐懼、腐化、自戀、戀物等情緒，無限密封地流淌在自我的世界裡，浮動的世界警示與啟發我們，找尋出深層內在運動的紋理。

由今日美術館、北京銀泰中心共同邀請的個人藝術裝置展——《無憂》，表達了現代人一種無憂無慮、暢通自如的狀態，這就是中國乃至東方文化人格本質的特點。但是當我看到商場提供的如此大的空間時，突然有種說不出來的恐懼感。《無憂》令整個商場裡的人都是作品中的一部分，他們或在購物，或在看展覽，但是都能融入作品中，成為一個猶如夢境地反向揭示現實世界想像的場域。

我創造了一個富有流行感的女性人物——Lili，把她置入人來人往的公共空間，放置在快速發展的北京——一個已從古都瞬間轉型的現代城市。Lili與這個城市的對話模式，混雜了單純與錯愕、美麗與哀愁、當下與永恆，服飾華美、身形巨大、永遠年輕的Lili，帶着青春、單純、富有情感的動力的身體處於人生最美好的狀態。但除了擁有美好的當下，她還潛藏着一種恆定的失落感覺。她以五米高的巨大身形，獨自坐在名牌林立的商場，心情卻落寞惆悵，人的情感會從觀念中得到啟發，這樣營造出地一種對話情境，使觀者有一種情感的傳達與共鳴。Lili讓我們重新審視慾望情感的記憶。自然的世界，從無聲的背景慢慢顯露，帶着一種憂傷，一切介乎真實想像背面的交疊。大理石的地面，麻石所做的牆壁，此外還有鏡面。大理石與木頭，色調十分和諧，提供了一種舒適高雅的氣氛，空間的格局不算太大，但卻很緊密，中間還有不少的燈箱

牆，擺放影像的影像背後都潛藏着很多不同的藝術工作者，攝影師、美術總監、模特、髮型師、化妝師、平面設計、字體設計，展示方法的不斷變換。我看到這些人在努力地為觀眾發展一種想像，把自己投射在這種精心雕琢的美麗裡，這些模特在精心的設計下，呈現着一個虛擬的自我，結果是觀眾躲藏在影像的背後窺視這些藝術不同專業的工作人員，而表面上我們乎藝術家們在塑造的與觀者自我之間的界面裡的人是誰？它以各種形象，不分男女，不分國籍，只能看到一張一張的人像，引人遐思，又強烈地衝擊着我們。於是慢慢產生了一個疑問，這個介一直扮演着的每個人想達成的主體是誰？人活在一種被塑造或是自我參與的被塑造的對象，是怎樣完成的？這裡引發現代人意識裡層層疊疊的想像，需要與被需要、種種可見與不可見的部分，我們需要這些，才能活在一個現在的世界裡。

這裡的樓分為三層，每一層都分為三個部分，左中右三個不同的空間，左面跟右面都有一個電動扶梯貫穿三層，左邊的空間比較大，有一個貫穿三層的中庭，也有三層櫥櫃作為展示。中間的部分，是大堂的入口，在三樓有一個通往北京宴會廳的走道，十分寬廣。裡面有不少名牌商店，散落在不同的區域內，這種風格與結構的商場遍佈全世界先進的城市，因此當我來到這裡，就感覺到一種時代模型的氛圍，名牌、商品、影像、自我，所有瑣碎的觀點，都一下子跑到我的腦海裡。一種精心設計的遊戲規則，或者是一種天真爛漫的美好想像，都在這裡活潑地散發着它的朝氣。

從富有的城市生活，遠離自然界的草木、山林，卻出現了從那面攝取而來的影像。影像不斷地產生，不斷在記錄着我們有意或是無意看到的東西。這些世界並不全面，它都是局部的，訴說着一個沒有內容的故事。在這些影像作品裡，大多都是沒有確切內容的重複動作，但它確實來

Lili 和西班牙太太們，Lili 系列作品

自自然，有一種超越體驗的關係，遠遠地聯繫着我們，只要我們看到它，就會有熟悉的感覺。當我們感受到影像的世界漸漸覆蓋了我們的視野，我們會開始不斷對隔離的自然產生懷念、產生憐惜，在一再破壞的大自然景觀底下，自然成為一個更真實的創造性世界。大自然的一草一木、一花一蕊，都擁有千變萬化的形象，顯露着創造力的旺盛，山川河流、宇宙星辰的運動，太陽永遠在我們的頭頂上，俯視着我們，我想把這種氣氛、內在的感覺帶入這裡，這個文明的模型之中。為了進一步強調自然與空間的錯置，我創作了一個十多米高、十四米長的作品《冰川》，兩個同時間卻不同空間的景觀在這裡作超現實的嫁接，一個是一望無際的自然界，受到溫室效應的影響而不斷融化的冰川，一個是發展迅速的大城市商業景觀，在頻繁浩瀚的力量推動下的城市奢侈品牌集散地，使整個空間淨化在滴答作響的危機中，貫穿了數個連接又隔離的空間。

《仲夏・狂歡》
(Summer Holiday)

我曾經在台灣生活過一段時間，從只認識一個人到慢慢有越來越多的朋友，那段時間，生活是完全隔絕的。與香港的道別等同於活在一個完全隔離的狀態，整個人是在一種漂浮感中度過的。台灣人有一種獨特的性格，剛好十分適應我當時的心態。開始時我身無分文，住在導演的家裡，好不容易才得以在台灣建立一個屬於自己的家，開始了一段有如閉關的生活。記憶裡台灣人總是有點混亂，有點脆弱，但又十分友善，非常熱情，也可以說是淳樸。台灣看起來很像日本，因為他們的街道建設及古建築很多都是從日治時代留下來的，甚至他們的觀念、衣着、說話的語氣、對美感的掌握，全都有日本的影子，這些對我來說都是十分有趣的事。

台灣的環境並不理想，但很多台灣的朋友都很會享受，創造出不少優雅舒服的所在，比如說「食養文化」，這是一個由理想主義者堅持做下來的茶藝館與餐廳，坐落在山野之中，有東方

的品味，遠離城市的喧囂。台灣記錄了我的一個階段，那段時間從單打獨鬥到與越來越多知己交流，與他們一起並肩作戰，從台灣底層的環境中打到世界，有許多珍貴的經驗。想像中的台灣總是帶着一種神奇的氣氛，最神奇的部分在人的行為與態度上，與他們的想像力交織成一種特殊的風格，任何事情都可以放下。因此，我在創作《仲夏・狂歡》的時候，把倒下來休息變成一個主題，就是在一個將體力耗盡的運動中停止、等待重新出發的心態，再出發的時候這種混亂希望可以結束。台灣經常下大雨，下完了就晴天，很適合開 party，在集體狂歡的 party 之後，我們終究要回歸平凡人生活的世界，靜靜地回想過往，檢視當下，展望未來。通過狂歡將自己極大化，然後徹底地打碎，才能從外到裡地看清自我。

　　在創作 Lili 的過程中，為了建構她的故事，為了探索她的一切，我很自然地混雜了不同的空間經驗和文化痕跡。以一個不存在的個體 Lili 透過一個無生命的實質存在，進入陌路探索另一個空間存在的真實與可能，只要有感情就能激發靈性，即便是在一向講究邏輯的物理世界之中。Lili 在不斷擴張的排斥力中產生，也因為這種強烈的排斥力，她在物理與理性世界中處於永不存在的狀態。若要使 Lili 的存在成為真實，或成為真實的記憶，唯有通過情感的塑造。她的存在屬於一種動機，一把探索之鑰，一串進入未來電子世界的導引。存在的空間和條件或許有限，但她所標示的精神本質是無時間性的，也因此，Lili 不屬於特定的時間，Lili 永遠凝固在當下的年齡。

　　Lili 開始成為一個動態的注腳、藝術行動的靜止者，我想確定 Lili 有來過台灣，所以一定要有當地人跟她交流的記錄。我製造一個假的事件就是她的意外暈倒，開始是為了看暈倒後周圍人的反應，接着她一直在各個地方重複暈倒，所以暈倒變成她存在的一個模式，她暈倒，路人會回過去看她。也有一次，Lili 戴着頭盔坐在機車

上，好像要發動車子，旁邊一個台北人在看她，我立刻就拍下來了，成為一個歷史的時刻。她是真的在台灣存在過，有生命，有軌跡，有交流的記錄。通過這些照片的序列，我們就可以追溯 Lili 生活的敘事，照片承認了她的存在。Lili 會讓我想起《愛麗絲夢遊仙境》的故事，一個人體模型猛然滑落到我們的真實世界。在台灣，Lili 在圍繞着當代美術館的三個地方進行拍攝，她三次暈倒在附近的不同角落，成為整個故事的結構。我在台灣的西門町到處找尋 Lili 的形象，在那邊不斷地找尋她的衣服、配件，儘量做出台灣人的氛圍。摩托車是那邊非常流行、日常的交通工具，還有夜市、酒吧、書店跟茶藝館與我剛剛來到台灣的時候所住的奇怪旅館，帶着情色意味，裝潢奇特。我把 Lili 帶到其中的壹加壹，這個房間四面都鑲滿鏡子，台灣人對自我的迷戀在這裡顯現出來。我也邀請了台灣演員張鈞甯在同一個地方進行再創作，增加了藝術世界的維度，成為構成藝術整體的重要部分。

文化的不斷交流、碰撞，豐富了都市的歷史紋理與風土人情，並反映在它所孕育的藝術作品中。本質上，Lili 是從空間感應而發展出來的系列創作，但也包含了時間性的思維和特定的情感及內容，希望跨越疆界，在想像的未來與深邃的過去中自由漫步，繼續碰觸不同地區的人類文化，探索各種層次的人生哲學。空洞的真實被塑造出來。展廳中另一件裝置是 Lili 蜷臥的裸體。抽絲剝繭後的身體僅僅呈現出一片空白，甚至沒有附着情色意味。而同時作為牆上攝影作品中的女主角，卻又如同夢境般召喚不同觀者內心中深藏的雜陳記憶，讓想像的追尋無法停止。

這一次的《仲夏·狂歡》展，Lili 來到了擁有濃厚文化累積和地域色彩的台北，她化身為不同的角色，穿梭在歷史巷弄與未來時空中。Lili 展現了多變的表像和複雜的情懷，看似掙扎於自我的定位，又好像有志於發展多聯結的對話。

《夢·渡·間》

《夢·渡·間》的展覽由三影堂主辦，在他們整個展覽空間內，我開啟了與馬克·霍爾本的合作，這次展覽是為了建立 Lili 存在的真實性，成為一種獨立的宣言。我們從人文地理的空間重新建立了她存在的可能，展覽裡面區分為人情、地理與她所存在的偽真實存在感，到夢境與她生活的所有細節，與地球終結的想像，最後落在一個死亡的 Lili 主體上。她在最後的房間中造成一種效果，在五米高的 Lili 身上，人從她體積的迷陣中慢慢清晰，到達最後一個房間，Lili 全身赤裸與真實的身體交接在一起，呈現了生與死的存在美感。

既然 Lili 不存在她也就沒有死亡與生存之分別，但是卻在展覽裡面全面地提示了這種可能，在視覺上呈現了她的嫁接，「夢·渡·間」就是一個以真實世界為基礎的非真實世界，就好像兩個平衡的世界我們夢見了彼此，有莊周夢蝶之意。

事物未曾停止，一直在流動。有一個我們

正在創造的世界，它和我們現行的世界是平行在這重疊的界域。在攝影圖片中，Lili如你或我般真實，但是當我們的目光落到她的塑料手臂關節上時，也知曉這一切並非真實。在Lili身上，我們看到時間共存的不同層面。在人或非人、時間和空間的內與外，我們想深入時空旅行從而探索到中國式哲學的體現。我們從開始的一個地方到另一個地方，從人類記憶和經驗中接觸不同的對話，由Lili以藝術的方式將所有的時刻都記錄下來。它們將成為她的一部分。

慢慢地通過各種細節的營造在每個展覽中產生新的溫度，在各種形式的深化間，她慢慢形成了自己的性格，連接了所有相關的脈絡。這樣連成了一個很龐大的整體，在我的生活底層不斷地孕育，形成了我創作生活的新的關係與結構。在世界範圍內產生不同時間與深度的創作，相關於文學、流連於各種藝術領域的探索，在一種無目的性的各種研究中開始產生新的維度，一切猶如鏡子般，反照着我的狀態，在這狀態中交織着各

的，但是卻由於來自我們，因此是類似的。人們能看到Lili，從他們自身獲得不同的記憶。我相信每個人都有自己的不同時間，我們看到什麼時，將運用記憶去確認所看到的。這就好像一個水晶球，我們可以將一切放在一個圓裡。我們試着將一切隨意放在一起，我們發現人們能分享所有的行為、記憶、情感、不同國家的所有願望、不同人的體驗，這些都放在同一層面上，這樣人們能夠接觸並看到、找到自己的情感隱藏其中。

因為，在Lili這個藝術創造中，我們談論的不是固定的什麼，我們只是將一切放在那裡。沒有答案，沒有含義。他們沒有歷史指涉，就好像一面鏡子，當你站在那裡，鏡子裡就出現了你；當你離開鏡子，鏡子就空了；當其他人來到鏡子面前，鏡子裡就出現了其他人。鏡子裡沒什麼留下來，那是Lili。

持續探索平行世界，這一次我們帶着Lili旅

鬥牛士 Lili，Lili 系列作品

種可能。經常想像如果能靜默下來感受生活的痕跡，這些痕跡包括陌生以外的一切時間裡面所發生的事情，各種渠道產生的新的訊息。朋友圈中不同的信息與看法會不斷豐富這個整體，對於時間與空間的了解會產生不斷的交流。

在北京開啟的《夢・渡・間》系列，產生了一個新的整體的過程，深入進行以己為創作主體的營造。她不斷轉化着她存在的模式，隨着我的生活體驗，不斷深入各種引發我興趣的領域，牽扯到世界文化與地域的關係，與時事、與人物、與各地的人情的關係。其間的痕跡在不斷的探索中產生新的發現，民族與民族之間、歷史與時間人文之間，裡面有非常多的細膩的紋路，通過生活營造的細小片段慢慢不斷組成。想像的網重複出現在我們所存在的時空之中，形成了另外一個反照物，那個反照物比我們自由、比我們空泛、比我們沒有目的性。它導演着一些無意義的瞬間，它可以與身體墜入這個空間之內，與這個

空間時間交流，達到我想表達的另外一個維度和時間，冥想與真實世界的交接，我內在定義因而引發的多重效應，在我內在不知名的興趣與害怕的事實間徘徊。

我嘗試闖入時間的邊緣，那灰色地帶，她成為我對空間與時間的對照物，是個渡體，使我可身處時間與時間之間、意識與意識之間的中空地帶，可抽離時間與空間的限制而直觀真實。

胡金銓電影
裝置藝術展

胡金銓是中國最有名的導演之一，他的作品《空山靈雨》、《俠女》、《龍門客棧》都是中國電影最珍貴的遺產之一。在他逝世的週年紀念日我們一群電影人為他做了一個龐大的回顧展包括李安、徐克、李行、徐楓、鄭佩佩、張艾嘉、石雋。我被邀請成為詮釋這種懷念的藝術家，但我關心的主題是年輕人與傳統的關係，我萌生的概念是年輕人對胡金銓看法的體現，我關心的是現場在所有未來語境的重要性。藝術和現場的關係，是一個真實的空間產生真實的幻覺。我在一個房間裡建造了另外一個房間，那個房間由四面玻璃牆構成，裡面是一個房間的陳設，展示了所有胡金銓各個時期所製造的服裝實物，我把這個房間裝飾成一個 cosplay 的場景，一場喝得淋漓盡致的酒席。剛結束的熱鬧過後，Lili 疲倦地坐在沙發上，仍然想着明天 cosplay 的事，這時忽然注意到胡金銓在電視中的影像與聲音，便開始在無意間審視着這個老前輩的種

種——《空山靈雨——Liii》……用特殊的燈光強化場景，成為一個活動的風景，觀眾可以隨着玻璃的牆壁慢慢接近這些服裝，產生細節的研究。

Liii旅程使我開始好奇於我內心世界的所有積澱，在亞洲的生活中不斷經歷很多所謂未來與傳統的互相衝突，在各個渠道上鋪陳出胡金銓所有的服裝與現代無根化年輕人的對望。終於完成了《胡說：八道——胡金銓武藝新傳》的裝置展。

廈門的印象來自大片的湖水，南方城市的酷熱，因為集美、阿爾勒國際藝術節的關係，受三影堂之邀，我親臨此地，分別在園博苑主展場的三樓展《夢·渡·間》系列影像與攝影作品，又在三影堂開幕展中與森山大道同期展出裝置作品《鏡》。此外進行着三影堂攝影藝術中心暨第二屆三影堂實驗影像開放展，石頭的名字是亡者之名，倒懸着另一個世界之音，亡者以石頭而存在於此，但卻在他鄉飄搖流轉。宇宙層次萬千，京人間寂寞，只望舊前塵——《平行》。

《平行》（In Parallel）

《歐羅巴》（Europa）是《In Parallel》前的歐洲進行曲，它記錄了 Lili 踏入歐洲的開始。不管在台灣、中國大陸或者香港，都會面臨同一個命題，他們的少年時代只嚮往西方世界，歐洲是現代世界的創始者。現代所有生活美學的價值跟所有進行中的時態都是從西方的結構中建立起來。

我所面對的主題很難避免指向西方，因此，西方注定是 Lili 必經之路。

趁着國際形勢的變化，東方的世界也開始與西方有平衡的轉變，由於經濟助長了個體的發展，很多亞洲東方人開始在國際領域上得到高度的發展，也開啟了非常不一樣的效應。在某些年輕人身上，過往落後的痕跡可能並未顯現在記憶中，Lili 在歐洲的出現也成為一種試金石，嘗試當代東方女孩子在西方出現的效應。為了亞眠的展覽，我們拍攝了一個叫《Europa》的作品，裡面所牽涉的地方包括布達佩斯、倫敦與巴黎。所到之處我們讓 Lili 在各種地方出現，我們的目標

不是大規模的拍攝，而是以即興的創作為大前提，把她帶到各種領域去，與當地人做出非常多的即時反應與密切交流。

這個創作分為四個階段：景、人、Lili、個體與空間的關係，Lili與存在生命的各種人生的關係。Lili做出了非常多奇妙的情緒變化，我遇到的不同人事都對她有足夠的興趣與好奇。反映在作品中，我們從布達佩斯很多年輕人出沒的「布達佩斯之眼」到它附近有名的咖啡館露天茶座，都引發了極大的反響。在第一天的拍攝裡我們取得了非常好的效果，我們在布達佩斯美麗的景色中流連忘返，慢慢研究了她在布達佩斯生活的可能性，她作為一個外來者在布達佩斯擁有了非常甜蜜的回憶。

在巴黎的莎士比亞書店與倫敦的時裝周都出現她的身影，她讓我接觸到不同的人物，引發我不同的動力。她折射出這個平衡的世界重疊着的真實世界，從不同的人對她的反應之中，我慢慢

看出了人生很多奇特的觀點，人存在觀我、觀他的一種奇特的美妙關係。《Europa》是亞眠個人藝術展的前奏，它從人間的空間到各種世界上人民的生活，各個人種交集的現代世界、在歷史環境中所產生的種種危機、在地球上發生的聳動，引發我們對現代人生存環境的想像。Lili以獨立的個體生活在這個大環境之中，有一種美妙的啟示作用。

最後一個段落Lili開啟了與人接觸，跟各種不同的人種互相關照，產生了眾多有趣的畫面。

最終Lili在一個英國年輕藝術家群居的家裡，聆聽了那個臨時的警號，不斷地重複發生在生活之中，藝術家已習以為常，變成生活的一部分，我把那一部分的生活記錄下來，成為一個時間的斷面。我們知道Lili沒有生命，雖然她經歷了人間的生活，但她對生命沒有留戀，對死亡不會懼怕。她看到人間種種的命運，只是像流螢一樣虛無，每個人在自己的領域裡看不清楚，不自知，

Lili 在法國亞眠教堂，Lili 系列作品

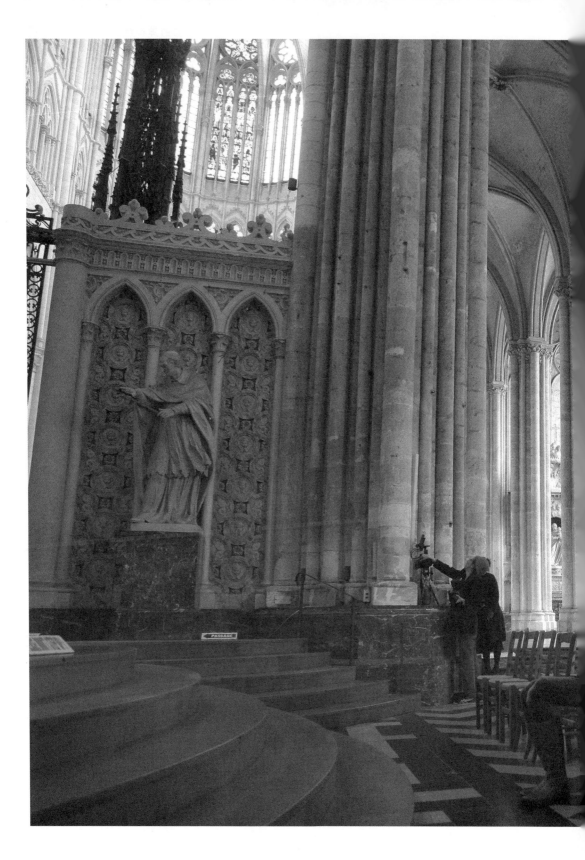

但她卻看見了這裡的一切，人世間的迷惘。

真正逐漸踏入亞眠的創作世界，我在當地搜索着一切有可能拍攝的對象，終於在一個演講之中看見一個女孩子，樣子清淡精緻，有一種幽幽的美感。雖然她年紀只有十二歲，但是她的神韻卻有種永久的美感，我下意識告訴自己這就是我想拍攝的人，她也有所心靈感應，我們就開啟了雙方在影像上的旅程。

哥特教堂一直是我的精神堡壘，高聳的結構有着巨大的靈性空間，令我感覺非常熟悉。建築具有宗教感的肅穆，那種精神使我產生強烈感覺；我受邀於巴黎西北部的古城亞眠文化中心（Maison De La Culture D' Amiens）舉辦五十週年的紀念個展，有緣讓歐洲三大古老教堂之一的亞眠天主教堂（Amiens Cathedral）與《原慾》對視。

在這個展覽中，我有機會讓 Lili 去思考關於人類體驗更深層面的事，去思考生與死。在亞眠，有第一次世界大戰遺留下來的巨大墳場。展覽意在表現幻滅和希望、戰爭和死亡，將哥特文化延續着《夢·渡·間》以後的時間旅程。當人們存在於這個世界上，他們需要希望。我會關注教堂和墓地，在這裡，Lili 處在一個和我們平行的世界，她待在和我們一樣的空間，但是她沒有和我們在一起。我們不在一個時間框架裡。她和我們都在照片裡，這證明了有些事情是可以發生的，所以這是一個平行世界。我想在希望和無望、生和死之間創造平衡。所有這些相反的元素都是平行的，同時，它們最終會殊途同歸。當我們穿越死亡，就穿越了生命；如果我們能穿越生命，就能穿越死亡。我想這就是意義所在，至少，這是第一次世界大戰洗禮亞眠帶給人的感覺。

在亞眠的城市裡面，經常會看到馬路的兩旁有十字架，有基督的雕像，營造了一種哀傷的氛圍，但是對於一個年輕的女孩子、一個住在亞眠

的市民來說，他們不會覺得這是悲哀的象徵，因
為已經習以為常。我們從歷史的探索與現實的觀
察中發覺這裡是一個平衡的世界，同一片土地上
並存着兩種時間，在兩個不同的氛圍裡存在着。

手法完成了這個片子的拍攝，土地成為一個靈魂
的現存者，同時經歷了現代與歷史，徘徊在這個
多愁的空間裡。

在這片土地上曾經歷着殘酷的戰爭，今天卻成
為一個平靜的鄉村城市，生活其間的人不會想像
從前，但是從前卻成為一種歷史的記憶，他們十
分嚴肅地把這段歷史保留在記憶裡。其中，包括
十萬多從中國移民過來的勞工，在不平等的待遇
中死亡。我聽到很多以前的故事，站在他們的墳
墓前，很多是無名的墓碑，一個紀念人員跟我講
述，那時候那些從中國來的移民並沒有人權，他
們不可以帶來家眷，他們簽訂的合約是完全不平
等的條約，等於他們都把身家性命賣掉了。我又
怎能不感慨良多。

我嘗試平靜下來睡在草原上，所有事物在
一瞬間毫無意義，回憶漸漸形成一個新的整體，
所有東西彙聚在當下的瞬間，有如眼前可觸摸一
般，時間的距離失去意義，而空間成為真正存在
的實體。這所存在的時間可以感覺到永恆的瞬間
麼？這片土地在一戰期間發生過不少慘絕人寰的
屠殺，但這只是一個又一個歷史的重演。大量的
生命終結，我對戰爭的概念始終感到震撼，就是
數目龐大的生之滅亡。《Europa》後，馬克·霍
本在這次展覽中，從另一個角度進入戰爭的主
題，空洞的回音在亞眠的地理位置和歷史環境，
決定了展覽的含義所在。文化之家是在一場毀滅
性戰爭之後創辦起來的，它的存在本身就是對破
壞之力的一種反擊。對於大教堂這座偉大建築的
接近，產生了幾經滄桑風雨後一種無法迴避的歷

「三」作為一個外來者以旅遊的名義進入這個
城市，她卻有眾多的朋友，兩個來自不同背景的
角色，同樣介入了歷史。我以一種詩意與象徵的

Lili 在上海，Lili 系列作品

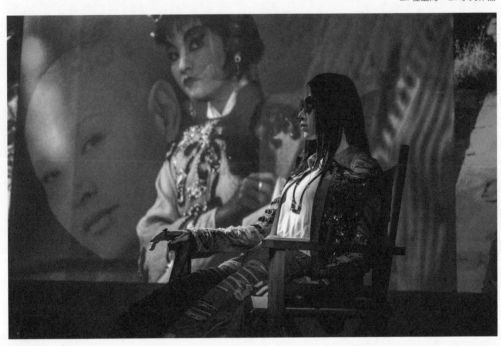

史流動感和倖存感。對於附近索姆河戰役的戰場、周邊的墓地、大教堂、小鎮、海洋和天空的指涉，這一切都出現在展覽中。

這一次，Lili 以異國女孩的身份進入西方世界，觸及全人類經驗的生與死主題。灰色天空下，遙遠的礁石海灘上，她看到了大教堂外的一群人，某種關於存在的本質傳遞到 Lili 身上。她並非一個真實的人，但我們卻感覺到她的存在，她就處在一個平行空間的某處。當我把 Lili 的視覺投入某種主題上，在亞眠的展覽中可以發現它對一個地域命題的發展，兩者同時推動着我去研究。通過 Lili 我們可以在這個命題上產生觸摸到的效應，那種觸摸反射了心靈的世界，同時，感觸到同一瞬間的味覺。當我看到亞眠的墓地和教堂，我想記錄下亞眠的創作經驗，寒風映日，浪潮來去，智慧之河悠悠，橫山婉約，大音希聲。殺戮戰場，《In Parallel》探討不同實點的對視，西方與東方混沌的迷離空間，一個時間的迷陣。

《流形》（Reformation）

在籌備上海展覽的同時，我開始把注意力集中在歷史與現實的幻覺上。與英國的策展人馬克‧霍本談到上海的種種有了一些新的感覺。中國人的上海情結起源於對西方的期待與自憐所產生的綺麗之美，活在各種形式之中，產生了一個曖昧又奇特的世界。時代的衝擊在當時譁然急促的世界中，其華麗與頹廢難以想像地構成了它的複雜性。多層次的交疊，在城市的風光與國際形勢的侵襲中展開。當時所謂的洋人，活在上海的租界可以輕易實現任何慾望，這一直是西方人的夢想。有時候在上海會看到自己本國所沒有的風情，這風情已經誇張地成為我們所共有的記憶，這樣促使我找尋一個新的角度，重新進入這個充滿磁性的神秘世界。

到了這時候，我開始感覺到從前的重要性，開始收集以前所製作的東西，希望能與我現在的東西同時展現出來。因為我的時間觀已經改變，作品在我的履歷中沒有先後的次序。我好像一直

在無序地創新，無序地創造新的作業，製造着一個不斷增長的世界。但那些確實沒有增加或減少之別，因為即便是一個作品也能代表全部。當我跨界進行了多樣創作的同時，其分量也不會因此而增多，仍然是同一個世界。這讓我產生了一種真正的自由度，我可以隨意選擇各種不同的媒介，用各種不同的方法去訴說我當下的感覺，深入各個文化的層面，持續製造各種手工的細膩。我喜歡碰觸各種地方的人和物，這些文化一直吸引着我的興趣。當我創作 Lili 的時候，就好像撒開了一個認知與想像的網，可以隨着感觸與遇到的人和事來發展它的內容，深入各種藝術的層面。它本身就是一個無定的創造體，這次展覽名為「流形」，就是從這種無定的狀態回到我們熟悉的過往，無縫銜接着時間的軀殼，重新連接起記憶與往事，連接起上海與我深層的關係。

流形在我的心目中不斷產生一種變動的效應，當我不斷重複找尋心中上海形象的同時，發覺裡面有一個東西不斷地邀請我，也不斷地拒絕着我。拒絕的是歷史的殘留與變形，引誘的是它裡面所產生的獨特的時間氛圍。雖然這種氛圍帶着淒美與一種殘酷的氣氛以及大時代的陰影產生的種種細節，使我感覺上海仍舊沉迷在一個非常深邃的歷史氛圍中，仍然有很多解不開的結。我漫步在黃浦江外，看着古老的建築一棟一棟陳列在路上，華麗壯觀又十分精緻，這形成了一種我們認為的上海味道。但與此同時，我同時生活在歐洲眾多的城市，包括曾經影響上海的倫敦與巴黎，在這些仍然美麗的城市中，我看到極多的龐大歐洲古建築的景觀，仍然完好地保存在他們的城市中，上海的黃浦江只是他們建築的一個剪影、一個片段。這時候，我驚疑我們自己原來的模樣在哪裡？上海應該是個什麼樣的存在？在清朝，外國的商務以上海為一個公開的港口，不斷有外國的商人往來，慢慢形成了法租界、英租界

Lili 和美國總統奧巴馬，Lili 系列作品

的場地，經過眾多歷史的變遷，上海已經失去了
原來的模樣，但是這些空間卻歷歷在目地留存
着。新的建築大樓又凌駕於視覺之上，形成未來
的景觀，這種不對稱的記憶與未來的構想，讓我
心潮澎湃，使我產生了三段世界的主題想像。從
未來的世界到過去的世界，形成了
我今天想表達的上海的感覺，Lili 同時經歷了這
三個所指涉的時間，構成她一次心靈與真實時
間、歷史時間的旅行。

流形

捌

The Practice Road

在創作的領域裡，全世界經歷過看到過的物質都留在我的心裡，就像海潮一樣，沒有預設，隨時等待它們的出現。

新東方主義發展至此，我的內在世界持續地隨着問號不斷深化，形的終極處產生了兩個新的意象──流形與形魅。

當我越來越深入對環境中細節的凝視，才知道歷史是什麼。世界上每一個對象都不是自己能完成的，除了自然界以外，我們所碰觸的都是人為世界的製造。有時候分不清人是用他的意識來製造着歷史，還是時間本身在製造着這些人的概念，使之付諸行動。對象流變的因緣是否牽扯着人本身的意識進展？整個世界都流動着物質與人的意識的交接，產生了不同時代的細節。有時候，我會把細節看成是新的整體，當它呈現在其整體中，就會成為組成意念的部分；但是當它被獨立，每個對象就成為一個新的整體。流形代表了瞬息萬變的分離與組合，每個東西通過接觸與分割，產生了兩種不同的路向。

我在舊衣店收集了大量的衣服細節，這些人身上穿着的色彩與材料、剪裁與樣式，構成了一

個龐大流動中的人間歷史。各地的民族在無聲地滲透着時間的痕跡，有些被孤立的民族仍然停留在自我的狀態裡。每個國家都有它的服裝文化，尤其是亞洲國家，但近兩個世紀以來，亞洲卻不斷複製着西方的服裝歷史，成為一種仿傚與蒙昧的記憶。日本是一個龐大的西方文化轉載國，文化在那邊重新烹調，再輸出亞洲，像河流沖洗着記憶的浪潮。我經常會想到，在這海的心臟裡也許藏着不少人類的遺物，當人要把記憶消褪的時候，就會把物質大量投入海裡。大海變成一個收容記憶的虛無空間，但又在某一個早上派潮之時，把這些記憶的物體，經過胡亂的交合送回岸上。那時候記憶被清洗了一遍，但殘留的影像卻交織着朦朧的意識。那個模樣似曾相識，經過海潮的洗滌，物質之間的分別靠近幾許，它們已離開了我們的時間，卻殘留着原來的形狀，混合着一切不再能名狀的記憶。物曾經存在的本位被剝奪，只剩下回憶的殘骸。

有時候我感覺記憶中許許多多的物質，曾經與我們相處良久，但也任時間的衝擊下模糊了它存在的價值。海水是大自然生命的母體，一切從那裡來，包括我們從前的從前。流形可以讓我進入模糊的時間，使我知覺時間的無間性。存在世界的物質各自在扮演着人類的道具，從人的記憶而生，從人的記憶中消褪。歷史就這樣，模糊了它的輪廓。走在街道上，流形處處，是我看到世界的方式。在創作的領域裡，全世界經歷過看到過的物質都留在我的心裡，就像海潮一樣，沒有預設，隨時等待它們的出現。與一種空洞的對話，在流動的物質中找尋拼貼與關聯，慢慢組成了一個形象，填補着某一種空白。究竟那個空白有多大，能不能把全世界的物質都集中在一起，再努力把世界的存在空間填得滿滿的？讓我們真的相信這些時間有精確的間距，所有發生的事情都密合着我們的意念，讓我們相信我們與時間的默契一刻不減。這時候我感覺一切在我面前的物

質同時漂流着，並自行組織着各種形狀，各自訴說着自己的故事。我可以看到其中的偽裝，看到一個物質遮掩着另外一個物質，兩種物質並置在一個之上。物質散發在一個龐大的範圍，形成了牽動的氣場。從天上降下萬千的物質，數量驚人，可停留在空中。猶如一個花花的世界，在其下只看到隱約的陽光，時間在這裡消失了。它的順序被徹底破壞，就猶如我看到那失落的世界，在穩定的渴望中逐漸抽離。物質是流動無定、存，它將會失去記憶的依存。物質是流動無定，瞬間變成歷史的痕跡，無間地流傳，當我看到這個世界，物質在無間地流傳，無論到了哪裡，它都是同一種存在，揭示着時間的奧秘。那源點在哪裡？從零到一，從一到萬，裡面產生了無限的數字，有自成體系的流傳，成為各自的密碼；有時又好像文字的符號，大面積收集成為版塊。版塊的碎裂成為各自的出路，大一體的墜毀產生了故事的崩塌，卻有機會涓涓細流、等待着新的爆發。萬千世界

的此起彼落，鳴奏着各種不同的聲音。不知人間何世，寥寥落落幾筆。

我走在倫敦卡姆登鎮的 Vintage 店，馬路上面的朋克痕跡逐漸消失，換成旅遊式的賣場，朋克文化的裝店大量消失，影響力早已在倫敦的本土消失，成為時裝想像的資源。

在歐洲的市集中，我被那些擁有不同年代的物件氣色吸引，工藝作業使它們保全了確切的時代印記，通過它，我可以區分不同時間的內容。這些令人似曾相識的東西，是一種文化移植的遺留。從斷層中重新出發，在各個國家不斷複製，在這裡我可看到歐洲是地球村成形後的文化輸出國。

我喜歡日本的布料是因為那熟悉的感覺，日本的標籤化印記，在亞洲人心中有着相當的分量。在西方文化的影響下，我要如何相信心中的東方？中國物化南北，現代思維卻分東西，在我的內心中東西方無定自轉，日本一九七〇年代的經濟起飛，大量商品輸出東南亞，影響了整個亞洲的形。日本有深厚的怪異文化傳統，在石岡瑛子的手上，比約克（Björk）轉化為一種物哀的狀態，這種美學常見於傳統中抽象的部分，裡面裸藏着一種遠古的靈魂，都延續着中國的源。三宅一生、川久保玲、山本耀司三大師的完美示範，以個性發現世界，到了今天，三人仍平衡進入未來，勢頭仍未減弱，仍然領導着日本與歐美，對歐美的傳統美學脈絡產生重要的平衡。現代化的禪意也由此在西方國度生出花朵，散發着新時代的重要訊息，日本高級成衣的魅力超越服裝，自一九七〇年代末期，至今仍是世界時裝主要影響力之一，而且比某些西方大師更長壽。使其能持續譜寫人類的處境與故事，在不同的時代中產生普世的認同感，他們是如何做到的？如何度過那麼多年的挑戰？結識山本耀司之後，開始認識他豐富多彩的人生觀，他練功夫，出唱片，完善了

自己的人生與風格，是個在夢境與真實間遊走的人，是個流形的高手。薇薇安・韋斯特伍德（Vivienne Westwood）卻是形魅高手，在有形中找尋的無限想像。

在國際遊走，會看到不同國家的人群流落在城市中，有似曾相識的感覺，世界愈來愈像彼此了。像一片時間的海，潮漲潮退，今天已漸歸統一了。

在東南亞，當我看到馬來西亞傳統服裝時，有着錯綜的奇異感。我一直搜集值得收藏的衣服的樣式，在世界各地循環無息地對比其間的細節，讓我產生交錯的視覺，時間的臉半透明地重疊着，東與西、強與弱，互相滲透，互相交換着訊息。歷史在物化移動間記錄了精神訊息。

在密集的訊息交錯下，灰色地帶不斷擴大，相互運動着個體的動力。傳承與轉移、文化交錯，與錯位進行式，不斷顛覆看巴別塔的後代。

以歐洲為基礎，美國的全球化番美仕踏入二十一世紀的同時，已成功地間離了異地的民族性，成為過時或他者的存在。來自民族的窮困，使少年人一代一代心繫西方的自由與美好，若有人仍然穿着民族性服裝，就是一種拒絕同化的態度。

在生活細微之處，總會無時無刻地被某種熟悉感所召喚，指向根源。在舊貨市場閒逛時，各種來自不同背景的實物堆放在眼前，好像在玩一種屬於回憶的拼圖遊戲。在中國的市集中，不同朝代的東西放在一起，我會嘗試鎖定某種物件，飛快地說出它的朝代，表示其出處、用法，不斷訓練自己的直覺。看着各種年代不同的造型重疊的意象，各種當時當地工藝的細節、各種不完美與審美趣味，都流動地交雜在一起。分流的形不斷自在組合，形成無間形的歷史。

流形中國

流形如水，出於無間，無形無相，卻使一切聯繫互動。我喜歡繪畫流形圖，在日常使用的A4紙上用削尖的鉛筆開始塗鴉，心空靜物，隨着空白的地方流動。

當我拿起畫筆，白紙上出現的第一個線條，有時候是強而有力，有時候是艱澀婉轉，每一條線條總是劃破一個完美的空間。一個虛擬原始的生命，在空間中重新找到它的平衡，自我成為一景。這時候第二條線即將要為了平衡而生，空間再受到牽扯，產生了另外一景。這兩個景在空間內，互爭長短，產生了兩個重疊的世界。即使它們的線條沒有交接，但是那空白已被個體所佔滿。重疊在兩景的空白世界中，產生了重疊的意向。為了平衡它們的存在，第三個線條應運而生，這時候世界分為三個景象，同時並存，又互相交融。在人的視覺裡它們互為表裡，產生了一個新的整體的世界。那時候空白的空間依然期待着新的平衡。第四個、第五個線條，陸陸續續降

臨在這空白的宇宙裡，這宇宙的方圓沒有改變。

但為了平衡，這些線條卻越來越多，多到產生了複雜的符號，產生了相應的規律，產生了蒙昧的視覺。世界在這樣不斷產生新的線條，直到這張紙變成全黑。但是空間還是沒有改變。究竟我們活在什麼樣的世界裡？各種的線條代表了各自的意義嗎？

空懸在這茂密的天空，天色漆黑如墨，看不到遠方，看不到盡處，聽不到熟悉的聲音，未嘗到甘甜的美味。人在沒有知覺中失去身體的記憶，讓物質流過。這空洞的所在，如何去辨識曾經，沒有形狀，只有流動的細流。如果萬物消失於一瞬，卻在一瞬間重演，我們來自於何方？在宇宙的光影底下，猶如夢境。

攝影作品

古典威尼斯

今天在威尼斯的大街上，看到藝術家馬瑞阿諾・佛坦尼（Mariano Fortuny，原西班牙人，後落戶威尼斯）的故居與畢加索的女友作品的展覽，女性美在意大利的美學中深入我心，影響我掌握形意雕塑的力度。畢加索的女人的展覽充滿了意大利浪漫的細節。此行在意大利文化的吸收上有十分豐厚的收穫，意大利的形意情態畢現，靜靜在這廣場的邊上，喝口咖啡，聽着小提琴現場演奏，時間感覺有了質感。無論大小的角落都有精緻的小雕塑與圖案，都有着自我的韻律世界。在這精緻的聖馬可廣場上，一切都可融會在一起，金、銅、木頭、玻璃，四面八方都有創作不斷的威尼斯面具。威尼斯的工作令我有機會認識古典歐洲服裝製作高手，親自碰觸到衣服布料的工藝與樣式，舊時代生產的高級布料很窄、很貴，一幢房子的錢只能換一件衣服，極有錢的貴族婦女，一生也只能有四五件華麗的衣裳，即使為適應不同場合，也只能換胸甲、內裙，而外衣

因手工精細，有時動用到極細的銀絲刺繡，價值連城。在中世紀，他們開始集中在腹下的中心點，形成了日後服飾變化的原型。文藝復興時期，一五九〇年代，有名為沃塔舞（Volta）的舞蹈，有把舞者整個托起的動作，就利用了服裝的中心點，以骨架支撐裙身龐大的結構。以木材或後期的金屬製作中心點，承擔了整個身體的重量，這形成日後緊身胸衣（Cosset）的雛形。緊身胸衣是傳統歐洲婦女穿着的內胸中衣，她們都沒有內褲，只會替換一件長身的內袍，用輕薄的棉麻製作，手工精細，後來經過不斷改變，新的形式與功能不斷產生，直至今天仍在發展中。那時的歐洲人身材十分瘦小，只有半大孩子的高度，

這一點令我十分驚訝。

威尼斯的河岸上，佈滿着燦爛的陽光，我們全神貫注地在這個空間內腦力激蕩，從大的形體、剪裁，到每一個細節，找尋着威尼斯文化的魅力，重新理解歐洲古典文化的精神狀態。意大

利小型工作坊的魅力在於真誠與細膩，不覺工作到日落西山，內心卻一陣清涼。

昔日的表演藝術總有性服務的成份，胸口開底，飾以色彩豔麗的外露蕾絲，胸部從兩邊壓向中心，使乳溝突出，成兩個連續的對等三角形。妓女不穿裙子，穿一種中開的短褲，方便性服務。從文藝復興時代開始，人文主義抬頭，威尼斯人舞會開始脫離神的絕對監管，因此在狂歡節中，他們戴上面具，就可避開上帝，自由自在地做自己想做的事。至於威尼斯面具底下的神秘意識，我仍在逐漸深入地找尋它的脈絡，以及與我自身內在脈絡的相似性。在歐洲製作古典服飾期間，發現他們有種驚人的配搭能力，傳統告訴他們一切的細節，明白一件服裝的製作過程。每個細節環環相扣，每個年代都嚴格地反映當時社會的現實，融入審美中。

西方給我的感覺還是比較物化，但卻充滿科學精神。事無大小都會研究透徹，成為科學的

一部分。科學是人與自然的中介，也是人控制自然的憑藉。這一點在西方的世界中十分明顯，也影響後來的科技世界。自然賦予他們的力量，成為日後百科全書概念的基礎。物化基礎的靈性都顯現在歐洲早期的手工藝中，因為他們相信人在靜默中會顯現神性。體現在節奏中，深厚的西方文化都有靈性的存在，因此他們產生了偉大的音樂，層層疊疊的有如建築的韻律。如文藝復興時代衣服紋樣極多，結構也多，西方形之終極為韻律與質感，因此永遠無法單看局部而確立形狀。

內在來自深邃的結構主義，建築學成了一切節奏、質感、互動的原型。米開朗基羅的雕塑，在我的內在深處，經常會感覺到這種連綿韻律的勁道，這也是我對歐洲文化能流傳下來持續展現渾厚豐盈的理解。

十八世紀的女性主義時代，特別是威尼斯時代，深入我的內在，奇怪地被某種裙襬所吸引。

歐洲各時代的衣服成為我進入陌路的門檻，它包含的不是時代的變化，卻是那種不斷在各種時空間流露的物性。人也為物，沒有物質也沒有人，但人源於靈性，卻是不爭的事實。這時候我想起了山本耀司的大帽子造型，來自歌特式愛倫‧坡神秘客，是那時期的一種象徵符號，不管作家、音樂家、知識分子都樂於以此為自己形象的代碼。亞歷山大‧麥昆（Alexander McQueen）把人與動物無間斷地聯想在一起，有如卡夫卡的咒語，動物不只是依附在人身上的裝飾，而是人存在獸性的內在真實，在情感記憶的深處，動物與人是否擁有共同的源頭？

靈性成為映像陌路紋理的內容，有如蝴蝶的原型能夠變化出一千萬種不同的樣子，每個民族不斷自在地顯現靈的特性，不論是中國的旗袍、日本的和服、印度的紗麗、歐洲的宮廷，只要原型一定，變化又告展開，自然潛藏着一張不斷變化的原型的臉，如幻象不斷向着核心旋轉。

縱觀歐洲服裝歷史的流形，西方剪裁以建

築為原型，發展出延伸人體的形式美，下襬的精
妙，以建築塑形。中國剪裁重形態，求感性動
念，如何把兩種力量會合？埃及、希臘、羅馬，
中世紀愛把頭髮包起，文化中有層層疊疊的頭巾
保護頭髮；拜占庭，文藝復興，十五世紀西班牙
皇國，那原型何時開始？十六世紀伊麗莎白、
十八世紀拿破崙時代、十九世紀維多利亞時代、
二十世紀希特勒時代、二十一世紀美國時代，二
戰後歐洲元氣大傷，特別是英國，縱使文化創造
力強，但已失了時機，讓位美國，我在此時深研
這時代流形的脈絡，仍繼續歷史源流的探索。體
驗到每個年代都有能記錄其行為與心跡的服裝，
文明有時候會掩蓋其血腥的現實。有了至高無上
的皇，就免不了流血的暴亂，因為每個個體都有
成皇的願望。

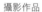

攝影作品

坐者觀形

到了今天，流形漸入平面的世界，現今映像浮現出一種精細無瑕、若即若離之勢，內在欲念泄出，無所不在，歷史模糊，在二十世紀八十年代的服裝大師作品中，歐洲對世界文化的拿用成為時尚的利器，以超現實主義的姿態顯現，濫用轉化，在異國情調中就算是平凡的東西也埋藏着異常的力量。

這是一個互相影響的造型世界，已沒有原來的，只有混合審美，每種事物都可以拿用，每種行當都可以跨界，新世代在清洗着記憶，急速構成一個平面的世界。平面世界在清洗着邏輯，使一切既有文化形同虛設，已沒有實際意義。一個多重觀看的世界正要展開。回復多元並置的繁華景象，這時候，人與人活在一個浮動的距離中。

全世界流動着互滲的血液，世界在一個大沒有長治久安，只有一刻爆發、一刻毀滅。

流動中，總是有人做着令人驚訝的創作藏於其間，互聯網令很多不為人知的創作浮現於世界的

視野。電子聲音接近無聲，它在傳送着訊息，電子化邏輯掩蓋一切，各種文化、各自底蘊，共冶一爐。站在這瞬息萬變卻緩慢攀移的時空，找尋流動的意義，它如何形成一個整體？力量歸於單一，如何運用那貫穿一切的流動力量？

把世界打開，所有事都維繫在一起了。世界是一個不斷流動的場域，心卻是靜止的，流形就是貫徹心中空白，觀世流形，以坐者之姿，取其所用，無着於物。物既不定形，念不止於息，永遠在進行中，交錯着無定層次，隨時進出於虛無。形如液態流動，在閃爍間定形。這時候，我被沉醉在無邊虛空中，藝術開了一道閘門，不管開到哪裡，那私密的聚會，我們來自兩極，來自有無，道體強烈，一種自然流動的創作，心息皆空，任它來去，不着某地，自然生滅。控制時間的質量，向虛空迎送，不用力。在創作的前沿，已克服了無數的閘門，我開始進入流形狀態，如水流，進入人間的影子世界，找尋陌路之痕跡，

時間的寬道，增加層次的角度，使我們可以脫離時間範圍，去觀察時間的內容。

形而上學進入能量存在模式，找尋衣服中再生的能量，一直是我創作的主力，非形本身，而是形體內的存在模式，已成現在的基礎的狀態，我的影子已流入歷史之脈絡，而且我也無從進入，它已自成體系。中西合璧的美學結構、密集的細節與大膽色彩、融合一切卻變幻莫測的剪裁，形成完美的剪影。從能量開始，儲存能量的衣服使演員產生內在的形，以藝術的角度，用能量推動另一個場介入。

現在電影的着裝已進一步受商業影響，剪裁愈來愈講求美觀，已迥異於古代的制式。美國新一輪的商業電影大量使用其他文化的傳統手工卻以現代剪裁為基礎重新塑造了服裝的形態，但由於各種朝代的特色紛紛被削弱，致使各個朝代的衣服都成為相似的形態。大量精工的製作使這些衣服充滿說服力，這種強力的商業性成為這個時

代的印跡，也是好萊塢傳統的跨文化大膽塑造。

由於傳統手工藝式微，部分服裝製作已趨向商業
的加工或設計師的助力，電影視覺上的競爭使他
們得到新的工作範圍，各個設計師的巧思豐富了
傳統的形式，卻也弱化了傳統的精確度。商業形
式使製作時間縮短，施工成本又把原來的細工漸
粗，傳統是神思的甘露，由時間與心的空間精
製，至此只傾向價值取向，徒具形式。傳統形態
在不斷生長與變化中定格，如今形態靜止，只成
為風格。

這時候，東西方兩種深層文化在互通着氣
脈，這是不一樣的層次，有一種力量拉着我脫離
往日的層次。這裡看到一些神奇的景象，每一件
服裝都有一個坐者，決定形態與色彩。坐者有時
候是服裝本身，它有一個精確的靈魂，作者與之
交流，作長久的交會，以至靈通聖域，那是超越
現在的。我的原型在測試的過程中不斷深入，坐
者控制狀態、質感，卻可觀細微，這是一次個人

內在的探問。但我已深陷那轉換的特定隧道中
了。我開始思考前衛與古典的區別，在世界每個
角落找尋各種行當的師傅，他們各顯神通，以流
形貫徹。

靜觀時間流形。坐者的神秘處，形魅的
終極。

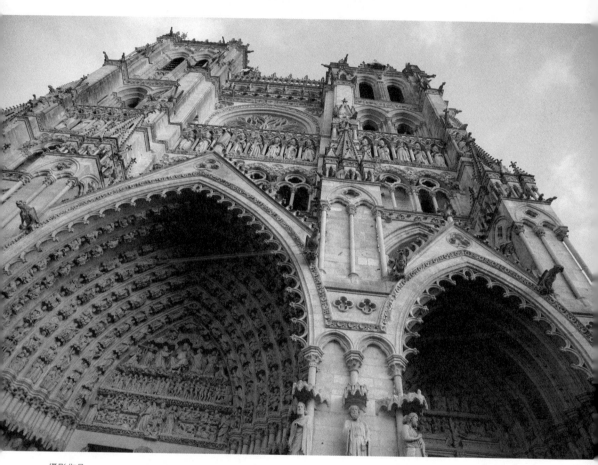

攝影作品

形魅

The Practice
Road

世間每一件器物都埋藏着
一個看不見的主人，他以
「缺形」的狀態存在於器
物中，成為其對象物。

形是從記憶而來，就好像一切已經發生過的密度，用心跳去感覺宇宙最原始的節奏。這些一切都可以化成無限的形象，共存於我們的周圍。

這些形象分佈在空間裡，像大海的孤島，跟每個獨立的靈魂擦身而過。這些孤島隨着時間不斷重複出現在我們面前，因此我們給它名字，給它歸類，它成為我們記憶庫存的一部分。通過收集慢慢累積，它們成為一個整體的印象。

從另外一個層面來說，很多東西早已存在，也在不同的時代轉化着它的形式。原型並沒有改變，但外觀已經全然不一。究竟原型有多深遠，一個又一個地重疊連接着，又不斷交錯成為新的原型。我嘗試去尋找時間與空間的終極，就在我們每分每秒的眼前。只有我們放眼遠看，心中的影像穿過眼前的景物，穿過形態的偽裝，才能一層一層地穿透，到了無限遠。就有如我們前面看到一面牆，牆的後面有另外一個房間，房間的後面是大街上的一個側影，大街的後面有一個公園，人影在那邊走動，公園的後面是一座摩天大

濃淡的味道，用耳朵去聆聽空間的距離、聲音的的視像，讓雙手去觸摸觸感的曾經，用鼻子辨別我們的身體與這個世界接觸，以雙眼去喚起回憶個共同的視覺、共同的符號，去解釋事物。通過着熟悉的符號，去跟這世界溝通，試圖去找出一識，去讓自己分辨出跟這個世界的關係。我們靠開始發覺了一個科學的維度，保護着我們的意

有時候會感覺看到的東西十分玄妙，我們看得越多就越能把它轉化為記憶符號。前事物的內容。我們每天在累積着記憶的密度，發生過的事情、看過的世界，我們才能辨認出眼東西的時候，看到的都是從前。因為只有從從前我曾經深入尋找回憶的根源，發覺我們在看

碼，形成了記憶的方法。

的語言，從視覺所見的模擬到符號經驗概括的代雜，人只能把它歸納成簡單的符號。形成了訊息的東西重新在腦海內儲存，但是因為那信息太複

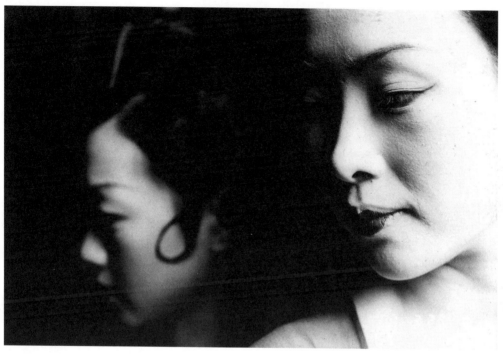

攝影作品

樓，通過各種房間與走廊，我們看到大樓外的公路。公路連接着河，我們穿過河到了對岸，是另一輪的建築群。那些房子的後面是一座高山，我們穿過偌大的高山、不同年代的石頭、大小各異的洞穴。高山的後面是另外一個荒野，一望無際的荒野被塵土淹沒的遠方，視線還有另外一番景象。結果我們穿越了大海，到了遠方的無極處。在那星空之中看不到距離，看不到時間，只有閃爍的光芒，在黑暗中低迴。我們看到時間的盡頭與空間的盡頭，所經過的一切都是我們的回憶，在那裡時間與空間都將會消失，留下形的記憶。

形異神傳

如果我是一個外星人，從時間的邊緣墜入了這個空間內，在不同的時間與空間中，適應地球的環境，那麼一切邏輯都不一樣，我無法理解地球上一切的生存狀態、它們的運動方法。但是只要我找到那種規律，就能了解每種形的關係與它的源頭。了解它們的屬性，就會閱讀過去與預計未來。問題是那龐大的記憶庫存，如何建立在一個系統內？如何可以翻譯成自我的語言？行為屬於空間的一部分，模仿與複製，我們總能發現形的秘密。

如果形是來自時間與空間的結果，生命體就會從零的狀態變成物的狀態。不管是存在物還是發生中的例行的過程，這些都可以被閱讀與計算。神奇的是，這個世界並非獨存，有更多的並行與交錯的層次，穿梭於時間與空間，銜接到其他世界去，帶來另外一種訊息、另外一種邏輯、另外一種比例，影響着這個時空的進程。

如果時空是一個載體，它在宇宙中成為一

種儲存記憶的方法，如何理解它所儲存的內容？我能感覺我們所看到和感到的一切，都是這些記憶的結果，每個世界之所以存在，是來自他的記憶。只有記憶能解釋一個東西的完成。因為每一個步驟都在重複着它的過往，在微細的節奏中進化着。時間的密度猶如彈簧，每分每秒在加快着速度，使我感覺到宇宙空間的大小的謎團。在人類的視覺中宇宙是無限大的，宇宙有多大？我能感覺一個恆久不變的東西，就是那空間的定義。如果用空間解釋宇宙是無限，那是因為我們解釋的立足點太渺小，宇宙已經超過了我們所能計算的比例。如果把宇宙說成是無限，那心就是它的所有，心跳聲即是宇宙的全部。它以重複並置的方法，共存虛與實的兩面。心跳是把靈魂與物質合二為一的原型，在這個點上，宇宙的一切現象都是單一的，只有通過這種心跳，宇宙才能辨認出自己。

如果宇宙是一個方圓，不增不減，永恆如一。我感到全世界的一切都在急速縮小，但是年齡不一，因此會產生比較快與比較慢的節奏。人類可能就是這個縮小過程中的一部分，時間的內容也在迅速改變，其密度越發集聚。在蒙昧的存在裡，時間與空間製造着無以計數的微小的曾經，人類用了他的心去感受空間的變化，走上了科學的道路，以物為基礎，用計算與記錄去歸納宇宙的紋理。事無大小的研究產生了人類豐富的物質視覺，更穿越到無際的宇宙。如果星空也是一個物理的現象，它是真實還是偽裝的？如果時間與空間有靈性，它是否有所規劃？還有情緒與它的記憶、我們的情感來自何方？是不是萬物皆有？

我相信人類最原始的存在體是在它觸發成為記憶以前，情感已經存在。可以說情感是人類存在以前的模式，而記憶只是它的附生物，每個記憶都牽動着原始的情感，甚至使它完成它存在的使命，也來自情感的驅動。單細胞為什麼可以

在一個空間產生另外一個，並且一個又一個重複着自己的形狀，慢慢形成了它玄妙的組織，組織又產生了一個生命整體的雛形。每個單細胞有不同的屬性，它會自己尋找相同的伴侶，形成一個網絡。這時候一個生命開始訴說着自己的故事，它們有心臟，掌管了它們存在的記憶，它有不同的功能，去達到生存不同的各種需要。猶如城市的馬路，穿梭在單細胞之中成為它的血管，心臟通過動脈，把生存的訊息傳到每一個部分。生命體不斷製造自己的需要，在漫長的時光裡，與周圍的環境達成共識，形成了它們互動的默契。這樣單細胞不斷地繁殖，就有如夢境的開始，當時機到了它就會產生自己的形狀。在虛空中一覺醒來，或是一棵樹，在微涼的風中修行；或是一隻鳥，在帶着濕氣的漸暖的陽光底下飛翔；或是一隻蜜蜂，飛撲着花間的蜜。在那時候我的眼中，不知道蜂蜜是什麼，只感到它是我情感的回憶。

地球上每個存在的東西，都有它的原型，如

果樹有樹的影子，影子就是它的前身。每棵樹都是從回憶而來，因此它們有一樣的形，卻擁有不一樣的世界。當樹選擇了它不同的形貌，在物種中變化，在運動中繁殖風景，樹變成叢林，每一個都有着不同的名字。

人類與大自然分割，隱隱約約回憶到自然的懷抱，但依然相距甚遠。在記憶的源頭之中，還有記憶的源頭；在回憶的方圓裡，還有回憶的方圓。我們夢到與動物同種，究竟我們處於這大自然所產生的一切韻律與節奏中的什麼位置？在未知的隔閡，我們體會生與死這個大自然不變的定律。能回憶起多少？我們以自己的形象產生與空白的對話，我們身披獸衣，嚮往着神靈附體。我們觸摸不到大自然的實在，被區隔在各自心靈的方圓，好像沒有回歸的路。這幻覺一閃無限，我看到時間的邊緣，一縱即逝。我在夢的角度穿越了時間以外，看到這閃爍的一瞬，錯把自己的身體看成是地球，把山川湖泊看成雙手與血液；天

空猶如想像的頭顱，大地猶如運動中的軀殼。它在迅速移動着，山巒起伏永不終止。我看到漆黑的星空是夜裡的夢，看到白天的日光是過盛的熱流。如果我是這裡的一個夢，能夠看到多少層次的世界？無限的傳流在我們的裡裡外外。不同的記憶體交錯並流，產生了我沉默的回憶。睜開眼睛，不要看見。那一切遺留在眼前的景象，它繁雜荒謬，又千嬌百媚。我心靜默在無間的荒野。

缺形

世間每一件器物都埋藏着一個看不見的主人，他以「缺形」的狀態存在於器物中，成為其對象物。在明式家具裡，「缺形」所形構的細節深入人體的奇經八脈，融合在以人為對象物的客體裡。人以其世界可觸之物施以想像，製造無數的器物，漸漸建立了整套人文文化的物質歷史，它們都反映着靈物互動的精神世界，指涉一個集體的存在──人。每種器物都記錄了人靈魂世界與實質世界在特定時間的記憶，把他們所思所想所需所用，從實質生活層面到靈魂與世界關係的想像，全都體現在器物的細節中。包括材料、坡度、色澤、圖案、形色、大小，與人的整個精神、生理、感官系統的和合，整體皆合乎宇宙邏輯，合乎民族民情的素養。在手工製造的年代裡，這些都是時代生存的見證。

形魅在物與靈之間開發着對話的可能，體現在器物中，包括餐具、酒具、家具，各種與生活息息相關的器物。進入多維的年代，新的視野使

一切界面重組，重新使逝去的時間甦醒。人可以在器物中重新摸索時間的內容，體現文化記憶深處的回流。近百年來被打入第三世界的東方國家的神思故夢，也藉此奔向未來。

在形魅中體察陌路的神秘，在原慾中流連──美麗的事物總會吸引人的注意，而且會令人產生各種反應與動力，深刻地存放在心中，滋養着脆弱的情感。而那隱秘的堡壘，漸漸形成對外的分界，自存形象日益強大。日本明治之夢遺、西方影子的東方凝視、亞洲的文化記憶，有兩個歐洲，一個來自原來的歐洲，一個來自日本轉化的歐洲。有哪一個具有普遍價值的東方夢，又有誰認為這樣可以成為我們公認的未來？

中國在意識內屬形，或形構成實之虛幻。形是人意識與現實的中介，人以形存，但形乃魅，使人迷惑，因它本非原因，也非結果，它只是一

個渡體，着形乃道，迷形乃魅，但如何才不迷？知覺本身就是迷惑，我們靠着它動用記憶去判斷事物，知識何不亦是迷惑？知而不恥乃人心墮落之根源，大虛乃無限正道，因它能藏而不見，通而不曉，破格納形，不着痕跡。每天有如書寫日記般創作，如流水，沒有既定模式，卻包含着每天所想所見，就如一種生命的對話，沒有中軸、中心點的創作世界，卻有一個無形的內在流動，不增不減、不明不滅，不用時間與空間的語言，形而上的世界觀。沒有開始與終結，只有流動的細節，無形流動的河，雖然流動，卻在時間以外。

消失掉的無限感，能量如水漏走，人在自我終極慾望中漫遊，未見彼岸。

空中竹音：愛與美的探索

拾

The Practice Road

◇◇◇◇◇◇◇◇◇◇◇◇◇◇

空白與人原型有什麼關係？那懸在兩米處的靈魂，兩米高看到的世界，比一般動物高一點的視野，人靈魂在空間的坐標，就是地面的視野。既不能飛，也不能入水，在一個身體禁錮的限制中。

煙雨濛濛，水清露滑，回光映日，色澤紅豔，空而無著，隨性奔流。

我大部分的寫作都在飛機上完成，只有那時候，我才能安靜無憂地寫作。漸漸地在那個無明黑暗的空中，感覺著周圍的鼻息，使我在現實與空中的世界建立了兩種時間的模式。書寫漸漸形成空中的橋，我在那裡息隱，看形而上的世界，使我可以貫徹靜與動的時間關係。在空中飛行的模式，如靜止的飛鳥，沒有時間的內容，在速度快的時候，內心時間是慢的，當行動緩慢時，心卻是快的，這是內外平衡的藝術，學習控制時間的容量，使之達到心之飛躍。

在飛往哈薩克斯坦的路上，飛機上坐著眾多平日不十分熟悉的面孔，這時候，發現北亞洲人的面孔一直吸引著我，寬面、鳳眼、白皮膚、黑頭髮、高個子，說著我聽不懂的語言。身在空中，有種很特別的感覺，這裡有種說不出的外星味，好像忽然處於一個截然不同的世界，就如很

黑頭髮、高個子，說著我聽不懂的語言。身在空中，有種很特別的感覺，這裡有種說不出的外星味，好像忽然處於一個截然不同的世界，就如很

多神奇的事對他們來說都是習以為常。他們的臉有著原始又未來的綜合性，形成一種神秘的氛圍。曾聽說人類的早期智者能懂三維、四維的世界，或更多層次的次元，會聚在這裡的一切，全人類都只是它的某種遺產，某種靈體活物的歷史延伸。但究竟每個現代人身上殘留了什麼？是否一個遠古記憶的共振？人處於特定時空中，一切已被塑造在時空裡，不論對人類的祖先還是未來的人類來說，那個「形」之本源確定是地球。而它本身並不是萬有之發源，而是其顯現，或其現象。這裡分野了物理世界與靈虛世界。兩者頻繁的互動形成了地球的虛實歷史，西方東方各有所得。

在黑夜的大平原上，摸索著暮古前進的步伐，前面總是一望無際的虛無。地球有多大，可以裝載多少種看不見盡頭的荒原？眼光流散在時間中，憑光辨認事物的明細，產生了人類神秘的視線。在那裡白天張開了想像的網，在黑夜中各

種視象一起消失，人以火求光，創造人類世界的
視覺，火幫助人類建造了屬於他們的世界，不受
自然控制，能自主更新，日夜工作，延長了生活
的時間。

每次看到有關地球起源的描述，都會令我產
生傷感的情緒，一種不由自主的生命歷程，在空
蕩世間徘徊，看不到來處，也沒有未來的去處。
只有在那未知的試驗中，感受着生存的滋味，科
學家、歷史學家不斷為我們開拓遠古的意識。各
種人類起源的鑒證，與其說是增長知識，倒不如
說是因為人類對存在的疑惑而對無間的慰藉。生
存在未知之中，人活在恐懼裡，終生不離。

我們以內在容器的視覺觀看世界，在外在
世界伸展觸覺，能牽涉到多大的範疇？人以物內
（身體）觀看，物外觀看又如何？存在這界域的生
物，與不存在於這界域的生物，看到的世界區別
在哪兒？世界被發現為不斷擴張的實體，即使是
太陽與地球、地球與月球的關係亦然，日漸緩慢

溫和地膨脹。在未知的時間旅行中，人類的科學
也無法保證未來的安定。

從很小的時候，我便開始對想像的世界產
生興趣，天馬行空地經常感覺足不着地，就是要
把一切拉離地面，浮在空中的某處，連自己也在
內。離開地面，卻未必向着無盡的天空奔去，我
能感覺與地面空隙間的涼風，蔚藍的天空沒有那
麼遙遠。腳下浮現地面的景象，換了一個角度，
世界變成一個平面的圖案，看不出平面圖像與原
來該地所顯現的建築群體的各種功能，只看到
圓、方、三角、長方形、弧線，疏密不一地分佈
在地上。此時我好像活在另一個境界，一個無故
事的世界，只留下最基本的形象元素與線條，我
可在心裡任意組合出任何形狀，它引起了我回憶
的世界。各種形態似曾相識，在空洞的實在中閃
爍，好像在表達着什麼，又自生着形狀，漸漸順
着某種結構與規律移動起來，有如一個怪異的生
命體。我不認識它，它是那麼陌生地存在着，我

攝影作品

無法掌握它，也沒有任何記憶的痕跡，只是了解到，這種景象都不是發生在時間之中，像一種沒有確切存在的東西，浮游在內在的景象，一個沒有邊際的無盡空間。生活構成了一種節奏與脈絡，它在一個既深且遠的角度，從不知方向、無人察覺的瞬間，潛入了時間的帷帳。

人活在身體的細小的空間中，那細小意味着相對存在空間的龐大。時空作為真實的場域定義，它不會增減。空間大小意味着比例，人在時空流動中出生入死，各自出現與消失，形成閃爍的光斑，每個光斑來自不同宇宙的組合，被框在這特定時空中，每個生命都是獨一無二的，因為它來自整個存在宇宙的反射，每個生命都是唯一的。

空性《心經》

在烈日下，黃沙路上照着影子，空洞的平原上，鋪着軌道一格一格地往前推進。走在其上，細算着每一條距離，太陽讓人溫暖，然而，燃燒着那鐵道上的炎熱，究竟存在有多少行道、多少方向？當人們在烈日下等候，太陽無語。

看到安藤忠雄設計的上海震旦藝術館，其中收藏着大量流失海外的文物，它們從各個拍賣會、私人收藏轉移間購回，又細分着門類。每件文物加入新的觀念，內外分析，在安藤忠雄設計灰色的調子中，我看到那灰色藏着時間的痕跡。

那色彩是一種藏的顏色，他把灰色影聚成無色，如五彩共和，本為白，又帶着抽象的回憶而成灰，產生了無時空狀態的直覺，如是那灰成為一個無時間影子的狀態。在那裡，我重新細看了他們努力的成果，細觀各朝佛像，感受深刻。

我仍相信佛本無形，相乃影子，是覺者之影。我看南北朝佛像乃以此作據，各地生息自居，成多種面相人格模型。佛乃覺者之相，本棄

之物，乃屬軀殼，因而在時空中立形，為宇宙原形之相，皆神退而形立。但為了渡，以那形為間，佛道乃源於虛空，本無形相，佛相從何而來？靜觀南北朝、北齊健陀羅的西域形象，多種形態，其制還未統一，後見的佛像在大唐統一中定型：中國佛乃東方面相；佛陀的捲髮乃西域之髮型，為跨文化共相。健陀羅過渡為中國的痕跡，敦煌佛教文化摻雜眾多地域色彩，裡面有不同時代的飛天與佛像，充滿想像與嚮往，充滿了斑斕的色彩與飛升塵外的智慧，像一個遙遠的記憶，歷久不衰。

如聳動的河水，夕陽西下，閃動着自性的光，卻無見於細微，寄住在此，只若流水無情。

梵文在唐朝早已流行，是西域的共通語言，玄奘唐玄奘赴印度時，溝通的情況如何？當時出西域，必已有所準備。深入譯經的思想如何變成後來的文字？當時唐朝以詩體立文，與古印度原文的距離如何克服？印度的民風、用語，印度

教深厚的當地基礎的理解如何對接？若未有足夠理解深厚印度文化的淵源，那空自何來？不論兩地文化的異同，文意的屬性、生活的習俗、語法的差異與印度思想的多義性，玄奘如何克服？他純粹以哲學角度切入？唐詩自有自身的格，意境宏雅，每以比喻，借境言情，省略細節，重餘韻、重視形式美，格律工整。印度無論詩學還是神話都充滿倫理性，語法閃爍無定義，言語曖昧多義，多引作僧人俗眾長期的參會，直至今天亦如是。從釋迦牟尼不立文字到各種重要經典的出現，梵文的文體如何？玄奘到達印度時佛教已漸式微，得李世民支持在大雁塔譯經，有國之正文約束，自然會經受中國本土化的意識流入，以道之虛空作為主觀基礎。

在此影響下產生了禪宗的方向，滅聚散一，五祖弘忍傳法六祖慧能：「菩提本無樹，明鏡亦非台；本來無一物，何處惹塵埃。」亦以詩體互動，是唐朝風格，成禪宗一脈，與釋迦牟尼捨

一切法立地成佛相仿。老子無為亦求動中的靜，

相信寂靜為世間原始。把時間、變化、運動等看

成是虛假不實的，這早在佛教中就已有成熟的

理論。

綜觀唐玄奘的《心經》，只簡單地引出了一

個虛實並置的世界。作為行者門檻，要了解佛

學，必躬行跨越每一個閘門。唐玄奘開啟了這個

智慧之門，通過心量廣大的通達智慧而成為超脫

世俗困苦的根本途徑。相對於印度佛教的文化差

異，他必須轉化原來相異的根源，再創造中國的

佛。但與原來印度的佛也有所差異了，原文如何

仍在我心內強烈地牽念着，這樣令我注意力集中

在梵文上。梵文是古印度的文字，傳說為印度所

崇拜之神梵天所創造，是印度的宗教儀式記錄的

文字，也是佛經的記錄文字。

原藏日本法隆寺的兩片貝葉經鈔本是目前

所知最古老的梵文本《心經》，現在收藏於東京

博物館。相傳此本原為迦葉尊者手寫，後由菩提

達摩傳給慧思禪師，再經由小野妹子於推古天皇

十七年（公元六○九年）傳入日本。淨嚴和尚於

一六九四年以梵文悉曇體手寫抄錄。穆勒（Max

Muller）於一八八四年轉寫成天城體及羅馬拼

音，傳至歐美國家。一九五七年及一九六七年，

孔睿校訂梵文本，此外巴黎有菲爾（H.I.Feer）

校訂之梵文本，原本現藏於法國國家圖書館

（Catalogue No.967），為梵藏漢蒙滿五本對照

本，其梵文為蘭札文體。在敦煌出土了《唐梵翻

對字音般若波羅蜜多心經》，根據此本還原了梵

文本。此外，尼泊爾保存了八種梵文版本。

「摩訶」是指無邊無際的大、心量廣大，比

喻宇宙萬物大自然之間的規律與特質，約略相當

於中國傳統文化指稱的道與廣義的命。「般若」為

梵語 Prajñā 音譯，指通達妙智慧；人之所以愚

癡，就是因為沒有空性的智慧。讀般若心經，就

是為了通達空性的智慧。依大般若經記載，般

若為諸法性與相皆不可得。「波羅蜜多」為梵語

Paramita 音譯，指到彼岸或圓滿成就：「心」是根本、核心、精髓。「經」字義是線、路、徑，引申為經典。代表前人走過的路途、獨特而深入的經歷或見解，專著口述語言或文字記載來傳承後世，以供人們作為參考指引。闡述大乘佛教的空和般若思想的經典是《大般若波羅蜜多經》，濃縮後成為二百餘字的極精簡經典，全部般若空義皆設於此經，故名為《心經》，意在以慈悲喜捨之心平等覺悟諸法皆是空相之實相，以般若空智慧來救護一切眾生才是真菩薩行。而印度在八世紀前沒有人提到過《心經》。

佛說《心經》的緣起，是在靈鷲山中部，為諸菩薩聲聞弟子所圍繞。當時觀自在菩薩正在觀修般若波羅蜜多、專注思惟觀修而照見五蘊皆自性空。《心經》內涵可分顯義與隱義兩種。顯義為觀空正見，為龍樹菩薩的《中論》所闡釋；隱義則為現觀道次第，間接顯示性空所依的有法。釋迦牟尼佛初轉法輪，宣說四聖諦，以「苦集滅道」之教義教導眾生，修解脫道。滅諦就是涅槃。

「色即是空，空即是色」，一切的形態、影像、物質都是無常、非固定、不恆久的。「內觀其心，心無其心；外觀其形，形無其形；遠觀其物，物無其物；三者既無，唯見於空。」超越生死輪迴，到達不生不滅的解脫境界。心（梵文：Hrdaya）原義為心臟、心要或心髓之意。日本學者福井文雅考證「心」有密咒、真言、陀羅尼的含意，因此可譯為心陀羅尼、心咒。

佛教超越了對「時間」之有、無、長短等的二元對立的執着。「當下」、「現在」（不過是借用了這個時間性的詞而已，不可固執）既不是時間性的，也不是非時間性的。「時間」歸根到底不過是對「道」、「存在」、「真如」、「本覺」等的分別心、虛妄心所捏造出來的。

釋迦牟尼的時代，印度思想是如何的？當時印度教還是正宗國教，直至今天，了解當時的佛教，就少不了要了解當時的印度教。印度知識

裡，五感是人進入世界的通道，人活在一個幻物成像的世界，受感官所約束，宗教倫理至為重要地植根在傳統中，滲入生活重大與微細的細節裡。

「印度教」（Indusim）一詞是十九世紀時期的歐洲殖民者創造的，印度人自古以來以恆法呼之。印度教被稱為世界上「最古老的宗教」，是超越人類起源的「永恆的法」、「永恆的規律」或「永恆的道路」。所有的印度教派別都以撰於公元前一五〇〇年的《吠陀經》作為經典教義。印度教是印度的傳統宗教，受到婆羅門教的影響，與佛教也頗有淵源，起源於上古時梵天傳給人類的《吠陀經》。印度的商羯羅吸收了佛教和耆那教的一些教義，去掉了婆羅門教的一些糟粕然後形成了印度教。印度教不是只分佈於南亞，在東南亞也有人信仰。

印度教是世界主要宗教之一，是南亞次大陸佔主導地位的宗教，並包含許多不同的傳統。基於因果報應，印度教法和社會準則的「日常道德」規範結合，形成了廣泛約束的法律和倫理規範。印度教歸類為一種獨有的知識或哲學觀點，而不是剛性的、共同的信仰。包括了濕婆教、毗濕奴派、沙克達教及其他許多的印度教教派，以及以業、法和社會規範為基礎的法論，內容是廣泛的日常道德。

印度教是一個包羅萬象的綜合體，既是一種宗教，也是一種信仰和生活方式。印度教認為，人類靈魂永存和萬物有靈，並宣揚因果報應和人生輪迴（佛教的輪迴與此輪迴不同）。在該教看來，生命不是以生為始、以死告終，而是無窮無盡一系列生命之中的一個環節，每一段生命都是由前世的所為而限制和決定的。一個人的善良行為能使他升為婆羅門，邪惡行為則能令他墮為首陀羅、賤民甚至畜類。因此，個人必須通過修行和積累功德才能認知梵，與梵合一。「梵我合一」是印度教哲學理論的核心，更是印度教徒人

生追求的最高目標。印度婆羅門教有燃火祀天的儀式，火被當作上天的口，把供物放入火中燃燒的話，上天可以吃到供品，就可降福人類。所有生物從出生之日起，根據任務、權力、責任和能力，嚴格地相互區分。

在複雜的時間流之中去尋找那種單純的無間。其實從那裡開始，已經沒有分別。

宗教循環在人類各時各地的覺知中，互相找尋依捧。縱使文化千差萬別，但心源如一，只要活着此間就是心與力的運動。宗教指引我們在永恆的循環中流轉，超越人間的微細。

印度教給我的神秘力量，有別於我們在中國所認識的佛教系統。它在生活裡增加了很多神秘與滲透性，與人類終極哲學相連。要認識佛教不可能不認識印度教的源流，他們的信仰、生活也跟隨宗教進行着。由此我所得到的一個結論是所有宗教去到不同的地方，滲入到不同的文化領域裡都會產生它的變化。在各種語言差異和文化差異下，對生活的理解的不同、價值觀有所差異，因而產生不一樣的需求。但對於我在探索整個真理的過程中，卻沒有明顯的分別，還是同樣想着一個無形的中心區探索。它沒有答案，只有疑問，人類從各自的修行中達到這個疑問距離的變化。當下的世界並存着眾多的層次，

死亡的靈韻

在死亡的時間中，有如和其他域界的一重門，來自各方的靈性聚集於此，顯露它們的形象。在透明的牆背後，有另外一個世界，離開這裡，就是歸去那個地方。各種生靈經歷生死，出入於世外，活着的每一秒都是相同的。只要睜開眼睛深呼吸，用手去觸摸任何東西，那瞬間是一樣的，不多不少，不輕不重。視覺無遠近，我們身在這裡，重複着千百個一樣的瞬間和不一樣的內容。在動念生發間產生慾望，慾望移動時間的點產生恐懼，我們問萬有從何而來。死亡只是一個通道，那靜默中沒有謊言與承諾，只有終極的虛無。

現在，我手執一物觀其年齡、性質與故事。深入那物質之內，在它最終的源頭，是靈性。在一個真空的世界裡，沒有物的存在，那裡只有鼓動的氣流，產生原初物質的意志。如果沒有人的故事，世界仍然會以它的原動力變化着物質的歷史。靈性乃物質之母，靈滅而物生。存在的世界

唯一個不停物化的曼陀羅，那速度，脈脈可數。

世界是一個不斷分散和重合的幻象，有一半是歸於零的狀態，有一半成為物像本身。

每一次的化合，形成物質本身虛實並濟的狀態。時間和時間中的灰色地帶，那是想像的域界。物無止息地流動於時間的河流中，形無定式，色無長存，活在色幻之境，卻與永恆同存。

我們的形如魅影，自觀自覺，物我兩全，視我如他，視他如我，觀細微而自在，逐溪水而迂迴。

時間靜止，時間萬物如洪荒流水，穿梭於機緣錯落的因緣，成為意識的疊片。當觀一象，萬象湍流，觀象而無心，疊影不留痕；雲腳萬里，身體依然，如靜止的飛鳥，時空無痕。

若生則為夢，若死則為惜。生滅於時空之間，死亡是實際存在的世界。每一刻，死之物，觀看人間，人在流動掙扎時空中溘然老去，看不到一個完整的故事，只能觀殘篇斷簡，略知有無。

這裡是存在的，這裡是虛無的。當我們在的時候，所有的物質注視着我們的一舉一動，使我們做出各種反應。當我們不存在的時候，一切靜止無聲息，靜止組合着記憶與回望。我們的靈魂曾經在這裡，畫下細碎的弧線，但一切走得太快。我們被無形的風吹動，慢慢消失在物之景中，成為脆弱的回憶。這些從實的世界慢慢進入時間的盲點，殘留在時間的夾縫中，成為夢境的素材，像在烈日下的沙灘，看到陽光下的閃光，重新回憶起那個輪迴的時間，正在一片又一片地迎面吹來。如果水是記憶之泉，它混雜着我們的故事，從開始到結束，當水乾枯，回憶已沒有落腳之地，那回憶存耶非耶，執念可止。

到了二十一世紀的當下，醫學延長了人的生命，但新的疾病卻不斷增添着人們的憂慮，死亡隨時襲來，我們必須要有預知死亡的能力，生命才顯得真實，時間才顯得珍貴。當時鐘踏入倒數的階段，意識隨之進入另一個狀態，一切顯得沒

攝影作品

那麼重要了，因為你必須放下，再沒有漫長編織
故事的機會。

　　死亡之輪廓，靜默無音時，看到雜色紛呈。

在紐約數天的行程中，我接見了不少行內的重要
人物。她的聲音堅強又帶着口音，十分注重自己
的專業素養，與我有多年的合作情誼，她母親剛
去世，還沒能平復心中的混亂與不接受，這個晚
上，她又驚聞自己的大哥因交通意外，掉入湖中
死亡。看她不斷擦拭眼內流出的淚水，人顯得極
脆弱。人間悲哀令人心碎，瞬間生離死別，時間
與身體失去關係，情感空懸，牽動其中心，物哀
難解。

　　當死亡明顯地浸入時間之夜，一切都蒙上
了夜色，沒有明天，只有夜。夜還有靈魂嗎？夜
是靈魂之場嗎？死後會去何方？會在什麼樣的世
界？有回憶，還能看到東西嗎？靈會用眼睛去看
嗎？靈會消失成空氣嗎？沒有死，怎可感覺時間
的深度？接近那時，時間是軟的，在遠離時間的

刹那，它向軟化的實體中抽離。

人何以存在於斯？人於軀殼中藏着靈體，身體在時間中不斷轉換。時空藏形，形聚花開，形散花滅，可有名字？那盡是藏在空間裡的不知道，一個永不迴響的聲音，斷折的殘弦。

鏡子是陌路之門，那重複影像的背後就是陌路，因為那之後，就再沒有此時空建構下的內容了。賈柯·梅蒂的骷髏頭像令我想起了陌路之門，他的素描，一直反覆繪畫一個頭像，他在追求他所感覺到的世界，但無能為力。運用了任何的本世資源，也不可能接觸到陌路，因為它是存在以外的神秘世界，骷髏頭像成為通往他想到達那世界的奧妙之門。骷髏是否人臉的陌路之鏡，是人在時空中消失的痕跡。地獄之門後面還是人間，由於它是以想像而存在。

第二次世界大戰中出現的原子彈影響了一個時代。當敵國降落在地面上的爆炸產生，在空氣中鼓起了一朵像蘑菇一樣的雲彩，獨自不斷地散發開來，一刻間的震撼毀滅了整個城市，這曾經在地球上發生的事情，令人無法忘懷。這種把死亡的戰爭停止的方法，在自然的歷史裡也是獨一無二，人活生生製造了武器去對付自己所謂的敵人。

平靜地觀照死亡世界，一個漫長的軟時間。

學習面對死亡的冷漠，學習感受生之喜悅。

寂滅

物自性——宇宙萬物自有花火斑斕之源起，一張椅子就是一棵樹，一棵樹就是世界的根源，源源相生，源源無形。源起性真，源起性滅。有一想像中的大樹，比天地更大，包羅世間萬有，容萬物於方圓，它容於想像的域界，永無終止。

可能在人的世界裡，動物只是環境的點綴，在動物的世界裡，人是所有集合物的其中之一，是自然的變種；而在自然的幻象裡，兩者都是對方的夢。

人的身體是靈魂進入時空的通行證，人的回憶進入時空後會消失，

重新辨析進入時空後的世界，產生片斷內外的回憶滲透，通過情緒固定下來。人最原始記憶乃自情感，早在化物之前，是宇宙原型的一面。

空白是最佳時間，是最初，也是最原始的。

人的意識進入時間，會在視覺的周圍產生影像，以回憶的方式記錄，日復一日度陰陽、歷寒暑，形成生活的印象。生活漸漸為周圍事物所籠罩，

通過自我選擇，形成一個自我視象的世界的模本。這世界內藏在潛意識中，平日未必顯現，卻重疊着視野低層。這種微細形成每個內在的感官世界，浮游於視象，又不自覺地與外在交融，形成潛意識的場，經過經年累月的互動而實在起來，形成意識的結構，一種人類意識的基礎。人聚散在地球表面不到兩公尺處，經過數十萬年孕育、轉移，漸漸生長出自己形的歷史，這神秘的臉是人的原型。

空白與人原型有什麼關係？那懸在兩米處的靈魂，兩米高看到的世界，比一般動物高一點的視野，人靈魂在空間的坐標，就是地面的視野。既不能飛，也不能入水，在一個身體禁錮的限制中。

如沙漏消失的世界，在這身邊頹然下墜，沒有重量，聽不到的沙沙聲，在意識內流轉。那裡剩下的不多，意識內殘留的意義也即將過去，那裡很靜，很冷。存在本身並無形狀，它遊弋在永不休止的變化中。只要向前看，它永遠都保留着

那不變的秘密。

寂靜交響樂，自然內在深邃的自我，物我同流兩相忘。

攝影作品

本目

本目曰花，宇宙一夕。本目曰樹，草鳴自息。本目曰流螢，宇宙無在。

本目曰海潮，潮心歸化浪，浪極了無痕，海深無見底，浪寂亦無音。

本目如蒼松，松下見鳥鳴，孤寂無人語，誤為山自音，問居幽何見？

本目如朝露，淙淙一流水，親吻夕陽時，本目曰風。

風化雨，落地繁花，靜悄悄兮無動，本目無所見，本目無所思。本目無憶，何以見；本目無道，何以德；本目無為，何以觀。

本目何為？

低回夢夏，本目如昔。

息神聚形

閉上眼，不要看，那孤懸在荒漠上的夕陽，盡窺着這一刻的蒼狼，等候黑暗。我生命的歷程，會不斷產生奇特的訊號，不斷牽引着我去探索，開放那道閘門，碰觸命運的神秘與珍奇。

人最大的宿敵是寂寞和慵懶。尼采說，一定要解決疲倦的精神，因為在那裡，你什麼也看不到、聽不見。每一個獨立個體內在的經歷，都有着原型模式。每種外相都存在着內相，看內相可轉化外相。人感觀以情為依歸，情態為其漸現。場為形態之本，狀態為形之材料，狀態塑形，神在現實之側，神入神出，使物靈互動着時間。

這時，我沉醉在無邊虛空中，有如打開了一道閘門，不管開到哪裡，那私密的聚會，來自兩極，來自有無。物乃器，靈魂的閘門，重物器，形乃自生於然，在回憶之輪中超越時間，達到純正的層次。時間消失了次序，息神聚形的書寫與時間肌理共生，只要一個微小的缺口，時間就可穿越，而成為新的時間。追尋時間的足音，就必

須要在寂靜中學習，平靜，靜定無變的心識，但偶爾卻在時間的空隙之中，感覺到空氣的清涼。

不知空中有多高多遠，夕陽西下，捕捉一種無形的東西，好像與時間以外的陌路在捉迷藏，從時間的每個角落去尋找空間中的細密紋理。

人欲我與，物自空靈，遊於人間，觀星象，觀日月，觀人間。一雙廣泛無邊的眼，一旦心中的焰火亮起，就不會熄滅。息神，就是把身心放下，去享受一些空白的時光，使心息淨明透徹，原創乃不滅之意，它藏於時空以外，生發的源起，乃不滅的原型。

空中瀰漫着廣闊無邊的視野，那無際的空間使一切變得虛無，那裡有開始與終結嗎？人們怎麼樣才能看得見對方？就有如那空氣中的塵垢間，緊密相連，那空氣中有愛嗎？那種子真的散播在我們的周圍嗎？

靈性是活着的場，物我對視，物我相忘。

「息」可以愛作其核心，每天，當特蕾莎修女進入

攝影作品

她的病院時，那裡收容着麻瘋病人、各種受詛咒
的絕症患者、被人間遺棄者、被暴力傷害者，她
並不知道將會面對什麼人、什麼事，她只會向她
的上帝禱告，無論面對的是誰，什麼樣的景況，
她將一視同仁，全部地付出自己。因為有了她，
黑暗的世界有了光。Teresa，黑暗現實底層的無
上愛，尋求救贖與解放困惑。身入深淵中拯救人
間地獄，使絕望世界產生希望。平靜以愛為生，
愛就是平靜的力量。形存意實不增不減，形存意
虛形影皆滅，從荒漠中長出茂密的叢林，用愛去
填滿世界空洞的真實，真正的覺知，在一個無際
的空間，大能量者，面對空洞的宇宙，萬象空
懸，無重狀態，我在何方，無任繼流。

珍惜生命的寶貴，每個人都有權利去與原
點聯結，這是生命中最基本的道。不浮誇，不貪
妄，不放縱，坐隱，息神以聚形。

如果說到禪宗，在一個瞬間裡其實包含了很
多現實的現象。這些被空洞的力量排斥的所有，

有着我們的歷史情緒，以交錯其間的複雜關係存在着，然而那存在的空性的本質，是空白，還是流白？真正空的意思是有還是沒有？

我開始在我的創作裡，產生了沒有時代的觀念，一切都可以挪用，成為我表達的語言。那時候我已經開始了自由學習，一種產生與我經驗形成的學習風格，就是人、地、時三者合一的坐標，使我開啟了三點營造的結構。每一個點的觸發都來自空中，它的出現會在空白中產生回應，在回應中產生下一個時間內容。有如拼圖遊戲，但有趣的是在拼圖的過程中，它的本體會持續地強烈變化，文本無法安定，拼圖也沒法完成。但是它卻持續地邀請我繼續前進，拼圖的過程本身變成它的本體，沒有終止地鏈接着一個重疊的世界，一層一層地交錯着，一點一點地變化着，使它在一個無盡的空間裡，奔流與擴散。無時間的觀念，使我知道流白的實在，是一種無法填補的空缺。就有如在空中舞蹈，足不着地，卻生生不空缺。

當我一旦鬆開了時代對我的約束，心中的意念自然澎湃而洶湧。這時候我只剩下一個浮動的點去觀察我身邊的世界，一切都在那裡，但卻可以自由地觀望。從那個點我可以去到世界任何的角落，超越了時間與空間的限制，而只剩當下。

有時我感覺自己是一個巨人，在一個巨大的空間中窺視着一個細小的空間，憑着這個窗戶，看到世界不連接的碎片。它們不知道我的存在，在時空流動間生息自滅，每個人感覺我的存在也只有一瞬，就在青春的剎那間，如撞球一樣穿越着世界各場域。

息已然是時間質量之泉。神是無間靈性的存在，它在剎那間孵生着無限時間的切面，實體由此而生，息神聚形，無間生滅。坐者觀曰，萬法同歸一元，無時間、空間之念。藏與息，無我法，息神聚形。

息，無法停下半刻。一旦停下來，延續的影像就會消失，故事沒有結尾，重生又在當下。

後記 浮沙觀

今天早上的倫敦，從落地窗向外看到不斷在建築間出入的人群，人數不多，卻像舞台劇般維持着節奏與疏密。太陽眩目地照耀在天空中，早餐的桌上揮灑着強烈的陰影，我感覺與造物同在。每當感到有某種訊息降臨時，就會有刺目的陽光從某種角度直射而來，而且必會讓你感覺得到，太陽激熱，能量飽滿，空就是能接納這一切的動力，沒有雜質。

宇宙是人類認知中最神奇的黑盒子的世界，深入所有物質集體潛意識的源頭，來自人類最原始的記憶世界──虛空，虛空通萬有，它創造了萬物，一切源於無，以聚合而產生物質的精神性。物自無生，精神乃渡，太虛生自在，是記憶的源頭，因此星空之聚散，源自記憶歷史的重疊。太空就是虛空的無限載體，留下逐漸分解的實體世界，它存在着我們記憶源頭的狀態，只是不斷地重複發展着時間與空間的堆疊，形成宇宙的歷史，隨着神秘回憶的軸線，發展了太空計

劃，等於是與特定時空的挑戰。這時候發現了那裡的聚合點稀薄，空中不存在實體的世界，所有有形之物都是這空洞的過客。看着空洞流離的黑暗，不禁會問，是什麼樣的能量形成宇宙星河的歷史？或偌大的宇宙只是夢的邊緣？

臍帶好像回到一個偌大的母體，腹部中心點拉出一條聯結的線，子體聯結母體，太空是一個沒有聯結的前世界、今世界、無限界；在其間，人類無限渺小，異常脆弱，像蜉蝣一樣朝生暮死。人一生不得一世間視覺，因感官視力太小，存在太短暫。他們連自己只是一個存在瞬間的影子也不自覺，更遑論宇宙實貌？

太空艙內一道一道的閘門，嚴密地區隔着每個空間的獨立性，使之不會互相影響，就有如古船設計的山牆。人意識內部空間也是如此，擁有一層又一層互相區隔的空間，承載不同程度的記憶，日常能想起的，都只是記憶的最表層。每個人都有一個倒掛的金字塔，一層一層地封鎖起來，愈古遠隱蔽的就愈強大。

氧氣的世界，人體內生命的鼓動，水會把人分解，空氣亦然。電是看不到的世界，卻實實在在存在於生活中。科學叩開了那扇大門，世界知識微分化，網絡世界製造了一個連動思維模式。在世界急速蔓延，散與聚繫於一線，以聚合點的練習，歸於一元，感覺在地之聲，隨景呼應，與地合流。

水是從虛空中孵生生命的來源，人類的數目跟着文明的進步不斷增加，城市、建築不斷增加。自從十八世紀大鋼鐵時代開始，快速建成的巨大建築改變了人類的歷史，倫敦、巴黎率先建築龐大結構的跨海大橋、埃菲爾鐵塔，使現代主義急速地涵蓋一切，高樓如雲疊起。

人所處於的活體世界是一個空的能量場，以各種維度互相檢視，宇宙原型乃空的載體，沉默地展示它的無限。人流於時空地域之流，各自產生不同的視覺，被置放在一個大時間中，每個個

體都能記下自身所見的獨特風景，或迷惑其間，我信我見的悲劇。當「見」被操控，「我」就迷失了。

找尋聲音的世界。然而城市永遠是強迫性附加之聲音，堆積着滿滿的混雜。現代的城市，每分每秒，都會折射一個影像，帶出一個空間，去除所有商業的訊息，可能只剩下沒有一半的分量。但更多的情況是，很多訊息跟着特定資源的邏輯發展，不然就無從傳達。精神進入時空範圍開始物化，精神息滅而成物質，物質是精神世界的物化，它們全部以形的變化來譜寫着時間，時空是形之物化譜寫的過程，物之能量是精神的遺留。

在叢林間，鳥獸蟲魚各自生色，各自對視，產生了一定的生活規律，形成各自視象的曼陀羅。樹木花草以另一個維度並存於此，山巒河川以更大的面作對應，此凡草木一瞬，山川無象，萬籟靜觀。蔚藍天色藏着玄奧，茫茫星海無見滄浪，那對視的無極處，那對視的細微處，已無人間比例。人已消失於淨空之中，若我相信，那浮游於內在的極音，有一個平台可讓時空驟現，它芬芳的韻味與飛騰的視界，穿越時空。無可見，無所住，無門無廊，無可依憑，如何使用自己的力量，大宗若何？古惑魅道，迷蹤掠影，相信空性是一切的源頭，盡性智慧，創造永遠在等待神奇的瞬間。

我終於發現了一直吸引着我的無定力量，那力量發自事物的底層。它無力涵蓋一切，但卻忠實地記錄了一切或大或小的片斷，不完整的論述卻避免了虛偽的堆砌。懸吊，一種中間灰色地帶，是那不明確關係使它成為懸念而無法落實。正因為如此，它更能容納一種不可定義的多層次世界。

閉上眼睛，聲音取代了連續的影像，一切沒有了可見的邏輯，遠近、強弱，一直無法集中

空性的至高至美來自愛，愛是神秘無量之泉，空出自我，無任去留，不動空性，任行於

此。迎闊自空，定空靈，若空性理解為積極心，明心見聖曰定，歸形實，空無形，容道不傳，無法則可傳。等待一切成熟，集大之盛，使其宗向橫流，縱行七海，多大的阻隔，也只屬抽象，自在然而浮出結果，在伸手所及之地，乃聖也，空而無着，隨性奔流。

有種不可解的結自古存在，人類為抗衡它動用了大量的行動與精力，人害怕另一個自己，曰神。神是聯結人與自然無間世界的行者，他要求我們仿傚他的步伐創造自我的世界，如一個人存在的倒映，守護着世界在無常中的自處，在無法掌握他的同時，活在一個沒有基礎的深淵，一切建在其上的實質將會繼續漂浮，難度漸現。仍然是那恆久深暗的黑霧，一個充滿暗黑底色的世界。真正的平等是全然時間均衡，在巴別塔的前奏曲，在不同生活細節中找尋創造之風向。人只能完成自己的生命，真正完成事情的是自己，不會是別人。

在西方世界裡，沒有東西方之分，只有東方人希望以此來平衡自我。那沒法觸及的力量與氣場，東方存在之陰影真正意義上成為世界的存在者，卻徘徊在一種被賦予的他者附屬物狀態。進入整個西方歷史系統的絕門，自在觀流，無分界源於現實之戰，乃實現自我延續之戰。

我歸結我所創造的語境，在於關注着人類存在於世界上所發生的某些事，那些全都使我感到無限觸動，這樣說有點冷眼看人間之感，但這個神秘之門還是我不斷出入的場境，那痕跡就是創造的根本。我從何而來，因何有我，這些都並非文字能夠解釋，只有在藝術那無間的場中嘗試體驗。人類的行為在其間有着千萬種表情，作為自我的解釋那並不全面，究竟人了解自己存在於現實的處境為何？靈魂的知覺還有多深遠？這時代過渡入電子世界，歷史有如一片沉重的牆，在懸浮的空中，足下無實在的東西，沒有任何聯結。

在新東方主義的啟示下，我們要不斷發現新

的形式去豐富一個創造性的未來世界，一切都從零出發，在每一分每一秒間創發着無限。當新一代人活在一個虛擬的世界，時間模式徹底改變，我很快就投入了新的感官領域，息神聚形，在未來世界尋找新的語言，在創造的同時，洗滌往日的塵垢，翻動原初的奧義，更新傳統的力量，汰舊換新，達到更深的未來世界。

在下一階段的《神物我如》中所講就是深井一樣的東西，一層一層地從最底層開始，在井口看到天光的所在，全白的天色。歷史的定義往往都是人不在現場的情況下發生的，我們記憶中的都是經過描述的，在一個不全面、不在場的情況下重新記錄的，我們記憶到的真實情況都是一個假象、一個假設。究竟什麼是真正的現場，歷史上真正的價值應該怎麼去保留，一個無限的東西就是在有限中呈現，有限就是此時此地所住的情況。它沒有預設，也沒有不足之處，全都在此時此刻那個點上。如果重新去深挖時間的神秘，這

個動作就是重新去了解真正記錄真實的方法，就是現場，未來世界傳播將會由這個現場去做決定。現場有如一個未見未知未感的真實流形世界。

2013 年 北京三影堂《夢‧渡‧間》個人藝術展，與策展人馬克‧霍本

1999 年 電視劇《大明宮詞》替歸亞蕾整理造型

書籍作品

2002　《時代的容顏 —— 葉錦添服裝創作暨靜態展》，臺北故宮博物院

　　　　《新古典主義 —— 葉錦添的藝術》（Neoclassicism—The Art of Tim Yip）服裝創作靜態展，荷蘭皇家劇院

2003　《紅——葉錦添的藝術》（Rouge - L'art de Tim Yip），法國布爾日文化之家

2004　《橘子紅了》靜態服裝展，臺北誠品敦南店

2005　《葉錦添的攝影世界》，西班牙希洪霍韋亞諾斯古代文化中心（Centro Cultural Antiguo Instituto Jovellanos）

　　　　《紐約國際亞洲藝術博覽會》，紐約公園大道軍械庫

　　　　《中國紅》個人裝置藝術展，美國肯尼迪藝術中心

2006　《長生殿》服裝展覽，法國迪普國家現場（Dieppe Scene Nationale）

2007　《寂靜 · 幻象》葉錦添個人藝術展，北京今日美術館

2008　受邀參展 "北京國際藝術博覽會"，北京中國世貿中心

　　　　《葉錦添個展》，臺灣清華大學藝術中心

　　　　受邀參展 "臺北國際藝術博覽會"，臺北世貿中心

　　　　《迪奧與中國藝術家》迪奧六十週年慶展覽，北京尤倫斯當代藝術中心

　　　　"周大福珠寶展" 珠寶與現代婚紗設計，香港文化博物館展覽並收藏

2009　《無憂》，今日美術館和北京銀泰中心合作的 SUITCASE 公共藝術項目

2010　《仲夏 · 狂歡》葉錦添個展，臺北當代藝術館

　　　　"上海靜安雕塑展" 個人藝術作品《Lili》展出，上海久光商場

　　　　《無時序列》，意大利高端設計展，受意大利經濟部和米蘭家具協會邀請，上海外灘三號

2013　《夢 · 渡 · 間》個人藝術展，北京草場地三影堂攝影藝術中心

2015　《原創無間》，新加坡濱海藝術中心

2016　《平行 PARALLEL》葉錦添個人藝術展覽，作為亞眠文化中心 50 周年紀念的一部分，法國亞眠文化中心

　　　　《葉錦添：流形》藝術大展，上海當代藝術博物館（PSA）

2017　《冷冷的月，異色童話》藝術展，蘇州誠品生活

《鄭和 1433》服裝造型及舞臺設計，導演：羅伯特‧威爾遜（美國），合作劇團優劇場（優人神鼓）

2011　《路易十四與康熙》服裝造型設計，臺北故宮博物院，編劇：張大春，作曲：許舒亞

《源》(DESH) 視覺藝術總監，編導：阿庫‧漢姆 (Akram Khan)（英國），

該劇於 2012 年獲英國勞倫斯‧奧利維亞獎 (The Laurence Olivier Awards)「最佳新舞劇獎」，美國貝西獎 (Bessie Award)「傑出制作獎」。

漢唐樂府《盤之穀》服裝造型及舞臺設計，導演：陳美娥

漢唐樂府《教坊記》服裝造型及舞臺設計，導演：陳美娥、Philippe Villepin，與法國小艇歌劇院合作

2012　《孔雀》舞美總監和服裝造型設計，導演、藝術總監、領銜主演：楊麗萍

2013　《如夢之夢》服裝造型設計總監，導演：賴聲川

2014　《漢秀》服裝造型設計總監，導演：弗蘭克‧德貢 (Franco Dragone)，劇場設計師：馬克‧費舍爾 (Mark Fisher)

2015　舞劇《十面埋伏》美術指導、服裝及舞美設計，總編導、藝術總監：楊麗萍

2015—2016　舞臺劇《環》(Until the lions) 藝術總監，服裝造型及舞臺場景設計總監

2016　歌劇《紅樓夢》服裝造型、舞美設計，作曲：盛宗亮，導演：賴聲川

於 2016 年 9 月在美國舊金山歌劇院首演，2017 年 3 月香港藝術節亞洲首演

舞臺劇《吉賽爾》(Giselle) 視覺藝術家、服裝造型及舞臺場景設計總監，編導：阿庫‧漢姆 (Akram Khan)，與英國國家芭蕾舞團合作

《昭君出塞》視覺總監，導演、主演：李玉剛

受邀展覽

1997　《驚豔印象 —— 葉錦添服裝造型創作展》，臺北“國父紀念館”

1998　《羅生門 —— 葉錦添服裝造型創作展》，兩廳院音樂廳（臺北）

漢唐樂府《梨園幽夢》服裝造型設計，導演：陳美娥，與法國甜蜜回憶古樂團合作

雲門舞集《太陽懸止時》服裝造型設計，與編舞家黎海寧再次合作

2000　無垢舞團《花神祭》服裝造型及道具設計

法國裡昂國際雙年舞蹈節獲服裝造型及道具設計（最佳觀眾獎）

優劇場（優人神鼓）《聽海之心》服裝造型設計（最佳觀眾獎）

漢唐樂府《豔歌行》服裝造型設計（最佳舞評獎）

臺北越界舞團《愛玲説》服裝造型及舞臺設計

2001　大型歌舞娛樂劇《天地七月情》服裝造型及舞臺設計

優劇場（優人神鼓）《金剛心》服裝造型設計

當代傳奇《李爾在此》服裝造型設計，應邀參加英國愛丁堡藝術節，法國陽光劇團表演

漢唐樂府《韓熙載夜宴圖》服裝造型及舞臺設計，導演：陳美娥

2002　城市當代舞蹈團《九歌》，編舞：黎海寧，作曲：譚盾，服裝造型及舞臺設計

《八月雪》服裝造型設計，導演：高行健，，該劇於 2003 年法國馬賽“高行健年”演出季中於馬

賽歌劇院演出

2003　優劇場（優人神鼓）《蒲公英之劍》服裝造型設計

2004　江蘇省昆劇團《長生殿》服裝造型及舞臺設計

雅典奧運會閉幕“中國八分鐘”演出，服裝造型及舞臺設計，導演：張藝謀

當代傳奇劇場《暴風雨》服裝造型及舞臺設計

2005　城市當代舞蹈團《創世紀》（重演），編舞：黎海寧 服裝造型

2006　百老匯音樂劇《國王與我》服裝造型設計（中國）

《電影之歌》（電影頻道）服裝造型及舞臺設計

2007　優劇場（優人神鼓）《入夜山嵐》服裝造型設計

2009　無垢舞蹈劇場《觀》服裝造型設計，導演：林麗珍

2010　《情話紫釵》服裝造型設計，導演：毛俊輝（香港）

漢唐樂府《王后婦好》服裝造型及舞臺設計，導演：陳美娥

《道韻青城》服裝造型設計，導演：陳蔚，舞蹈總監：金星

此作品應邀參加 1998 年法國阿維尼翁藝術節

太古踏舞團《詩與花之獨言》服裝造型設計

法國編舞家 蘇珊・伯居 (Susan Buirge)《月影台》服裝造型設計

此作品同年 7 月 8 日於法國聖夫洛朗萊維耶伊藝術節 (Festival de 341 Saint-le Vieil) 首演

光環舞集《移植》服裝設計

當代傳奇劇場《奧瑞斯提亞》服裝造型設計，與美國環境戲劇場大師理查德・謝克納 (Richard Schechner) 合作

漢唐樂府《豔歌行》服裝造型設計，導演：陳美娥

此作品應邀參加 1998 年法國阿維尼翁藝術節，2000 年獲最佳舞評獎

1996　新古典舞團《曹丕與甄宓》服裝造型設計

奧地利格拉茲歌劇院秋季大戲《羅生門》，與林懷民導演、舞臺名設 計師李名覺、音樂家久保摩耶子合作，擔任服裝、道具設計 (奧地利)

新古典樂團《黑洞》服裝設計

1997　臺北越界舞團《天國出走》服裝造型設計

漢唐樂府《儷人行》服裝造型及舞臺設計

奧地利格拉茲歌劇院秋季大戲瓦格納歌劇《崔斯坦與伊索克》服裝造型及道具設計，導演： Lutz Graf

1998　臺北越界舞團《蝕》服裝造型設計

國立復興國劇團《羅生門》服裝造型設計

香港城市當代舞團一黎海寧作品《創世紀》服裝設計及意念構成 (香港 & 北京)，2005 年重演

江之翠南管實驗劇團《一紙相思 —— 南管移步遊》服裝造型設計

新古典舞團《地獄不空，誓不成佛》服裝造型設計

優劇場 (優人神鼓)《聽海之心》服裝造型設計，此作品應邀參加 1998 年法國阿維尼翁藝術節

漢唐樂府《荔鏡情緣》，服裝造型及舞臺設計

1990　臺北越界舞團《騷動的靈魂 —— 天堂鳥》服裝造型設計

雲門舞集《焚松》服裝造型設計

2012 馮德倫《太極三部曲之英雄崛起》美術指導及服裝造型設計

 第 49 屆金馬獎最佳造型設計提名

 馮小剛《一九四二》服裝造型設計

 第 50 屆金馬獎最佳造型設計提名

2014 張之亮《白髮魔女傳之明月天國》服裝造型設計

2015 執導影片《Kitchen》獲得法國第八屆 ASVOFF 國際時尚電影節最佳藝術指導獎

2015 《三城記》服裝造型設計

電視美術

1999 李少紅《大明宮詞》服裝造型設計

2002 李少紅《橘子紅了》服裝造型設計

2008 李少紅《紅樓夢》服裝造型設計

2014 美國 Netflix《馬可‧波羅》第一季、第二季服裝造型設計

劇場美術

1993 當代傳奇劇場《樓蘭女》服裝，道具設計，本劇於 1996 年赴新加坡公演

1994 太古踏舞團《生之曼陀羅》服裝造型設計

 此作品應邀參加 1996 年阿亨美術館臺灣藝術節、荷蘭荷林藝術節，于德國杜賽道夫劇院演並

 於 1997 年在斯帕雷托藝術節－美國南卡巡迴演出

1995 江之翠南管實驗劇團《南管遊賞》服裝造型設計

 無垢舞團《醮》服裝造型設計

雙項入圍奧斯卡、英國電影金像獎、香港金像獎及金馬獎

本片獲得奧斯卡及洛杉磯影評人協會獎之最佳藝術指導獎、英國電影金像獎之最佳服裝設計獎

2000　蔡明亮《你那邊幾點》美術指導，服裝造型設計

本片獲得第 37 屆芝加哥影展評審團大獎及最佳導演

第 46 屆亞太影展最佳影片及最佳導演獎

第 54 屆戛納影展競賽片

2001　陳國富《雙瞳》美術指導，服裝造型設計

田壯壯《小城之春》服裝造型設計

本片獲得威尼斯國際影展聖馬可獎之最佳影片

2002　李少紅《戀愛中的寶貝》美術指導、服裝造型設計

2004　蔡明亮《天邊一朵雲》製作顧問

陳凱歌《無極》美術指導、服裝造型設計

2005　吳宇森《桑桑與小貓》美術指導，服裝造型設計

該片是聯合國兒童基金會為拯救世界貧困地區兒童拍攝的短片

2006　馮小剛《夜宴》美術指導、服裝造型設計

本片獲得第 43 屆金馬獎最佳美術設計及造型設計兩項大獎

第 1 屆亞洲電影獎最佳美術指導

第 26 屆香港電影金像獎最佳美術設計及造型設計提名

第 26 屆中國電影金雞獎最佳美術指導提名

陳奕利《天堂口》服裝及造型設計

2007　吳宇森《赤壁》美術指導、服裝造型設計

本片獲得第 28 屆香港電影金像獎最佳美術指導與最佳服裝造型獎

第 45 屆金馬獎最佳造型設計與最佳美術設計提名

2009　陳國富、高群書《風聲》服裝及造型指導

第 46 屆金馬獎最佳造型設計提名

2012　馮德倫《太極三部曲之從零開始》美術指導及服裝造型設計

附錄

葉錦添簡介

憑藉電影《臥虎藏龍》榮獲第 73 屆奧斯卡金像獎最佳藝術指導並提名最佳服裝設計，榮獲第 54 屆英國電影和電視藝術學院獎最佳服裝設計並提名最佳藝術指導，榮獲第 20 屆香港金像獎最佳美術指導及最佳服裝造型設計及第 37 屆臺灣金馬獎最佳藝術指導及造型設計。

電影美術

1986　吳宇森《英雄本色》執行美術

1987　關錦鵬《胭脂扣》執行美術

1988　王穎《吃一碗茶》執行美術

1989　關錦鵬《人在紐約》(《三個女人的故事》)執行美術

1990　邱剛建《阿嬰》美術指導、服裝造型設計

　　　本片入圍 1991 年金馬獎最佳造型設計

1991　羅卓瑤《秋月》美術指導、服裝造型設計

　　　本片獲 1992 年瑞士盧卡洛電影金豹獎

1992　羅卓瑤《誘僧》美術指導，服裝造型設計

　　　本片獲 1993 年金馬獎最佳美術設計獎

1995　陳國富《我的美麗與哀愁》電影 "夢境花園" 部分場景美術指導、服裝造型設計

1996　何平《國道封閉》服裝造型設計

　　　本片入圍 1997 年金馬獎最佳服裝造型設計

1999　李安《臥虎藏龍》美術指導、服裝造型設計

念集中力量，到了實戰時，一切放下，感覺空間中的身體，收集環境的能量，達到空性節奏，注重其流動性與比例，在此消彼長間，學習力量的衝擊。

在邏輯底下，擁有最強暴力者可統治世界，物質科技使他們船堅炮利，累積細膩成熟的攻守策略，全球作戰基地可助全面控制戰局，但這些力量的背後產生的卻是戰爭與死亡奏鳴曲。強大的帝國主義建立強者天下，歷史告訴我們，它的時間內容是殺戮，像張開一片劃破和平的網，對世界潛在毀滅的力量，這是自然定律。宇宙間弱小的平衡產生最大作用，是時空條件的角力，營造着偉大的平衡。在時間空間的範圍底下，人相信實證的數據。功夫漸為科學所理解，我們只知道多少磅的拳可以把人打倒，卻未知那一拳的涵意。戰爭毀滅了人對時間的信任，滅絕的陰影讓人產生了末世的情結，功夫乃心性之道，是心性出拳，或空性出拳？拳力迷惑意志，使人流於暴戾、失於形態。拳乃形而上的詩學，功夫之道可通百理，而且骨肉勁健，如書法，同為修心修身修行之道。舞蹈與中國功夫同為形而上美感，在情緒戲劇的張力中滲入了表演形式。人生有如一場介入了生與死的舞蹈，功夫為其表現形式，功夫自無形，形何以歸？

中國功夫

────────────

　　在我成長的過程中，一直受困於一個疑惑：感覺我們的力量不可集中，總是停留在自我辨析的漩渦裡，長久以來整個民族創造力不足，這一點根深蒂固，一直無法擺脫西方語境，沒有主體性，在民族文化當代意識間處於集體失神狀態。

　　李小龍有一段試鏡的視頻，他提醒人們必須忘記複雜的步驟，集中單純有力的體驗功夫。當時李小龍只有 24 歲，在當時中國人國際地位低迷之勢，仍能自信滿滿地表演功夫。在美國，他有自己清晰的思想，能洞悉時機、捨短取長、以柔制剛。他修讀的是哲學，熟悉心理學，能將中國古代的道法無為應用到實體的搏擊中，並以電影傳播。李小龍的英年早逝是中國人的損失，他影響了數代中國人，而且其影響持續深化到道體中，形成一種啟發。在某一個層面上，他成了眾人的導師，為東西方門檻的打破做出了貢獻，開拓了中國封閉的世界，成為世界級的偶像。

　　中國功夫，以氣禦體，以修心神，以正骨氣，的確可以作為練心練體之道，太極陰陽正反虛實，正是空性平衡之道，通情事之理，脈絡順暢，無間自任。

　　我雖然沒有參與其中，卻在生活的模式中大量利用了功夫的學問。功夫不一定需要打鬥，功夫也可平和，因為它克服了暴力，可以穿梭於間流，能量匯放於咫尺，調整力量的位置，匯弱水於江河，動則翻江倒海，靜則無音自流，學習釋放心中能量，攜永心之極至，卻能活用在時間、空間與人情世故中，做出有意義的事來。

　　中國功夫漸漸成為一種自然動力的載體，學習用龐大的意志力移動氣場，以心

才是文化延續的根本。優秀文化中蘊含的精神價值可以不斷延伸，並對當下的時代起到一種參照和啟發的作用。以此為基礎來創作，就有可能把兩個截然不同的時代的精神價值融合在一起。

我認為可以從兩個方面來理解藝術。一個是創作者的自由意志，他把自我對於生活的感知與思考融匯在一個抽象但具體的對象之中，雖然他的創作源於生活，但他並不會重複回到生活的功能層面，在此永恆成為他精神的獨特顯現；另一種是經過歲月的磨礪，慢慢地從一種原本強調功能性的東西中提煉出屬於特定時代的精神價值，並在其間體會到創作者的精神和生活的境界，這時，這些本來用於生活的事物便擺脫了生活功能本身的限制並成為藝術。

我對媒介本身充滿了好奇，對於每種藝術的媒介探究都可以無限地深入下去。但有時候我在一個媒介中待久了，就會好奇於其他的媒介。當我開始接觸當代藝術的時候，就嘗試去碰觸一些更綜合的東西，我把它理解成一種創作自由度的無限延伸，藉此我可以暫時脫離各種媒介本身的限定性而專注於不同想法的表達。在我心裡，不同媒介的區別其實不是那麼明顯。遊走於各個門類找尋通達之門，萬法無在以歸心源是學習持續的心態。

着可能出現的花葉，在大地的某處，我想暢遊於其間，因此發現了遠近的風景，發現了前面的道路，迂迴曲折，從傾斜的坡度，登上高峰，看見落日流水，又在高山中轉折，白雪皚皚的高山之上，擁着積雪。頃刻間，微風掠過，我看見下坡處的風景，遠眺廣漠的平原，那裡花團錦簇，好不燦爛！遊子樂於其間，不見歸處。這時候我們進入桃花源之聖地，區隔於人間繁雜，這裡柳暗花明，產生奇花異蕊，都聚集在這空山之中，產生異樣的芬芳。到了落日餘暉，映射着大地，我們慢慢看到遠方的都市叢林，萬家燈火，好一派平靜和諧的風景。

今天的中國，在社會形態、經濟形態、人的價值觀和精神狀態等方面都毫無保留地進入一個變化的洪流之中，民族情感被重新喚起，國際位置不斷轉換，融合與矛盾並存的現象也營造出了一個複雜的景觀。意大利家具在某一方面象徵着西方工藝水平與時代生活的最高標準，所以在"九景"中與意大利攝影師盧西亞諾・羅曼諾（Luciano Romano）合作，精選九件意大利經典家具，並選在九個當下的中國場景中進行拍攝，希望以它的介入來衝擊出中國變化的片段光影。所謂"九景"並不代表只有九個對話的空間，"九"在中國就等於無限。這些作品所選取的中國背景多種多樣，各具特色，我在自己的創作中一直崇尚閑散感帶來的濃厚味道，我希望製造的是各種可能性，而每種可能性之中都帶有濃厚的不確定因素，它有一種自我不斷影射周遭事物的特色，使之不斷分解本身急於構成的文本。分解性也是我理解的一種構成的方法。長久以來好多事情都被急於定義，如此就抹殺了再創造的可能性，而通過將一點分解成散點的方式去容納多元的信息，才能不斷產生新的變化，並在變化中攝取新的時代理念。

傳統意味着傳承久遠的優秀文化，而傳承並不是單純的形式問題，"優秀"與否

化訊息和價值觀。因此在"無時序列"裡，我們使用現代的抽象語言建造了一個人間庭院，同時在空間中收錄了非常多的自然界的聲音，希望能呈現這種循環不息的內在回憶。自然歸於心源，用心境去製造園林以作為遊心之所，遊園之趣便得於其間了。

中國的山水，以狀態取形，從形中流露神韻，一組由藝術家再創造的山，除了指涉現實的山以外，更重要的是藝術家心中的山。這種山的存在，超過了人與現實關係的存在，達到了空靈的狀態，人愁山自愁，人喜山自喜，記錄當時人們的需要以外，也記錄了靈魂的狀態與記憶的情緒。中國的藝術，甚至是手工業，包括家具的造型、線條、材質、變化、色澤，都在不斷求趣之中，產生各種情感的對應。情感在東方的手工藝裡，是最重要的投入。

兩極的對應，產生不斷的變化，某種借代之物，會讓我們泛起想像的靈感，隨意地發想，有機地拼貼，像文字於中國的古詩一樣，會產生一種境界，一種抽離於現實，又源於事實內核的境界。桂林山水一直是我夢中之都，那山的形狀讓我想起了大地的靈氣，煙霧瀰漫之間，我心境漂移，又沉着，它形狀的流動、自然的形成，是時間與物理、空間的轉換，這種不斷琢磨的細微動源，使山的形狀慢慢扣進人的心裡，扣進大自然情境的核心之中。時間漂移在這種無盡變化的景象之中，產生了具體的色彩與線條，煙層漸厚，景象迷離，一個又一個獨立的形，在這漂移的大地景觀之中，緩慢地倒映在我們的心裡、感官裡，使我們能感覺與之同在。

山的景色，同時又產生了變化，出現了一個嶄新的世界。山的比例也開始具體，因為有山、有水、有雲、有漫山遍野的花朵，水中的魚、空中的鳥，大地返照着一片輝煌的晨光，充滿着生命力。這時候，我聽到鳥語，嗅到花香，也開始尋找

對手工業的虔誠，對應於古代的某一種美學氛圍，他們不斷地做出回應，於是產生了多種多樣的、既古典又現代的形式與類別，使他們創作的品種與產量如此豐富，如此照顧着人體的需要，又在想像的領域中突破這個需要的限制，給人一種無限感，從而在他們不斷突破的範圍裡又產生新的形式。有諸多的理由相信，他們這種對傳統的堅持會在這個意義繁雜的商業社會中產生撞擊。

這次意大利設計展的主題是"無時序列"，蘊含着萬有歸空的意境。把一個延綿無盡的時間之線壓縮成一個點，而且時間本身可以不存在，而由它複生出來的萬物也可以不存在。但當我們進入人間所謂的時間點時又會有千絲萬縷的細節出現，它們不斷地重複着一種內在的紋理，把時間、歷史、故事混雜在一起不斷地再生與重複。好像一個自轉的陀螺，只要時間的定義仍在延續，它就會永無休止地演繹着重複與變化的自律。但永恆並不代表永遠，它是一個相對性的詞語，因為存在本身可能是沒有時間規範的。我心目中的時間，是一個從中心出發的點，由其可以擴散出自身範圍之外無限的圓。它是一個核心，可以聯繫起世界上的每一個對象，每一個瞬間與這個核心都有相同的距離。我憑這一點去理解中國古人對於時空概念的認識，並產生了無時序列的概念。

"無時序列"把中國傳統庭院、自然風景與現代家具設計融為一體，所提出的思考就是一種重回自然的記憶狀態，一種重生與人造空間的對話，重新將它們拼貼在展覽之中，以期產生現代心靈與宇宙本源的共有。所謂時代的不同，最主要是顯現在心靈的層次上，不同時代會被其特定時間磁場所左右，並產生不一樣的心理落點。古人長時間在自然山水裡活動，自然而生的景象造就了他們自然的心境。而在今天，人們對於自然的懷念依然存在，但這種心靈的溯源歷程已摻入了更多的現代

《無時序列》意大利高端設計展

居住的環境。在我看來這種多元豐富的人工世界也是重複着自然的原理，類化、變異、流散等意識中的潛流也在改變着自然的形貌。人受本性的驅使在生活中自然地追尋一種自我動力，這種動力重構了一個世界的謎團，但若不好好把握這種慾望的謎團就會引發災難。

東西文化，一個着重形之神韻，一個着重形之精妙，兩種狀態怎麼交融在一起？我在探索一切的可能性的時候，這種交融同時發生了。我開始從每一件挑選的作品中找尋美感，它們來自不同的文化，法國、英國、美國、日本等的文化都會在意大利的設計工藝裡產生豐厚的能量。

從接受意大利家具協會邀請時，第一個跑到我心裡的概念，就是一個未來中國家具的模樣。那個形式依然模糊，我卻在米蘭家具展帶來的整體感受中得到了靈感。意大利家具給我的第一印象是"流線形"，流線，跟人的身體有種微妙的關係。他們注重創意、手工，以及整體的技術含量，使所有的形態配合不同的、獨特的材料，都能完美地與人體結合，產生時代的標誌。他們在創造這些家具的同時，帶有深刻的人文精神，以使這個家具的擁有者不只是擁有一種功能上的使用價值，或者是時尚的裝飾。他們對家具製作的尊重使之產生了永恆的價值，也提升了工業設計的藝術形象，使之不流於庸俗或是富態。

相對於意大利所給予我的前衛的定義與思考的獨特，我更感觸於技術的完熟，已達到藝術與科技的完美和諧，並影響着整個世界的潮流，也帶領着世界對品味與品質的追求。我發現意大利的設計追求一個完整的自我性，不管是創作者的性格還是感性的動力與意大利製作巨細無遺的要求，都使這些作品很難框定在某一個時空之中。這種形式令我回想起工業革命給西方帶來的影響，工業革命並沒有削弱他們

山中霧旅 —— 意大利家具藝術裝置展

2010 年，在好友弗蘭科．拉塞拉（Franco Lacera）的推薦下，受意大利家具協會（Federlegno Arredo）和意大利對外貿易委員會（Italian Trade Commission I.C.E）的邀請，我擔任意大利家具設計展 ——"無時序列（Timeless Time）"的藝術總監，這次活動成為意大利在上海世博會期間一次重要的藝術裝置活動。以"九"為創作的泉源，我親自飛往米蘭家具博覽會現場，從歷年意大利創造的著名家具中選出九十九件，以中國山水畫意佈置，以色、聲、香、味、觸的五感共鳴，創造出一種帶有中國意境與空間學的現場體驗。

景象分為九個不同的區塊，產生了九種不對稱又連接的風景，一層一層揭開全景的序幕，九件被特別挑選的家具作為全景的基幹，產生九個意念、九個轉折場景、九個佈置意境、九種文化的對流，從獨立的影像投注到整體的佈置之中，構成了循環不息的敘事結構。"九"對中國來說，是一個未知數，內裡有股無窮強大的力量，既無限又循環不息，恆久中衍變，神入神出。重點是山中一遊的概念，但是那山並不存在於現實，也不存在於想像，它介乎在與不在之間的人為世界裡。

活動邀請了好友羅伯特．威爾遜（Robert Wilson）的著名燈光師 AJ，以四季的變化投入其中，使現場成為一個流動的風景，以聽覺、視覺、觸覺、嗅覺結合的整體的感官進入這個想像之地。意大利的家具藏於其間，顯露出另外一個風景，那是一種靈境，天然，藏於變化之中的自然風貌。在這裡我想感受一種純淨，離開世俗的片刻，達至心聲的寧靜，使兩個差異的文化融成一體，不分彼此。

意大利家具本身是抽象的幾何學、人體工學與各種觀念和現代元素結合的產物。它們源於從自然中抽取出的心理與技術邏輯，並自成體系地建造與生產着一個

　　由於整個室內被佈置成一個天然植物的園地，地台建造在高 50cm 的平台上，底下裝置栽種不同植物所需的下水道。在兩個月的展覽期間，要不斷地維護更替新植栽，把自然的氣息帶入室內的場地。展場的空間與自然的空間融合建造一個夢幻的庭院，那庭院雖沒有亭台樓閣，卻在閃爍的光影下，透露着自然無聲的境界；數百米的竹製步道是七十個工人夜以繼日，以一個多月的時間趕工精製而成，每一條竹切割成細小的條狀直排鋪平，形成了一條延綿不斷的優雅步道。在人工與自然的合作中，流露一種中國內在的紋理，顯現了時間觀念是虛空的流動。

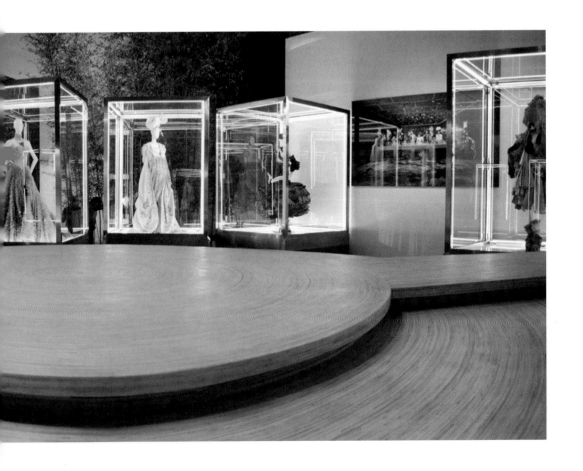

間與心念同步而行，在寂寂的寒路上泛起一陣詩意。幽暗的光影間突出了現場藝術品的存在，呈現出一種古典的氛圍。

　　按着每個人不同的意趣，可速步、可暫留，肆意流淌在這個領域之內；高低蜿蜒的運轉，視覺不斷在前進中變化，隨着景象推移，到達兩面的高台，墜入另一個更寬廣的視野。在那裡可遠觀、眺望、仰望或俯瞰，在密集竹條排列的步道間，感受一種寧靜。它在自然的軌道上，心與自然合二為一。影壁成為鏡壁，又以白牆上浮動的竹影烘托背景。在中國庭院的意象中，減去形象化的外殼，只取其運動中的神韻。

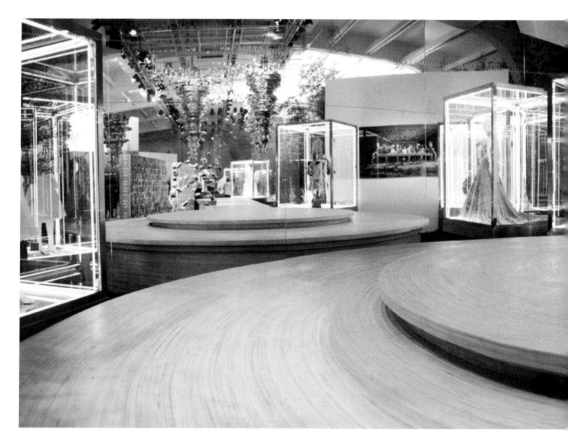

攝影作品

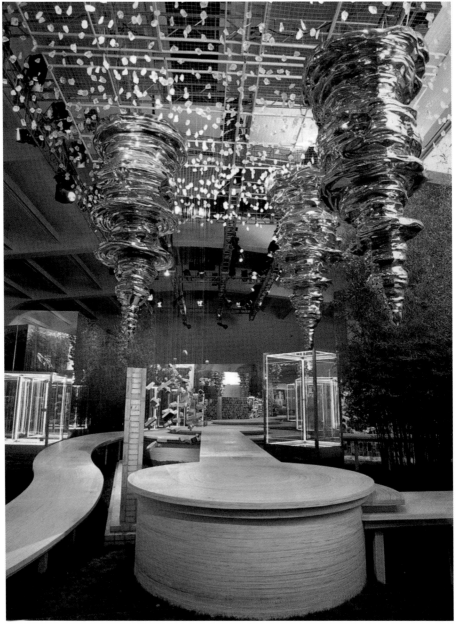

《迪奧與中國藝術家》迪奧六十週年慶展覽

迪奧六十週年展覽《迪奧與中國藝術家》

接下來法國迪奧在他們六十週年盛典中，邀請我在北京尤倫斯當代美術館（UCCA）舉行一個涵蓋了一百件經典服裝的大型裝置藝術展，其中包括了克里斯汀·迪奧（Christian Dior）與約翰·加利亞諾（John Galliano）的重要作品，還有二十一位中國著名當代藝術家的作品共同展出，這成為一次紀念性的展現。

"Garden"一直是迪奧的創作靈感，他們開始時構想一個有着西方韻味與中國結合的東方主義式的創作，很多設計都圍繞着凡爾賽宮的形式美，於是有了蘇州園林和凡爾賽宮結合的思路，也就是中國庭院和法國庭院的結合。我提出"月下獨步·水竹園"的構想，並一直堅持將這個展覽做成中國式意韻。這一設想得到迪奧高層的支持，遂開始了全面大型建設工程。不管是克里斯汀·迪奧帶來的富於紀念價值的經典服飾，還是不同藝術家的作品，都有一種令人興奮的激情；而中國庭院的幽微正好以寒遇熱，取其平衡。蘇州園林是中國的經典庭院造型，我把不同風格的園林結合在一起，為了融合得更和諧，保持了它們各自的神韻，把細節去掉，形成了單純的流動空間。

我想像一個人在月亮底下獨步的情景，竹影、水影，與高低起伏的步道，有緩有急，有轉折有坡道，形成了月下的風景。這裡不斷重複的影像，在每一個轉彎處，都有不同的變化，彷彿曲徑通幽，成為貫通全場的導引線。在此現代藝術和歷史時裝結合，有種柳暗花明又一村的感覺。中國庭院的影壁、太湖石、柳樹、荷花池都抽象地融入現場的整體氛圍中，倒映出轉化後的美學效果。園林散步，亭台樓閣不着痕跡，營造跌宕不一的曲線。心情隨着步道慢行、嬉戲、婉轉、攀延、窺視，卻在剎那間豁然開朗。在一個抽象的轉化間，尋找園林神韻的可能，氣息流轉

《中國紅》大型藝術裝置展覽

力詮釋這種歷史再現的可能。在中國遠古的學習中，靈氣是我對中國文化研究最多的元素。看到一個形而上的世界，與西方截然不同的是，那古典詩學的韻味與現實交匯的奇特景觀。

肯尼迪中心（Kennedy Centre）

因緣際會，我在國際上不斷有機會嘗試中國空間置身於西方的世界中，與當代現實對話。受艾麗西婭·亞當斯（Alicia Adams）女士之邀，2003 年在肯尼迪中心所舉辦的《中國紅》大型藝術裝置展覽是中國少數跟美國在藝術文化上交流的例子，構想來白肯尼迪中心的外形，猶如一所中國的建築庭院，有巨大的長廊、影壁，可以製造出庭院的效果。這個巨大的牆壁高度有二十多米，構成一個龐大的視覺，人走在這種影像裡面，猶如置身幻象之中。我把整個牆外的長廊鋪上了中國剪紙，重新設計的中國剪紙的圖案佈滿了整個空白的牆壁，形成紅色和白色的強烈對比，在陽光燦爛的時候會形成強烈的倒影，在天氣陰翳的時候會產生朦朧的變化。從傳統的庭院意象中推敲出一個巨大的實景的裝置，圖案全以下意識自動書寫，線條不斷互動與交會，形成一種自由無定向的圖案，卻有着中國古典圖案的影子。這時候我開始研究一種圖騰的新形式，把所有的中國圖案，比如花鳥、麒麟、飛龍、鳳凰轉化成一種抽象的圖案，又帶有重新設計的古典味，從那時候我開始找到一種中國傳統圖案的流形，以從心而繪的創作法，形成了我以後的繪寫方式。這作品到今天還留在肯尼迪中心的巨型玻璃上，使我倍感親切。

為，順應自然的生活美學，在意的是人與自然之間的對話，重視生活態度與素養。任何一種生活規範都取決於自然，活於自然中，但那自然並非單純地包融在實質的大自然中，而是全觀行進的時間內容，那個自然是在中國文化底蘊中提煉出來的。因此東方的生活空間與自然萬物關係特別緊密，不但對身體運作與四時交替關聯，也從日常生活的無縫介入，亦轉化為四季節興的內容，不斷地在文化中提高這種與時間自然的關係。那個自然超越物質，與原始相連，學習欣賞大自然的玄妙變化，隨着四季更替而生活。但是這種自然無為的生活美學，先重神後立形，與現代西方善於使用根據、科學、理解以及邏輯來歸納東方的文化不同，西方具象式歸納很難理解東方自然無為的生活美學力量。東方講求不掌握空間而使其流動，用生活態度禦虛行實，他們生活在命運的實踐中，從形體上來說，是指空間的形，體積與容量、線條與肌理，空間負載着人的情感；在無形細節上，東方對空間機能的掌握並非西方的刻意實景營造，而是在意提升心靈層面的虛景，因此室內與室外充滿互動，從使用者的生活方式、習慣，到心靈層面的需求，描繪出無形的東方美境。

　　當今傳統文化受到經濟體系的衝擊，已大量變形，失去原神，但這不是要重新塑造中國的古典，而是要掌握中國原創能，去重新詮釋世界。每個時令都有它的命脈，找尋新的切入點回到傳統的範圍，傳統也是新的，那個新來自無間，一切自在顯現，無文字虛幻。如今我們眼裡所看見的具體元素或符號，都是用西方的歸納法來講東方美學，那很有限，絕大多數都止於有形。東方是一個廣泛有別於西方視覺的世界，他們擁有一個共同的母體、根源，是超越國界的共同體，因此東方美學精神更重要的在於無形的表現。我的電影與創作，都試圖向着那個靶心射擊，每一次都尋一個不一樣的角度，使自己從更多方向去理解東方美學與精神的真實性，並努

形而上詩學

　　這時候深層的文化意識使我看到一個有趣的變化，我們經常會把自己的感知投射到不同的記憶中。在香港長大的我，有時候會產生一種錯置的文化心態。每個民族都有他長久以來的人際關係，他們用於表達自我的時候，這種內化的基因就會自動浮現。在創作的世界裡，不管你是寫作繪畫、雕塑攝影，還是思考着舞台劇與電影都會呈現這種本然性。與中國迂迴曲折的人事關係相比，日本與韓國的情態顯然比較簡單，當文化的軸心在歷史的進程中被打亂，亞洲文化的內在產生了極大的變化。西化的價值與日本的價值同樣混進了我們生活的細節中，我們遠離了中國原來的特性。當我們重閱歷史，跟古代的思想交流，就會產生二元的反應。用直接的理解方法，並未能真正感受到古意的情調，這樣使一切的轉化失去連綿的效應。我們都活在一個新時代，與內在源流斷裂，只有硬性的背誦從前，以留存古代的微弱訊息面對着日新月異的現代西化世界。那時候，我感覺古代的世界的確已經遠離了我們，我們也沒法回到從前。對我的少年時代來説，傳統的世界總是帶着無形的挾制，它所流傳的形式依附在封閉的環境裡。而我所珍視傳統的一切都是跟形而上的詩學有關。那些真正能連接到遠古的從前，在無形中真正得到情感的延續，連接到一個內在開放的世界。

　　中國民族的美感在於重意，形立意，卻非以形為本。重形輕神，則僵化之，以神駕形，不惑其式，禦虛行實，以意立形。東方美學最令人着迷的地方是自然無

詩學是其美的成果，它蘊藏於中原文化最深刻處，所有東西總結起來都是能量。東方並不涵蓋所有，"空"卻抵消了一切的虛實。因為中國佛教講"空"，可能不是來自於印度的佛教，而是中國本身早就產生了"空"的概念。

陰陽，虛實，中國美學分南北宗，有着兩種截然不同的譜系。兩相對比，中國北方藝術重氣韻，不拘小節，色相單純，氣足神通；而浪漫細膩的南方，氣弱靈魅，綺麗精奇，全在乎能量富足與否，能量乃產生一切的形。古代的中國文化，自由奔放，重禮識書，詩意充盈，崇高地產生了捨身取義與重品立德的志氣與豪邁揮灑的俠義精神，營造了簡樸大氣的藝術氛圍，細膩出塵的韻律，意在言外的借景，在輪番運轉的氣流中，孕育了天人合一的宇宙觀，因緣並濟的同心圓，以至侍之以衡，至人無我。

間，不讓空間靜止，就好像插花，插一盆花可以改變整個空間的大小、韻味，空間被激活或者加強了安靜的變化。中國是以"讓"作為美感的依據，依憑人的自然直覺回到空寂的自我，如靜止的飛鳥，達到觀物而無我的覺察。

中國還有一個很有名的虛擬空間學。就是你看到庭院有很多小的參照物，那些參照物都充滿了形而上的想像，各種形式各異的花鳥魚蟲，都各具象徵性地與人產生了正面的關係，佈滿了空間中的任何角落。從建築的頂樑、雀替、斗拱、隔扇……包括各種家具，女紅的作業。因此中國古典建築形成一個不斷填滿的天人合一的想像世界，裡面富含繪畫、詩歌、書法與雕塑的魅力與藝術價值，人活在精神飽滿的詩意世界中，隨時可以賞玩着詩情，它一直在營造着一個形而上的世界。它顯露出我們的世界以外同時存在的其他層次。從牆壁上的一個小窗戶看到另一個景，另一個空間。但牆已經把空間區隔開來了，但它給你那個空間的想像，它就是中國空間哲學中的景中有景。我們活在一個伸手不及的重疊世界中，固守任何一個單一的世界都會失去宇宙全觀的連結，人自存於不滿溢的浮動中，既存實，也存虛。與傳統風水天人合一所不同的是，我所理解的天是無象之意，善以善，惡以惡，一體兩面，天無善惡，是無念自在。中國文化玄妙之處是正中有邪，邪中有正，陰陽靜動，無憂無止，如初生之犢，躍馬奔馳而足不及地，永恆生發着無間的能量，空懸在那核心之境中，它是一個不斷生發的能量火焰，引發着無限的詩意，它以俗世的形式填滿了空間中的一切，以自然與想像塑型，成為深然有道的文化境觀，亦交雜了渾俗之流於民間，結果詩境與凡俗並存。

我相信中國文化的原動力來自於無形，所謂大形無象。能量之去留不着痕跡，卻有一個大整體空懸於時間之外，產生了多層的維度，世間之形無法涵蓋，形而上

時的曲徑通幽，那是追求擬真之遊，在面積不大的庭院內，跋山涉水，在柳暗花明間，找尋自然間的野趣：樹林花葉散發的香味，水動神幽的驚奇，野鳥林間飛渡棲息，太湖石林的風聲噫噫，瞬間幻變的影壁，透視異境的花窗，林間處處幽靜的亭台樓閣。追求境中有境，心遊象外之意。在中國，人必須要遊園，不能止以靜觀。中國以虛行實，重意韻，跟日本庭院很不一樣，中國的空間採取一種叫"無用"，就是"無形"。

因為日本明治維新全盤西化的同時，也把日本的傳統文化帶到西方去，但日本是承托了某一種境界的追求。像禪宗就是在中國產生之後到了日本，但是因為日本獨特的自然條件，包括時常發生的地震，使它就很容易相信剎那間的美 —— 就是美都在片刻的回憶裡面。你看到它，就發現它已經逝去，有濃厚的感傷意味，這就是他們的耽美。耽美的意思就是沉溺在愛逝的淒美中。每個東西都是受到觀賞的。物哀就是帶着死亡的物化意境，投注了深邃的情感在裡面。總是哀傷地觸發那種美，以靜止的世界為最。但中國是流動的，一定會強調那個變化的動線，就像是中國庭院裡的影壁，影壁就是觀樹葉的流動，看太陽的流動。那個壁原來是空白的，牆壁上有剝落感就是剝落感的流動，像庭院裡不同形狀的門，那些不同花紋的門都是在強調流動，那是形而上的美感流動。那些細節和它的整體都是一體的。中國的空間中，不會有幾個擺放得韻律不正的元素在同一場景裡，那韻律與空間是同時流動的。擺一張桌子都會因為後面有一個窗子或者後面有一個客廳才會形成這種關係，當你站在那邊觀看的時候，空間一定是流動而且是靜止的，一種融合着無數靜止的瞬間流動。當那比例是對的時候，那個流動感是完整的，它的節奏就是循環不息，動中有靜，靜中有動，這是中國的時間哲理。很多介入空間的東西是為了破壞空

中國的建築有個觀念叫"間"，是空間的間。這個間後來一直被日本人運用，我在伊勢神社的原址互換的儀式中有深刻的體會。而在安滕忠雄的建築核心精神中也處處可見，但其實它是從中國古建築中來的。與其他文化早期建築美學所不同的是，這是來自中國內在精神的核心 —— 流動的實在，並不泛指物理空間的流動，而是神息的流動，是那屬靈的知覺使空間消失，中國建築所住的不是凡間實體之俗人，而是介乎天地間的靈。所有裝飾的細節、符號都有着與靈溝通的功能，它們既住且遊，不止是遊園，而遊於住，遊於居，因此有無數裝飾典雅的走廊、拱橋、花道、亭台樓閣、詩詞歌賦、曲水流觴；乃遊於藝，隨着遊興，不斷豐富着覺知，使心念單純，豐富着遊歷，又靜若無音，通達着幽冥，又神息怡然，活在生生不息的流動中，不增不減，了若恆常。

每一個中國的建築就是四根柱子變成一個空間，然後它用隔扇去分隔和打開它的功能。其間有做拱門的，有做隔扇的，有時候是牆壁。這就變成廳堂與廳堂之間的裝飾。與實際的用途，不同的圖案，形格可標示它們主人的身份與這空間的功能。有時候是私人的房間，有時候是辦公的房間。不同的門上裝飾代表不同的空間。但那裡，放個桌子跟椅子進去，它就變成一個客廳。你把書櫃放進去，它變成一個書房。你把床放進去，它變成一個睡房。它的形式是一直在流動中變化着的。

中國建築講求天人合一，現在就叫做自然主義。它的意思就是說他的飛檐就是跟天有關係，所有建築的形態也是表現着人跟天上與大自然的關係。中國建築是人在大自然的景象中找到人存在的形象。那是人精神存在的一種形象。然後從這裡想到中國的庭院，它就等同於對整個自然界和人文界合成一體，以作詩化的處理，這就變成中國的庭院的神態。裡面講求的不是定景，而是一個流動的世界，如入園

覺得東方和西方分別就在這裡。東方是你不可能在腦筋裡面的邏輯能容納的東西。
西方就嘗試把這些東西弄成幾何、黃金比例。但在東方是屬於意境，你很難用具體
的數據，這是另外一個系統的東西。然而雙方也有互通的地方，比如說東方的東西
很講究細節的節奏感，也有它的比例，但不是大小比例，是在流動的比例，就是不
確定變化關係間的比例。它的無定狀都潛伏在流白之中。西方的東西總是嘗試確
定一個不確定的東西，而對照於西方庭院更多的是講求量感，整個建築的量感以形
為宗，你進去的時候看到空間的形態與量感在建構着整個精神狀態，每個空間都與
整體的產生恆定關係。以黃金比例產生和諧，變成西方的審美。空間的變化性等於
它內在主次結構的重要性的變化。它地理上的高低也代表它跟宗教等級的關係。越
高越代表跟神接近，即是人的最高層次。所有東西都基於這種內在的關係而結構而
成。形象化的裡面是這種內在精神，從很早以前的埃及文化就有的，以人文主義為
基礎，是西方文化之基石。

　　而中國所謂細節的處理，具體來講就是節奏感，如果是電影的話，就是觀眾
在看這個東西的節奏。比如說每個年代的電影，不同導演有不同的節奏。舉例說我
在幫吳宇森做景的時候，我就會留很多空間給他的推車。因為他的鏡頭一直是運動
的，所以他的節奏是很大很廣的，透視一直在變。蔡明亮只要一個很小的房間，他
只要可以找到一個位子，他幾乎就可以整場戲拍完了。明顯地，他是從一個不同的
方法，不同的節奏去說他的故事，在蔡明亮的電影中，需要做很多與真實無異的細
節給他，因為觀眾長時間觀看同一個畫面，體會他所創造的偽真實時空。但吳宇森
就用流動性來說故事，這個流動性就像服裝，一個舞蹈服裝的感覺。他的衣服就需
要講求動感，而不單是它定下來的樣子而已。

找到了從所謂的第三世界創造一個新的文化身份的力量，歷史形成了立體與多元狀態，我們將從一個新的角度去看待每個民族文化的每一部分，使這個新的能量和文化活動開始的原初精神聯繫在一起。

新東方主義是一種柔韌的相互聯結的新能量。從新以東方人的角度去觀看世界，產生不一樣的文化價值，縱觀東西方的不同是，東方人總試圖放下自己，在空間中伸展，試圖走向空，所以他們在此獲得了能量。最後呈現的形式就是多功能的，就如中國建築，沒有固定的定義，一個空間可以成為很多不同的空間。你可以改變內在的裝置，來創造新的含義，你可以通過改變家具去改變空間的功能。這樣我們就從這種空中得到了一切的連結，而開始總是處於想像的層面，以"互不取"為其義，以"讓"為宗，是"無用"居中，是中國人的謙卑所至。

我發現流白是一個很有趣的觀念，像西方的 1+1=2，2+2=4，東方就是 1+1= 沒有。就是沒有 1，是一個負數，但負數的同時也是一個正數。2+2=-4，卻又等於 4，它是虛實並置的。這兩個東西都存在於東方，這就是語虛形實。你可以說西方是看得見摸得到的，他們的虛也是，變成了哲學和觀念，他們的天使丘比特就是一個小孩子的形象，什麼都很具體，但又抽象富於哲學味兒。總而言之，西方抽象也有理性哲學基礎的，他是用你看得見摸得到的方法。

但東方是看不見摸不著的，有點像老子講的生生不息，有形狀就是有形狀，沒形狀就是沒形狀。沒形狀的狀態本身就是一個循環的世界，但是你看清楚，它的形狀可能是你根本就不熟悉的東西，但是它又在我們的日常生活裡面看到影響。因為越來越了解那個世界，那個在現實後面龐大的世界。就會把目前看到的世界跟它有一種能量的轉換，這個東西就會產生很大的趣味。它本身是一個不具體的東西。我

　　創作《樓蘭女》的時候，我想將整個中國文化打成碎片。開始時每一個碎片之間沒有關聯，但它們可以自由地重新聯結。之後，我就有了兩種看待文化的方式：聯繫的和分開的。乍看上去，碎片是隨意的、無序的，但我能夠將它們很快形成一個新的秩序，因為歷史聯結了它們，同時另一隻眼睛看到了它們是分離的。移動的碎片讓人來想像彼此之間發生的聯繫，如果今天我們能將世界看作碎片，那是因為我們有自由這樣做，它們並非被外在的政治敍事聯繫在一起。來自文化的碎片發生了關聯，形成一種沒有計劃的組織着，可以任由機會去拼湊，再以人的歷史經驗去完成連結，那樣可以與一些來自久遠的歷史關係，重新發現交流的可能，如東南亞各國、印度、中東對中國歷史的影響，匈奴、蒙古的謎團，以至來自西方古代的交流，甚至是一些來自非洲或其他更偏遠的國度的東西，都可以重新雙向組合與連接成新的整體，更新了地理概念而增加了歷史知覺。有時候，日本和韓國之間的聯繫比雲南和北京之間更明顯，那就是地理上的源流關係。文化在碎形的斷裂中重生，躍過了歷史限制，在抽象中溯求具象之源，重生世界的視覺。

　　所以我覺得在歷史上，我們需要不同的版本、不同的角度去看待整體。21 世紀，由於互聯網與資訊的發達，我們的文化參考是開放的，遍佈世界各地的訊息如海潮般共融在一起。我們可以從世界的角度，深入調查每個民族的歷史與世界的關係。之後我們將看到一個新世界：從分離到連結。我想我們能將這個時代稱為沒有邊界的時代，一切都可以被聯繫在一起。我相信後現代主義只是現代主義的崩潰過程，它不像一個固定的時期，我們沒必要給它一個定義。我們必須向前找到一條超越現有文化關係的路，將事物重新連結。這就好比來自另一個夢境再次出現一樣，這個夢幾乎和過去的夢一樣，但我們以不同方式看待它，因為關係是不同的。我們

任何地方都能看到時間的形，它埋藏又顯露在生活的各處，未來的覺察就從過去開始，宇宙觀，同心圓，始也終也，一如矣。所謂一元之丘，無我狀態，使人在有形與宇宙無形對視，正能量在哪裡？它永守在那幽靜之地。

我發現一切理論並不介入我的世界，那有形之物並未顯現真相，人有著遠古靈魂的痕跡，呼喚那無在的視覺，有如一個巨人從細小的窗戶去觀看整個宇宙，它只是一個不斷自我複製的像，產生了時間與空間的複雜性，若把一切像的源頭歸一，化入有無，那源頭便只有一個管道，通往一個全然不同的世界，未來並不在前方，而在遠處，那手足不及之地，一元乃渡，終極大悲矣。

也是數字的變幻，外星文化滲透到舉目可見的現在與未來，形成感知與思維的漩渦。

　　人未來的處境為何？何時才能找到對宇宙理解的新維度，再向未來邁進？人類在各個民族的原始文化中作天問之道，都有着原始的傳說，那實境如何辨析？如果宇宙科學把世界推廣到太空恆河，佛所言的無量空間也涉足在內，如恆河沙的三千大千世界都有了可能，時間痕跡變得並不重要，一個原型的物理世界在時間內核中作用着，世界只有現象，沒有意義，地球是個不穩定的星球？如果自然也只是陌路的一像，那宇宙何如？只是一個不斷擴大的循環？宇宙在我之內或是我之外？陌路何在？所謂外層空間的神秘，也歸源於記憶，形與意的幻覺，科學以外的世界，何者虛實，我存為實或我在為實？世界的維度會否被迸發起漣漪而互相透視？如一種永恆存在的核心的反照，在兩極的終點，生命是尋找一種已存在的東西，時間劃開了遠近的距離，每個人都要找尋自己的能量之源頭，不管有人容易，有人困難，陌路掩映着神秘之夢，毗鄰宇宙的邊緣，回溯我們的未來與從前。

　　無論世界有多少的變化，心中總是會被一種動力牽引，它無所不在，無比強烈。好像在時間的維度中，它屬於流動性質。有時候沒辦法掌握它，因為它的速度總比我們想像得快。在沒有思考的空間之中，它就已經填滿了我們的所在。如此強烈的信號，只有你有足夠的心理準備，它才真的為你所用。來如風，去如電，寒如冰，烈如火。它存在於人的感官裡，牽引着無限的能量。它不存在於我們的體內，而是存在於流動的空間中。我們把心張開就會感受它的痕跡，有種無間的默契，使它可以與你相遇。在某時某刻，殺那中的痕跡，潛藏着各種訊息與啟示。漫長的時間與空間中流動着這些大小不一的流形。密集的時間，空中的時間，倒懸着一個未來的幻象，以行道之覺者之身，進入時空中，如覺之行，時間就是無在之道場，在

哪裡，到底是誰了。現在人到達或闖入這個有形宇宙的事件發生時間有所不同，有些是在 60 萬億年前，其他的僅僅有 3 萬億年的歷史。

這些居民在 40 萬年以前就來到地球，並建立了亞特蘭蒂斯文明和利莫里亞文明，在當前的"監獄"居民到達地球的數千年之前，那些文明在一次行星"磁極轉換"的過程中，被海嘯淹沒了。顯然，從那些恆星系統來到地球的現在人，是地球原始東方族群的源頭，始於澳大利亞。

歷史在外星統治下，神話頓成另一個存在物的空間，遺留在地球上的記憶，穹山片片，在一個看似無盡卻處處終結的所在，正是山外有山、形外有形之意。有些地球的現在人來自一些尚未命名的種族、文明社會、文化背景和行星自然環境，每一種不同的現在人的居民，都擁有他們自己的語言、信仰體系、道德準則、宗教信仰、教養和一些不知名和數不清的歷史故事。而且地球上的每一個人一直被積極活躍地監視和侵襲着。這樣預示着所觸合的神秘界面可能是穿梭時空限制的其他維度的世界。

這些令人迷惑的坊間傳說，沒有得到當地政府相關部門的證實。政府是抱着隱藏的態度，也沒有足夠的理由去全盤否定，坊間知識因此累積了真幻難分的數據與現象，形式氾濫地傳播。20 世紀 70 年代的全球星際競爭已然沖淡，全世界金錢至上之風使時代歇斯底里地存在着。外星的謎團若隱若現地包圍在那狂熱的範圍外，令人栗然地隱藏着，自此宇宙原理難有道德照應，當外星的知識進入了現實的語境，國際上已逐漸形成知識體系，形成了物質化流形。此時此刻，有如一個半透明的世界，時間是人類原始記憶的一種以數字產生對外在世界丈量的方法，那戲劇與宇宙的現實形成了一個曖昧的人類關係，人類以數字來知覺自己存在，未來的變幻

場，收穫了一架墜毀的飛碟，被美國空軍和美國政府視為頂級機密。在美國空軍部隊醫務組工作的女護士麥克‧艾羅伊（Mac Elroy）── 當年唯一一個能與該事件中的外星倖存者進行心靈溝通的地球人，親眼目睹了一架外星飛行器失事的現場，包括幾名已經死亡的外星飛行器上的成員。其中有一個外星飛船的成員倖免於難，而且還處於清醒狀態，並沒有受傷。外星人名叫艾羅（Airl），她既不使用口語，也不會識別任何符號，而是一種由心理直接產生的意念的畫面或心靈感應的思想。

　　她指出地球是個宇宙垃圾傾倒場和靈魂監獄，是一個高度不穩定的行星。地球的大陸板塊漂浮在表層以下為熔岩的海洋上，造成了板塊斷裂、潰散和持續地漂移。由於核心的液體性質，行星擁有大量的火山，容易遭受地震和火山爆發。行星的磁極每隔大約兩萬年就會徹底轉換一次，屆時將造成海嘯和氣候的變化，從而導致不同程度的破壞。這也是為何它被當作一個監獄行星使用的原因。所以沒有外星人會生活在這裡，因它不適合任何可持續文明的安定或永久的生存環境，地球距離銀河系中心以及其他重要的銀河文明非常遙遠，除了用作星系之間的緩衝點使用之外，這種與世隔絕的狀況並不適宜被利用，而月球與小行星帶更適合這些用途，因為它們不具備任何有影響的重力場。然而地球是一顆強大的重力行星，擁有重金屬土壤和緻密的大氣層，這種情形在導航用途方面顯得變幻莫測。僅僅在銀河系中，大約存在 600 億顆類似地球（第 12 太陽類型）的行星，居住在地球的人們都早已忘記了自己是誰。原來人本身就具有神一樣的神通和靈性，只不過已迷失太久。人的存在早在地球歷史之前，現在地球上的人類早在宇宙誕生之前就已經出現了，他們都已經存在了數萬億年之久。他們的靈魂是不朽的，因為每個靈魂既不會出生，也無法死亡。誰是地球上的人？他們之中很少有人能記憶起前世，更不用說自己來自

些行星是否有過某個時空曾經適合地球動物生存？

　　假使太陽系中其他星球上可能生活着更先進的物種，在未來也許會發現地球，並設法移居到地球上，不能排除它們會威脅人類，具備消滅人類的能力。一些高級文明需要拓展自己的範圍，就像地球上也有遊牧民族那樣，只要找到合適的資源，它們就征服原來的民族並居住下來，一旦資源枯竭，再繼續前往下一個恆星系統侵略。宇宙如此之大，文明的方式也將是多種多樣的。由於外星存在着不明確的世界，恐懼成為外星文化新的底色。如果外星人抵達地球，那麼結果可能像是哥倫布當年抵達美洲那樣，對當地人是場浩劫。地球的有限資源和呈指數形式增長的人口數量，到了公元 2600 年，將會面臨人無立足之地的處境，而電力的消耗也會讓整個地球變得“火熱”。如果一切不變，除非人類在最近兩個世紀內移民外層空間，否則人類將永遠從世界上消失。

　　宇宙歷史神秘莫測，以人的角度，無法理解其中的奧妙，在這數百年的地球歷史中，到處傳出發現外星人飛碟的記錄，真真假假，目不暇接，更有不少曾經接觸到外星人的原始記錄，在各個層面的遺址中出現，如聖經中傳說駕着濃煙密佈的飛船，飛行時發出巨大的聲響。歷史上瑪雅文化的外星人圖像，外星人曾經入侵地球的想像，可謂不勝枚舉。聯想着宇宙間未知的黑暗的力量，電子世界的不斷無空間化，我們自動會聯想到外星人文化是否已是人類文明中我們所從未察覺的部分，其中是否早已揭示與吐露了一切未來介入的可能？

　　在遍及世界各地的外星人的事件報導中，其中一次經驗使我感受特別深刻，也在外星文化中佔有重要地位，美國電影、各國科幻小說、嚴肅的外星文化研究等，都有數之不盡的猜想與報導。1947 年 7 月 8 日在美國新墨西哥州羅斯威爾的農

模樣，但極有可能包括微生物或初級生物的狀態，而且存在的方式還非常多樣，比如類地行星表面、氣態行星大氣中，甚至可能存在恆星上。如果是高維生物，可能在宇宙空間中穿梭。

宇宙存在 1000 億個星系，每個星系都包含了千億顆行星，地球應該不可能是唯一存在生命的行星。如果我們是這個星系中唯一的智能生命體，我們應該確保自己得以生存和延續，去尋向自體更大的根源。如果其他恆星系早已有生命發展，人類在現階段卻並沒有機會去發現這些生命。人類在探索銀河系的過程中，遲早可能會發現和地球生命不同的生命形態。事實上，人類在未來一百年之內將有可能面對生存的危機，而必須進行太空旅行，因此人類必須努力提高身體和心理素質，以更好地適應未來生活的需要，以便可能移居太陽系其他星球上生活。

人類在觀察太陽系的諸多星球時，發現到火星曾經可能存在過生命，美國宇航局目前正在火星上尋找生命痕跡，目前還不清楚火星生命與地球生命之間的關聯。在火星上很多時候都颳着每秒百米左右的大風（大約相當於 12 級颱風），仍能夠生存在類似火星這種自然條件下的生物，一定是風阻較小的身體形狀，或沿着地面匍匐前進的生物。甚至可以利用自然條件，進化成具有滑翔機原理的身體構造，但仍不知是否因氣候變化而使物種滅亡。至於在金星地表上平均溫度達 460 度，大氣中的二氧化碳含量是地球的一百萬倍，空中瀰漫着具有強烈腐蝕作用的幾十公里厚的濃硫酸霧，並且金星表面大氣壓是地球大氣壓的一百倍，地球人如果站在金星的地表，將被殘忍壓碎。可以設想，能夠仍然生存在類似金星這種自然件下的生物，一定是整個身體貼地面、扁平狀的生物。這些與人類存在的狀態差別太大，顯然並不可能馬上成行。對於現階段的人類生存條件來說，遷移其他星球是天方夜譚。但這

比如盤古時代的馬門溪龍，是蜥腳類的植食類恐龍，在恐龍生活的時代，空氣中的含氧量也高於現在，有利於植物的生長，這為恐龍提供了更加充足的食物。然而進化同樣離不開環境的制約，更多的資源有機會讓生物變得更大。

隨着歷史的變化，成萬上億的物種在地球上滋生，最早的甲殼類、爬蟲類，到後來的哺乳類的發展，飛禽類也延續了動物的飛行史，在自然界佔有重要的參照點，有些因為氣候，連群結隊地穿過省地飛越地域的距離，各種動植物在大自然界互相的默契，產生奇妙的生命奏歌。我經常十分驚奇飛鳥如何完成高空飛行，它們在空氣中舞動間的奇妙動作使我入迷，我想在高氧與濃度極大的氣層間讓一個物體飄浮起來，是否取決於它與所處介質的相對密度，如果介質的密度大於物體的密度，物體就能浮起來。各種星球在條件不一的狀態下會產生不一樣的物種，至於所有地球上看到的物種自然為地球所生，區別於其他可能的行星。大部分的科學家認為人類的智慧不過是一種偶然的誕生，縱觀地球上千百萬種生物，雖然它們沒有人類的智慧，但卻與自然界保持共生的關係。他們預言在下一個千年到來之前，人類基因遺傳工程的研究，使人類將得以"重生"，一種新的人種將利用基因科技的改良而出現。在未來數百年內，人類將會在子宮以外的地方培育胚胎，地球人類的 DNA 將會以極快速度變得更加複雜。地球人研發改良人種雖會造成許多問題，但也會促成人們的彼此接受與了解。雖然許多人主張禁止基因工程，但卻又出於經濟考慮，允許科學家將這類科技應用於動植物身上。

從小我對外層空間的生物充滿好奇，它可能來自潛意識的記憶。由於來自虛擬的想像，沒有任何科學的確切依據，它們的出現交雜了各種可能的元素，使我對原生物的狀態充滿無限的遐想。直到今天，科學家們仍不可確定外星生命形式是何種

未來人

─────────

　　從人的國度，宇宙的個體生物何以定義？意識以人的形狀入夢，自古以來，人就有複製自己形狀的慾望，從史前的岩畫，到石器時代的人偶，在歷史上每個地域的原生文化中，總有描繪與雕塑以人為想像載體的創作。人在自己的意識內，成為一個生存的坐標，提供了整個民族自我辨析、自我崇拜的出口。經過不斷的文明進程，從原始的巫文化，埃及與希臘文化的奧林巴斯，基督宗教文化，到文藝復興人文主義，人類總在想像如何使自己形象得以永恆延續，產生文化的內容。究竟我們與空間真正的關係是什麼？意識內各種生命體的萬籟境界還有多少神奇？

　　在物質學的範疇，每種動物的形狀、生存、行動的模式都與它所處的生存環境息息相關，在它們身上可以看到它們居住的自然條件與特色。1638 年，伽利略提出了"平方一立方定律"。在地球上，因為引力的緣故，我們全部的重量都壓在骨骼上，但隨着身高的增加，骨骼的面積按平方數增加，而體重則按立方數增加，體重的增長遠快於骨骼面積，達到一定高度後，我們將會被自己的體重壓垮。此外，變高的身體需要我們的心臟提供更大的力量才能把血液送到頭頂，但血管的面積也只是增加了平方倍，血管的韌性將受到極大的挑戰。簡而言之，因為有了"平方一立方定律"，我們可以推測在任何星球上，生物的高度都有上限，並且與其引力成正比。生物的軀體都是隨着進化發展而逐漸變大的，龐大的體型在進化中有很大的優勢，不容易成為其他種類恐龍的獵物，以及在交配時候比同類競爭對手更有優勢。

事物在這個框架中展開。過去、現在和將來，這些宇宙中每一個可能的結構，都是獨立並永恆存在的。我們並非生活在一個穿越時間的宇宙中。相反，我們同時生活在眾多靜止、永恆的畫面中，這些畫面包括任一時刻出現在宇宙中的每件事物，巴伯將這些可能的靜止結構中的每一個都稱為當下。每一個當下都是一個完整的、獨立的、永恆的、不變的宇宙。我們錯誤地認為這些當下都會稍縱即逝，而事實上它們中的每一個都永遠持續着。

這樣形成了一個反時間觀的世界，而時空又獨立地存在於世界的某一維度，人類以物理狀態來意識所處的宇宙，因此宇宙只有無限膨脹與神秘，物理世界了解並試圖以人的能力來控制物理宇宙，那實質又掌握了多少維度。物理世界能穿越的各種細微能否深入其他界面的內容，從另一角度去進入存在的能場，就有如往昔的發展一樣，人在不斷跨越物理的維度，卻掌握不了心的維度，戰爭使人類相信物理才是統治世界的方法，但卻無法駕馭物理的限制。宇宙之源有其法理，物理是其顯現，若視本源而不顧，窮其物理，只會自取其亡，因為物質只是宇宙眾多維度的表面，過分使用便失去了內在的源起聯結，人將在物化奇觀中失去永恆的存在的歸屬，浮於無像界。

攝影作品

源。20 世紀 70 年代證明了黑洞的面積定理，即隨着時間的增加黑洞的面積不減等著名理論。

　　他們在追求兩種相對的説法 ── 量子力學亞微觀的世界與廣義相對論中巨大的宇宙世界的統一量子力學把物質作為粒子來處理，甚至時空也會量子化，相對論延續了牛頓以來的幾何化處理連續觀念。這二者的矛盾是弦論等新物理理論致力於統一的方向。在牛頓的時間觀中，時間沒有顯著的特徵。在量子力學的理論中，時間實際上被看作理所當然的東西，它只是在背景中的有規律地流逝着，就像它在我們生活中的變化一樣。就像體育比賽中的秒表，時間提供了一個肉眼看不到的框架，

運動。伽利略把太陽中心推廣至銀河系，就我們所在的銀河系而言，星球總數已過億，地球的獨立與重要性漸失，而且銀河系以外，還有無數個比銀河系更龐大的星系，我們自我為中心的想像，不斷被實在的物理學拉至虛無，蘋果樹下的牛頓悟出的萬有引力，重新想像人在物理世界的關係，到愛因斯坦的黑洞與廣義相對論，更打破了能量與物質的既有觀念。我們活在一個多重維度甚至時間都可以消失的世界。他的四維空間說和之後產生的"弦論"，是指宇宙物質已知是由電子等極小粒子組成，弦論認為它們實際上是高維空間裡的弦，也就是線段或者圈圈。弦論發展出一套數學幾何模型，從線、箔方向描述。目前弦論雖然只是假說，是唯一可能解釋一切已知物理現象的理論，在弦論和其他高能物理學理論中，要求有些維度是蜷縮起來，即消失的，從而打破了時間的特權。

　　時間最多不過是存在不變之一維而已。時間可能會表現出存在空間之形態：彎曲、縮短、減慢或黑洞附近停止固定等。為了描述最大規模的宇宙，愛因斯坦必須將時間和空間恰當地編織到宇宙的結構中。結果是，在廣義相對論中，沒有隱匿的框架，宇宙外沒有滴答作響的時鐘來衡量事物發展的進程。時間與空間的結合產生了奇怪的後果：空間和時間在恆星和巨大天體的周圍發生了變化，使原來沿着直線傳播的光發生了彎曲。在黑洞附近，時間似乎慢了下來，甚至完全停止了。接下來，在巴伯的宇宙觀中，每個生命個體經歷的每一刻 —— 生、死，以及生與死之間的每一件事 —— 都永遠存在。我們生命的每一瞬間實際上都是永恆的片刻，宇宙是一個"沒有時間的世界"，我們對時間流逝的感覺與認為地球是平面的信條一樣荒謬。

　　我對科學所引發的神秘世界深刻地着迷。作為當代最重要的廣義相對論和宇宙論家之一，英國劍橋大學應用數學及理論物理學系教授霍金提出黑洞輻射和宇宙起

無時間的世界

────────────

　　從柏拉圖的幾何原型世界開始，他認為現實是由永恆不變的形式組成的，儘管我們通過感官所感受的物質世界好像在不停地變遷中。宇宙是靜止的，並沒有擴張。圖案成為心中一個謎樣的世界，它從光與影構成了千變萬化的形式，各種原型的內部張力形成了重複活動的結構，那圖案是活動的，是能量體的原型活動，像萬花筒般重複着自我。看來好像自然界的各種細微事物，簡單又充滿着神秘，滿佈着宇宙的訊號，它看來早於我們的意識存在，沒有提供我們熟知世界的任何訊息，卻擁有世界原型的所有形態。它們的流動形成了世界的節奏，世界大小至微的一切由此而生。在不斷地產生與變化間，它形成了多重多樣並置的世界，又在其間找到各種事物的關係與平衡，形成了無限組合與無限顯現的流動能場。

　　未來成為一個顯現各種平衡存在世界的道場，產生了人類認知時間與空間的新維度。人對天體與地球原初的意識來自聖經，托勒密長久以來的地心論，宇宙間所有的星宿都是圍繞着地球轉。希臘人用木杆在地上不同方位垂直插入地面，發現影子在不同位置的傾斜中，顯示地球不是一個龐大的平面，亦沒有平面延伸到盡頭的邊緣，而是一個球形的行星。自從哥白尼最早提出太陽並不圍繞地球旋轉以來，相反的是其運轉中心的日心論，太陽乃能量之場，統禦着太陽系，成引力之中心，使地球圍繞着它公轉，我們能安靜地排除外界，在銀河系中，仍能獨立自主。當旋轉的地球以每小時 6.7 萬英里的速度在宇宙中運行時，我們不會感覺到它最細微的

攝影作品

盡頭。帶着詭異的靜默又竊竊私語，有點惡作劇地閃着眼睛，有時候會露出一些重複的痕跡，使我們迷惑於它的意義。我們用自己發明的公約數嘗試去丈量地上的尺度，卻無法伸到天際。巨大而平面的關係計算出一個龐大無比的三度空間。但是那空間已經超越了我們知覺的範圍，成為一個幻象。在那裡一切都沒有答案，只有神秘而幽冥地存在着，使我們想像到星際存在的距離。

外星頻道

———————

　　當我在陽台上看着夜空中滿天的星辰，空中迴蕩着漫漫的閃光，我一度失去了實質時間的知覺，好像一瞬間回到了空洞的所在。沒有了記憶中的一切，內心一陣荒涼，我下意識地抓住現在的痕跡，重回現實中。不禁要問，究竟宇宙間的運作憑藉着什麼規律？我們能用什麼方法去丈量它，它是我們的過去或是未來？那是否一個沒有公約數的世界，浮現出一個活生生的多重宇宙空間，我抓住那其中一個切面，好讓現實暫留。

　　當我們把身體的意象世界延伸到意識以外，一切無形的空間都可以納入其中。我們不知道宇宙有多大，極其量就是一個假設。既然它是一個假設，就沒有什麼邊界。我們存在於這裡，同時可以感受到多少個世界。不同的世界折射到現實中，成為我們看到的現實。這些擺在前面的場景，遮掩着後面龐大的空間。如果目光能透視所有，我們將會穿過重重疊疊的世界，不斷升起與落下的帷幕，到達視覺不可達到的終點，那裡是陌路之門。如果我把存在的空間放大一些，拉着這個線條，穿越我們所看到黑夜的星空，到達那宇宙裡所存在的各種域界。如果地球只是一個偏遠的所在，因此它看不到無限星際密集飛行的熱鬧景觀，只是冷冷地在遠處看到無限深遠的從前。如果能看到另外一個熱鬧的星際，我們可能會比較了解真正屬於宇宙的故事，正在密集地上演。這種想像使我看到漫天的星光，像舞台下的觀眾一樣張開着眼睛，在黑暗中觀看着我們的喜怒哀樂、生死情仇。它是我們能看到的世界的

一個人間自我投射的世界。

在未來的語境裡，在時間的內容上拉出一條軸線，在符合邏輯的領域中徘徊，然而未來有未知之意，在時間的抽象意義中，我所指涉的未來又已經過去。時間本身對我來說就是一個過去式。時間是重演物質世界的戲劇。所謂未來，也指涉到時間的終結，如果時間以終結作為大前提，在時間終結以前，必先經歷人間的終結，有了這個時間的模型，發生中的一切都成為回憶，人以什麼生存？若以回憶作為生存模式，生活中的一切都以回憶維繫着，就算人體的各部分的感官，感受就是一種回憶狀態，龐大的思維以回憶作為原料，包括各種思想、生活體驗都在其中。

這時候我想到真正在平衡與運作着宇宙的載體是什麼？力，引力，無邊的引力。未來文化的寄存模式，轉化中的結構，文化語言的深化與再創造，都成為力的風景。此消彼長，不增不減，當時空失去這承托力的時侯，宇宙便會漫遊在真空幻象之中。

是甜蜜易懂的。如果無知是自由的起端，人的世界就保護在這帷幕的前面，選擇適當的佈景，選擇自己喜歡的花紋。一個自我創造的世界，所謂未來意味着，就是一個跟帷幕熟悉的東西所不一樣的世界。我們不知道帷幕何時會被扯下來，當看到一個全然陌生的周圍，才真的開始感覺到未來所在。未來是否早已存在於我們的心中，還是它只是我們憑經驗的累積所期待的裝飾物？未來並不神秘，它只是沒有在我們的記憶裡出現過。面對未知的世界，世界的真相漸漸地顯現，那種神秘感令人恐懼，人在未知的間域中保持清淨，可能才是真正活着的態度。

當孕育在地球上的條件消失，人就在身體的周圍重新製造其保護網，以適應太空中異空間的行動，呼吸、保暖、避震、各種測量儀器、訊息的傳遞等，人類脆弱的身體，在宇宙飛行服的各項設計細節中可見，一切好像誠實地表現着人類生存的基本外在所需。人在未知的空間中重新找尋平衡，在一個截然不同的世界中求生，這樣為了適應人的身體而製成的服裝，預示了物化世界改變的源頭，乃是人體所需的一切，人的五感並生而產生了意識，意識成為人生最基本的設計師。這些設計意識通過廣泛的在地實驗而組織成一堵漸厚的牆，慢慢轉化着世界，人的出現在地球的範圍內形成了物的變化，隨着相同的身體數量不斷地擴大，人口激增，意識的歷史改變了人知覺自然現實的種種，從而陷入了深層回憶的探索。

對於未來的人類如何發展，世界已把我們帶入了一個循回自覺中，生滅起源，人總會無限地找尋未知的答案，引致驚喜不斷，也挫折不斷。他們自信地透過實驗建立起物的知覺，創造了人為的物的歷史，那根源是基於一個基本，就是人的身體的各種需要。在這個基礎上，未來世界的想像在充滿邏輯推斷的態度中展開。在生命的根源，地球的根源與無邊宇宙的根源中，產生了人觀看自然的角度，又透視着

未來仍建構在時空之中

當我又開始對未來的想像，是仍然存在的真實自然界，與一個日漸發展與壯大的虛擬世界形成強大的反衝力，生存在虛擬與真實間，人會對自然的理解產生新的維度，兩者在未來世界的相對反向控制中，形成了無常的交接。

未來最貴重的食物，是全天然有機的，在環境變化中，受到極嚴格的處理，目的是回歸從前，不需化學藥物，就是回到農業時代。整個製作過程受到嚴密監管，保存着原來的大自然風貌與質素，與大量不斷研發精製的再生產品不同，它們會經過人類發展的各種可能而歸納在細微分化的系統中回到原本。想像未來是一個更明確的管道世界，一切都密封並急速傳送，管道成為世界的結構，連接着一個對現在來說普通不過的世界，但那時候世界已轉換了條件，往日的形式不復存在，各種邏輯在人為地轉化成新的實質，形成一個不斷繁殖的再生社會，為了容納更新更複雜的社會，人群會自動進入各種分區，管道會產生複雜的階段結構，城市最高層次的管道極窄，在城市的上空，提供富人與權力者使用，而大部分人的起點極低，管道流散地下，成了城市底層的風景。

我總是感覺到世界在累積着一種現象，但這現象卻缺乏真實性。無論它多努力，總是隨時露出破綻，像一個馬戲團的小丑永遠都在顯示着他的不足，現實可能就是如此。它好像一目了然，在人為的努力下，它永遠掛起來簡陋的屏障，上演着人生的戲劇。我們在那裡認識從前，也開始裝飾着未來。在這個帷幕以前，一切都

The mystery
of time

4

神形的
未來

如果無知是自由的起端，人的世界就保護在這帷幕的前面，選擇適
當的佈景，選擇自己喜歡的花紋。一個自我創造的世界，所謂未來
意味着，就是一個跟帷幕熟悉的東西所不一樣的世界。

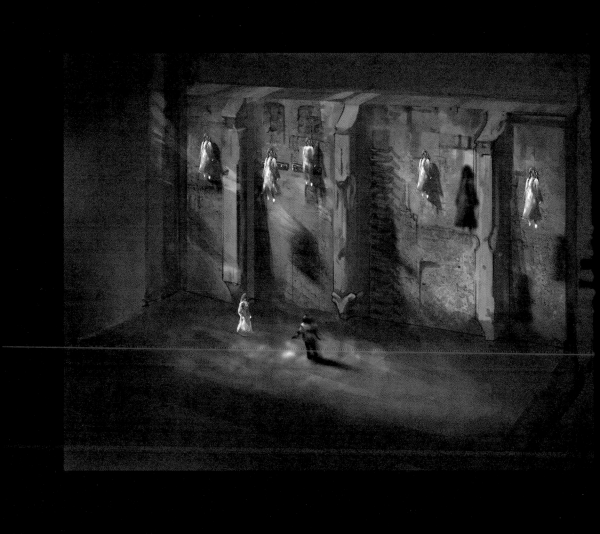

與藝術脫離基本的關係，先進國家與第三世界國家的階層斷裂，形成毫不相干的層級變化。貧者愈貧，富者愈富，活在截然不同的空間裡。人心疲憊歪離，一般民眾無法應付日益龐大的開支，也遠離了自身價值的開發，正義也要有金錢做後盾，而隱晦在社會價值之下。

　　然而可能所謂現在的時間已無聲地告一段落，一切無從逆轉，已進入未來時態，踏入真正的未來。那裡沒有先後次序，只有若明若暗的各自核心在運作着，一個又一個存在的網絡，活在人間意識的海洋，如宇宙的星空。人終歸背離自然，直達虛無的未來，長久累積的記憶模式將會漸次消解，我記憶內的一些浮動的意識、時間、塵垢，它無形無式，無處不在，這關係着未來時間軸的角度。從陌路中不斷搜索那核心的轉換，人與空間、時間新的關係，物質性進一步介入生活，產生了新的維度。一切向着已知進發，未來潛藏着更龐大的意識共流，在神秘的空間中繼續飄移。

代，風靡全球，早已成為大眾文化記憶最重要的部分。電影販賣的是時間與空間，使你可以離開自己的時間，去進入一個更理想、更可愛，與更有條件的人生活在一起的美妙經驗，有移情的作用。慢慢從現實的平淡，進入一個超凡的世界。在美國大電影的渲染下，美國成為全世界娛樂最豐富的電影文化輸出國。以奇觀與幻覺主義把電影娛樂化推向高峰，美國製造的大兵英雄，完美主義，富裕、先進的生活品質，強勁的動韻，混合多重文化又成為今天的主流。

美國是一個國際的文化村，投射着一個通行現在世界無形的文化。那個"我"包容了一切，成了地球村個體的模型。美國精神在各種渠道建造了第一身的視覺，而那視覺產生了一個公有的泛美國世界公民的形象，以美國人的價值，通過政治與商業的運作，漸取代了世界各地原生的視覺，形成一個不斷共享、先進又娛樂化的時代，失神的文化底蘊回流到原國家文化中，大形無見，影響至巨。

20 世紀 60 年代，美國開始遠離歐洲文化，建立了屬於自己的文化王國，新的公眾體系重生，個體與群體產生了新的關係，安迪・沃霍爾（Andy Warhol）一直在被嘲笑中形成了他做事說話的風格，他要檢視自己的行為、言談、衣着、喜好，而成為一個被當時社會所認定的藝術家，他質問既成的觀念，像在諷刺又在深刻地建立着大眾文化，成為那個時代的一種代表。他的成功是由於美國當代藝術並未能立刻脫離傳統歐洲的基礎，這也與美國當代藝術難以定義的背景有關，產生了價值隱晦的灰色地帶，裡面有一個龐大資源在找尋自身的出路，藝術界就是圍着這條動線走，這種隱晦形成當代藝術的價值往往通過詭辯來完成，就源於那無基礎性。藝術創作與藝術家的存我意識斷裂，當代藝術成為一個群體大戲劇的邊緣，卻流動着巨大的時代暗流。但金錢掛帥的趨勢使這樣靈光失色，制度保障了權力獲得者，民眾

美 國 美 國

———————

　　某次在迪拜機場候機室中，聆聽當下世界的聲音，奧巴馬在接受 CNN 的訪問，美國式的成功形象，健談、風趣、有個人見解，對世界大事的掌握清晰易懂。這時巴黎的恐怖主義活動未冷，西方世界在一片恐怖主義中人人自危，持續着和平世界的一個虛擬的關係。

　　細閱歐洲的歷史，每個國家經過兩次世界大戰後都各有命運，只有美國一枝獨秀地把握着世界的正義發言權。自由對人類來說，可能是全世界最珍貴的東西，也是美國在西方引以為豪的偉大成就。在一個開放的社會中，每個人都可以抒發情感，得到對等的尊重，訂立法律去保障人權的自由。究竟什麼代表着現在？一鼓強勁的氣流從核心而來，它形成了全球性的衝擊，那力量集中在以美國為首的西方大國中，強大的宣傳力與物化娛樂統制了世界，但世界平靜嗎？

　　到了 21 世紀，世界文化已漸漸趨於一體化，因為電子化的世界已漸形成，與生存相關的不再是既有的文化，而是全球化底下的生存意識，經濟在無形中成為世界價值觀的實體，在利益為主體的價值觀中，各國以自身的條件爭取世界的資源，以美國為首的西方大國，更是全面性地以這種思維作為國策的方向，以全球的結構進一步滲入任何領域，在媒體主導的年代，開啟了個體與群體的公眾關係，與媒體建立了緊密的相互默契，使一切相異連成一體。

　　美國擁有最強大的磁場，對全世界帶來持續的影響，創造了一百多年的電影時

何連接的關聯。在一個無根的所在中，不斷膨脹自我，慢慢形成一個牢不可破的硬殼。它們埋藏着無法記起的曾經，也許從來沒有東西被擺放在裡面。只有一個不知道何時開始存在的空箱，掛着已經不太清楚的紋路。在一個時間的幽冥中，它永遠找不到答案。

新東方主義的構成，似有若無，但卻是能量的實現，我不斷在文化故事的形成中吸收養分，並索其形。未來世界的文化在城市中不斷融合形成，像海潮一樣浮現的影像凝固在時空裡，內化為記憶的代碼，不時停留在翻騰的心潮中，最後成為終極的影像進入歷史。把握着時間的影像，不致迷失於空白的記憶裡。

在流白觀的世界影像中，一切獲得的影像將會毫無意義。我經常徘徊在這個想像裡，而我的心，也一直以未知為重心，找尋未來世界落腳之地，是我潛意識的主題，學習以理念增強力度，學習能量的傳送，不滯留於此，向後一躍，意念進入未來世界的軸心，意念建造並改變着人生存模式，從一個個體與無體積實體的關係，建構未來世界的藍圖。

全面的文件時代的數據庫,成為記憶事件的儲存物,亦成為未來的財產模式。電子世界開始了一個意動的脈絡,全面改變了人的生活、思想狀態,成為一種懸體,懸體的一切都可在電子世界中收集,被整理,人心空懸在不可參與的流動中。命運也不斷受外力所主導,產生虛擬的自由。實時性的變化成為新時代的現實,僅存着模糊的利益是唯一可辨認之物。經濟涵蓋了一切價值與實質,形成了娛樂至上的人文生態。各種大眾藝術如電影、書籍,脫離了往日的作者創作形態,千篇一律的商業調查使成品單一化,同樣的情節,同樣的角色,同樣的高潮,釀造成同樣觀賞疲憊的觀眾。21 世紀的全球化更進一步把世界文化統一為文化差異商品化的趣味,如旅遊,各國傳統文化以急速的商品化成為主流,馬來西亞、新加坡、越南等國家,在新世紀業已開始。世界進入了新的邏輯,成為一種甜美的泡影。一體化繼續蔓延,全面覆蓋並取代了原來的世界。

有一種形而上的力量衝擊着我,使我細觀現實在當下的改變,我嘗試身處不同位置與視點,重點是找尋新的凝聚力譜寫未來。群體動力影響了經濟,影響了世界的動向。電子世界開啟了中心化的結構,意即分體化,成為多重並置的未來。現今的世界承載着科技發展向着兩個極端進發,一個是人為科技,一個是自然歷史探索。前者仍以物質科技為大前提,繼續電子微分化,取代舊有人力限制的機械人,增強人類開拓與生存的能力,亦推動着智能人工的進程,地球在人為世界的發展中默默地變化着。從另一個方向來看,是繼承歷史深入地球宇宙本源的物理探索,這時候,人類有如在地球時間的進行中,分解着自我,找尋自我本源的意識與生存狀態,漸漸改變了地球的肌理。

失去本體的自我,猶如漂浮在海上的漂流木。有着自我的形體,卻找不到任

為首的世界文化，一直帶領我前進。當然還有意大利、德國、日本，其他國家亦帶着深厚的文化遺產。因經濟失調，有些只靠手工業傳統市場支持的國度日漸困難，如印度，雖然傳統手工業得以保全並不斷介入現代生產線，但是本地文化產品卻無法外銷，有些只能跟着世界市場的需求跑；再如東南亞、香港、台灣，在地文化上不了國際，只能持續依賴先進強國的文化輸入，在加工業中進入世界市場。它們自我意識不強，生活中只能作一些極有限的創作自娛，無法與世界共流。第三世界的年輕公民已被教育成先進城市國家的外圍文化道場，只提供吸收與傳播的功能，成為延續市場，沒有自主性的發言權。

　　這年代大家都好像進入了平均值年代，一個又一個電腦鬥士滋生着新的世界的內容。東方人士由於外在器材與技術先進的引入而有了突飛猛進的可能，短時間內獲取了很多片面知識，縮短了與先進國家的距離，這易於引入另一個由西方建立的虛擬世界，漸漸又大面積取代了各地原來的空間文化。人的意識進一步無止境地引向一種共同體，以利益為大前提，介入了新生代的神經，失根的過往使他們無法深入理解從前，更沒有了表達與擁有的慾望，每天接收上萬個訊息，都未必與自身有關。他們腦海內慢慢堆疊的形象，已遠離了事物的本源，當他們的思考與感官持續變化時，創造的內容已進入非歷史化的直感世界。一切都熟悉，但一切都不親切，碩大無朋的觀念統治了全球化的世界，文化失根使亞洲年輕文化的增值是模仿，等同於進一步的文化移植，進一步疏離自己的根源，進一步失去自我表達的能力。一切都在甩離，抽空，無接觸面，新的一代如何適應這新的時代結構？

　　電子形態轉換速度極快，微型化成為這股力量的方向，這已是新時代的動力，不斷繁殖的內在平面世界，在每個個體意識內滋生，產生新的能量模式。這是一個

攝影作品

着又累積着人類的智慧，幫助人類去解決更複雜的數學問題，繼而發展出人類的各種邏輯下的共性，沒有限制地掌握人類內在思維的數據，漸漸地形成一個新的智能整體，由於它沒有個人歷史與性格的限制左右它的發展，一切以目的為前提地運作着，所以漸漸取代了執行生活細節的人類工作，當新的科技與城市逐漸智能化，它將有可能更大面積地成為人類思維的干擾與中斷，人與事物非人性地共存，已移植成精神內部的分子。我們已無意識地注入了電子世界般的情緒，一切實時化、猜忌化。電子世界把一切物質細心規劃，分佈出各種細節，如材料的分類，在各個重組中重新形成我們的世界。這些數據在不斷精進自我的體系，每日一個系列的評析與報告，使我彷彿看到某些時代的節奏與內容，都在細碎地被分類在內存中，包括人的個人利益。我們好像重新擴大了人類的記憶，進入數據化的世界，每個人都擁有一個屬於自己的數字王國，人們開始產生一種保守的自我意識。但在昔日的角度，當我們對每件事觀看的時間足夠長，都會產生不同的深度，好像一個時光隧道，擁有神息的交流，是透過聆聽、觸摸，各種味道，空間的流動，時間內質量的交流，使我們產生了無限延伸的經驗，那些真正能體驗到的實在感在未來日子中成為回憶，大自然本然的關係被虛擬化，新的產品攜帶着日益細緻的生活紋理，但卻沒有舊物的時間深度，我卻在此時對舊物產生了濃厚的興趣，在舊物中吸收時間質感的味道，那黃金歲月留下更精緻的手工藝，在先進文化中重新使用舊物令這種回憶的溫暖重生。Vintage（舊貨，能稱得上古董的精品，具有一定收藏價值）成為這時代的一種新的流行，人熱愛舊物是來自那似曾相識的感覺，亦是對物體存有的時間意識的深度的吸引。

　　西方強大的文化先進國家，一直代表着世界的各種高度，以美國、英國、法國

仿的漩渦中，生存需要不斷適應大小至微的外在規則，文化產業又成了新興資源分配的籌碼，卻只淪為商業利益的外衣，愈來愈多的貧者麻木，不擇手段的致富者成為時代的寵兒，成為被追捧的對象，道德顛倒成為現世的情態，我細想着時間的作用，每分每秒都成了金錢遊戲的場景，時間只是滑稽地存在着。

　　21世紀最大的資源問題是人力與電子化控制的轉換，社會運作的基本動力漸變為自動化，重型機械甚至公共空間、工業企業管理也趨向智能化，人的每個個體工作的存在再沒有必然性，在沒有絕對保障下，都以自我方式找尋出路，不再停留在單一的工作中，每個人都在明明暗暗地處理日常事務，世界已進入新的紀元。舊世界早已解體，年輕人不再相信長久的保障，電子化使人的意識陷入迷茫狀態。現實空間意識混沌，大家沒有焦點地生活着，使初入社會的年輕人產生不願合作與善變流離的習性，傳統的工作方式在消解。流動的工作漸漸取代原來固定的傳統，很多人將終生游離於此。

　　現代人活在過去的記憶裡，已漸漸迷失。未來人將會活在一個人類自己建造的人工世界，一切現實形成各種無空間地排列，成為一個平面的世界。在這關口有一扇門，區隔了從前流動世界的記憶，在那裡產生的東西，與現今平面化的靜止世界產生的無記憶的世代互相分離，再沒有歷史先後次序，新世界進展的速度奇快，帶着無比複雜的語言訊號，時間的形式與內容到達了另一個層次，一直轉換着內部結構，遠離着往昔的一切。我被時間推着進入未來，在這口沫橫飛圖像混搭的時代，在混亂與荒謬中找尋落腳之地，但如何以這種覺察運用在創造中，開始新世界觀望的方法？

　　我經常懷疑所謂的電子世界背後總會形成一種有意志力的智能世界，它模仿

失去主體價值的年代

　　灰色天空終於現出了太陽，曼哈頓換了一個顏色，這個被各種名字、記憶與形式所堆滿的城市有多大多深，表面上無法估量。在紐約我看見熟悉的外觀，與內裡深廣的場域，正在層層疊疊地交流，互成體系，又互不相連。我被拉進那氛圍中，雖只有數天，但覺人外有人，天外有天，因為那種自由，可包容並棲息着無限痕跡。他們或藏或露，蘊含着無限能量的暗流，若能靜心觀察，融入那漩渦中，便能看到這裡所展現着的時間脈絡，是每個人都在路上平衡地前進，在那系統的節奏中，獨立地散發並相互交換着訊息，成為一種時間的風景，那種積極令人動容。互相有默契地起落共奏。這裡產生了特定的語言，而它已成為進入這裡一切的門坎，一切從那裡開始，不管你是什麼人種，都有入門的機會。一切都能融入其中，在這一刻的紐約，令人產生再生的慾望。只是那再生的世界已不一樣，它將失去本體地重新進入時間。

　　今天已是 21 世紀，世界的內容持續地改變着，由於經濟體系牽連到全球化的運作，商業至上的偽樂觀主義重新為城市節奏代言，新的麻醉日益擴大了全球化的範圍，現實表裡互動的曖昧，使"輕鬆"成為時代表面的代名詞，經濟價值觀不斷地改變着人的生活，精神狀態彷彿麻木地跟隨各種約定的規則前進，各種使城市生活減輕壓力的商品成為生活的主流，包括電影、電視、流行文化，各種生活必需品，都會在這種不斷精確娛樂化的計算基礎下生存，現在的人活在一個急速互動又相互模

The mystery
of time

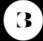

神形的
現在

新的產品攜帶着日益細緻的生活紋理，但卻沒有舊物的時間深度，
我卻在此時對舊物產生了濃厚的興趣，在舊物中吸收時間質感的味
道，那黃金歲月留下更精緻的手工藝。

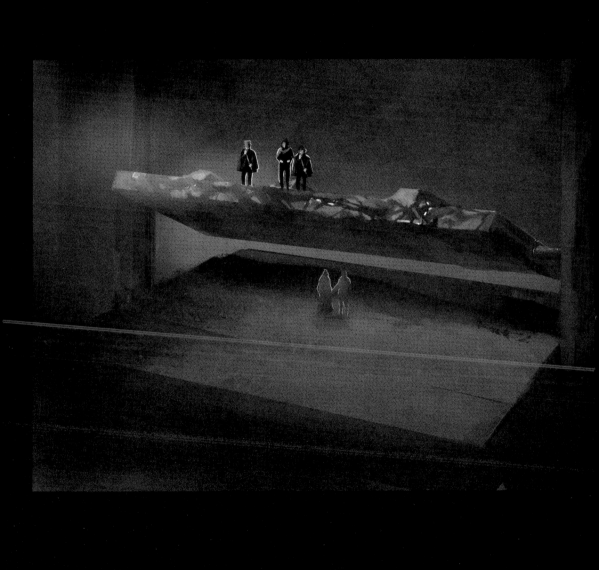

　　如何在新時代累積知識？如何啟動我的時間？如何開始閱讀？書是能量的記憶，學習能量是活的。但我仍喜愛擁有上萬冊書本的感覺，書本的儀式性與翻閱書本的香味仍難以代替，通達世界史的人們，腦海內有一個清晰的時間地圖，覺察到大時間一直在轉彎，未來的歷史將在現實中陸續上演。向着全世界知識開展，書寫可重新喚起歷史的痕跡，重新塑造自我。一個全觀的世界迎向未來，使全世界的能量再現，漸漸地，內在影像形成了新一輪的網絡，我開始追蹤着這歷史殘缺的藝術，有別於當今愈來愈平面的商業世界。在那裡，文化已徹底失去內在聯結的功能。在感知與被告知間，我們的意識能抓住什麼？人生如一個循環，命運之輪早已開始。找尋不同時期的自我，重疊着瞬間的直覺，我開始熱衷於寫作，就是要改變一直壓抑着我內在的角度，改變那約定俗成的文化本位的限制，在學習過程中，找尋連綿無間的視野，逐漸開啟一個長久失落的救贖。書寫是十分幸福的事，內容有趣的讀物總會令我心神大開，內在力量漸漸顯現。追尋時間的救贖，鄉愁非屬過去，而是未來之泉。

價值，而且透過全面的忽視而使各地在地文化記憶失根。從某種程度來說，書籍的製作歷史，傳播並塑造了人意識的模型，統一了全世界的思想。

少年時，雖然全盤西化之貌已盡然覆蓋着我的世界，但我仍不自覺地找尋根源，在時間上挖掘可能盡見的國度，形成了一種形意的集成。但歷史的變遷改變並限制了視野，無論你生在哪個國度，只要不是語言核心的子民，都不可能以第一身觀看這世界，我們學到的都只是世界的局部，找尋自我歸屬的路仍無限漫長，只能相信概括，只有數據與計算的二手文化，這意識無法觸及的所有，成為求取知識迷陣的內容。

我喜歡留在家中看書，書本是超越時間的載體，閱讀時，可自我控制訊息進入的速度，其中有我們嚮往的所有世界，我享受書中的用心與設計，書教會我一個事實，如果能珍惜每一個閱讀時間的機會，觸摸着時空的厚度，認識我存在的時間，人自我內在命運就可以得到啟發，遇到轉機。我看書的內容天南地北，蘊涵着無限的能量。在某個星期天的下午，我下定決心收拾滿屋的書籍，好像在回憶某種逝去的夢，想着人用移情的方式去記住時間，書的歷史上陸續出現石頭、竹簡、紙、結冊成書、印刷術，到今天計算機把知識儲藏成無空間狀，其實又有什麼不同？電子書有編輯，有作者，與書無不同，用計算機集結，其功能，與書並無兩樣。書的消逝，可能只是情感上的懷念？就有如沖洗底片成數碼化的現實，歸根有何不同？好像某些趣味轉移了記憶的過程，昔日在書本盛行的時代，人獲得知識需要漫長的時間，現在我們失去了那段尋找知識的時間，人少了參與其中細微的領悟，一切可循公式法去檢證、推算。在某種意義上，訊息共享，已沒有個體性，大家向着公共知識求知。

書 的 挽 歌

————

　　每一段時間，都會有新的世界產生，每段歷程都有當然的伴侶，有時是環境，有時是思想。截然不同的，在我生命的內容裡產生過不少的變化，在其中，從不同的角度去觀看眼前的世界，自小就以自由學習啟行救贖，從問號開始，探索着一切源由的流暢性，但在香港歷史知識微薄的基礎底下，文化失根同時也失去其重要性，那意味着對自我尋根再強烈的渴望聲音都好像掉入湖心，沒有回音。但我的內在卻不斷發出訊號，漸漸發現，這正顯示着我即將進入一個期待已久的世界，一個現實以外的天空。我漸對空洞幽冥的宇宙帶着遐想，時間與空間化作它的戲劇，避開現實中正在枯毀的世界。

　　1920 年代的民國是很文學的年代，知識分子推崇着純文學精神，我們擁有眾多豐盛的文學作品，但我在品味的同時，卻發現這更像是記錄着一個失樂園的世界，文學總是帶着憂傷的調子。這時候翻譯文學成為影響中國文化的轉折點，畢竟全盤西化是當時的必然。看莎士比亞的著作能看到一些深入剖析人性的內在世界，全東南亞的書店都吹着強烈的西風，我們從更早接近西方的日本學習文化知識，形成一種棄歷史求生存的文化生態。中國詩歌所留下的古韻與現代西化的語言系統成了意識上的掙扎與斷層，我在書本裡收集到的記憶早已被這股洪流所承載，全球的西化席捲了這人類意識大量傳播的時代，甚至是文體也混合了西方思維與結構，近代書籍傳播了地球某段權力的歷史，彰顯了權力世界的文化，削弱了非權力世界的文化

力為自己的文化作表達的藝術尤為珍貴。這時候，我遇到了不少為這命題創作的藝術家，使我在日漸式微與轉化的記憶空間中形成新的張力，文化在記憶核心中固定着自我，在各種流形中隱伏潛行。

　　少年時知道世界分成兩種狀態，一靜一動，構成了歷史的動脈，不斷反覆地學習人類文化史的條理脈絡，這都是建立在西方近代整理的世界概念的基礎上，學習西方文化建立的全面知識，卻陷入了內在本然的遺缺，為了平衡東西方近代不均等的表述關係，作為東方人，看來不可避免地要進入自我文化重建的必經之路。

找到熟悉的情態，卻不覺走進了地球村外記憶的循環中，不被現世所接受。

新的城市在亮麗地展示着它的色彩，穿流其間，現實的人間成為背景。我們看到夢想的角度，無意識地追尋着那種夢幻。但是在匆忙的步伐之中，偶爾會與久違了的真實交接，這時候我被城市的另外一種景觀所吸引，與這個時尚想像世界截然不同的，是一個真實卻又曖昧相連的人生。如此相連的生命使我們看見左右，親人、朋友，同一個地域的人，他們都十分熟悉，構建了一個圍繞着我們的生活圈，在那裡共同消磨着時間，共同觀看着彼此，觀看着世界的變化，時間像恆轉不息地重複。

人在生活裡一直找尋着自己從前的記憶，在任何陌生的世界中都一樣，找尋那種曾經熟悉的痕跡，慢慢形成了一個消融不掉的失落的自我世界。但是因為那個世界已不存在，生活中往往就會為其形式的不同而受到折磨。人活在遺缺的情感中，如在一個空殼裡看着一個殘缺的自我，像身處一個黑洞中，必須不斷地把它填滿。每個人都嘗試尋找喜悅的途徑，把它化為替代的形式，這種喜悅使每個個體在孤立的空間中得到共鳴。全球化的娛樂使這種個體漸漸變為獨立的群體，共同分享着喜悅的記憶。當這些也已成為共同回憶的情態，卻漸漸剝離了原來的鄉愁。然而這個空洞無法填補，包括先進的城市在內，還有一半是欠缺地殘留在生活中，但偶爾這個缺口自會迎來幽冥的風，刺痛着個體的神經。人總是難以忘懷心中的曾經，為不相連的痕跡所佔滿，鄉愁因此難以消退。

在現實底層下，鄉愁一直潛伏待出，散佈在世界各地。日漸全球化的第三世界國家，被西方文化的強力滲透而逐漸失根，回歸傳統的力量如此薄弱與虛偽，即使在自己本土，金錢利益可斷一切。在日漸公開化的世界中表達並重新建立自我，奮

源流的斷裂與重生

"我想有一個家，疲憊的時候，可以靜靜地聽聽音樂，那裡有陽光，小花園，沒有外在的負擔，那是我的家，等待喜愛的人，喜愛的人等着我，當我擁抱着無常的時間，就會害怕那溫暖會終於失去。孤獨的狂妄，掩蓋了一切常態，不禁問，我在何方？前面又拉起了黑暗的帷幕，使人聽不到聲音，看不到影像。有時會害怕那荒蕪的回音，獨行在一個無人駕駛的房車內，沒有新近的油站，只見不斷消耗的坐標，終於會指向終結，我覺得停滯在茫茫地殼上的時間產物有點滑稽，它將毫不猶疑地在時間的規則中老死，甚至消失，遺留下屬靈的視覺在空中回望。"

當我在排練室觀看阿庫・漢姆（Akram Khan）在表演《Desh》（源）的時候，倒懸的布條象徵家鄉水的倒影，一個永不重來的時間，永不再聯結的故鄉。說到 21 世紀，普遍在全球化的空間泛起了陣陣鄉愁，人類在歷史中創造了自己的世界，成為地球表面的一種現象。每個民族以生命的脈絡去組織情感、累積知識，形成潛意識的歷史。真實的銜接漸為意識所取代，通往未來無形的線，地球村一體化使城鄉界線漸失，新城市徹底取代了舊鄉村，老建築被移平再建高樓，新建築改變強烈，記憶風貌蕩然無存。

當地球村慢慢深入每個複製的城市模型裡，全世界分享着共同的歷史，生活的細節都圍繞着一個相似的大整體在轉動着，組成了一個自我熟悉的世界。把所有不相關的東西混合在一起，去接受與適應，已經有很漫長的歷史，偶爾在地球文化中

The mystery of time

2

神形的
鄉愁

人總是難以忘懷心中的曾經，為不相連的痕跡所佔滿，鄉愁因此難

以消退。

在現實底層下，鄉愁一直潛伏待出，散佈在世界各地。

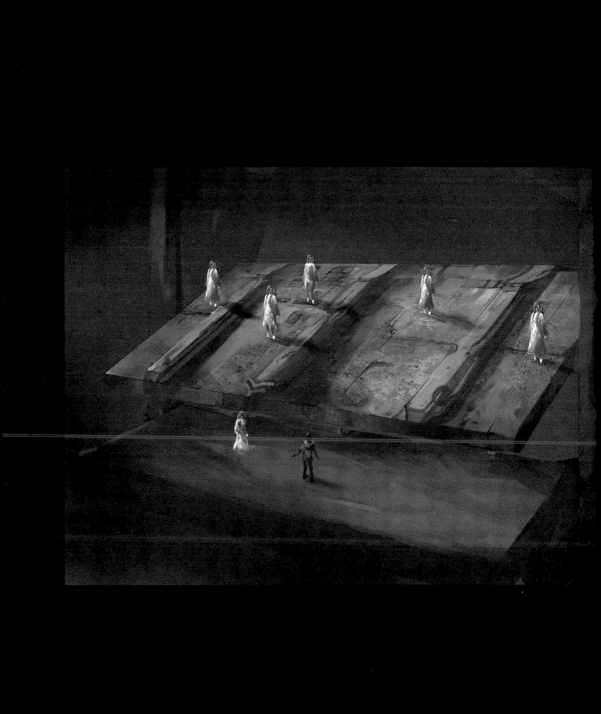

攝影作品

2014 年新加坡濱海藝術中心舉辦原創無間展，這次整體介紹了我創作的所有領域，好像為我歷來的作品做了一次凝視，新東方主義的路受到了國際的肯定，但我仍感到一陣空虛，因為在不斷發現的喜悅同時，內心仍有着一個無形的深長的距離。我的視野廣及無限，自知這只是漫長發現的一個起端。

有限的，我們現在所看到的世界是我們的有限造出來的，這一部分是神思。但對於整個世界來説，人只是其中一部分，人所了解的空間很小，我把那些我們所不認識的，但每天都影響、構成我們未知世界的那部分，稱為陌路。

第二本《神行陌路》，主要探討我們不知道的那部分。思是回憶，只要是發生在人的身上，我覺得都是回憶。所有人看東西都是從記憶裡觀望的，你現在想像我的樣子，其實不是我的樣子，而是出生到現在你看過的所有人的樣子。你看完之後，有哪些人是像我的，哪些是不像我的，都會在腦海裡出現。所有人的記憶不同，看到的人都不同，我成為你心中反照的像。神行陌路試圖帶你離開時間和空間，看到本質的自由，你可以去任何一個時間，到你不熟悉的部分，忘記自我，我稱之為"侍"的藝術。

第三本叫《神形陌路》，重新去看很多文化如何形成。模擬陌路的世界之後，我想重新創造一個世界。形之實在與虛幻，發現時間與空間的奧秘，使我孵生了眾多時間的覺察，又萌生了流形與形魅的兩個層次，以息神聚形作序。

第四本《神物我如》就是講原慾，世界的第一因，每件事產生的動機。神話歷史中埋藏着人類深層的心靈記憶，人類將生命的感官無限放大，動物餓了就想吃東西，可我們不一樣，我們需要一個無形的世界價值，使自己更具有力量與把握權力，讓自己更漂亮去吸引異性，來自深層的集體歷史記憶，其實都是原欲的牽動。原慾，就是情感慾望，是人歷史中最原始的部分。人類的科學分析，唯一不能用數據分析的就是情感，而整個宇宙空間都是圍繞這件事來產生的。

第五本《神景無象》，就是總結陌路之場，形成新一輪的覺知，啟發新東方主義的未來。真正的內容由時間來決定。

神行陌路——侍之藝術，消失形體，物我空盈；

神形陌路——流形，形魅，亦即流形，息神聚形；

神物我如——識，無限界，原慾；

神景無象——間無間，無着，未來世界落腳之地。

書寫五個階段，並不知道需要多少時間，一切的進程，都以自由自覺地書寫，沒有時間的限制，我在找尋一種新世紀的溝通方法，但我並不相信文字，我更相信圖像所牽動的內在思維與想像。文字本身述說一樣記憶中的東西，這裡面有一個無形的默契，就是記憶中的時間，只要解釋清楚就會被相信，但這還不是真的相信，只是用已知說通了事物的邏輯。很多人會嘗試用語言結構去處理意念的傳達，語言與真實的鴻溝卻不易顯現，使大家看完都明白了，卻只是記憶片斷的重組。這樣對我來說，真實的可信性是很受限制的。

我的文字希望帶着你去到思想現場，由你自己去判斷，自己去想像。所以我寫東西，永遠在描述着的是我看到的一切細節，與它們之間的關係，從來不用肯定語氣，而且由於我的想法是天馬行空的，很多時候完成了一定分量的文字之後，才會探究其意。我文句裡面沒有預設，雖然看起來不是那麼清晰，但卻能傳達更多東西。

我是同時活在過去的人，現在的時間是與從前並置的。通過我的生活淬煉，信息會自然流動出來，我就來記下。我相信時間自動運轉，一天又一天地感覺生活與內在訊息的交會，我只是回過頭來把東西默念出來，接受腦子裡發出來的信息。我只想記下時間質量中最精彩的部分。隨着時間的明滅，文字自動流出，我稱它為自傳體。

《神思陌路》是第一本。我厘定了神思和陌路兩個世界，我相信人看到的東西是

創造時間的遊戲

　　我活在什麼樣的時間中？人的生命中每一刻都與一種未知的邂逅創造着自己的時間，有如時間的遊戲。藝術增強了時間的容量，產生了靈氣的時間，每個藝術家都以此在創造着自己的時間，把握着那種全然的所在，產生了內在世界的顯現。

　　每個藝術家都會漸現個人風格，而風格是藝術家內在時間表象的內容。欣賞藝術就是進入他的時間花園，不同人生創造着不一樣的時間，能夠鑽到多深就會出現不同的時間內容，人生複雜多變的內容記錄在探索者的意識內，成為他們與別人不同的時間維度。這些千變萬化的東西，圍繞着不斷變化的意識，會如流地彙聚成無象之空白，然而全然空洞是否會成為時間終極的核心？東方禪之世界包藏着留白之音，全然淨化的時間，包容萬象之顏，藝術正是等待着特定時間之場。在那裡突破時間的維度，看到鏡外之風景。

　　少年時代我通過漫長的時間，書寫並理清自我時間的脈絡，使過去與未來重構。而今又重新策動時間的內容，經歷自由學習的鍛煉，製造實時性無間創作狀態。學習中最重要是能擦出內在時間的火花，進入無時間的原創世界。

　　踏入 2015 年下半年，我全力探索內在世界的種種，累積了範圍廣泛的知識與經驗，形成了創作的基礎，開始新一輪的自由學習，為東方立形而全面探索，總結了整個探索的脈絡，形成了一個思考歷程的記錄：

　　神思陌路——陌路潛航；

着，好像又衝出皮膚的外層，被裝點掩飾。那些人很獨特，活在這個奇特的時空裡，不分晝夜。他們被封閉在一個不斷擴張的生存空間之中，需要不斷運動身體來應付身邊各種不同的狀況。他們活在半睡半醒中，日夜乖離。

　　在那不勒斯（Naplos）的晚上，我們找尋一個大畫家辦的 party，聽說他已很久沒有出現，連名字我都記不起來，但還是跟着朋友，在山區中跌宕前行。那裡別墅林立，晚上一片幽靜，我們堵在一個斜坡的最末端，看着前面白色的鐵門，等着後面退出的車輛，終於又在山上兜了一圈。我們到達的時候，大畫家已經離開，但裡面人還是不少。一個一個的房間，散發着不同的氣味與聲音，有疏有密。但大體還是保留着高級社交的味道，輕聲細語。酒是經過細選的有品位的好酒，突然看到一張熟悉的臉，原來是我認識的一個意大利的攝影師，但我卻記錯了他的名字。我很喜歡那天的氣氛，燈光柔和昏暗，音樂也得體，溫度也適中。第二天我們一起去那不勒斯的市中心，大街上林立着不同的教堂，路上站滿了虔誠的教徒。至今我還清晰記得這條路的感覺，龐大的石牆立在前面，地面上擠滿了人群，堵得水泄不通。那天可能是禮拜天，因為我只有兩個小時的餘暇，因此走得不遠，之後回到落榻的酒店，回頭看着愛琴海茂盛的陽光。古堡立在海中，水光閃爍，一片碧藍，心中激蕩無比。

變。在倫敦的時裝周，我仍然看到穿着奇特的來客，絡繹不絕地在秀場裡走動，每個人都那麼愛裝扮自己，成為一個超現實的所在。我十分喜愛他們。這裡能分清楚巴黎與倫敦。

我有一種嗜好，就是找尋世界上每一個角落的老衣服。老衣服有一點反潮流的意思，十分自然又充滿時代的色彩，但同時又讓人發覺剪裁細節的重要。當代的剪裁使每個人的穿着雷同，更成熟與照顧周全，好的衣服真的無懈可擊。老衣服很注重形式，但不見得每個人穿着都好看，但我卻十分喜歡收藏。走遍歐洲各國，在舊衣店裡徘徊，發覺它們有非常相似的過去，又在個別的衣服中找到文化的趣味。只要有時間，這些售價便宜的舊衣，就成為我感受時間的實質資料。

曾經在某一個紐約的下午，百老匯大街上看到連綿高大的建築羅列在我的面前，各種霓虹光與電視熒幕鋪滿了建築的外層。時代廣場空出了一大塊，站着各種好萊塢電影的超人與米奇老鼠、變形金剛，甚至是自由神像。路上走着的都是遊客，來自世界各地。紐約對他們來講可能是一個信息的中心，龐大得能跨越他們的歷史。如果你活在第三世界的國家，你會迷失在紐約那種大都會的節奏裡，如果在那裡你打開你的手機或者是電腦，尋求世界上最新的訊息，這時候你才會發覺，你就在訊息的中心，千千萬萬個城市都以此作為模型，散發到全世界的每一個新生的城市。

在東京的一個夜晚，我陪着一個日本電影製片人從一個日本料理店走到新宿的街上，車道的範圍很窄，街道也因為各種媒介變得十分熟悉。這時候覺得它有點醜，密集的招牌明亮地佈滿視野，各種夜店藏着不同的時光，你會發覺城市到了這裡有種詭異的味道。新宿是一個奇特的地方，在表面向下看去，生命從底層燃燒

顛倒的狀態在新的世界成為一種風景，人是倒着走的，只有你跟他站在地球相對不同的一面。有一個無形的中心統一着所有，空中佈滿着網絡在同一時間到達不同空間中。一個訊息的發出在不同時間的接收，人跟人的距離好像越來越近。

21 世紀空氣中佈滿了無盡的空洞感，訊息化入生活的實踐中。日本是全世界最令我舒暢的國度，人性化的建築空間設計往往令我動容。日本成田機場的櫻花休息室中我曾看到一個一個細小的房間，就像飛機座位一樣大，我好奇地探頭去看，原來是一個迷你電話間，僅一人可坐，在外面看到腳與下身，只有面部用磨砂玻璃擋住。我好奇地往前探，還有一種細小的房間吸引我，沒有門，房間只有一半擋住，方向剛好行人不易看見，內裡有一張極細的床榻，一個小童般大小的成人在那睡着，看來像極了某藝術家的裝置作品。但這種超微型化又無微不至的感覺使空間有着人性化的生命，存在於整體性的日本空間中，在色彩、材料、功能上形成了一種獨特美學的氛圍。

飛機是一個很奇怪的載體，裡面的時間不會動，外面的風景也是大同小異。在機場裡等候，來去匆匆的人們，因不同國籍、不同原因在你身邊擦身而過。每個人又在其間向着世界的每一個角落等待並進發。他們來自哪裡，與誰在交流？我們不可能知道，但大家都在繁忙的線路上。每個訊息都在影響下一個，直接飛到不同的世界。我也習慣了拿着手機看着整個世界要給我的訊息，一種內在的訊息。

我喜歡巴黎，但在某些時候，會分不出巴黎與倫敦。我曾經去過倫敦的某一個地方，勾起了我的記憶，但忽覺這裡不是同一個地方，朋友也是來回穿梭於某些特定區域。比如説：我喜歡倫敦的 Camden Town 仍然重複着找尋 1970 年代朋克文化的遺跡，每次都會提醒自己，它已經不再居於主流，是在殺那間發覺一切都已改

時 間 之 旅

———————

　　文字形構着時間觀念，書寫的本質是以回顧空間記憶為基礎的。學習珍惜時間質量，靜默地感受發生中的一切。流形便是探索時間的含量，質的世界，形之構成是以時間與空間為基礎的。時間在譜寫着形的歷史，而組成它的輪狀層次有多少？又有否確切的分野，上帝在譜寫着什麼，又刪除着什麼？又有什麼不斷阻礙着時間的回轉？在新東方主義的誘發下，維持淨明的緣覺，心靜如止水，恆定如常，觀世間疾變於須臾。

　　時間的內容從空間中種下養分，有充足能量的時間可以變化出思想，利用那時間的奧秘去分辨事物的細節，了解細節的流動的紋理。當時間沒有當然性，我處於一種全然狀態，無定、無等值，我的自由學習來自直覺，沒有地域、時間與空間限制，可隨時組合與拆解一個固定的觀念，有即興的成份，意隨心動，已成為我意識前沿的習性，正因為如此，我面對着一個促使我好奇心無限發展的軸線，使我可以隨心遊歷於任何領域，並自動成形。

　　時間經常在現在的生活中扮演一個奇怪的角色，日出而作、日落而息已經不太能成為永恆的依憑。因為時間已經起了變化，每個人順着地球的軌道，順着日月升降而生活，白天與黑夜已經成為我們平衡時間的方法。但是夢境裡經常都會夢到白天所發生的事情，晚上會接到大洋彼岸的訊息。如果睡不着，還是有朋友眼睜睜地醒着，期待着你的回覆。時間差多少，每個地方的人譜寫着時間在地球上的網絡。

攝影作品

　　如何用科學解釋，電子世界的迷陣在哪兒？它的速度已超越意識，如果用這種方法去推敲太空的時間，漫無邊界的星空，時間的痕跡又如何辨認？異境時間的發現，動搖時間空間之脈絡。然而陌路是一切未知之源，時間的層面連綿錯落間，失去了統一的分量。異時間可能就是時間疾變的內容。

攝影作品

異 時 間

———

　　如果時間是憶的重演，它來自陌路，那無時間之地，卻有着類似時間質量的東西，時間本身並未構成意義，但其中蘊含的能量卻是實存之源。當時間質量被瞬間改變，異時間就會出現，人存在於一個個體與群體之間，生命中不斷地適應調整，遭遇摩擦與創傷，心中會產生防衛與不安，如果長久無法釋懷，郁屈與自閉，長期封閉在自我的不愉快中，也會出現敵意與寂寞的時間，異時間的變異，使人產生幻覺。

　　異時間有時會存在於特定人物的特定時空中，如精神病人，受到極大刺激的狀態，會對細微的光影與聲音產生強烈的反應。其中漢斯·貝爾默（Hans Bellmer）使用了異時間的視覺，他的素描，引起了我對異質時間的探索 —— 包括日本的耽美，那裡描繪着死亡的花園；《九相圖》亦蘊含着天葬時間的秘密，那時候，時間好像裂開了一道縫口，使特異的空間介入，全面改觀了心靈與肉體的視野。

　　我在攝影中一直在找尋時間的維度，產生異時間的作品為最深刻的體驗，當我一直重複地選擇某些特定的攝影作品時，我發現其中的共同點在於它們呈現了時間的秘密，產生了 Poetic time（詩意的時間），在短片創作中，也是對特異時間的着迷，拍攝清華大學 Lili，成群的少女在草地上躺臥與漫步，時空停滯於鏤空的時間層次間。異時間是陌路顯現的瞬間，這樣使時空的維度一下子無以計數地繁殖開來，推翻了時間的知覺。

攝影作品

零 時 間

———————

　　零時間是時間的真空狀態，就是情境如一，但時間卻消失，如攝影所創造的點狀平面的時空，現代人把攝影看成理解事情的方法，是由於收集訊息的平面化思維所致，是歷久文字思維的合理化而產生的共識、符號、圖案都是零時間的狀態，它包含着時間的經歷與內容。

　　我以零時間素描，去發展一個無時間的書寫，在一張空白的紙上探問無間的結構，是無我心識的流動記錄。這時候，時間並沒有內容。只有紙與筆在平面空間內的引力線條。

　　細思零時間存在的可能，是時間被分成切面的同時，切面與切面之間有一點連接着無間的永恆，時間在此刻消失，又在下一刻重演、分合間，物自性為環境所牽引而移動，形成每個切面細微的變化，從這變化中產生了時間。時間毗鄰陌路，如一面鏡子，與真實的現在隨時切換，那空洞的永恆在現實中形成了寂靜的時空。觀細至微，心懸於此。

　　當我嘗試把夢的角度往深處探索，就會出現軟時間的知覺，夢在我的藝術世界裡有着深刻的聯繫。提到夢，當然會想到 20 世紀初影響了西方文化的整體轉化的弗洛伊德跨世紀的理念 —— 夢的解析。人對原生事態產生了強力的想像，軟科學也如雨後春筍般改變了西方整個文明的視野，西方重新去正視，人類唯物世界以外，還有另一個唯心的層次，這解釋着，時間存在的根源來自非物理可解釋的時空。超現實主義的藝術家曾經大量探討潛意識軟時間的種種，時間凝固在空洞之中，使我想起保羅・德爾沃（Paul Delvaux）的畫作，符號如幽靈般浮游在緩慢不解的時空裡。

　　奇妙的是，我在創作雕塑的時候，感覺是在創造軟時間的體驗，是因為空間中產生無窮盡的時間變化，在每個綜合的線條組合間，形成了自生時間的節奏，與現實時間錯合又分離。觀者以身體與視覺同時感受雕塑的移動，每一個動態都會影響整體節奏的變化，從視覺角度去觀察線條的移動，以身觀去感受量感的變化，非洲藝術影響了歐洲對形的解放，發展了軟抽象的脈絡，亨利・摩爾（Henry Moore）的雕塑吸引我的就是由於這種時間的掌握，成熟地融合了形式、材質、光澤、色彩、量感，如交響樂的共奏。

攝影作品

軟 時 間

———————

　　軟時間 —— 是沒有強硬邏輯性的時間，隨時一瞬即逝，或緩慢無邊，有時會消失時間的邏輯與知覺，形成無定時間之河。夢境裡看到現實變形地存在着，是時光之鏡像世界之影像。我少年時經常會在夢與真實間迷失彼此，極真實的夢使我認為一切都是實在的時空，一瞬間的夢有時像經過了一年的漫長，睡了很長的時間，夢卻只有一刻間的回憶。

<div align="right">攝影作品</div>

分界，它們錯落相連，時間會否被過剩的物質倒塞？時間存在的雜質如何清理？但如何真確地應付混亂的時間，怎麼尋回時間在自我容納不下的速度失衡的情境中，所迷失的平靜？若已到了一個緣境，已不是時間遠近快慢的問題，而是由於心與緣的交合間，無法形成一個新的整體，外象為心所迷亂，慢時間如何收拾這迷亂？

在控制慢時間於實體速度中，當速度愈來愈快時，心卻是慢的，如一個健康的心臟，引發動力的蘊藏。找尋淨化雜質的知覺，化繁為簡，隨着學習時間的節奏，統一內外運動，控制心的速度，平衡時間的無常。改變時間的質量，往往是一瞬之間，是心息所至，心既存於止，自有息之處，它永遠存在，那寂寂流動的時間之河，年年月月，每個年代都有不同的時間內容，沖刷着不同的時態，在其間失去的形體不有的憑藉，卻身處無間流動的明滅肖像中，自然形成困惑，而心存於萬象生息之間，體驗時間與我存的關係，在形魅間出入我如，只要你靜默地聆聽，通過學習與精進而單純漫步，便可無任自觀於荒蕪。

慢時間淨化世間紋理，是一生的功課，形成對時間終極探索之門檻，直達抽象。

攝影作品

慢 時 間

─────

　　慢時間是唯心的時間狀態，也在實質時間中產生變化，使實體時間拉長，能脫離干擾地體驗萬物的維度，細膩地品嘗其中的五味雜陳，在此間調息身心，潛入寂靜的瞬間。那時候，時間的維度會張開，使你可以心靈暢達，進入空境。當時間的速度已無法用心來控制，人就要放慢心的速度，放慢時間的流向，打開心靈的所有閘門，更進一步進入時間神妙之場。

　　書寫能靜心、靜德，使時間淨化；閱讀能梳理內心時間，理清脈絡。或者不作不思，只是聆聽時間的聲音，享受靈性的時間，培養着時間的質量，只在時間的質量充滿的時候寫作。在四周無人的時間中，雖然冷清清的一片，時間卻以回憶狀態重回。在閱讀的時間中，人的狀態聚集在文字中，圖像記憶的重回，存在於一個靈性空間內，它既具體也空靈，人在其間修養自我，找尋心中的異境。

　　凌晨四時是慢時間之時令，其他訊息流散在時空之中，是非一般的能量場。早睡早起，人處於靈性敏然的氣場中，這時候，空間會凝聚着和諧的張力，向我們的內在發出訊號，隨着心潮起伏而觸發靈思，使我不禁去想，一個空間在時間中的作用是什麼？身處於靈思敏然的書冊間，如何能駕馭一個書房的時間？

　　咖啡館就是找尋與塑造慢時間，使靈魂可以在空洞時間之場中淨化自我，處於寂靜的時空中，享受輕盈的時間，進行修行的精進，這樣的時空平衡着繁喧的現實所累積的困惑，因此不宜過多，不宜過少，自在聆聽心息自然之音，時間與物質是自然的

術，與心相連，是一種陌路現象。然而時空就是千萬種陌路現象之一，究竟時空錯落間可窺見陌路多少？這都是讓我深為思考的問題。萬物有形皆來自時空，時空卻是無定，靜觀所得，形是來自陌路的書寫，原型從自然流出，生活中每個細節與瞬間譜寫着時間的光譜，透視着不同層次的重疊世界。每個現象來自不同的時間，每個形來自不同的原形的反照，每一刻交疊着複雜的時間運動，若簡單地形容時間，它就是物體與物體間的引力運動，這運動使空間得以顯現，那流動的光影，就是時間質量之金露，它含有敏感而細膩的纖維，然而時間只是一個現象的結構，人類的邏輯思維嘗試顯現丈量，但時間卻活在玄妙處。

新東方主義的時間觀

　　人看到的東西是有限的，以其穿過某道帷幕，時間與空間就不再那麼作用着我們。而若能離開時間和空間的範圍回望，人看到的東西就是自由的，若以"神"的視角在觀察這個世界，他的眼裡就沒有人間的庸俗限制，而單純的只有對時間的追求和不斷地向前探索，以其直入抽象。

　　每個空間都有它存在的時間質量，每一瞬間都大小不一，同一瞬間的不同空間，都有迥異的起伏，人活在一個交疊萬變的時空中，每個人都以自己的存在附載着不同的時間質量，人與人相遇就會產生交流的時間內容，六十個人同處一個空間內會產生六十個回應，每個人所處空間屬性不一，時間作用也迥異，但如何理解時間？

　　每一秒鐘一個宇宙，這時間的一刻等同於永恆，它包羅萬象，卻無始無終，時間在此形式中定格，但它並不代表所有，因為它會在下一刻改變動態，每分每秒在重新組織着內容，那種不確定正是時間的本質，這樣我能知覺時間就是行動本身，根據時間的語言而行動，不顧後而盼望，時間就是前進，不管是什麼形式，走在時間的線上，根源、未來，一切都看不見，只有眼前無盡的線。

　　了解時間質量的重要，時間就是靈思感動的瞬間整體，像一匹馬，它有着不一定的情緒，時快時慢，時而野蠻時而平靜，令人迷亂，在不同地方的遭遇，有着不同時間的含量，不同人的接觸也會產生不同的時間內容。時間是個神秘的切面藝

人類無意識累積下，那形態以無法比擬的速度涵蓋了一切，使現實世界營造了一張灰色的網，現代人依附其上，賴以生存。

　　靜觀至此，感覺時間在抽離自身的速度，卻在似曾相識地移動着，它收納並改變着一切，形成一個無形的網，漸實漸虛地建造着新的時間與空間，慢慢覆核着既有的現實，我們在其間適應着陣陣的轉化，明顯地，時間在轉彎了，短短數百年經歷了全球人類歷史億年的變化，而且，那速度正狂熱地向着未知衝擊，形成一個平面的場。活在這能量疾變的時間中，那現實的運動本身就是一種超越想像的表演，隨時無預警地轉化着時間的含量。這個行進的世界有着非常複雜的系譜，相互間不斷碰撞，無法與邏輯的現實交接，思維飛躍無定，難以找尋單一對話的對象，形成聯決自語模式，不管我的進程如何，世界已自發急速飛躍。這是一個對時間與空間都質疑的時代，在我腦海內洶湧着某種訊息，需要一個更強大的意志去發現與實踐。

2010 年話劇《如夢之夢》與導演賴聲川

時 空 異 轉

透過接觸各地特色，各種文化、哲學、歷史、觀念、宗教、文學、音樂、建築、繪畫、攝影、服裝、流行文化、手工藝……改變並豐富着我所逐漸深入的內心世界。靈物互動間，對遠古到未來的全觀認知有了更深入的探索，日漸微型化先進的科技世界，超越邏輯的新思維想像的未來，想像現實中超自然世界潛意識深邃的共流，神話存有的深化，各種怪異哲學的凝視，以至於多維世界、外星文化存疑對現代人所激起的心理作用，融合到以當代藝術為中介的種種，探討潛意識世界在當代藝術中的誘導，引發一種以現代與當代藝術的心理與表像間的發現。

電子世界融合了一切的資訊形成了雲端，現代人吸收訊息的速度與海量意識，訊息交流與接收形成了千萬種個別狹窄的通道，認知上趨於簡易與平面化，形成平易近人和淺顯易懂的內容。為了吸引其注意力，投機者往往發展成先聲奪人之勢，各種奇謀形成了附加價值逾越本源之重要，它們不斷挖掘訊息資源來引導，卻無暇兼顧知識的來源與結構，只求商業效果而向着氾濫無訊息含量的誘發，使資訊本源消失，成無象訊息的河流。這些逐漸形成了現今的普及文化被大眾所接收，漸漸反應成一種幻覺主義浮游於意識中，為商業文化所誘導，形成外表甜美而空洞形式的種子滲入人間，無法回收地殘留在此。當我逐漸深入那狀態的核心時，所有複雜的活動會聚成一道流動的牆，牢不可破地深鎖在此刻人心之中，那無底的深洞吸食着世間的元氣，形成無可逆轉的命脈，組成了空中沉重的牆，無法消散且隨時墜落。

與本位意識漸被經濟的發展所沖淡，失去意識共存的本位良知，已成了約定俗成的共業。被這運動所遺漏的孟加拉國，卻仍活在原始經濟模式中，手工代替了重型工業，產生了令人震驚的造船廠，不論年齡老幼，都被集中在此地，以雙手修復巨大的船舶。

地球上同一時間生存着不同的空間，各人活在自己的命運中，過着迥然不同的生活，世界並未找到它所需要的正義與平衡，仍然在不自覺地旋轉，時間卻愈轉愈快，軸心抽離，人性在旋轉中喪失自我的記憶，漸失根源，內在自我意識淡薄，致使人情乖異，共生在不由自主的轉化中，沒有人可以估計出一個確切的未來。

我這一輪的遊歷涉及全世界大部分的主要國家城市，國際漫遊對我來説形成了新的全觀性，有如看着叢林在風中抖動，各種各樣的樹木已連成一氣，不分彼此了。世界在運動中變化，結構着未來，我不禁遙遙期盼着即將到來的挪威藝術計劃，遠方北極星的導引，把世界導入原始與單純，他們把全地球的種子埋藏在地底深處，準備着即將到來的未知的故事。這種探求地球原初一體的詩意，使我注意到地球上的同一時間內，各種累積中的時間容量，形成時間的板塊，雖毗鄰左右，卻互不滲透，不同族群的人情被區隔，生活中的現實卻冷暖乖離。

　　這牽引到了地球的另一角度，一個更接近於現代的文化實體，二戰後一枝獨秀的先進國家美國，擁有巨大建築群的大都會城市紐約，如現代的城市靈魂，從 20 世紀開始不斷地以驚人的速度發展，在世界各地不斷複製其城市的模型，集合了全世界的資源，製造出其他國家無法比擬的規模，領先着人類歷史的進程。太空計劃、互聯網、超級娛樂網絡，美國在不同的城市中起着互動作用，構成一個以地球村為模型的整體，又以國家的名義混合了一個地區的集中利益，全球命脈都受其牽引，其中各個城市分別管理着各種大企業的規模，分擔着不一樣的工作。紐約、洛杉磯、舊金山、奧蘭多，因緣錯落間，都成為我在這個國度的落腳之地。

　　美國與歐洲這兩個西方強大的實體，讓我很自然地領會到不同地域的人民差異，他們頻繁地在我面前張開想像的網。我開始從歐洲與美國兩個角度對比，美國人做任何事都有原則與主旨，在他們的建築裡可看出與歐洲明顯的分別，相對是一個概念；歐洲卻有一個神性的共有，投射到一個高於現實的角度，就算皇室貴族家也如是，形而上詩意的品位帶着永恆的古典性。美國人不會有享受的意識，只有在平等的前提上，領導者也是服務於民眾，建築龐大而不花哨，歐洲卻強烈地講求個人品位與雅逸。

　　在東方，從傳統的古典美，到了前衛先進的後現代建築，有出色想像力的服裝設計，卻受到連綿的海嘯、核爆的威脅，形成了新一輪的冷靜。陣陣溫存的東京、京都與奈良，仍帶着詭異又寧靜的美麗；經濟文化不斷強大，卻為霧霾籠罩的北京，頑強的生命力正在崛起；一切在急速轉化中，文化覺知的自我意識強烈，連帶着藍綠鬥爭的台灣、無法定位的香港，在混種文化不斷跌宕中自我完善的吉隆坡、新加坡這些在全球經濟起飛的城市，仍持續不斷地在西化的模型中進化，傳統記憶

在一望無際的大平原，哈薩克斯坦，天空就在頭頂上的不遠處，人民仍簡單地生活着，散落的羊群、牛群分佈在各種公路上，閑散得有如夢境，看着仍是異樣的美麗。在逐漸被海水淹沒的威尼斯，人們在海岸邊排起一列高桌，以備水平線過岸時的臨時走道，在夕陽下橫切在我回憶的景象中；意大利閑散的南歐色彩佈滿周圍，強烈熱情與雜亂的那不勒斯（Naplos），是羅馬時代最古老的城市之一，仍然保持着似乎未曾產生同步於商品經濟的痕跡，那時空仍停止在某年某地，人們自娛自樂地生活着，海岸邊的古堡在夕陽下有如剛落下的巨大隕石，聳立在陽光燦爛的陰影中。而有如活在數十年前卻美麗動人的布達佩斯（Budapest），兩岸光影明媚，像美麗少女的一雙大腿，性感卻純潔迷人。相比於冷酷又不分日夜的挪威與芬蘭，靜默的北歐風情使人迷離於現實與想像間，失去時間的知覺。

帶着前衛的歷史，卻仍舊潛藏着古韻的先進城市倫敦，是現代制度的始創者。19 世紀的英國雄霸全球，殖民政策使其孕育了一種全觀世界的自信，成為世界前沿的百科全書式的文化輸出國。當我遊走於英國街頭，漫步在倫敦生活情景中，自然地就產生了保守與前衛大膽的矛盾感。英國人矛盾、憂鬱、自制、大膽、反叛，使他們的世界充滿了原創與自省以及內斂的氣質；與英國並駕齊驅的法國，營造了 20 世紀初的世界藝術中心巴黎，那裡香味濃烈，優雅猶在。巴黎擁有節奏明媚的一切細節，很能使我自在於其中。這個城市，每個角落、每個細節都有動人處，但今天仍能感受到日漸商業化的經濟影響下，亦有不少混亂與不安的氣氛，昔日活在概念中的虛擬世界，今天卻被恐怖的氣氛擠壓着防衛着；帶着濃烈的憂鬱氣息又充滿創造力的哥特柏林，雙重性格漸漸顯露，整個歐洲仍然受到世界強大的經濟引力影響，不斷尋求改變與出路，不再像昔日的悠閑與富裕。

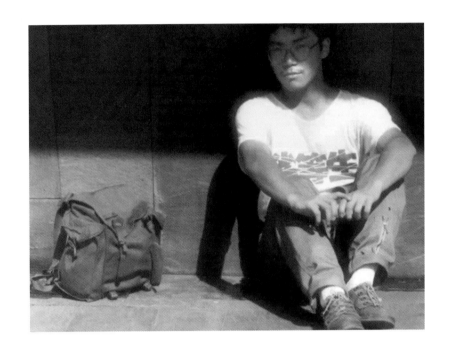

　　由於各種原因，2014 年以降我開始了我的飛行年。我持續不斷地來回繞地球飛行，身體經歷着空間的改變，在各地人情間流連，心不住於一地，意識不着於某種定式，生命的頻率適應着多樣的變化，在各地感受當地人民內在的生活、時空錯落的不同人間，得到迂迴各異的結果。有時遭遇某些令人無法想像的現實，倍感動人心弦。我意會到，即使我們活在同一時間，萬有的生命卻在各異的時空中有着千差萬別的際遇，共存着毫不一樣的生命與時間；但唯一相同的，就是各自倒數着離開的日程，體會着不同味覺的時間的擁有與失去，有人活在一生不變的時間中，有人卻活在瞬息萬變的煩囂中。我從一個時間模式走到截然不同的另一個，如時空的行者，深刻地體驗各種時空所塑造的人生。

生 活 觀

———————

　　微妙的世界不斷變化着紋理，新的世紀在急速地轉化着現實，真假難分的世道譜寫着可見的未來，所有分異漸歸單一，從那細節中，一條新的航道又在嗡嗡聲中等待着瞬間的崛起。有時候，靜靜地聆聽此間的聲音，真實卻擦肩而過。但在嘈雜混亂的世道漫步，真實卻漸次顯現，在這交錯的行道中，何以解真，何以解假？"間"由此而生。閑來靜默以對，以回望那默默涓流的溫暖人間。

　　有些空間要跟朋友一起分享，這些時候不用説太多的話，如果那氣氛足夠自足與閑逸，真正的朋友可以無言相處。繁雜的情緒就自然有了落腳之地，很多此種安靜無人的地方，散落在城市的明暗處，那裡像城市的休息站，我愛上那種有默契的靜默，靈思恍動，又喜有來者，心不寂寞，享受寂靜的瞬間，學習醞釀自然舒泰的自在感覺。

　　書寫一直是我對照自我的方法。像一種無際的過去式在未來顯現，從靈覺、生活、抒情、內觀中去發現，是開放自我的觀照方式。這種方式漸漸幫我躍出時間以外，因為從早期養成記錄心思的習慣，堅持不斷的書寫已有一段很長的時間。其實，生命每分每秒無間斷地在流動中記錄，意識不靜止於一地，是"遊"的牽引，"遊"就是流動的實在，來自東方古老的記憶，當遊於心，內在與外在同時進行，同時感覺並體會着時空的節奏與世間紋理的變化，無着於某地，心如空性野馬，任意奔流。

通訊科技可以使我們隨時隨地聯結着全世界的脈絡，連時間都開始失去它的分量。一切猶如在一個幻象中飛躍，我嘗試在其中找尋一種巧妙的平衡，在密集的流動中產生不動的基石，平視整個世界。

這時候我體會了遠古的智慧，了解到虛實並置已在現實中產生。我的創作從人的意識源頭知覺到第一個經驗，從身體靈覺重新回到虛靜，消失了自我的弱點，而產生他我的投射。在眾多錯綜複雜的電流中找尋安靜的視覺，消失自我。

Lili 就是在這種密集的虛實空間的交錯中萌發誕生的。她涵蓋了一切人類的行為，一個長年累月的表像狀態，以半真的形象投入時間的洪流，深入人間的微細。與人間接觸產生了共同出現的時間與空間關係。雖然 Lili 並非真實，但她處於的空間卻是。那裡的人、事、物、時間與空氣就猶如共存於時間不同的層次，產生了異空間的變化。我透過她可以深入人類的心靈史、物質史，她不斷出現重疊在時間維度與景象中，重新窺看這個世界，她以超越時間的維度成為一個時間的行者。

現象，卻不能代表一個時代，因此它無法定義。但我似乎能聆聽到新的時代即將來臨，一切達到一個新的統一階段，再自然形成一個版塊的拼貼。未來所不同的是，以往的傳統已經在密集的時代互動中轉型，符號被強化地繼續存在着。大量的複製與假冒沖淡了最初的源流，在目及的範圍內，以前的文化，只剩下滿是符號的版塊，為其間的利益所誘導。利益與共同理念產生新的整體，流動密集地展開成為前所未有的共融時代。就好像從現實的地面上產生另外一個城市，虛擬的城市將會佔據現實世界中大部分的位置，一切記憶與歷史瞬間將會進入這個虛擬的時代而被重新定義。

默默流失的東西將會遠去何方？我在思考傳統的奧義，也深刻地體驗着每天在腦海內傳達的訊息。世界已邁入互聯網的時代，一切的傳統記憶猶如被攪拌機般毀碎。未來人將會失去記憶，傳統再好也只留下一個形式。但為何仍然要保留着那早已在現實中分道揚鑣的過往？那回憶之牆還有多少訊息要折返？我想回歸到人類身體的記憶，不同時代都可以形成記憶的局部，傳統中所追求的就是那個似曾相識的情緒效應，它可以聯結到特定民族無時代的永恆，如果一天我們失去了對這種磁場的知覺，它就再沒有留下來的機會與必要，永恆的聯結就會徹底分離。

於是，我開始游離於中國的源頭與它的未來，而踏足到世界的領域。那時候我已經身在北京，這裡並不是傳統中國的世界，已成為一個嶄新的模樣，世界各地的文化與事務絡繹不絕地穿梭其間。來自各地的人邀請我到全世界去，經歷各地人事的種種。歐洲、美國、亞洲成為世界的分割圖，但是它們都向着一個經濟共同體產生張力與調和，全球的互聯網聯繫了整個世界的訊息，牽動了全球的變化與知覺。這時候我發覺時間在加快它的速度，人與人的距離已經不能用空間去丈量，先進的

期某些優秀的作品中，讓我可以窺探自我常年封閉的宇宙，是來自無限深遠的世界。然而超現實主義很快失去它主導的力度，光芒為其他藝術流派所掩蓋。

某段時間我從香港搬到台灣，開始舞台創作，遇到不少志同道合的人士，開始在傳統的基礎上創新。由於他們的基礎穩固，其作品最後都成為代表當代的經典作品，成為當代文化的一部分。那時候我涉獵現代舞、傳統京劇、古典樂舞、環境劇場、昆曲等。後來更到達歐洲，創作歌劇。對於碰到不同門類的表演，可以離開本體自我，離開表面的時間直接面對動作本身，感受各種文化底下的身體語言，每種語言程序的構成那種文化底蘊下的節奏，在其韻律中找尋創新的無限天空。這段時間我深入去研究各國文化的緣起圖騰、生活禮儀、音樂與舞蹈。在文化人類學中，找尋身體空間與聲音所製造的回憶。

早期在台灣，我接觸到日本舞踏（Buton）感到大為震驚，人在表演中可以進入靈體，與死靈對話。他們抽離了現實生活中的狀態，踏入情緒無縫的單純呈現中。由於詭秘的外形與喪失尊嚴的純然，可以使你瞬間進入到一個幽冥之地。故而日本舞踏成為國際舞蹈的一道風景，它在 20 世紀 80 年代曾產生過巨大的反響。開創者土方巽與舞踏大師大野一雄為其舞者代表。看他們的演出令我有深刻的情感觸動，不由想起寺山修司那種經歷明治維新的改革的餘影，雖然全盤西化使日本在政治、文化、經濟與軍事上突飛猛進，但原子彈所形成的毀滅性記憶潛藏在意識裡，很多仍殘留在文化遺產裡被強制地割裂。日本舞踏給了我一個可能去看到死後的世界與現在接縫的幻象。在那聲音處理與表演者出神的行為中，我看到時間的另外一個層次，看到人存在的另外一個模樣，陌生卻真實。

我一直以為，後現代主義充其量只是一個現代主義崩塌的過程，它只代表　個

　　世紀初巴黎蒙馬特成為藝術生活的投射。1917 年，法國現代派詩人阿波利奈爾首先使用了超現實主義這個詞，安德烈·布勒東正式用它作為這個藝術運動的名稱。1924 年發表的《超現實主義宣言》認為，所謂的理性主義導致了恐怖的戰爭和人類的自相殘殺，他們同樣強調潛意識，釋放個人的想像力，反抗一戰前主導歐洲文化政治中極端的理性主義。從整體上看，儘管達達表現了文化虛無主義的態度，但是通過對以往慣例、邏輯的批評，達達藝術家們釋放出了自己的想像力，為包括超現實主義在內的後來的藝術開闢了新的思維方式和創作途徑。受弗洛伊德的心理分析學影響，無意識或潛意識的世界，組織了一批富有才華的藝術家。他們探討潛意識的現象，把現實的邏輯推翻，把心中的幻想喚起，使我猶如看到一扇窗，從早

完整的網絡，電影中費里尼與黑澤明有異曲同工之妙。他們都對傳統做了大部分的重現，費里尼電影中的瘋狂、奇特的行為模式與大量冗長的對白，創造了他電影中的奇異色彩。但有其洗不掉的意大利傳統的味覺。到了《末代皇帝》中，貝羅魯奇把意大利的品味植入中國的文化中，產生了一次奇觀一般的驚艷。這些例子都引發了我對傳統的迷失做出大膽的嘗試。

香港地少人多，沒有自主的文化，沒有一個大文化的整體觀念，每個人都奔忙於自己的細小空間，有濃厚的門戶色彩。相同意見的人會交織在一起，成為一個又一個的圈子。大家都渴望做眾人的英雄，把自己裝點得特別，卻因為每個人都有共同的想法，那種特別就變得普通。可能就是在那時，李小龍成為一種突破沉悶的催化劑。

在香港殖民地文化的籠罩下，我對西方文化強勢植入我們的生活不以為然，可是也熱衷於此。當我有機會在紐約的大街上，跟路上的黑人聊起西洋流行文化的時候，興奮之情又油然而生。亞洲成了一個別人的影子，永遠在遠離自己高雅的文化，模仿着西方先進城市輸出的普及文化標本，為未來作序。

在歐洲的一張電影海報中，我看到一個美麗的金髮女孩，眼睛泛藍，頭髮淺金，連眼睫毛也是非常淡的顏色，額頭光亮，中分的鬢髮，嘴唇微厚，好像在訴說着什麼。這之後我用鏡頭在滿街找尋這個女孩的形象。在大街上各地的掠影中，我深深陷入了一種不明所以的倉皇情緒中。

早年遠赴歐洲的旅行使我得到了大量的第一手資料，對歐洲文化的嚮往使我在與這些美感的凝視中擁有強烈的共鳴感。蒙娜・麗莎的臉並不漂亮，卻慢慢使我讀懂了達芬奇少年的夢，感覺這些東西都來自我所處於的同一片內在天空。

個好友在有限的範圍內搜集着各種老雜誌，對古老的東西充滿興趣，並在其中得到
美學的快感，漸漸萌生了對東方的遐思。

那時候黑澤明早已如日中天地製造着他的電影與文化角力，他以貫通中西的形
式手法，從莎士比亞的創作中獲取靈感，又在日本傳統中找到神韻，製造出創新的
形式。黑澤明的藝術鼓舞了我內心對東方文化深刻的回應。日本電影的文風、畫面
具有極致與平面化的形式感，造成一種如浮世繪式的美學張力，色彩濃烈鮮豔，帶
有強烈的象徵意味。他的畫面風格可以對應西歐後印象派的種種，帶着日本對西方
的影響，產生了西方人文理想主義的色彩，後為 1970 年代大島渚所攻擊。

1960 年代法國新浪潮的電影也進入了我的少年視野，他們在我心中形成了一個

在各種景象中，受到吸引而按下快門。

　　進入電影行當中，我開始認識了時間的紋理，發現每個年代都有它的時代節奏感，那種節奏產生了各種人情細節的韻律，形態上凝固了不同的色彩氛圍。我開始注意到細節組合所產生的玄妙，控制着時間的維度，就是每一個時代的節奏感。拍攝電影就是在尋找這種節奏，投入到故事的情節裡。

　　曾看到一張梅蘭芳的劇照，是側面照，他帶着嫵媚，注視着他的纖纖玉手，我不禁為之震驚。他以男身深入女身，那程式化猶如夢境，使我感到形而上詩學的力度。那時候的香港，中國文化並不強勢，西方的文化思維代表着未來，東方的傳統思維代表着落後。年輕的一代與父母那一代決裂。但這時我卻反其道而行，與四五

我 的 路

———

　　小時候我跟着哥哥的背影，想要重蹈着他的步伐。他畫連環圖，如一種神奇的魔法，可以把心中的想法描繪出來。那時候繪畫是我的唯一至愛。每次在課堂上動筆，都會圍上一幫湊熱鬧的人，繪畫成為我個人鬱屈的避風港，因為在那裡我可以把自己躲藏起來，不用面對現實，因為我總感覺我的世界活在別處。

　　從幼稚園開始，我就在課本上塗鴉，創造自己的藝術世界。可以說從那時候開始，我就會畫很多怪異的靈物，對他們有着奇異的親切感，我也不知道是從哪裡來的構想，總能巨細無遺地描畫出來，有一種玄妙的熟悉度。而今，我似乎漸漸感受，這是生命的暗流，在深邃的潛意識中默默流動。遠久的記憶，偶然會清晰地流過腦際。

　　到了中學的一段時間，我每天畫着各種通俗插畫，想像沒有落足點。後來遇到了導師黃佩江，他跟我講述中國的靜動哲學，自己卻畫着西洋油畫，有很濃厚的後印象派的味道。我沒有跟着他的油畫走，卻跟着他的思想，蒙昧地潛伏着。

　　少年時，我就放棄了當畫家的心願，因為繪畫太枯燥乏味，所以改為投身於攝影。在攝影中，我碰到非常多漂亮的人和物，也造就了我非常矛盾的性格。一方面我的個性封閉而激進，另一方面又害怕寂寞，喜歡跟人交往。我一直徘徊在熱鬧與封閉的交錯中。後來，我開始以繪畫與攝影來抒發我心中所想，兩者開始製造出對話的可能。前者可以幫我無中生有，把心中所想訴之於紙，後者可以無目的地行走

那裡閃爍自滅，因為時空只是一個範圍內的宇宙，我們意識從此確立，而以外的世界，卻是我們無法接觸的極點。在深邃暗黑的星空中，隱藏着神秘的眼睛，那眼睛同時存在於我們體內，成為靈魂之窗，我們的源頭，與現在同一瞬間、同一視覺。

回溯自我的空間時態，我在漸行漸近地走入一個內在的空間，用原型探索自我世界，那等於一切熟悉的事物，其存在並不一定是其被命名的屬性，而是取決於原型與機會的全觀，我在建造一個奇妙世界的視覺切入，或從夢境進去，重疊着現實的像，使我的自我記憶在那裡流出，與外在世界交融，不斷渴望在自我顯現間，嘗試觸及源頭的向度，而產生究竟時間與空間是怎麼作用着我的身體與記憶的疑問，內觀宇宙所存有的一切何去何從。

我此刻在雲端中學習未來的痕跡。先嘗試從實在的世界入手 —— 時間空間的互奏。時間是空白的，只有它沒有意義，迷戀時間的意義，意識會進入無限的深淵，那裡會顯示人類最大限制，出現各種雜音，那世界之門毗鄰陌路，時空在那裡歪曲，是迷惑的邊緣。活在一個仿如無際的自我世界，只有我與這空間並存，或是同一存在，無分彼此，透過生命，感覺時間的脈絡，一切都是我與鏡子的反射，我獨存此間，一切皆像。

生之無憂，死亦無懼，夢若流螢，唯我獨知。

新東方主義的形

───────────────

　　空中陽光燦爛，雲海平緩，大地清晰地顯現在下方數萬公尺處，飛行的機體在平靜前航，沐浴在陽光之中，好像脫離了時間的枷鎖。那是一個雲端的世界，天空中閃動着微型的訊息，強大的磁場吸引着我，它幻化着萬象，在這氣場的下面譜寫着時間的內容，因為每分每秒、每個空間的角落，時間的切面都有不定的變化，又能引出無限脈絡，如能量的隕石，形成記憶的痕跡，這浮游在空間中的回憶在找尋各自生命的出口，形成不熟悉的曾經，那形態比我們自身的記憶強大，而且不斷增值地切入新世界內存的庫存，成為世界的未來。

　　在雲端的角度，這存在的世界從來都是一個沒有界線的空間。從開始到今天，那個沒有界線的世界仍然存在，在不斷形成的複雜關係中，強而有力地變幻着未來。究竟那世界是用什麼樣的模式存在着，沒有人可以知道，因為它已然在時間之外。

　　如果時間是個沒有實體感的圓圈，一切也沒有終始，時間與空間始終不變，一切不增不減，世界只是一個方圓，我們帶着時間的感觀進入這裡，摻雜着歷史之夢，在時間的循環中，一切都是過去式，因為它早在開始時就已結束了。時間就是移動空間的重演，瞬間是我們意識時間的方法，一息永滅，又瞬間重生，周而復始，萬象迂迴，生死形異循環。

　　時間乃輪狀結構，當我在雲端，覺察到時間森林之外，還有時間森林。它們重疊又交錯着，一直延伸到陌路的無間世界，那裡去到時空最後的鏡像世界。時空在

The mystery
of time

(1)

時間的
奧秘

我意會到，即使我們活在同一時間，萬有的生命卻在各異的時空中有着千差萬別的際遇，共存着毫不一樣的生命與時間；但唯一相同的，就是各自倒數着離開的日程，體會着不同味覺的時間的擁有與失去，有人活在一生不變的時間中，有人卻活在瞬息萬變的煩囂中。

發展出一套自我流動的記憶方法，這方法教會了我怎麼運用紊亂與遺缺，在沒有組織底下自我完成一個視覺的角度，成為一種無間的流動狀態的眼睛。重新進行時空的觀察，人活着的體驗中，最重要的是能找到在人心內在感覺熱力與強烈的東西，因為那熟悉感牽引着心中一個龐大而永恆的實體，它無形無相，又無所不在，學習陌路，在無間世界中開展了人生的旅程，重新找回那種形而上的美感的遺缺，與個體心靈融於整體之中。學習活着的靈韻，以反虛入渾、積健為雄作為基礎，使內在產生強大而謙遜的修養、有力而不露的相讓、容人而不驕的自持，慢慢形成一個無形象、無邊界的內在宇宙，漸漸成熟了個人的語言系統，尋找新東方主義落腳之地。在那裡，一切沿着一個圓形旋轉，無始無終，沒有本體，沒有方向，重新觀看全世界的東方視覺。沒有起點，沒有終點，遊於空盈的世界，自在奔流。

當靈光出現的時候，平常的聲音一直在響着，忽然間猶如隔了一層玻璃，以另外一種抽離的方式存在於這個時空裡，景象卻包圍着我的周圍。生命是一個奇異的旅程，只要張開眼睛，它的故事又告開展，那裡埋藏着我不了解的能量，今天卻從靜默中聳動而來。它超越了現實表面的層次，浮現出各種樣貌與色彩，很多無以名狀卻似曾相識的色與線，在我的面前形成嶄新的景觀。整個世界重新連接在一起，把一切原來分開各自形成的形魅，慢慢通過各種流形漸漸重新組合成一個多層次的未來世界。

自序

　　生活在時間的序列中，一切有如一個遊戲，各種似是而非的規範約束着人間，人無了然自在，非自得心緣，但無邊際的空間卻在平凡中自在奔流，當靈光閃現的時候，那種超越一切的熟悉感又翩然而至，平靜地等待那聲音的到來，一切藏於事實底層的暗流，都能清晰聽見。在周遭的範圍裡，沒有察覺有什麼東西在改變。就好像地球從來沒有真實地轉動過，它只在我的腳下虛擬地移動着，不管是在世界的任何角落，這種感覺都是那麼接近，只是上演着不同的戲碼。戲裡戲外，匆匆一生，只是一場以時間與物質構成的表演，在那舞台中不斷搬移着佈景與道具。我們站在舞台中，看到周圍的事物頻繁地不斷改變着它的形狀與聲音，聽到的聲音重疊着感覺完全不一樣的內容。有時候，你會聽到某些地域中的故事，每個地方都藏着不同的歷史痕跡，在時間的內容不斷重疊的過程卻不為人所察覺。從人情意識到地理氣候的改變，全都在影響着這個地方的物質流動，它的內容卻被人類集體的觀念所掩蓋。在人的歷史意識以外，隱藏在時間與空間的內層裡，在那裡累積了不同的時間與歷史，構成了那一層看不清楚的層次，不斷地遭遇到外界的影響而變化着，在存在的迴流中儲存着新的紋理，潛藏在深層的時間維度裡。

　　靜觀萬花筒般的世間流形，各自上演着生死循環的秘密舞蹈，遊於此間，在我面前不斷轉化的空間裡，時間的脈絡漸現各自的頭緒。它們互相牽涉又互相啃噬，形成了一種重疊不息的層層疊疊，在意識內浮動着星星點點無頭緒順序關係，漸漸

接觸。這一次，我見到了她的真人大小版本，也見到了她的巨型版本。我發現她與影像中的不一樣。葉錦添幾乎賦予了她人類情感，讓她能自發表達。要是她在椅子上坐得不舒服，表情裡就能明顯流露出來，讓葉錦添必須停下手裡的一切，去把她安頓好。她經常和葉錦添一起旅行，有一次甚至和我的朋友美惠一同前去參加倫敦時裝秀。一位倫敦設計師拒絕她們入場，或許是擔心 Lili 喧賓奪主搶走眾人矚目的焦點。

　　葉錦添一直着迷於女性，因此創造出 Lili 這位神秘人物毫不為怪。Lili 好似一個空空的容器，滿載了人類的記憶。此時，她正在回憶那些記憶。也許在不久的將來，像 Lili 這樣的人造人物會比目前地球上生活的人類更加"人性化"。我相信，葉錦添正在進行着十分有意義的探索。

黛安娜 · 拜內

美國著名時尚評論人。國際時尚電影節（ASVOFF）的創始人。

前言三　葉錦添和 Lili

幾年前毛繼鴻先生邀請我和葉錦添同赴廣州，我就是這樣認識葉錦添的。與他交談後，我很快認知到他的創作範圍之廣：他的藝術創作涉及各個方面，例如舞美設計、藝術總監、美術指導、服裝設計等，卻尚未執導過電影。當得知他有意執導電影時，我建議他的處女作應該亮相於我每年在巴黎蓬皮杜藝術中心組織的國際時尚電影節上。他執導的首部電影關於他的繆斯 Lili，風格神秘，即刻吸引了評委們的注意。2015 年他再次提交電影作品《廚房》，令眾評委着迷，一舉拿下最佳美術指導獎。

當然，對葉錦添來說，收穫榮譽獎項對他來說已習以為常。他曾憑李安執導的《臥虎藏龍》獲得奧斯卡最佳美術指導獎。早在學生時期，他就已參與電影創作，受吳宇森邀請為電影《英雄本色》擔任舞美服裝設計。那是葉錦添首度參與電影創作，許多觀眾認為該電影是吳宇森最好的作品。吳導曾再度邀請葉錦添參與電影續集的創作，葉錦添婉拒了，認為自己不適合設計暴力電影。

葉錦添一向以世界公民自居，足跡遍佈全球各地。榮獲奧斯卡獎令他的事業井噴，且絲毫沒有放緩的跡象。我經常不解他如何能有這麼多精力同時參與多個項目，他回答他不需要太多睡眠。我們上一次見面是在法國亞眠，我受邀參觀他在亞眠文化之家舉辦的個展。那天早晨他剛完成 12 小時長途飛行，便馬不停蹄即刻為我們這些參觀者們做了導覽。我之前在影像中見過他的繆斯 Lili，卻從未真正近距離

添合作。如今，經過舞台劇《季風婚宴》在百老匯兩年的籌備，我很高興能在並肩創作的過程中，與葉錦添建立起了情同手足的關係。他以獨特的視野，把古老中國博大精深的設計進行提煉，創造出既紮根歷史、又具全新創意的作品 —— 這就是葉錦添的本色。我向葉錦添致敬 —— 這位教我們用全新視野看世界的藝術家！

米拉・奈爾

美國著名電影人。其執導的影片《早安孟買》獲奧斯卡最佳外語片提名，《季風婚宴》為威尼斯金獅獎獲獎影片。

前言二　葉錦添的“新東方主義”

我從事影像工作，因此時刻保持視覺敏銳。每當看到一幅畫面，通過對空間的理解，能夠完美地營造、渲染情感時，我便牢牢印記在腦海中。我就是在阿庫·漢姆的舞蹈作品《源》的舞美設計中，首次領略了葉錦添打造出的宏大並具有海洋氛圍的曠世天才。

葉錦添看似簡單的設計，讓紐約的舞台上呈現出了用紙料製作的神秘廣闊的孫德爾本斯地貌，將我帶去了孟加拉虎出沒的水域。在另一處神來之筆中，葉錦添在舞蹈作品《輪》裡把大地分裂，帶領觀眾進入一個充滿現代感的古代。那時我才明白過來，原來在電影《臥虎藏龍》中用藝術設計讓觀眾穿越回古代的藝術家，正是他。

葉錦添敢於挑戰宏大，又專注細節。他對空間的理解開放、空靈，給觀眾自由賦意的餘地。用這樣的創作理念，他既打造出讓觀眾重返亞洲歷史的設計，又引領大家進入未經想像的未來。這樣的鮮明風格令他在熒幕和舞台上的作品具有極高辨識度，深受藝術界和好萊塢影壇等多方厚愛。

創新需要勇氣，尤其對於近幾個世紀以來被告知應向西方靠攏看齊的人們。葉錦添開創的“新東方主義”，不僅僅是他對神秘東方的重新解析呈現，更體現了他對探索過去、現在、將來的巨大好奇心，驅使他以令人驚歎的全新方式呈現他的視覺想法。

作為藝術工作者，我們總是渴望時刻進步，因此我一直期盼有朝一日能和葉錦

它們的面具、巨大體積、一舉一動，無不透露出葉錦添作為舞美設計的傑出才華。他讓戲裡的每個角色活躍在傳統和想像的邊際，極具現代感。

巨大的金色獨角神獸麒麟、象徵着紙墨痕跡的靈動"筆仙"、深紅服飾映襯灰色背景令光線舞蹈的警衛和鼓手……在所有這些設計中，葉錦添解放了傳統代碼，令戲服既突出人物，又不喧賓奪主，對人物的象徵性進行了重塑。

他對《漢秀》功不可沒，我對他感激不盡。

我倆一致認為，一部舞台劇不應主宰人們如何觀賞，而應創造出自成一體的世界，允許每一置身其中的人自由解讀。

要做到這一點，至關重要的是尋找到傳遞情感、激發共鳴的最佳方式。這是葉錦添的關注點所在，也是我倆的合作特點：將兩種奇妙的視野即時地真誠共享、動感交集，一起尋找能夠為觀眾帶來慰藉、歡笑、淚水的獨特靈感火花。

葉錦添是一位偉大的藝術家。詩人勒內·夏爾把跟自己話語投機的藝術夥伴稱為"重要盟友"。我不是什麼偉大詩人，但在虛心嘗試不時在舞台上感動世界的過程中，我贊同這樣的説法。

在我們肩負使命的舞台上，葉錦添是一位盟友。他在潛移默化間，發揮着至關重要的作用，對我們大家珍貴至極。

弗蘭克·德貢

美國演藝界改變歷史的重要人物。1985 年起，受邀加入加拿大魁北克聞名遐邇的"太陽馬戲團"（Cirque Du Solei），擔任策劃和設計師。1997 年弗蘭克在拉斯維加斯創作出著名的水秀"Ô 秀"，至今一票難求。2000 年，在比利時組建了弗蘭克·德貢娛樂集團。

前言一　詩意的相遇

有着不同語言、文化的兩個人相遇，並肩尋找共通的語言、傳說、詩意時，迸發出的能量真是美好。

而更美好的，是兩位創作者之間開展的細緻對話，不旨在收穫答案，更在乎提問本身。搭建橋樑是葉錦添的使命：他憑藉對世界的遠見及對本土文化的深刻理解，醞釀出"新東方主義"，以強大的融合性在昔時和今日之間搭建橋樑；他也通過將時尚、設計、平面藝術、舞台藝術等門類互相關聯，在不同藝術之間搭建橋樑。在人與人之間，他同樣搭建橋樑。法國哲學家蒙田曾評論他與拉博埃西友誼至深，緣於"因為是他，因為是我"。我和葉錦添之間的關係不僅因於此，更因葉錦添能在任何藝術項目中投入他的共情和合作能力。

在武漢打造《漢秀》時，我試圖尋找一種現代的方式來講述永恆的中國，探索如何在當下講述文明，又不背棄它的傳統精神。

正是在這樣的交叉點，我的西方視野和對千年漢文化的巨大崇敬得以融合。舞台劇裡我設計了一對年輕的男女主人公，以他們為代表，讓當代的中國人也可以夢想傳說的偉大。葉錦添把這對主人公放在以中國天文學和十二生肖為設計理念的背景中。

是啊，有什麼能比解讀天象的普世智慧、文化歷史傳承下的民俗占卦物，更具共通意義、更能喚起共鳴呢？

這些巨大的生肖，如同深啟我想像力的歐洲民俗木偶，在舞台上傳遞了有力的信息。

目 錄

神形陌路

葉錦添的創意美學

葉錦添 ⋯⋯ 著

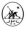

影視作品，1995 年《我的美麗與哀愁》之夢境花園　導演陳國富

影視作品，2009 年電影《風聲》　導演陳國富、高群書

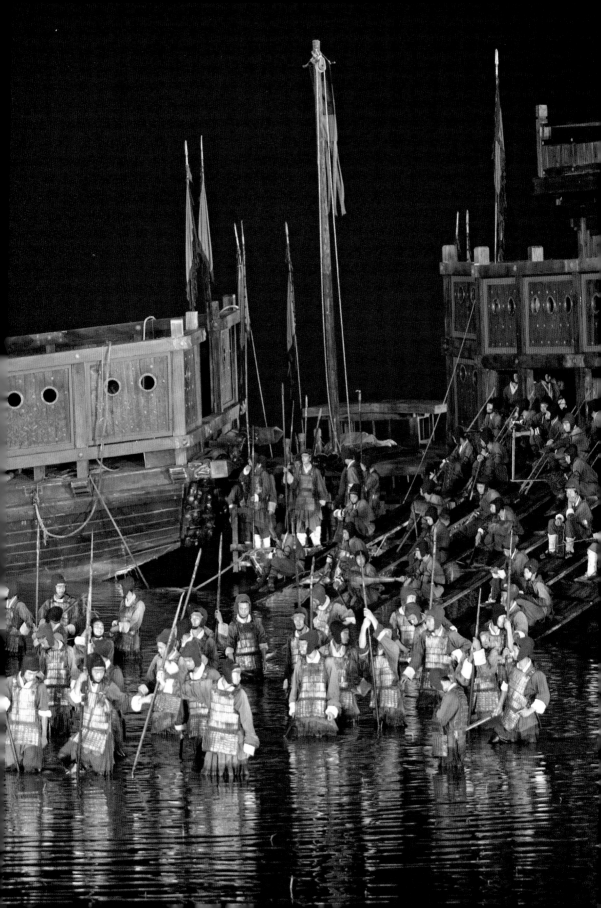

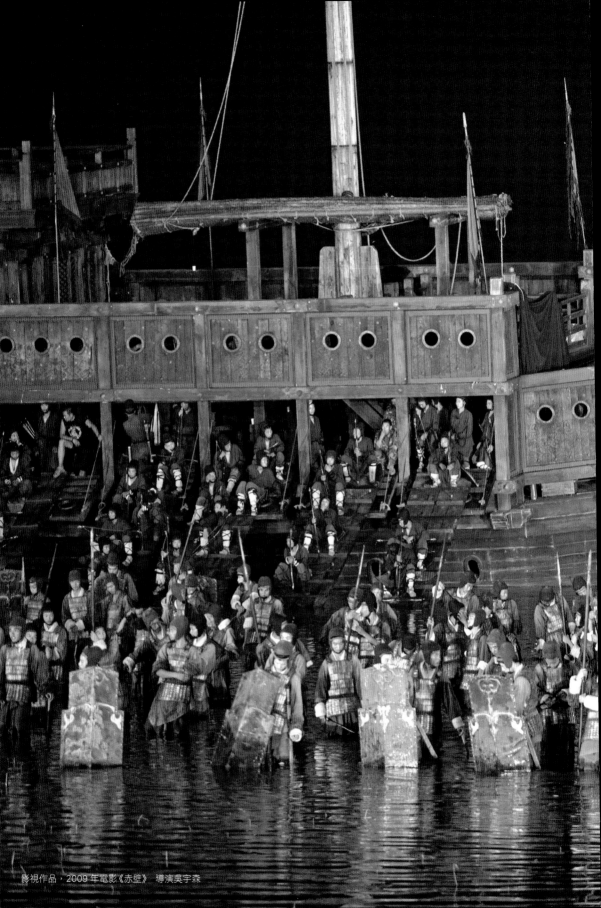

影視作品，2009 年電影《赤壁》 導演吳宇森

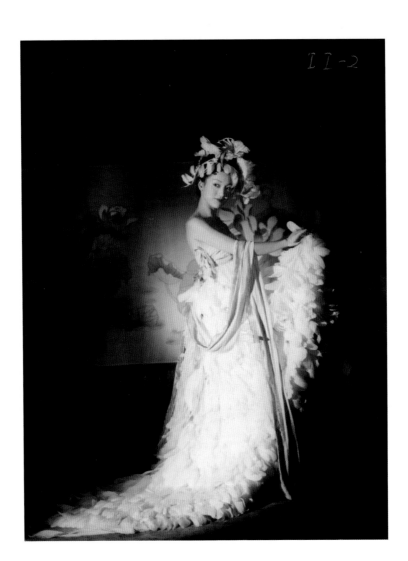

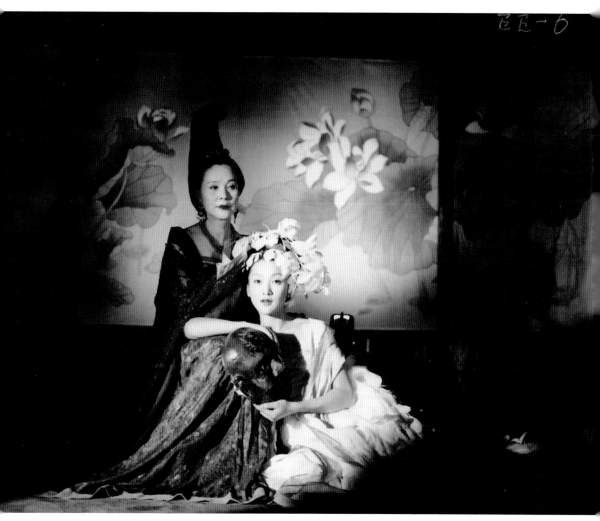

影視作品，1999 年電視劇《大明宮詞》　導演李少紅

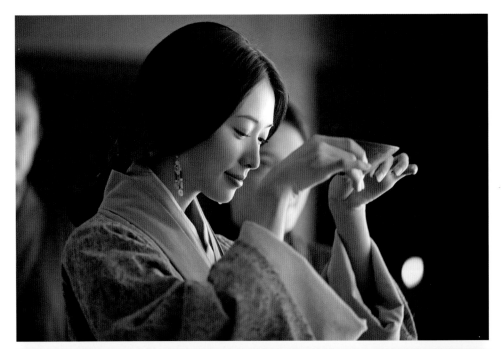

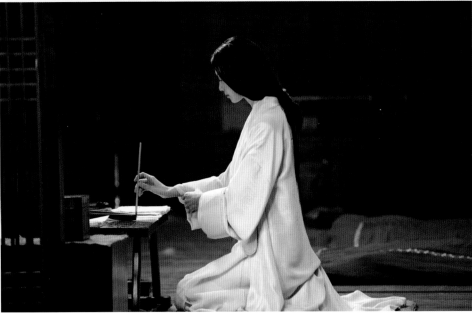

影視作品，2009 年電影《赤壁》 導演吳宇森

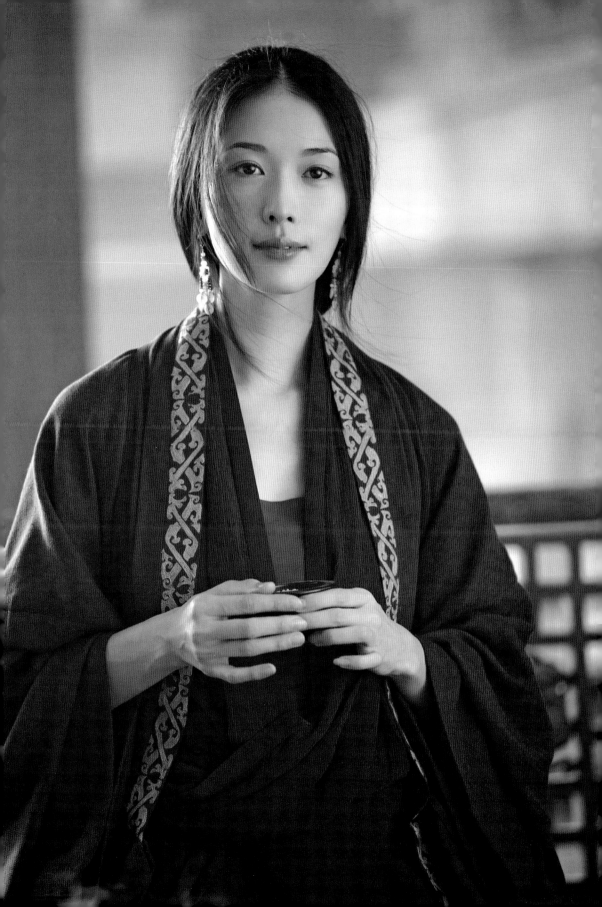

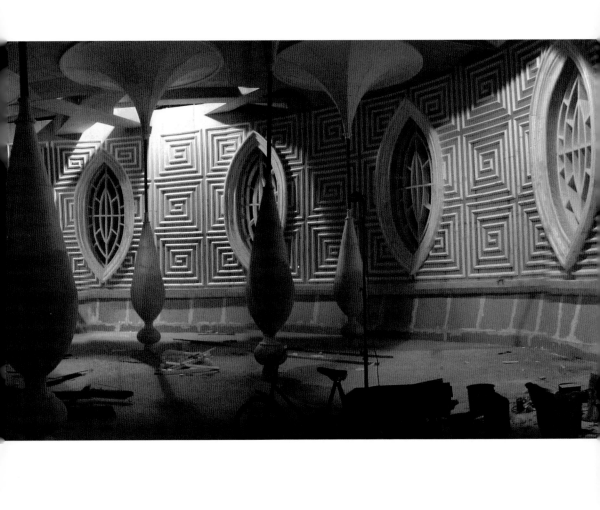

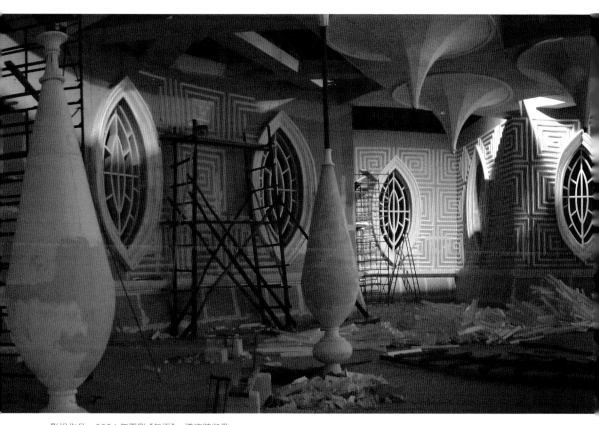

影視作品，2004 年電影《無極》 導演陳凱歌

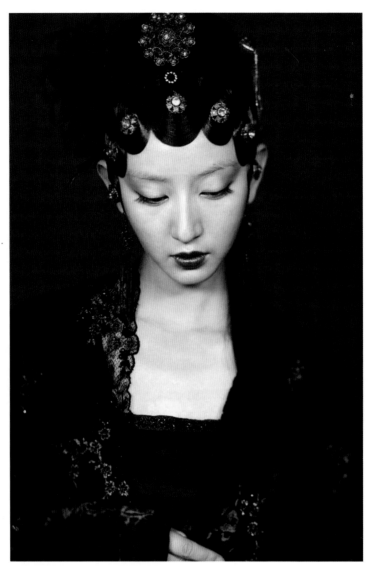

影視作品，2010 年電視劇《紅樓夢》 導演李少紅

影視作品，2004 年電影《無極》 導演陳凱歌

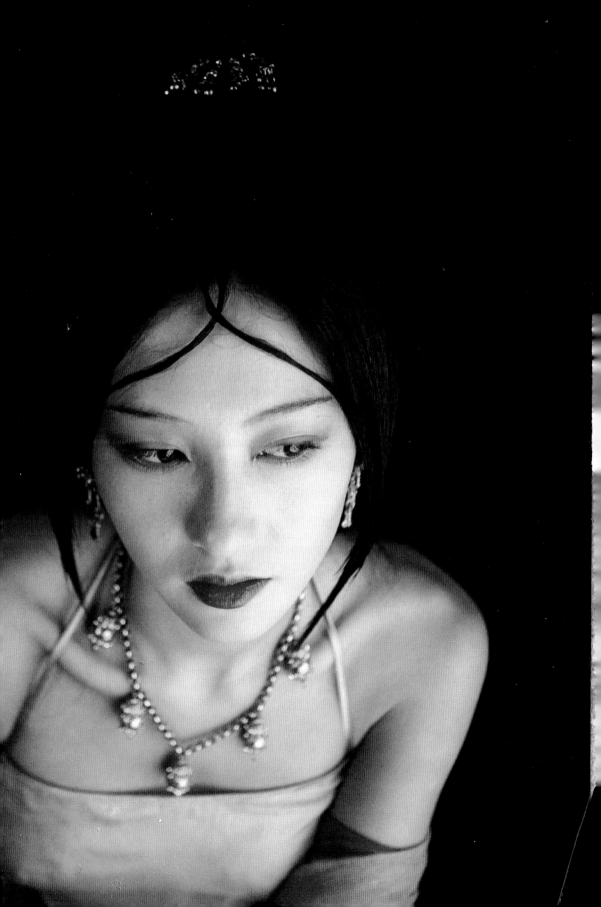